国色印象

中国传统色搭配指南

郭春蓉 | 编著

人民邮电出版社

北京

图书在版编目（CIP）数据

国色印象：中国传统色搭配指南 / 郭春蓉编著. --
北京：人民邮电出版社，2023.8（2023.11 重印）
ISBN 978-7-115-61458-2

Ⅰ．①国… Ⅱ．①郭… Ⅲ．①配色－指南 Ⅳ.
①J063-62

中国国家版本馆CIP数据核字(2023)第054062号

内 容 提 要

这是一本介绍中国传统色的配色工具书。书中选取了 130 种中国传统
色的代表色进行讲解，并将其划分为红色系、橙色系、黄色系、黄绿色系、
绿色系、蓝绿色系、蓝色系、蓝紫色系、紫色系、紫红色系、无彩色系共
11 个色彩系列。其中前 10 个系列各包含 12 种颜色，最后一个系列包含 10
种颜色。本书旨在让中国传统色重新回到大众视野，并系统化、体系化、
数据化地给出配色指导。

本书适合设计类专业的学生和设计师阅读，也可作为中国传统色研究
者和爱好者的参考书。

◆ 编　　著　郭春蓉
　　责任编辑　王振华
　　责任印制　马振武

◆ 人民邮电出版社出版发行　　北京市丰台区成寿寺路 11 号
　　邮编　100164　　电子邮件　315@ptpress.com.cn
　　网址　https://www.ptpress.com.cn
　　北京盛通印刷股份有限公司印刷

◆ 开本：889×1194　1/32
　　印张：10　　　　　　　　2023 年 8 月第 1 版
　　字数：422 千字　　　　　2023 年 11 月北京第 2 次印刷

定价：118.00 元

读者服务热线：(010)81055410　印装质量热线：(010)81055316
反盗版热线：(010)81055315
广告经营许可证：京东市监广登字 20170147 号

前言

作为直观的视觉感知，色彩与人们的生活息息相关。在科学观尚未产生的远古时代，人类形成了原始的自然崇拜，开始用不同颜色的矿石在石壁上描摹生活中常见的物体。随着社会的发展，人们的精神世界得到了进一步扩充，于是开始思考人与自然的关系，由此诞生了诸如"阴阳五行"一类的学说，提出了"五色观"。儒家经典《周礼》中记载："画缋之事，杂五色。"《尚书·虞书·益稷》中也提及："以五采彰施于五色，作服，汝明。"孙星衍疏："五色，东方谓之青，南方谓之赤，西方谓之白，北方谓之黑，天谓之玄，地谓之黄，玄出于黑，故六者有黄无玄为五也。"五色，即青、赤、白、黑、黄五种颜色，古代以此五色为正色。从孙星衍的注释中，我们不难发现中国传统色与自然之间的密切联系——颜色与天地联系紧密，颜色源于自然并描摹自然。从原始部落的图腾到服饰上的图案，从以《富春山居图》和《游春图》为代表的水墨画到工笔画，中国的艺术家们大都以自然为主题作画，使用的颜色也来源于自然，力图以色彩展现自然生活与意境。因此，中国传统色的名称几乎都源于自然万物，人们从名称上就能感受到一种颜色的效果及其带来的意境。绿色系列多以植物枝叶、河流命名，如芽绿、艾背绿、风入松、荷茎绿等，用于描绘不同植物的不同绿色；蓝色系列多以与天空相关的元素命名，如云门、月白、霁色等，用于描绘不同天气、不同时段天空的颜色；紫色系列多以花命名，如淡藕荷、紫梅、玫瑰灰等，用于描绘不同花的颜色……这些颜色名称带有浓厚的中国传统意境之美，有别于西方的颜色名称给人的感受。

近年来，一些古装影视剧开始考究中国传统色的应用，其中极具东方审美的服饰色彩呈现与搭配好评如潮，中国传统色重新进入大众视野，并开始在现代审美中拥有一定"话语权"。

古代中国的配色体现了独特的审美。从流传下来的艺术品中可以看到，古代配色比现代配色更加大胆华丽。例如，色彩绚丽的汉朝织锦护臂"五星出东方利中国"，一现世就吸引了世人的眼光，证实了汉朝偏爱鲜艳的审美观；艺术宝库敦煌莫高窟的壁画造型流畅、优美，色彩搭配大胆而和谐，体现出浓厚的宗教色彩；曹雪芹在《红楼梦》中花费了大量的笔墨来描写宁、荣二府中出现的色彩，以表现府第的华贵，如"二色金百蝶穿花大红箭袖，束着五彩丝攒花结长穗宫绦""靠色三镶领袖、秋香色盘金五色绣龙窄褃小袖"等，从主人到丫鬟都锦衣绣袄、穿红着绿，体现出古代王公贵族的服饰色彩美学。

时至现代，人们更多地崇尚低调、极简的审美观，黑白色成为主流，华美的色彩搭配似乎不再受到人们的推崇，中国传统色逐渐淡出人们的视线，以至人们在重新认识中国传统色的时候对其搭配应用失去了头绪。中国传统色是中国传统文化的一部分，它囊括了古人关于自然、审美、生活等方面的智慧，具有浓厚的文化与审美底蕴。将中国传统色的搭配融入新时代审美中，有助于我们重拾传统文化，重新感受传统色的意蕴。

色彩运用与日常生产生活紧密相关，尤其是在设计行业。从小商品的包装设计到室内、建筑、景观等设计，合理运用中国传统色能给人带来相应的传统文化感受。例如，以大红、明黄和齐紫为主要色彩的室内设计给人以富贵、气派之感；将富有自然气息的绿色系和棕色系运用到空间设计中，则会让人感受到古色古香的气息……总之，要想在设计中营造、传递中国传统文化氛围，合理运用中国传统色至关重要。

本书以芒塞尔色彩学原理、日本色彩设计研究所（NCD）的色彩体系及配色体系为基础，立足红、橙、黄、绿、青、蓝、紫系列经典色相，根据色相、明度、色调等变化关系，提炼并选取了130种中国传统色的代表色，将它们与同一色调、对比色调或中差色调的颜色进行搭配，配以相应意境的词语，并在色调分析图中加以呈现。书中给每种颜色配了相关图片，同时针对各种颜色引用古诗文辅助解释，试图还原相关色彩带来的意境之美。此外，还针对每种颜色的应用进行了文字说明，以帮助读者更好地根据颜色特征进行色彩搭配。

郭春蓉

2023年3月

中国传统色彩的概念

在几千年灿烂的中华文明中，文字和图像是文化传播的主要手段，而色彩也是一种不可忽视的文化传播手段。对于古人来说，色彩的情感、含义是象征性的、暗示性的，人们对色彩的认知具有主观性，这种主观性在不同的历史背景下被应用在社会的方方面面，逐渐形成了中国五色体系。经过数千年的沉淀，色彩逐渐被赋予更深层次的内涵。例如，与五色匹配的五行，与色彩相关联的德行与身份，无不体现着古人的人生观和世界观。可以毫不夸张地说，一部中国色彩史就是一部中国文化史。

鉴于五色体系对后世的深远影响，这里主要介绍五色体系的形成过程及其衍生的相关寓意。

◎ 何谓五色

几千年来，五色一直是中国传统色基本的表达形式。狭义的五色是指青、赤、黄、白、黑五种颜色，古人以这五种颜色为正色；广义的五色可分为五正色、五间色和五混色。五种正色与五个方位相对应，其中黄色居中，象征皇权，其他分别为东青、南赤、西白、北黑。此外，五色还与五行相互对应。人类能够分辨的色彩有上百万种，那么中国传统色为何是"五"，而非"六"或其他呢？

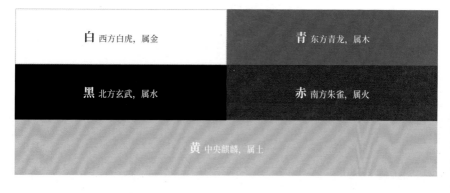

色彩以"五"为数并非从来如此，这是色彩的视觉识别到一定阶段并加以定型后的结果，曾经历了一个历史演变的过程。

黑、红、白是中国古代较早识别的颜色。在殷商时期的甲骨刻辞中已经出现色彩识别的颜色词。殷商甲骨文中用来表示色彩的字有五个，分别是幽、黄、黑、白、赤，可以将其中的"幽"归入"黑"色大类。此时，还没有出现五色之一的"青"。

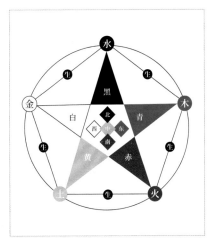

"青"作为表示颜色的字较早出现在《诗经·卫风》中（"绿竹青青"），用来形容绿竹。"青"被纳入五色应该在春秋中后期，这一时期的著作《老子》中记载："五色令人目盲，五音令人耳聋，五味令人口爽"，《周礼·考工记》中提及："东方谓之青，南方谓之赤，西方谓之白，北方谓之黑……地谓之黄"。

青的加入，使五色成为常见颜色的代表，但此时五色观念并未定型。直到人们在认识和理解世界的需求下，形成宇宙五分方式并定型之后，五色观念才随之定型。中国古代很早就有阴阳两极的二元论，到西周幽王时期出现了"五材"观念，即世界由金、木、水、火、土五类物质组成，这种观念后来逐渐发展为"五行"观念，并广泛流行。出于体系构成的需要，春秋后期出现了普遍的"尚五"现象，因此味有"五味"、音有"五音"、谷有"五谷"等。战国时期的《吕氏春秋》综合各家学派，将社会人事、天地自然纳入一个总的系统中，将天地万物按照五行分为五大类，形成系统的五色、五方、五星、五兽、五音、五帝、五味等。此时五行与五色开始产生联系，五行的金、木、水、火、土分别对应五色的白、青、黑、赤、黄，由此形成中国古代色彩的基本框架。

五色五行系统对应关系

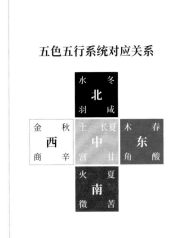

天干	甲乙	丙丁	戊己	庚辛	壬癸
地支	寅卯	巳午	辰戌	申酉	子亥
五灵	青龙	朱雀	麒麟	白虎	玄武
五音	角	徵	宫	商	羽
五时	日旦	日中	日西	日入	午夜
五官	眼	舌	口	鼻	耳
五味	酸	苦	甘	辛	咸
五臭	臊	焦	香	腥	腐
五志	怒	喜	思	悲	恐
五脏	肝	心	脾	肺	肾
五帝	太昊	神农	轩辕	少昊	颛顼
五神	勾芒	祝融	后土	蓐收	玄冥
五季	春-生	夏-长	长夏-化	秋-收	冬-藏
五畜	犬	羊	牛	鸡	猪

◎ 五色之色相与寓意

关于五色色相的描述，《黄帝内经·素问》中记载："青如翠羽者生，赤如鸡冠者生，黄如蟹腹者生，白如豕膏者生，黑如乌羽者生。"对色彩的来源与寓意进行考究，可从中窥见中国传统色发展的脉络。

五色之青，较为接近的颜料是青金石。青金石产自西域。魏晋以后，随着佛教的传入，青金石被大量应用于壁画中，以云冈石窟和敦煌石窟为典型。其色相经久不衰，象征春天、生长、仁慈等，甚至给人一种酸的感觉。

五色之赤，较为接近如今的中国红，而不等同于现代合成颜料中的大红色。这是因为古代颜料的提纯技术水平较低，无法得到鲜艳的大红色。古代高级的赤色颜料为产自湖南辰州（今湖南省怀化市北部地区）的朱砂，这种朱砂呈晶体状，磨成粉末仍有颗粒感，因此色泽柔和、不反光。其色相比较耐看，象征吉祥，常用于嫁娶等喜事场景中。

五色之黄，较为接近橙黄色，而非现代颜料中的中黄。古人心中的正黄色含有一定的赤色成分，偏向板栗黄、雄黄等色相。黄色是高贵之色，寓意神圣与信用等。

五色之白，色泽柔和，有温润如玉之感。白色的常见寓意有秋天、义气等。

五色之黑，接近现代油画颜料中的象牙黑，发赤。古人常常以玄当黑，玄由赤与黑混合而成。在古代天文学说中，南方是赤天，北方是黑天，两者在天顶交汇，形成玄色。黑色可以用来表示冬天、坎水、咸味、战争、智慧等。

中国古代对色性的认识具有"经验"性质，一旦明确某色表示某一概念后，具有较强的稳定性，不轻易改变。对于自然色，古人还将社会伦理概念注入其中。

传统配色理念

通过查阅文献可知，关于配色较早的表述是"杂五色"，该表述出现在《周礼·考工记》中："画缋之事，杂五色……青与白相次也，赤与黑相次也，玄与黄相次也。"说到传统配色，不得不提阴阳五行学说。阴阳是指世界上一切事物中都具有的两种既相互对立又相互联系的力量，而五行学说（内容）与阴阳学说（形式）合流形成中国传统思维的框架。传统配色讲究搭配后的色彩体现出阴阳相合的关系，呈现既对立又统一的状态。

五行配色相互之间存在相生相克的关系。五行相生的关系是指五色与五行对应之后的黑生青、青生赤、赤生黄、黄生白、白生黑，前者为母，后者为子，前者衬托后者。这是典型的五行相生的色彩搭配关系。就色彩而言，五行相克的关系是指青克黄、黄克黑、黑克赤、赤克白、白克青，在相克的两色中，前者为主，后者为次。五行相克，成为中国色彩搭配中的"禁忌"。五行相克也可以进行转换，这就涉及传统"生克制化"的观念了。相克的两色并不是绝对无法搭配，可以在相克的关系里寻求平衡，使少的多起来、多的少起来。例如，水克火，也就是黑克赤，黑多赤少给人一

种压抑、不舒服的感觉，但反过来（即赤多黑少）就成为一种相次关系了，所以"青与白相次也，赤与黑相次也，玄与黄相次也"也是被传统色彩广泛运用的搭配方式。

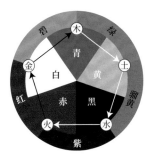

五行·相克·间色

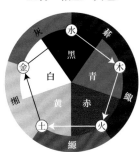

五行·相生·间色

　　直至清代，五行学说仍在人们对色彩的主观认定方面具有广泛影响。西方色彩搭配更为客观和直接，而中国传统色彩在搭配上注重对自然和人文的观察，讲究点到即止，给人留下很多的领悟余地。

现代配色理念

　　传统配色理念体现了浓厚的自然崇拜，追求以色彩呈现自然生活的意境，是一种感性的体现，而现代配色讲究运用科学方法。我们明确了色彩三要素为色相、明度和彩度，并用数值对色彩进行了分类和归纳，许多专业人士研究并总结出较为规范的配色原理和配色法则。中国传统色彩的搭配可以在现代配色法则的基础上进行转化。

◎ 色彩三要素

　　色相是指色彩所呈现出来的面貌，如大红、普蓝、柠檬黄，传统色中的铜绿、黛紫、绯红等。有彩色具有色相属性，无彩色没有色相属性。

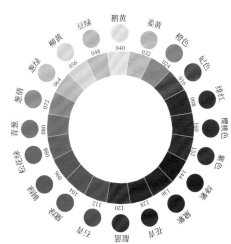

明度是指色彩的明暗程度。在黑与白之间等间距划分99个明度级别，其中理想黑的明度为0，理想白的明度为100。

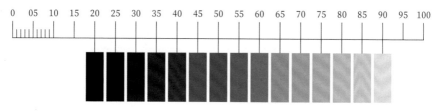

彩度是指色彩的饱和程度。无彩色值为0，最小的有彩色值为1，最大的有彩色值为37。由01开始，彩度标号按视觉等色差的原则依次递增。

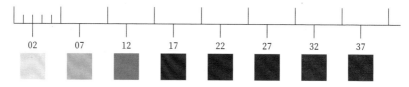

◎ 色彩搭配方法

色相型配色

色相型配色是以色相为基础的配色方法，重点考虑色相之间的关系，通过选用色相上不同相隔角度的色相，达到一定的配色效果。色相型配色不受明度和彩度的限制。在色环上，相隔角度越大的色相组合对比越强烈，视觉效果明快而有活力；相隔角度较小的色相组合，视觉效果沉稳、内敛。色相型配色大致可以分为4种，即同相型、类似型、三角型、四角型，对决型、准对决型，全相型。

提示　以基色为准，与其相距15°的为同类色，与其相距30°的为邻近色，以30°为单位类推，还有类似色、中差色和对比色，与基色相距180°的为互补色。

①同相型、类似型配色

同相型、类似型配色让人感觉沉稳、内敛、柔和，两者仅在色彩印象上存在区别。同相型配色采用同一色相的色彩进行搭配，类似型配色采用邻近或类似的色彩进行搭配。

同相型、类似型配色
安定 稳定 沉稳 内敛

退红	爵头	银朱	苍烟落照		老僧衣	烟色	银朱	弗肯红
R233 G157 B150	R99 G18 B22	R191 G36 B42	R200 G181 B179		R164 G95 B68	R168 G137 B115	R191 G36 B42	R236 G217 B199
C10 M49 Y34 K0	C54 M99 Y98 K43	C32 M97 Y92 K1	C26 M31 Y25 K0		C43 M71 Y76 K4	C41 M49 Y54 K0	C32 M97 Y92 K1	C9 M18 Y22 K0
# E99D96	# 631216	# BF242A	# C8B5B3		# A45F44	# A88973	# BF242A	# ECD9C7

选择相同色相，加入无彩色（黑色、白色或灰色）形成配色关系，为同一色相配色。

选择对比较弱的色相（即在色相环上相距30°以内的颜色）进行搭配，为邻近色配色。

在色相环上选择相距30°~60°的色相进行搭配，为类似色配色。这种配色既有一定的共同因素，又有比较明显的色彩差别。

银朱	嫣红		银朱	海天霞		银朱	杏黄
R191 G36 B42	R239 G122 B130		R191 G36 B42	R243 G166 B148		R191 G36 B42	R244 G161 B53
C32 M97 Y92 K1	C7 M66 Y36 K0		C32 M97 Y92 K1	C5 M46 Y36 K0		C32 M97 Y92 K1	C6 M47 Y82 K0
# BF242A	# EF7A82		# BF242A	# F3A694		# BF242A	# F4A135

②对决型、准对决型配色

在色相环上夹角为180°的两色搭配就是对决型配色（互补色配色），在色相环上夹角大于90°小于180°的两色搭配就是准对决型配色（对比色配色）。这两种配色方式的色相差异大，对比强烈，具有强烈的视觉冲击力，可给人留下深刻的印象。

对决型、准对决型配色
活力 明快 鲜明 强劲

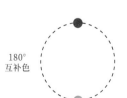 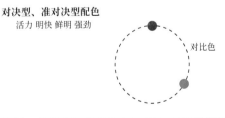

180°
互补色

对比色

绿沈	朱瑾	银朱	官绿		海棠红	银朱	琉璃蓝	石青	月白
R24 G132 B59	R232 G56 B40	R191 G36 B42	R42 G110 B63		R219 G90 B107	R191 G36 B42	R34 G64 B106	R30 G127 B160	R212 G229 B239
C83 M36 Y100 K1	C9 M90 Y86 K0	C32 M97 Y92 K1	C84 M47 Y93 K10		C17 M78 Y45 K0	C32 M97 Y92 K1	C94 M83 Y44 K8	C82 M43 Y31 K0	C21 M6 Y6 K0
# 18843B	# E83828	# BF242A	# 2A6E3F		# DB5A6B	# BF242A	# 22406A	# 1E7FA0	# D4E5EF

选择色相环上相距120°的色相进行搭配，为对比色配色。

选择色相环上相距180°的色相进行搭配，为互补色配色。

银朱	宝石蓝
R191 G36 B42	R36 G134 B185
C32 M97 Y92 K1	C94 M32 Y17 K3
# BF242A	# 2486B9

银朱	鸭头绿
R191 G36 B42	R0 G105 B90
C32 M97 Y92 K1	C89 M50 Y71 K10
# BF242A	# 00695A

③三角型、四角型配色

三角型配色是指在色相上选择呈三角形排布的颜色进行搭配，具有代表性的就是红、黄、蓝三原色的搭配。这种配色效果强烈、醒目且极富动感，如果想使配色效果更舒适、缓和，可以使用三间色进行配色。三角型配色比中差色配色、对比色配色、互补色配色的视觉效果更平衡。四角型配色是指在色相环上选择呈四边形排布的颜色进行搭配，也可将其看作两组对决型配色或准对决型配色。

三角型、四角型配色

自由 奔放

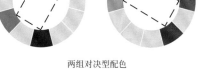

银朱	缃色	景泰蓝
R191 G36 B42	R240 G194 B57	R0 G78 B162
C32 M97 Y92 K1	C11 M28 Y82 K0	C94 M74 Y8 K0
# BF242A	# F0C239	# 004EA2

木槿	银朱	朱瑾	官绿	鹦哥绿
R186 G121 B177	R191 G36 B42	R232 G56 B40	R42 G110 B63	R91 G166 B51
C35 M62 Y6 K0	C32 M97 Y92 K1	C9 M90 Y86 K0	C84 M47 Y93 K10	C68 M18 Y99 K0
# BA79B1	# BF242A	# E83828	# 2A6E3F	# 5BA633

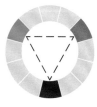

三原色　　　　三间色　　　　两组对决型配色

三角型配色视觉效果引人注目而又不失亲切感，四角型配色视觉效果醒目、安稳又有紧凑感，视觉冲击力更强。

三角型配色　　　　　　　　　　四角型配色

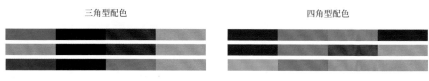

④ 全相型配色

全相型配色是指没有偏相性地使用全部色相进行配色，能够营造出自然、开放的氛围。采用全相型配色时需要注意，所选择的色彩在色相环上的位置应没有偏斜，至少要有五种色相，如果偏斜太多就会变成对决型配色或类似型配色。全相型配色的活跃感和开放感并不会因为颜色的色调而消失，不论是明色调还是暗色调，或是与黑色、白色进行组合，都不会失去其开放而热烈的特性。

全相型配色

开放 华丽

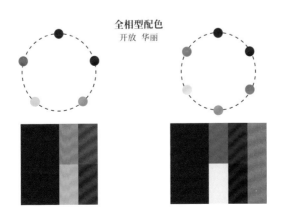

色调型配色

色调是色彩外观的基本倾向，指色彩的浓淡、强弱程度，在明度、彩度、色相这三个要素中，如果某种要素起主导作用，就称之为某种色调。色调是影响配色效果的关键因素，色调可分为12种。

12种色调	
淡　调	淡弱调
弱　调	暗灰调
钝　调	锐　调
暗　调	明　调
苍白调	强　调
涩　调	浓　调

色调型配色通过调整色彩所属色调间的距离来调整色彩间的平衡。色调型配色包括同一色调配色、类似色调配色和对照色调配色。

同一色调配色是指选择一种色调中的不同颜色进行色彩搭配。色彩在明度和彩度上具有共通性，明度只因色相的不同而略有变化，所以采用同一色调配色较易得到统一、协调的视觉效果。但这种配色方式减弱了色彩的丰富性，容易让人觉得单调。

在色调图中，两种相邻的色调为类似色调。选择类似色调中的不同颜色进行搭配的方式为类似色调配色。类似色调配色中的色相不受任何限制。

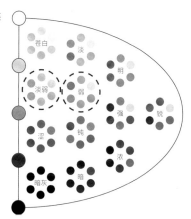

在色调图中，不相邻的色调为对照色调。选择对照色调中的不同颜色进行搭配的方式为对照色调配色。在使用对照色调配色时，选择的色调的距离越远，对照效果越明显。

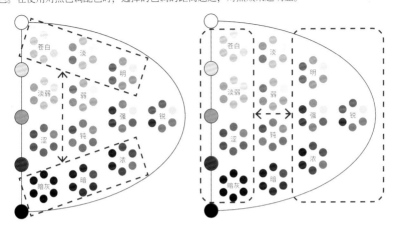

◎ 四大配色原理

好看的配色之间存在某种和谐的调和关系。许多专业人士发表了关于色彩调和关系的观点，并归纳出四大原理，即秩序性原理、熟悉性原理、类似性原理和明了性原理。

秩序性原理即在连续变化的颜色中，根据人的感觉尺度有秩序地进行色彩排序，使色彩之间存在一定的秩序关系。例如，渐变性配色便遵循秩序性原理。

秩序性原理

杏黄	鸭头绿	齐紫		银朱	库金	青葱	青莲
R244 G161 B53	R0 G105 B90	R108 G33 B109		R191 G36 B42	R225 G138 B59	R25 G142 B59	R110 G49 B142
C6 M47 Y82 K0	C89 M50 Y71 K10	C72 M100 Y34 K1		C32 M97 Y92 K1	C15 M56 Y80 K0	C82 M29 Y100 K0	C71 M92 Y9 K0

熟悉性原理即自然界中已被人们所熟悉和适应的色彩变化规律，是生活中经常采用的配色方法。例如，自然配色、明度渐变配色就遵循熟悉性原理。

熟悉性原理

松花	黄白游	半见		品红	龙膏烛	藕色	淡藕荷
R255 G238 B111	R255 G247 B153	R255 G251 B199		R167 G19 B104	R222 G130 B167	R237 G209 B216	R244 G235 B238
C6 M7 Y64 K0	C5 M2 Y50 K0	C3 M1 Y30 K0		C15 M100 Y38 K0	C16 M61 Y14 K0	C8 M23 Y9 K0	C5 M10 Y4 K0

类似性原理是指颜色的色相、明度、彩度或色调在其中某一方面具有共通性（有规律）的色彩搭配。

类似性原理

海天霞	半见	月白		青莲	茈藐	昌容	浅紫藤
R250 G226 B220	R255 G251 B199	R212 G229 B239		R110 G49 B142	R166 G126 B183	R220 G199 B225	R241 G236 B243
C0 M16 Y12 K0	C3 M1 Y30 K0	C21 M6 Y6 K0		C71 M92 Y9 K0	C43 M57 Y5 K0	C16 M26 Y2 K0	C7 M9 Y3 K0

明了性原理即颜色之间色彩明度差异大，配色意图清晰明了。例如，强调色配色、分离配色、分裂补色配色等都遵循明了性原理。

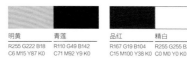

明了性原理	明黄	青莲		品红	精白	青莲
	R255 G222 B18	R110 G49 B142		R167 G19 B104	R255 G255 B255	R110 G49 B142
	C6 M15 Y87 K0	C71 M92 Y9 K0		C15 M100 Y38 K0	C0 M0 Y0 K0	C71 M92 Y9 K0

◎ 小林重顺的配色原理

由小林重顺创立的日本色彩设计研究所在研究中用形容词来表达色彩与词语的共通性，并对其进行分类，由此研发出语言形象坐标。该坐标分为三个心理轴，分别为暖（W）/冷（C）、软（S）/硬（H）、清（K）/浊（G），以此为基础收集、整理了180个能准确表现形象的词语，并标记在坐标上。学习配色时可以收集一些类似的词语，并归纳到坐标上以便使用。此外，这个坐标也可以在色彩、图案及材质上转换运用。

软
(SOFT)

浪漫的 纯净 朦胧
楚楚动人 浪漫 纯真
甜美 童话般 清纯

可爱的 柔和 融洽 温顺 简朴 淡泊
稚嫩 可爱 和睦 温柔 不加修饰 清雅
孩子气 柔润 安宁 和平 水灵灵 清新 清爽的
伶俐 悠闲 细腻 细致 惬意 清洁 清澈
开朗 轻松 坦诚 抒情 柔美 健康 清朗 清爽
快乐 自由自在 舒适 端庄 娇美 新鲜 清冷
高兴 无忧无虑 放松 有情趣 有品位的 轻快 青春
愉快 有亲和力 大方 优美 含蓄 青春洋溢
风趣 快活 阳光 悠然自得 华美 微妙 清冽
有生气 活跃 自然的 女性化 谨慎
朝气蓬勃 闲适 朴素 温文尔雅 安静 运动
鲜艳 绚丽 雅致的 优雅 随意

暖 热闹 灿烂 田园 秀丽 质朴 冷
(WARM) 精致 洒脱 冷、闲适的 (COLD)

充满活力 娇媚 怀念 风流 潇洒 都市气息 迅捷
跃动 进取 娇艳 古风 娴静 文化气息 现代 进步
主动 华丽 萧瑟 知性 革新 机敏
大胆 性感 乡土气息 素雅 理性 敏锐
刺激 魅惑 考究的 精确
热烈 豪华的 深邃 潜心 深沉 绅士 现代的
激烈 丰满 怀旧 男子汉 致密 合理
强烈 富有装饰性 传统 考究 严肃 人工
动感 豪华 丰润 古典 坚实 庄重 凛然 现代化
力动 浓郁 奢华 成熟 古典的 正统
精力旺盛 充实

动感的 强劲 古典、考究的 正宗 高雅 高尚
粗犷的 独到 高贵 神圣
坚韧 阳刚 锤炼 有格调的 正式
健壮 粗犷 庄重 严谨 肃穆
厚重 正式的
鉴定

硬
(HRAD)

华丽 稳重 清爽

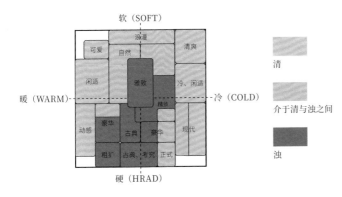

下面的配色坐标与上面的语言形象坐标相对应。在语言形象坐标框架的基础上，选出有代表性的配色与形容词一一对应，同样对应了心理轴的规律。

清

介于清与浊之间

浊

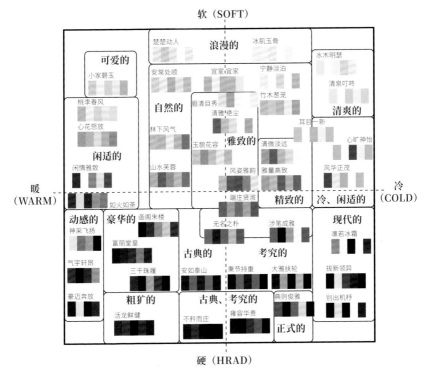

参考文献：

[1][日]小林重顺. 色彩形象坐标[M]. 南开大学色彩与公共艺术研究中心，译. 北京：人民美术出版社，2006.

[2]中国流行色协会. 色彩搭配师[M]. 北京：中国劳动社会保障出版社，2014.

[3]姜澄清. 中国色彩论[M]. 兰州：甘肃人民美术出版社，2008.

[4]HIGHTONE. 东方色彩：配色设计美学[M]. 香港：香港高色调出版有限公司，2020.

[5]日本DIC色彩设计株式会社. 世界传统色彩小辞典[M]. 杭州：中国美术学院出版社，2005.

色调/色相		红色篇		黄色篇	
鲜艳	锐调	胭脂虫	杏黄	明黄	鹦哥
	强调	银朱	库金	缃色	水龙
明亮	明调	岱赭	雌黄	松花	芽绿
	淡调	退红	嫩鹅黄	黄白游	青箱
	苍白调	海天霞	扶光	半见	艾背
朴素	淡弱调	檀唇	芸黄	黄粱	秘色
	弱调	檀	露褐	石蜜	春辰
	涩调	缩色	驼色	黄琮	青朔
	钝调	丹秫	荆褐	吉金	风入
暗沉	浓调	爵头	棕黑	苍黄	绞衣
	暗调	麒麟竭	龙战	伽罗	素鞣
	暗灰调	玄色	栗色	黧	千岁
朴素	无彩色	精白	霜色	素采	银鼠

绿色篇		蓝色篇		紫色篇	
宫绿	鸭头绿	景泰蓝	藏蓝	齐紫	玫瑰紫
菁葱	铜绿	靛青	延维	青莲	品红
菁翠	翡翠绿	雾色	窃蓝	芘藕	龙膏烛
豆青	艾绿	云门	晴山	昌容	藕色
翠绿	天缥	月白	鱼肚白	浅紫藤	淡藕荷
禄波	醽醁	白青	东方既白	莲灰	紫石英
茎绿	浪花绿	竹月	雪青灰	紫矟	紫梅
萄滋	蕉月	空青	紫藤灰	迷楼灰	烟红
古	千山翠	菘蓝	黝	鸦雏	紫扇贝
莓	黛绿	青雀头黛	青黛	黛紫	玫瑰灰
	松绿	佛头青	玄青	龙睛鱼紫	殷紫
螺青	螺子黛	青灰	龙葵紫	荸荠紫	缁色
绿	石板灰	粗晶皂	灯草灰	煤黑	漆黑
灰					

目录

D **黄绿色系**

E **绿色系**

F **蓝绿色系**

目录

C 41

M 100

Y 85

K 6

R 168

G 30

B 50

胭脂虫

色彩特征：鲜艳。

胭脂虫即胭脂红色，来源于一种名叫胭脂虫的昆虫。胭脂虫体内含有胭脂红，可以制成颜料。因胭脂虫分布区域较小且产量较低，所以胭脂红是一种非常珍贵的色素。

北宋·王禹偁《村行》

马穿山径菊初黄，信马悠悠野兴长。
万壑有声含晚籁，数峰无语立斜阳。
棠梨叶落胭脂色，荞麦花开白雪香。
何事吟馀忽惆怅？村桥原树似吾乡。

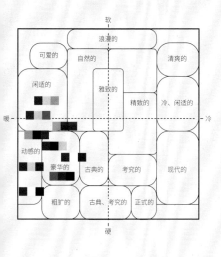

胭脂虫

　　胭脂是女子的化妆用品，因此许多诗文中用胭脂来描绘香艳的画面，如侯寘在《鹧鸪天·万点胭脂落日烘》中写道："万点胭脂落日烘。坐间酒面散微红。"

　　胭脂虫色彩纯正、浓烈，给人一种高贵、大气、明艳的感觉。在生活中，使用胭脂虫这种颜色能给人以气场全开之势。该色适用于一些隆重、盛大、喜庆的场合，如节庆盛典、中式婚礼等。

金碧辉煌

明黄
R255 G222 B18
C6 M15 Y87 K0

胭脂虫
R168 G30 B50
C41 M100 Y85 K6

杏黄
R244 G161 B53
C6 M47 Y82 K0

富丽堂皇

明黄
R255 G222 B18
C6 M15 Y87 K0

胭脂虫
R168 G30 B50
C41 M100 Y85 K6

藏蓝
R59 G46 B126
C91 M96 Y23 K0

浮云惊龙

精白
R255 G255 B255
C0 M0 Y0 K0

胭脂虫
R168 G30 B50
C41 M100 Y85 K6

藏蓝
R59 G46 B126
C91 M96 Y23 K0

龙战玄黄

漆黑
R22 G24 B35
C90 M87 Y71 K61

胭脂虫
R168 G30 B50
C41 M100 Y85 K6

明黄
R255 G222 B18
C6 M15 Y87 K0

浮翠流丹

明黄
R255 G222 B18
C6 M15 Y87 K0

胭脂虫
R168 G30 B50
C41 M100 Y85 K6

官绿
R42 G110 B63
C84 M47 Y93 K10

达官显贵

精白
R255 G255 B255
C0 M0 Y0 K0

胭脂虫
R168 G30 B50
C41 M100 Y85 K6

漆黑
R22 G24 B35
C90 M87 Y71 K61

龙章凤姿

漆黑
R22 G24 B35
C90 M87 Y71 K61

杏黄
R244 G161 B53
C6 M47 Y82 K0

胭脂虫
R168 G30 B50
C41 M100 Y85 K6

碧瓦朱甍

胭脂虫
R168 G30 B50
C41 M100 Y85 K6

官绿
R42 G110 B63
C84 M47 Y93 K10

漆黑
R22 G24 B35
C90 M87 Y71 K61

桂殿兰宫

藏蓝
R59 G46 B126
C91 M96 Y23 K0

霁色
R98 G170 B198
C63 M17 Y23 K0

胭脂虫
R168 G30 B50
C41 M100 Y85 K6

C
32

M
97

Y
92

K
1

R 191

G 36

B 42

A / 2

银朱

色彩特征：鲜艳。

银朱又名银朱，是一种遮盖力较强的红色无机颜料。李时珍在本草纲目中描述：银朱可用硫黄和汞加热提炼制成，物性燥烈且具有毒性，能够腐烂牙龈，使身体脉络疼挛。

I

宋·蒋捷《珍珠帘》（节选）

柳雨一窝凉，再展开湘卷。万颗橐心琼珠辊，细滴与、银朱小砚。深院。待月满廊腰，玉笙又远。

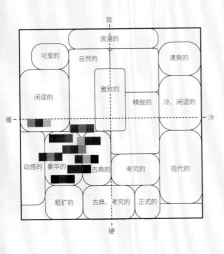

银 朱

　　银朱色泽鲜艳且颜色经久不褪，因为具有毒性，所以防蛀虫效果显著，是中国古代传统绘画中的重要颜料之一。银朱早在北魏时就被广泛应用于敦煌壁画中，现如今我们所看到的剔红漆器大部分都含有银朱。

　　银朱比胭脂红更亮，因此多了几分艳丽，一般拥有一定阅历与韵味、气质成熟的人能驾驭银朱，否则会显得比较艳俗。银朱适用于一些香艳、奢侈、需要突出亮点和活力的场合。

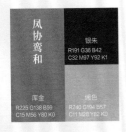

凤协鸾和

银朱
R191 G36 B42
C32 M97 Y92 K1

库金
R225 G138 B59
C15 M56 Y80 K0

褪色
R240 G194 B57
C11 M28 Y82 K0

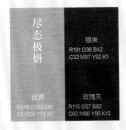

尽态极妍

银朱
R191 G36 B42
C32 M97 Y92 K1

雌黄
R248 G183 B81
C5 M36 Y72 K0

玫瑰灰
R115 G57 B82
C62 M86 Y56 K15

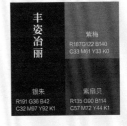

丰姿冶丽

紫梅
R187 G122 B140
C33 M61 Y33 K0

银朱
R191 G36 B42
C32 M97 Y92 K1

紫扇贝
R135 G90 B114
C57 M72 Y44 K1

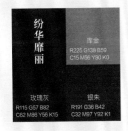

纷华靡丽

库金
R225 G138 B59
C15 M56 Y80 K0

玫瑰灰
R115 G57 B82
C62 M86 Y56 K15

银朱
R191 G36 B42
C32 M97 Y92 K1

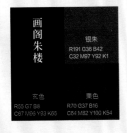

画阁朱楼

银朱
R191 G36 B42
C32 M97 Y92 K1

玄色
R55 G7 B8
C67 M96 Y93 K65

栗色
R70 G37 B16
C64 M82 Y100 K54

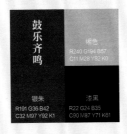

云锦天章

银朱
R191 G36 B42
C32 M97 Y92 K1

青莲
R110 G49 B142
C71 M92 Y9 K0

苍黄
R124 G96 B49
C56 M62 Y92 K14

鼓乐齐鸣

褐色
R240 G194 B57
C11 M28 Y82 K0

银朱
R191 G36 B42
C32 M97 Y92 K1

漆黑
R22 G24 B35
C90 M87 Y71 K61

红装素裹

银朱
R191 G36 B42
C32 M97 Y92 K1

鸦雏
R106 G91 B109
C68 M68 Y48 K4

紫苭
R155 G142 B169
C46 M46 Y22 K0

膏粱锦绣

银朱
R191 G36 B42
C32 M97 Y92 K1

龙战
R94 G66 B32
C62 M71 Y98 K35

龙晴鱼紫
R77 G33 B69
C75 M96 Y56 K30

C 16

M 71

Y 67

K 0

R 221

G 107

B 79

A / 3

岱赭

色彩特征：明亮。

岱赭源自一种名叫赭石的矿物，为暗棕红色。许慎所著的《说文解字》中记载：『赭，赤土也。』古人用的赭石以代郡出产的为佳，故岱赭早期被称为『代赭』。

Ⅰ

清·王拯麓台司农浅绛山水帧（节选）

司农水墨传家法，腕底层云起飘忽。

千回万叠给皴刷，积翠浮空来合沓。

晚来赋色尤神异，淡赭萧然见山骨。

苍润雄深世有无，古人不见谁痴迂。

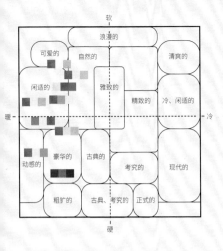

岱赭

岱赭经过调和会呈现丰富的色彩层次，常被运用于山水画、工笔画中。有一种名叫"浅绛"的山水画设色技巧会用到赭石，具体方法是先用有浓淡和干湿变化的笔墨进行勾勒，然后施以较淡的赭石表现山石、树木等，最后用淡花青类的颜色渲染画面。

岱赭带有橘调，给人一种朝气蓬勃、愉悦舒适的感觉。岱赭能让人联想到少年在阳光下奔跑的画面，呈现出旺盛的青春气息。

风和日丽

黄白游
R255 G247 B153
C5 M2 Y50 K0

岱赭
R221 G107 B79
C16 M71 Y67 K0

嫩鹅黄
R242 G200 B103
C9 M26 Y65 K0

心宽意爽

松花
R255 G238 B111
C6 M7 Y64 K0

岱赭
R221 G107 B79
C16 M71 Y67 K0

昌容
R220 G199 B225
C16 M26 Y2 K0

无忧无虑

半见
R255 G251 B199
C3 M1 Y30 K0

岱赭
R221 G107 B79
C16 M71 Y67 K0

云门
R162 G210 B226
C41 M8 Y12 K0

心随舞动

黄白游
R255 G247 B153
C5 M2 Y50 K0

龙膏烛
R222 G130 B167
C16 M61 Y14 K0

岱赭
R221 G107 B79
C16 M71 Y67 K0

煦色韶光

岱赭
R221 G107 B79
C16 M71 Y67 K0

松花
R255 G238 B111
C6 M7 Y64 K0

茈虆
R166 G126 B183
C43 M57 Y5 K0

春和景明

黄白游
R255 G247 B153
C5 M2 Y50 K0

岱赭
R221 G107 B79
C16 M71 Y67 K0

青葰
R195 G217 B75
C33 M5 Y79 K0

国色天香

岱赭
R221 G107 B79
C16 M71 Y67 K0

品红
R167 G19 B104
C15 M100 Y38 K0

青莲
R110 G49 B142
C71 M92 Y9 K0

豆蔻年华

黄白游
R255 G247 B153
C5 M2 Y50 K0

岱赭
R221 G107 B79
C16 M71 Y67 K0

青葱
R83 G183 B111
C67 M7 Y71 K0

春风得意

骄碧绿
R98 G190 B157
C62 M6 Y48 K0

岱赭
R221 G107 B79
C16 M71 Y67 K0

黄白游
R255 G247 B153
C5 M2 Y50 K0

C 10

M 49

Y 34

K 0

R 233

G 157

B 150

退红

色彩特征：明亮。

退红即稍淡的粉红色，像褪色的牡丹花色。较早关于退红的描述可见王建所著的题所赁宅牡丹花中的诗句：「粉光深紫腻，肉色退红娇。」

明·王跂卧疾秋郊杂咏

自卧幽林白雁来，两看圆月破苍苔。
美人晓隔葭枝露，村酿宵寒柳瘦杯。
山叶摇摇待黄落，溪花冉冉退红开。
愁心正似归栖鸟，每到斜阳有一回。

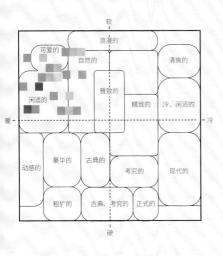

退 红

宋代陆游在《老学庵续笔记》中写道："唐有一种色，谓之退红……盖退红，若今之粉红，而髹器亦有作此色者，今无之矣。"明确指出退红像当时的粉红色，在此之前这种颜色还在漆器中有所应用。

退红娇嫩、细腻，就像女孩脸上泛起的红晕，蕴藏着蜜意。

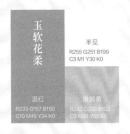

玉软花柔

半见
R255 G251 B199
C3 M1 Y30 K0

退红
R233 G157 B150
C10 M49 Y34 K0

嫩鹅黄
R242 G200 B103
C9 M26 Y65 K0

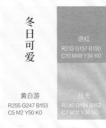

冬日可爱

退红
R233 G157 B150
C10 M49 Y34 K0

黄白游
R255 G247 B153
C5 M2 Y50 K0

扶光
R240 G194 B162
C7 M31 Y36 K0

无忧无虑

扶光
R240 G194 B162
C7 M31 Y36 K0

退红
R233 G157 B150
C10 M49 Y34 K0

艾绿
R181 G212 B199
C43 M4 Y33 K0

乐乐陶陶

黄白游
R255 G247 B153
C5 M2 Y50 K0

退红
R233 G157 B150
C10 M49 Y34 K0

岱赭
R221 G107 B79
C16 M71 Y67 K0

面如桃花

扶光
R240 G194 B162
C7 M31 Y36 K0

退红
R233 G157 B150
C10 M49 Y34 K0

藕色
R237 G209 B216
C8 M23 Y9 K0

天真无邪

黄白游
R255 G247 B153
C5 M2 Y50 K0

退红
R233 G157 B150
C10 M49 Y34 K0

豆青
R126 G183 B126
C56 M14 Y50 K0

大家闺秀

退红
R233 G157 B150
C10 M49 Y34 K0

檀
R179 G109 B97
C37 M66 Y58 K0

半见
R255 G251 B199
C3 M1 Y30 K0

天真烂漫

黄白游
R255 G247 B153
C5 M2 Y50 K0

退红
R233 G157 B150
C10 M49 Y34 K0

藕色
R237 G209 B216
C8 M23 Y9 K0

芙蓉如面

扶光
R240 G194 B162
C7 M31 Y36 K0

退红
R233 G157 B150
C10 M49 Y34 K0

连灰
R168 G166 B185
C40 M34 Y19 K0

C 0
M 16
Y 12
K 0

R 250
G 226
B 220

A / 5

海天霞

色彩特征：明亮。

海天霞是一种偏白且略微带红的颜色，其名称源于明代一位名叫刘若愚的太监。蒙冤入狱的刘若愚在狱中写下一本宫中生活回忆录《酌中志》，其中描述了当时宫中的织染局染出了新色的罗缎，这种颜色让人联想到海上的霞光，由此得名海天霞。

I

作者不详《宫词》

烂漫花棚锦绣窠，海天霞色上轻罗。

斗鸡打马消长昼，一半春光戏里过。

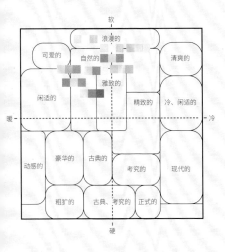

海 天 霞

古代皇宫中的宫女常在春天穿上海天霞颜色的底衣，配以天青色或竹绿色的花纱罗，远远望去如波纹。

海天霞像日出、日落时分天空中的霞色，偏清淡，与同色调的绿色搭配会给人一种清新、秀丽的感觉。

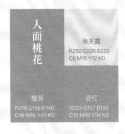

人面桃花

海天霞
R250 G226 B220
C0 M16 Y12 K0

檀唇
R218 G158 B140
C18 M46 Y41 K0

退红
R233 G157 B150
C10 M49 Y34 K0

柔嫩纯净

精白
R255 G255 B255
C0 M0 Y0 K0

海天霞
R250 G226 B220
C0 M16 Y12 K0

淡翠绿
R198 G223 B200
C28 M5 Y27 K0

小家碧玉

霜色
R233 G241 B246
C11 M4 Y3 K0

海天霞
R250 G226 B220
C0 M16 Y12 K0

淡翠绿
R198 G223 B200
C28 M5 Y27 K0

温文尔雅

嫩扥黄
R242 G200 B103
C9 M26 Y65 K0

海天霞
R250 G226 B220
C0 M16 Y12 K0

黄粱
R192 G179 B149
C31 M29 Y43 K0

大家闺秀

莲灰
R168 G166 B185
C40 M34 Y19 K0

海天霞
R250 G226 B220
C0 M16 Y12 K0

淡藕荷
R244 G235 B238
C5 M10 Y4 K0

楚楚动人

海天霞
R250 G226 B220
C0 M16 Y12 K0

藕色
R237 G209 B216
C8 M23 Y9 K0

月白
R214 G236 B240
C20 M2 Y7 K0

其乐融融

芸黄
R210 G163 B108
C23 M41 Y61 K0

海天霞
R250 G226 B220
C0 M16 Y12 K0

露褐
R189 G130 B83
C33 M56 Y71 K0

温和敦厚

海天霞
R250 G226 B220
C0 M16 Y12 K0

芸黄
R210 G163 B108
C23 M41 Y61 K0

黄粱
R192 G179 B149
C31 M29 Y43 K0

如琬似花

海天霞
R250 G226 B220
C0 M16 Y12 K0

藕色
R237 G209 B216
C8 M23 Y9 K0

艾绿
R161 G212 B189
C43 M4 Y33 K0

C 18

M 46

Y 41

K 0

R 218

G 158

B 140

檀唇

色彩特征：朴素。

檀唇是指古时女子略施唇彩后嘴唇的颜色，淡红而偏粉。在古诗词中，檀唇或意指女子的红唇，或指代梳妆的女子。

I

宋·苏轼江城子·腻红匀脸衬檀唇

腻红匀脸衬檀唇。晚妆新。暗伤春。手捻花枝，谁会两眉颦。连理带头双飞燕，留待与、个中人。

淡烟笼月绣帘阴。画堂深。夜沉沉、谁道连理，能系得人心。一自绿窗偷见后，便憔悴，到如今。

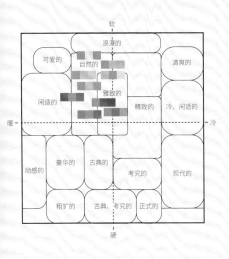

檀 唇

秦观在《南歌子》中写道："揉蓝衫子杏黄裙。独倚玉阑无语点檀唇。"描写了一位身穿青色衫子和杏黄色衣裙的女子，"点檀唇"的意思便是将口红涂在唇上。

檀唇给人一种温文尔雅的感觉，适用于需要体现温婉、自然气质的色彩搭配中。

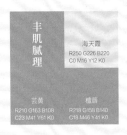

丰肌腻理

海天霞
R250 G226 B220
C0 M16 Y12 K0

芸黄
R210 G163 B108
C23 M41 Y61 K0

檀唇
R218 G158 B140
C18 M46 Y41 K0

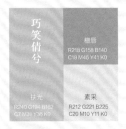

巧笑倩兮

檀唇
R218 G158 B140
C18 M46 Y41 K0

扶光
R240 G194 B162
C7 M31 Y36 K0

素采
R212 G221 B225
C20 M10 Y11 K0

无忧无虑

扶光
R240 G194 B162
C7 M31 Y36 K0

檀唇
R218 G158 B140
C18 M46 Y41 K0

秘色
R187 G188 B147
C33 M23 Y47 K0

丰神绰约

檀唇
R218 G158 B140
C18 M46 Y41 K0

檀
R179 G109 B97
C37 M66 Y58 K0

缃色
R166 G127 B115
C42 M55 Y52 K0

云舒霞卷

扶光
R240 G194 B162
C7 M31 Y36 K0

檀唇
R218 G158 B140
C18 M46 Y41 K0

莲灰
R168 G166 B185
C40 M34 Y19 K0

软谈丽语

扶光
R240 G194 B162
C7 M31 Y36 K0

檀唇
R218 G158 B140
C18 M46 Y41 K0

昌容
R220 G159 B225
C16 M26 Y2 K0

钗荆裙布

檀
R179 G109 B97
C37 M66 Y58 K0

檀唇
R218 G158 B140
C18 M46 Y41 K0

荆褐
R140 G106 B73
C52 M61 Y76 K7

浓情蜜意

檀唇
R218 G158 B140
C18 M46 Y41 K0

紫莳
R155 G142 B169
C46 M46 Y22 K0

紫梅
R187 G122 B140
C33 M61 Y33 K0

安之若素

迷楼灰
R141 G127 B138
C53 M51 Y38 K0

檀唇
R218 G158 B140
C18 M46 Y41 K0

莲灰
R168 G166 B185
C40 M34 Y19 K0

C
37

M
66

Y
58

K
0

R
179

G
109

B
97

檀

色彩特征：朴素。

檀是指浅红色、浅绛色。陈继儒在枕谭·檀晕中写道：『按画家七十二色有檀色，浅赭所合，妇女晕眉色似之。』可见檀是浅赭色，像女子晕眉的颜色。

Ｉ

宋·傅察李良宠示牡丹长句谨赋三首·其二

紫檀刻蕊香初吐，红粉匀葩色正新。
孤艳最宜微带雨，众芳谁复与争春。
无端应恨风惊叶，不醉却宜花笑人。
从此径须连夜赏，绕栏百匝未为频。

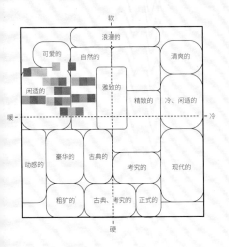

檀

檀与佛教有很深的渊源，多数人一看到檀，便会联想到佛教。檀也指香木，檀香集天地之灵气，仿若芬芳永驻，因此檀也有一种神秘、古色古香的气质。

檀这种颜色给人一种慈悲、和睦、安定、温暖的感觉，适用于家居装饰。若用在衣饰上会使人显得比较端庄，适合有气质的女性穿着。

和气致祥

湫鹏黄
R242 G200 B103
C9 M26 Y85 K0

檀
R179 G109 B97
C37 M66 Y58 K0

扶光
R245 G194 B162
C3 M31 Y36 K0

阳煦山立

芸黄
R210 G163 B108
C23 M41 Y61 K0

扶光
R240 G194 B162

檀
R179 G109 B97
C37 M66 Y58 K0

坚卧烟霞

檀
R179 G109 B97
C37 M66 Y58 K0

海天霞
R250 G226 B220
C0 M16 Y12 K0

烟红
R154 G130 B140
C47 M52 Y37 K0

凤协鸾和

半见
R255 G251 B199
C3 M1 Y30 K0

雌黄
R248 G163 B81
C5 M35 Y72 K0

檀
R179 G109 B97
C37 M66 Y58 K0

温文尔雅

檀
R179 G109 B97
C37 M66 Y58 K0

檀唇
R219 G158 B140
C18 M46 Y41 K0

缁色
R166 G127 B115
C42 M55 Y52 K0

端庄贤淑

檀
R179 G109 B97
C37 M66 Y58 K0

紫石英
R197 G190 B184
C27 M31 Y22 K0

驼色
R168 G132 B98
C42 M52 Y63 K0

宜室宜家

檀
R179 G109 B97
C37 M66 Y58 K0

湫鹏黄
R242 G200 B103
C9 M26 Y85 K0

芸黄
R210 G163 B108
C23 M41 Y61 K0

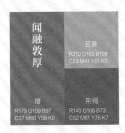

闻融敦厚

芸黄
R210 G163 B108
C23 M41 Y61 K0

檀
R179 G109 B97
C37 M66 Y58 K0

荆扬
R140 G106 B73
C52 M61 Y76 K7

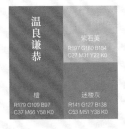

温良谦恭

紫石英
R197 G180 B184
C27 M31 Y22 K0

檀
R179 G109 B97
C37 M66 Y58 K0

迷楼灰
R141 G127 B138
C53 M51 Y38 K0

C 42

M 55

Y 52

K 0

R 166

G 127

B 115

绾色

色彩特征：朴素。

绾色像稍显褪色的红色，整体偏棕红色。许慎所著的说文解字中记载：『绾，恶也，绛也。』意指绾色没有绛色（大红色）那么明亮，稍显暗淡无光。

Ⅰ

明·邵宝雪中赏红梅奉次涯翁先生时邃翁携酒共饮怀麓

浅绛英英忽满枝，春风到此复何之。
正怜与雪相逢地，却讶如人欲醉时。
南国已通千里信，西湖空负一生诗。
白头二老青灯夜，笑对江东绿酒卮。

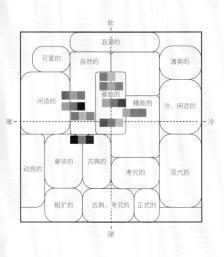

缃 色

古时女子穿着缃色衣裳能彰显贤淑气质，一如缃色的素雅。

缃色沉稳、内敛且素雅，给人以安静的感受。缃色适用于一些古色古香、富有韵味、低调的设计。

软玉温香

芸黄
R210 G163 B108
C23 M41 Y61 K0

槿
R179 G109 B97
C37 M66 Y58 K0

缃色
R166 G127 B115
C42 M55 Y52 K0

滴粉搓酥

紫石英
R197 G180 B184
C27 M31 Y22 K0

缃色
R166 G127 B115
C42 M55 Y52 K0

淡藕荷
R244 G235 B238
C5 M10 Y4 K0

古色古香

黄粱
R192 G179 B149
C31 M29 Y43 K0

缃色
R166 G127 B115
C42 M55 Y52 K0

黄琮
R155 G137 B106
C47 M47 Y60 K0

古貌古心

缃色
R166 G127 B115
C42 M55 Y52 K0

檀唇
R218 G158 B140
C18 M46 Y41 K0

丹秫
R135 G52 B36
C49 M89 Y96 K21

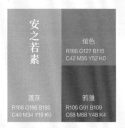

安之若素

缃色
R166 G127 B115
C42 M55 Y52 K0

莲灰
R168 G166 B185
C40 M34 Y19 K0

鸦雏
R106 G91 B109
C68 M68 Y48 K4

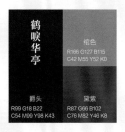

吊古寻幽

莲灰
R168 G166 B185
C40 M34 Y19 K0

缃色
R166 G127 B115
C42 M55 Y52 K0

烟红
R154 G130 B140
C47 M52 Y37 K0

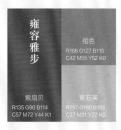

鹤唳华亭

缃色
R166 G127 B115
C42 M55 Y52 K0

爵头
R99 G18 B22
C54 M99 Y98 K43

黛紫
R87 G66 B102
C76 M82 Y46 K8

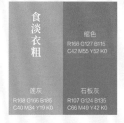

雍容雅步

缃色
R166 G127 B115
C42 M55 Y52 K0

紫扇贝
R135 G90 B114
C57 M72 Y44 K1

紫石英
R197 G180 B184
C27 M31 Y22 K0

食淡衣粗

缃色
R166 G127 B115
C42 M55 Y52 K0

莲灰
R168 G166 B185
C40 M34 Y19 K0

石板灰
R107 G124 B135
C66 M49 Y42 K0

C 49

M 89

Y 96

K 21

R 135

G 52

B 36

A / 9

丹秫

色彩特征：朴素。

丹秫即红褐色，古亦指赤粟，常用作染料。周礼·考工记·钟氏中记载：『钟氏染羽，以朱湛、丹秫，三月而炽之……』

I

魏晋·陶渊明和郭主簿·其一（节选）

春秫作美酒，酒熟吾自斟。
弱子戏我侧，学语未成音。
此事真复乐，聊用忘华簪。
遥遥望白云，怀古一何深！

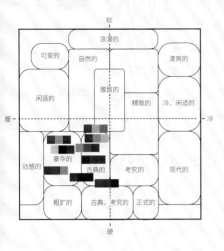

软

浪漫的

可爱的　自然的　　　清爽的

　　　　　　雅致的

闲适的　　　　　精致的　冷、闲适的

暖　　　　　　　　　　　　　　冷

动感的　豪华的　　　　　现代的
　　　　　古典的　考究的

粗犷的　古典、考究的　正式的

硬

丹秫

　　古代染色技术从泥染、炭染发展到石染、草染。丹秫染色作为一种草染技术是我国传统纺织染色技术发展的一个重要阶段。丹秫这种颜色在古代是富贵与权力的象征，只有地位极高的人才能使用。

　　丹秫色彩浓郁，像经过了许久的沉淀，适用于一些厚重、有质感的设计中，在室内选用此颜色的装饰物（如丹秫色的地毯）会增强庄重感。

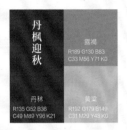

丹枫迎秋

黧褐
R189 G130 B83
C33 M56 Y71 K0

丹秫
R135 G52 B36
C49 M89 Y96 K21

黄紫
R192 G179 B149
C31 M29 Y43 K0

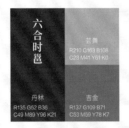

六合时邕

芸黄
R210 G163 B108
C23 M41 Y61 K0

丹秫
R135 G52 B36
C49 M89 Y96 K21

吉金
R137 G109 B71
C53 M59 Y78 K7

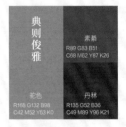

典则俊雅

素藕
R89 G83 B51
C68 M62 Y87 K26

驼色
R168 G132 B98
C42 M52 Y63 K0

丹秫
R135 G52 B36
C49 M89 Y96 K21

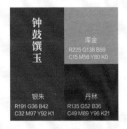

钟鼓馔玉

库金
R225 G138 B59
C15 M56 Y80 K0

银朱
R191 G36 B42
C32 M97 Y92 K1

丹秫
R135 G52 B36
C49 M89 Y96 K21

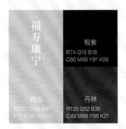

福寿康宁

殷紫
R74 G10 B18
C60 M99 Y91 K56

绝色
R240 G194 B57
C11 M28 Y82 K0

丹秫
R135 G52 B36
C49 M89 Y96 K21

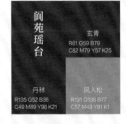

阆苑瑶台

玄青
R61 G59 B79
C82 M79 Y57 K25

丹秫
R135 G52 B36
C49 M89 Y96 K21

风入松
R131 G136 B77
C57 M43 Y81 K1

时通运泰

丹秫
R135 G52 B36
C49 M89 Y96 K21

麒麟喝
R76 G30 B26
C61 M88 Y87 K53

玫瑰灰
R115 G57 B82
C62 M86 Y56 K15

兼朱重紫

爵头
R99 G18 B22
C54 M99 Y98 K43

丹秫
R135 G52 B36
C49 M89 Y96 K21

龙睛鱼紫
R77 G33 B69
C75 M96 Y56 K30

艳美绝俗

丹秫
R135 G52 B36
C49 M89 Y96 K21

黛紫
R87 G66 B102
C76 M82 Y46 K8

爵头
R99 G18 B22
C54 M99 Y98 K43

C 54
M 99
Y 98
K 43

R 99
G 18
B 22

A/10

爵头

色彩特征：暗沉。

爵头如雀头色，红而微黑，古时礼冠爵弁的颜色就是这种颜色。

礼·士冠礼疏注：「爵弁者，冕之次，其色赤而微黑，如爵头然……」

魏晋·曹植美女篇

美女妖且闲，采桑歧路间。
柔条纷冉冉，叶落何翩翩。
攘袖见素手，皓腕约金环。
头上金爵钗，腰佩翠琅玕。
明珠交玉体，珊瑚间木难。

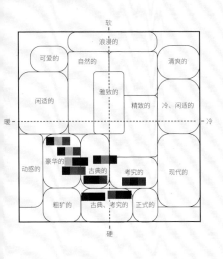

爵 头

一说緅为黑中带红的颜色，后因像爵头色而作"爵"，《周礼·冬官考工记·钟氏》中记载："五入为緅。注：染繰者，三入而成，又再染以黑，则为緅。今礼俗文作爵，言如爵头色也。"

爵头色比较深沉，有一种威严、肃穆的感觉，具有豪华感、沉重感。一般在冬季使用爵头色比较合适，爵头色在日常设计中适合用作彰显大气之感的底色。

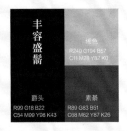

丰容盛鬋

緅色
R240 G194 B57
C11 M28 Y82 K0

爵头
R99 G18 B22
C54 M99 Y98 K43

素綦
R89 G83 B51
C68 M62 Y87 K26

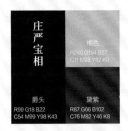

庄严宝相

緅色
R240 G194 B57
C11 M28 Y82 K0

爵头
R99 G18 B22
C54 M99 Y98 K43

黛紫
R87 G66 B102
C76 M82 Y46 K8

汉官威仪

驼色
R168 G132 B98
C42 M52 Y63 K0

爵头
R99 G18 B22
C54 M99 Y98 K43

龙睛鱼紫
R77 G33 B69
C75 M96 Y56 K30

千古独步

漆黑
R22 G24 B35
C90 M87 Y71 K61

爵头
R99 G18 B22
C54 M99 Y98 K43

玄色
R55 G7 B8
C67 M96 Y93 K65

鼎食鸣钟

爵头
R99 G18 B22
C54 M99 Y98 K43

緅色
R240 G194 B57
C11 M28 Y82 K0

漆黑
R22 G24 B35
C90 M87 Y71 K61

碧血丹青

苍黄
R124 G96 B49
C56 M62 Y92 K14

爵头
R99 G18 B22
C54 M99 Y98 K43

素綦
R89 G83 B51
C68 M62 Y87 K26

碧瓦朱甍

爵头
R99 G18 B22
C54 M99 Y98 K43

素綦
R89 G83 B51
C68 M62 Y87 K26

玄色
R55 G7 B8
C67 M96 Y93 K65

侯门如海

殷紫
R74 G10 B18
C60 M99 Y91 K56

爵头
R99 G18 B22
C54 M99 Y98 K43

棕黑
R120 G76 B34
C55 M72 Y100 K23

云锦天章

爵头
R99 G18 B22
C54 M99 Y98 K43

龙战
R94 G66 B32
C62 M71 Y98 K35

松绿
R40 G72 B82
C87 M69 Y60 K24

C 61

M 88

Y 87

K 53

R 76

G 30

B 26

A/11

麒麟竭

色彩特征：暗沉。

麒麟竭是一种非常深的红棕色，源于一种可做中药的植物。小说《盗墓笔记》中出现的麒麟竭是指麒麟血凝结而成的血块。

I

魏晋·曹植薤露行

天地无穷极，阴阳转相因。
人居一世间，忽若风吹尘。
愿得展功勤，输力于明君。
怀此王佐才，慷慨独不群。
鳞介尊神龙，走兽宗麒麟。
虫兽岂知德，何况于士人。
孔氏删诗书，王业粲已分。
骋我径寸翰，流藻垂华芳。

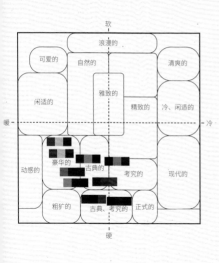

软
浪漫的
可爱的　自然的　清爽的
闲适的　雅致的
精致的　冷、闲适的
暖 — — 冷
动感的　豪华的　古典的　考究的　现代的
粗犷的　古典、考究的　正式的
硬

麒 麟 竭

　　麒麟竭是一种名叫麒麟血藤的植物的汁液。这种植物通常像蛇一样缠绕在其他树木上生长，它的茎很长。如果把它砍断或割开一个口子，就会有"血"一样的树脂流出来，树脂干后凝结成的血块状的物体便为麒麟竭，麒麟竭可作为中药。

　　麒麟竭仿佛刀剑上的干血迹，给人以穿越古今、凝结历史之感，颇具古典气质。在家居设计中使用麒麟竭有助于提升质感，一些注重传统、想体现文化气息的场景也适合运用这种颜色。

明堂正道

褐色
R240 G194 B57
C11 M28 Y92 K0

银朱
R191 G36 B42
C32 M97 Y92 K1

麒麟竭
R76 G30 B26
C61 M88 Y87 K53

佩金带紫

褐色
R240 G194 B57
C11 M28 Y82 K0

玫瑰灰
R115 G57 B82
C62 M86 Y56 K15

麒麟竭
R76 G30 B26
C61 M88 Y87 K53

恭默守静

驼色
R168 G132 B98
C42 M52 Y63 K0

麒麟竭
R76 G30 B26
C61 M88 Y87 K53

殷紫
R74 G10 B18
C60 M99 Y91 K56

朴实无华

麒麟竭
R76 G30 B26
C61 M88 Y87 K53

荆褐
R140 G106 B73
C52 M61 Y75 K7

栗色
R70 G37 B16
C64 M82 Y100 K54

浸威盛容

丹秫
R135 G52 B36
C49 M89 Y96 K21

麒麟竭
R76 G30 B26
C61 M88 Y87 K53

黛紫
R87 G66 B102
C76 M82 Y46 K8

知书达理

石板灰
R107 G124 B135
C66 M49 Y42 K0

玄色
R55 G7 B8
C67 M96 Y93 K65

麒麟竭
R76 G30 B26
C61 M88 Y87 K53

沉雄古逸

漆黑
R22 G24 B35
C90 M87 Y71 K61

麒麟竭
R76 G30 B26
C61 M88 Y87 K53

龙战
R94 G66 B32
C62 M71 Y98 K35

千锤百炼

麒麟竭
R76 G30 B26
C61 M88 Y87 K53

玄色
R55 G7 B8
C67 M96 Y93 K65

荸荠紫
R64 G26 B52
C75 M95 Y62 K45

如圭如璋

麒麟竭
R76 G30 B26
C61 M88 Y87 K53

青圭
R142 G141 B92
C53 M42 Y71 K0

漆黑
R22 G24 B35
C90 M87 Y71 K61

C 67

M 96

Y 93

K 65

R 55

G 7

B 8

玄色

色彩特征：暗沉。

玄色是昼夜交接时的天空所呈现的颜色，也就是红黑色。《周礼》中记载：『乾为天，其色玄。；坤为地，其色黄。』说文解字中也有明确记载：『黑而有赤色者为玄。』因此玄色是一种黑中泛红的颜色。

明·王世贞辱宗伯李公赐和六章词丽意深不揣续貂四绝仰尘清览·其三

衫紫围金发正玄，如何称病倦朝天。
君家玉局翁应笑，藏史埋名二百年。

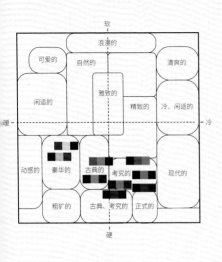

玄 色

　　自古以来，在不同的时期，玄色所指代的颜色也有所不同。先秦时期，玄色是指青色或蓝绿色调的颜色，所谓"其叶玄玄"；到了周代，"玄"多指天，玄色基本固定在蓝色色域，如"玄天"；到了汉代，"玄"则被认为是红黑色。

　　玄色不像黑色那么正式，它会给人一种粗犷、豪迈的感觉，如浩瀚的宇宙，适用于表现深沉的设计，如体现君子、绅士气质的服装设计。

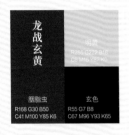

龙战玄黄

明黄
R255 G227 B18
C8 M16 Y88 K0

胭脂虫
R168 G30 B50
C41 M100 Y85 K6

玄色
R55 G7 B8
C67 M96 Y93 K65

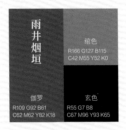

雨井烟垣

缥色
R166 G127 B115
C42 M55 Y52 K0

伽罗
R109 G92 B61
C62 M62 Y82 K18

玄色
R55 G7 B8
C67 M96 Y93 K65

书香门第

伽罗
R109 G92 B61
C62 M62 Y82 K18

玄色
R55 G7 B8
C67 M96 Y93 K65

石板灰
R107 G124 B135
C66 M49 Y42 K0

凤采鸾章

玄色
R55 G7 B8
C67 M96 Y93 K65

胭脂虫
R168 G30 B50
C41 M100 Y85 K6

缃色
R240 G194 B57
C11 M28 Y82 K0

古色古香

黄琮
R155 G137 B106
C47 M47 Y60 K0

玄色
R55 G7 B8
C67 M96 Y93 K65

青灰
R83 G50 B61
C85 M78 Y64 K40

孤标峻节

石板灰
R107 G124 B135
C66 M49 Y42 K0

玄色
R55 G7 B8
C67 M96 Y93 K65

佛头青
R25 G50 B95
C98 M91 Y47 K13

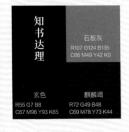

知书达理

石板灰
R107 G124 B135
C66 M49 Y42 K0

玄色
R55 G7 B8
C67 M96 Y93 K65

麒麟竭
R72 G49 B48
C69 M78 Y73 K44

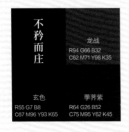

不矜而庄

龙战
R94 G66 B32
C62 M71 Y98 K35

玄色
R55 G7 B8
C67 M96 Y93 K65

荸荠紫
R64 G26 B52
C75 M95 Y62 K45

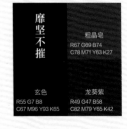

靡坚不摧

粗晶皂
R67 G69 B74
C78 M71 Y63 K27

玄色
R55 G7 B8
C67 M96 Y93 K65

龙葵紫
R49 G47 B58
C82 M79 Y65 K42

B

国色印象

橙色系

杏黄 / 库金 / 雌黄 / 嫩鹅黄 / 扶光 / 芸

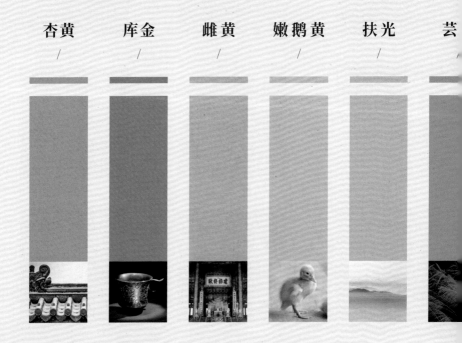

褐　　　驼色　　　荆褐　　　棕黑　　　龙战　　　栗色

C 6

M 47

Y 82

K 0

R 244

G 161

B 53

B / 1

杏黄

色彩特征：鲜艳。

杏黄是指成熟杏子的颜色，黄而微红。民间有『春夏之交，麦收杏黄』的说法，『小满三日见三黄』中的『三黄』便是指麦黄、杏黄、蚕黄。杏子成熟以前是绿色的，后逐渐变黄、变红。杏子黄了，麦子也绿了，因而『杏黄』也有丰收之意，延伸理解则有光阴流逝的感伤之意。

I

宋·秦观南歌子·香墨弯弯画

香墨弯弯画，燕脂淡淡匀。揉蓝衫子杏黄裙，独倚玉阑无语点檀唇。

人去空流水，花飞半掩门。乱山何处觅行云？又是一钩新月照黄昏。

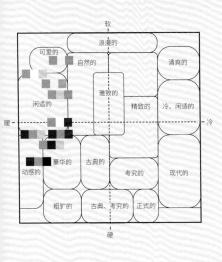

杏 黄

　　杏黄色在古代为皇室专用色，皇室朝服常以杏黄色为底色。此外，还有一种莲花名叫杏黄，其花瓣的颜色为淡黄色，花心处的颜色是杏黄色。

　　杏黄色明媚、亮眼，非常吸引眼球，充满活力与动感，蕴藏着热情与希望。杏黄色能让人联想起美味的食物，因此常被应用于食品包装或与食品有关的商品上。

朝气蓬勃

杏黄
R244 G161 B53
C6 M47 Y82 K0

胭脂虫
R168 G30 B50
C41 M100 Y85 K6

明黄
R255 G222 B18
C5 M15 Y87 K0

阳光明媚

精白
R255 G255 B255
C0 M0 Y0 K0

杏黄
R244 G161 B53
C6 M47 Y82 K0

明黄
R255 G222 B18
C5 M15 Y87 K0

鲜衣怒马

黄白游
R255 G247 B153
C5 M2 Y50 K0

杏黄
R244 G161 B53
C6 M47 Y82 K0

窈蓝
R136 G171 B218
C52 M28 Y4 K0

怀黄佩紫

玫瑰紫
R137 G30 B82
C55 M100 Y53 K9

杏黄
R244 G161 B53
C6 M47 Y82 K0

明黄
R255 G222 B18
C5 M15 Y87 K0

莺声燕语

黄白游
R255 G247 B153
C5 M2 Y50 K0

杏黄
R244 G161 B53
C6 M47 Y82 K0

翡翠绿
R98 G190 B157
C62 M6 Y48 K0

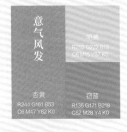

意气风发

明黄
R255 G222 B18
C5 M15 Y87 K0

杏黄
R244 G161 B53
C6 M47 Y82 K0

窈蓝
R136 G171 B218
C52 M28 Y4 K0

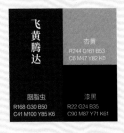

飞黄腾达

杏黄
R244 G161 B53
C6 M47 Y82 K0

胭脂虫
R168 G30 B50
C41 M100 Y85 K6

漆黑
R22 G24 B35
C90 M87 Y71 K61

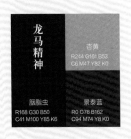

龙马精神

杏黄
R244 G161 B53
C6 M47 Y82 K0

胭脂虫
R168 G30 B50
C41 M100 Y85 K6

景泰蓝
R0 G78 B162
C94 M74 Y8 K0

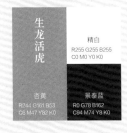

生龙活虎

精白
R255 G255 B255
C0 M0 Y0 K0

杏黄
R244 G161 B53
C6 M47 Y82 K0

景泰蓝
R0 G78 B162
C94 M74 Y8 K0

C 15

M 56

Y 80

K 0

R 225

G 138

B 59

B / 2

库金

色彩特征：鲜艳。

库金是指金色，本意为库藏的金箔，其含金量高达98%，因此又称『九八金』，其化学性质稳定，色泽经久不衰。

|

清·四库全书 宋史·列传·卷十六

建隆四年，权知扬州，使江表。还，命钧校左藏库金帛，数日而毕，条对称旨。

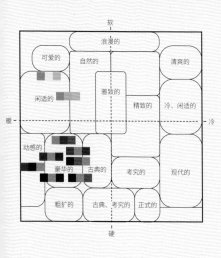

库 金

　　早在唐朝，画家就开始使用金属颜料来绘画。金属颜料的主要成分是金箔、银箔等，其中金箔有四种，金色的库金便是其一，其他三种分别是略带红色的紫赤金、略带黄色的大赤金和淡黄色的田赤金。

　　金箔在古代主要应用于壁画、器物装饰、建筑等领域。我国传统建筑上常使用金箔，特别是在装饰房梁的彩色图案中，金箔不仅有助于打造金碧辉煌的视觉效果，还能突出图案的轮廓及精美的线条。故宫博物院在文物修复中就使用了库金这种颜色。

红紫夺朱

银朱
R191 G36 B42
C32 M97 Y92 K1

库金
R225 G138 B59
C15 M56 Y80 K0

紫扇贝
R135 G90 B114
C57 M72 Y44 K1

悠然自得

黄粱
R192 G179 B148
C31 M29 Y43 K0

库金
R225 G138 B59
C15 M56 Y80 K0

春辰
R168 G190 B123
C42 M17 Y60 K0

春风得意

松花
R255 G238 B111
C6 M7 Y64 K0

库金
R225 G138 B59
C15 M56 Y80 K0

翡翠绿
R98 G190 B157
C62 M6 Y48 K0

衣紫腰黄

库金
R225 G138 B59
C15 M56 Y80 K0

胭脂虫
R168 G30 B50
C41 M100 Y85 K6

齐紫
R108 G33 B109
C72 M100 Y34 K1

膏粱锦绣

库金
R225 G138 B59
C15 M56 Y80 K0

棕黑
R120 G76 B34
C55 M72 Y100 K23

玫瑰灰
R115 G57 B82
C62 M86 Y56 K15

雍容华贵

鸦雏
R106 G91 B109
C68 M68 Y48 K4

爵头
R99 G18 B22
C54 M99 Y98 K43

库金
R225 G138 B59
C15 M56 Y80 K0

生龙活虎

煤黑
R30 G39 B50
C89 M82 Y67 K49

银朱
R191 G36 B42
C32 M97 Y92 K1

库金
R225 G138 B59
C15 M56 Y80 K0

富丽堂皇

库金
R225 G138 B59
C15 M56 Y80 K0

玄色
R55 G7 B8
C67 M96 Y93 K65

爵头
R99 G18 B22
C54 M99 Y98 K43

晨钟暮鼓

库金
R225 G138 B59
C15 M56 Y80 K0

爵头
R99 G18 B22
C54 M99 Y98 K43

伽罗
R109 G92 B61
C62 M62 Y82 K18

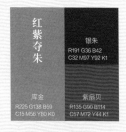
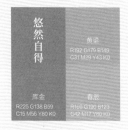

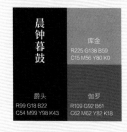

C —
5

M
36

Y
72

K
0

R —— 248

G —— 183

B —— 81

B / 3

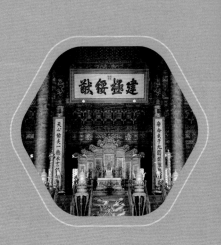

雌黄

色彩特征：明亮。

雌黄为较明亮的黄色。雌黄本身为一种矿物，其颜色罕见，可用来制颜料。雌黄与雄黄是共生矿物，两者合称『矿物鸳鸯』。

唐·白居易裴常侍以题蔷薇架十八韵见示因广为三十韵以和之（节选）

托质依高架，攒花对小堂。
晚开春去后，独秀院中央。
霁景朱明早，芳时白昼长。
秾因天与色，丽共日争光。
剪碧排千萼，研朱染万房。
烟条涂石绿，粉蕊扑雌黄。

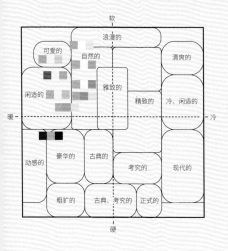

雌 黄

雌黄非常艳丽，很早以前便被广泛应用于绘画中，如敦煌莫高窟的壁画就大量使用了雌黄，颜色经千年而不褪。古时雌黄也被用来修改错字，沈括的《梦溪笔谈》中记载了用雌黄修改错字的情况——"一漫则灭，仍久而不脱"，表明雌黄修改错字颜色不会褪去，效果甚好。因此，雌黄也发展成篡改、胡说的意思，成语"信口雌黄"便由此而来。

雌黄是一种非常温暖的颜色，能充分体现年轻人的活力与朝气。雌黄适用于青少年服饰设计，在室内设计中运用雌黄色会让人心情开朗，给人以休闲、潮流之感。

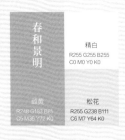

春和景明

精白
R255 G255 B255
C0 M0 Y0 K0

雌黄
R248 G183 B81
C5 M36 Y72 K0

松花
R255 G238 B111
C6 M7 Y64 K0

橙黄柳绿

半见
R255 G251 B199
C3 M1 Y30 K0

雌黄
R248 G183 B81
C5 M36 Y72 K0

芽绿
R150 G194 B78
C49 M10 Y82 K0

风和日丽

窃蓝
R136 G171 B218
C52 M28 Y4 K0

雌黄
R248 G183 B81
C5 M36 Y72 K0

松花
R255 G238 B111
C6 M7 Y64 K0

杏脸桃腮

黄白游
R255 G247 B153
C5 M2 Y50 K0

雌黄
R248 G183 B81
C5 M36 Y72 K0

藕色
R237 G209 B216
C8 M23 Y9 K0

含苞吐萼

黄白游
R255 G247 B153
C5 M2 Y50 K0

雌黄
R248 G183 B81
C5 M36 Y72 K0

艾绿
R161 G212 B189
C43 M4 Y33 K0

怡然自得

半见
R255 G251 B199
C3 M1 Y30 K0

雌黄
R248 G183 B81
C5 M36 Y72 K0

霁色
R98 G179 B198
C63 M17 Y23 K0

和颜悦色

黄白游
R255 G247 B153
C5 M2 Y50 K0

岱赭
R221 G107 B79
C16 M71 Y67 K0

雌黄
R248 G183 B81
C5 M36 Y72 K0

千帆竞发

雌黄
R248 G183 B81
C5 M36 Y72 K0

胭脂虫
R168 G30 B50
C41 M100 Y85 K6

藏蓝
R59 G46 B126
C91 M96 Y23 K0

方兴未艾

翡翠绿
R98 G190 B157
C62 M6 Y48 K0

雌黄
R248 G183 B81
C5 M36 Y72 K0

松花
R255 G238 B111
C6 M7 Y64 K0

C 9

M 26

Y 65

K 0

R 242

G 200

B 103

B / 4

嫩鹅黄

色彩特征：明亮。

嫩鹅黄是指像幼鹅绒毛颜色一般的浅土黄色，比雌黄更柔嫩。嫩鹅黄也指鹅黄酒，杜甫在丹前小鹅儿中写道：“鹅儿黄似酒，对酒爱鹅黄。”

I

唐·寒山诗三百三首·其一三七（节选）

董郎年少时，出入帝京里。衫作嫩鹅黄，容仪画相似。

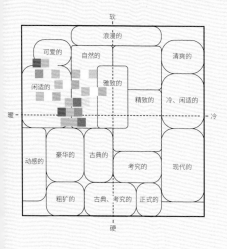

嫩鹅黄

鹅黄酒酒体呈嫩鹅黄色，兴盛于唐宋时期，当时文人雅客常以诗伴鹅黄酒，如黄庭坚在《西江月·茶》中写道："已醺浮蚁嫩鹅黄，想见翻成雪浪。"

古代文人笔下的嫩鹅黄色常与柳绿色同时出现，如姜夔在《淡黄柳·空城晓角》中写道："看尽鹅黄嫩绿，都是江南旧相识。"这两种颜色都带有新生之意，象征年轻与活力，给人以天真烂漫之感，适用于与儿童有关的产品。

无忧无虑	黄白游 R255 G247 B153 C5 M2 Y50 K0	
	退红 R233 G157 B150 C10 M49 Y34 K0	嫩鹅黄 R242 G200 B103 C9 M26 Y65 K0

日暖风和	半见 R255 G251 B199 C3 M1 Y30 K0	
	嫩鹅黄 R242 G200 B103 C9 M26 Y65 K0	石黄 R212 G191 B137 G22 M26 Y61 K0

悠然自得	半见 R255 G251 B199 C3 M1 Y30 K0	
	嫩鹅黄 R242 G200 B103 C9 M26 Y65 K0	秘色 R167 G188 B147 C33 M23 Y47 K0

喜上眉梢	嫩鹅黄 R242 G200 B103 C9 M26 Y65 K0	
	岱赭 R221 G107 B79 C16 M71 Y67 K0	黄白游 R255 G247 B153 C5 M2 Y50 K0

落落大方	露褐 R189 G130 B83 C33 M56 Y71 K0	
	嫩鹅黄 R242 G200 B103 C9 M26 Y65 K0	海天霞 R250 G226 B220 C0 M16 Y12 K0

含苞吐萼	半见 R255 G251 B199 C3 M1 Y30 K0	
	嫩鹅黄 R242 G200 B103 C9 M26 Y65 K0	芽绿 R150 G194 B78 C49 M10 Y82 K0

宜室宜家	嫩鹅黄 R242 G200 B103 C9 M26 Y65 K0	
	檀 R179 G109 B97 C37 M66 Y58 K0	芸黄 R210 G163 B108 C23 M41 Y61 K0

熙熙融融	嫩鹅黄 R242 G200 B103 C9 M26 Y65 K0	
	扶光 R210 G191 B157 C7 M91 Y35 K0	露褐 R189 G130 B83 C33 M56 Y71 K0

自由自在	半见 R255 G251 B199 C3 M1 Y30 K0	
	嫩鹅黄 R242 G200 B103 C9 M26 Y65 K0	艾绿 R161 G212 B189 C40 M4 Y33 K0

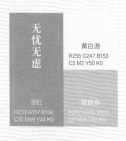
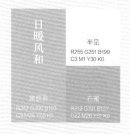
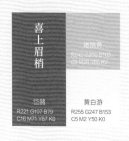
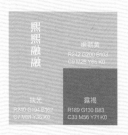

C 7
M 31
Y 36
K 0

R 240
G 194
B 162

B / 5

扶光

色彩特征：明亮。

扶光即扶桑之光，偏橙黄色。"扶桑"是古代神话传说中一种生于东方的树木名，相传太阳从扶桑树下升起，故人们将其显现的颜色称为扶光。

南北朝·谢庄月赋（节选）

日以阳德，月以阴灵。
擅扶光于东沼，嗣若英于西冥。

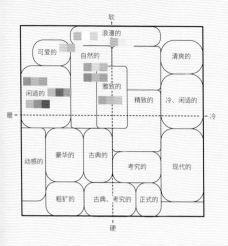

软

浪漫的

可爱的

自然的

清爽的

闲适的

雅致的

精致的 冷·闲适的

暖 ————————————————— 冷

动感的 豪华的 古典的

考究的 现代的

粗犷的 古典·考究的 正式的

硬

扶 光

古人崇拜太阳，在观测太阳的过程中逐渐建立起扶桑与太阳的联系。《山海经·海外东经》中写道："汤谷上有扶桑，十日所浴，在黑齿北。"

扶光恍若上古的遗韵，具有梦幻感、浪漫感、童话感。扶光这种颜色明亮而优雅，适用于表现年轻感的设计。

点点桃花

扶光
R240 G194 B162
C7 M31 Y36 K0

退红
R233 G157 B150
C10 M49 Y34 K0

秘色
R187 G188 B147
C33 M23 Y47 K0

如梦似幻

天缥
R213 G235 B225
C21 M2 Y16 K0

扶光
R240 G194 B162
C7 M31 Y36 K0

浅紫藤
R241 G236 B243
C7 M9 Y3 K0

梨花带雨

精白
R255 G255 B255
C0 M0 Y0 K0

扶光
R240 G194 B162
C7 M31 Y36 K0

淡翠绿
R198 G223 B200
C28 M5 Y27 K0

和气致祥

露褐
R189 G130 B83
C33 M56 Y71 K0

扶光
R240 G194 B162
C7 M31 Y36 K0

黄粱
R192 G179 B149
C31 M29 Y43 K0

楚楚动人

扶光
R240 G194 B162
C7 M31 Y36 K0

藕色
R237 G209 B216
C8 M23 Y9 K0

月白
R214 G236 B240
C20 M2 Y7 K0

小家碧玉

素采
R212 G221 B225
C20 M10 Y11 K0

紫石英
R197 G180 B184
C27 M31 Y22 K0

扶光
R240 G194 B162
C7 M31 Y36 K0

红袖添香

檀唇
R218 G158 B140
C18 M46 Y41 K0

扶光
R240 G194 B162
C7 M31 Y36 K0

檀
R179 G109 B97
C37 M66 Y58 K0

质而不野

扶光
R240 G194 B162
C7 M31 Y36 K0

芸黄
R210 G163 B108
C23 M41 Y61 K0

银鼠灰
R172 G184 B190
C38 M24 Y22 K0

梦幻泡影

扶光
R240 G194 B162
C7 M31 Y36 K0

紫石英
R197 G180 B184
C27 M31 Y22 K0

晶莹
R220 G199 B225
C16 M26 Y3 K0

C
23

M
41

Y
61

K
0

R
210

G
163

B
108

芸黄

色彩特征：朴素。

芸黄本意为草木枯黄的样子，另有一层意思可见诗经中的『苕之华，芸其黄矣』与『裳裳者华，芸其黄矣』两句，结合前半句，将这里的『芸其黄矣』理解为花开后所呈现的一片鲜亮的黄色盛况更合适。

I

南北朝·谢朓望三湖诗

积水照頹霞，高台望归翼。
平原周远近，连汀见纤直。
葳蕤向春秀，芸黄共秋色。
薄暮伤哉人，婵媛复何极。

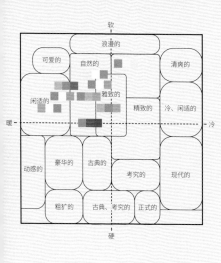

软

浪漫的

可爱的　自然的　清爽的

闲适的　雅致的　精致的　冷、闲适的

暖　———　冷

动感的　豪华的　古典的　考究的　现代的

粗犷的　古典、考究的　正式的

硬

芸 黄

　　草木芸黄说明几近衰败，王夫之在《拟阮步兵咏怀》中写道："白日回南辕，草木芸以黄。"立秋过后，叶转芸黄，瑟瑟秋风拂过，一片"沙沙"声，芸黄色的树叶纷纷飘落，给人以凋零之感。

　　芸黄是一种非常朴素的颜色，在自然界中十分常见。设计中使用芸黄可以产生平稳、宁静和自然的效果，也可以彰显低调、融洽之感，芸黄可作为底色使用。

担风袖月

精白
R255 G255 B255
C0 M0 Y0 K0

淡藕荷
R244 G235 B238
C5 M10 Y4 K0

芸黄
R210 G163 B108
C23 M41 Y61 K0

淡扫蛾眉

精白
R255 G255 B255
C0 M0 Y0 K0

芸黄
R210 G163 B108
C23 M41 Y61 K0

黄粱
R192 G179 B149
C31 M29 Y43 K0

水乳交融

霜色
R233 G241 B246
C11 M4 Y3 K0

芸黄
R210 G163 B108
C23 M41 Y61 K0

月白
R214 G236 B240
C20 M2 Y7 K0

坚卧烟霞

芸黄
R210 G163 B108
C23 M41 Y61 K0

扶光
R240 G194 B162
C7 M31 Y36 K0

露褐
R189 G130 B83
C33 M56 Y71 K0

软香温玉

半见
R255 G251 B199
C3 M1 Y30 K0

芸黄
R210 G163 B108
C23 M41 Y61 K0

黄粱
R192 G179 B149
C31 M29 Y43 K0

疏影暗香

扶光
R240 G194 B162
C7 M31 Y36 K0

芸黄
R210 G163 B108
C23 M41 Y61 K0

紫石英
R187 G180 B184
C27 M31 Y22 K0

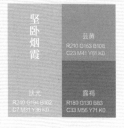

大方之家

檀
R179 G109 B97
C37 M66 Y58 K0

芸黄
R210 G163 B108
C23 M41 Y61 K0

荆褐
R140 G106 B73
C52 M61 Y76 K7

弄月抟风

半见
R255 G251 B199
C3 M1 Y30 K0

秘色
R187 G198 B147
C33 M23 Y47 K0

芸黄
R210 G163 B108
C23 M41 Y61 K0

秋风过耳

芸黄
R210 G163 B108
C23 M41 Y61 K0

扶光
R240 G194 B162
C7 M31 Y36 K0

银鼠灰
R172 G184 B190
C38 M24 Y22 K0

C
33

M
56

Y
71

K
0

R 189
G 130
B 83

B / 7

露褐

色彩特征：朴素。

露褐是一种褐色颜料，与土地颜色接近，显得自然朴素，自古以来一直受到人们推崇，由此便有美好品德的象征意义。《老子》中的「圣人被褐怀玉」意为圣人往往不在乎衣食之美，而求道德之深。

宋·陈与义《早行》

露侵驼褐晓寒轻，星斗阑干分外明。
寂寞小桥和梦过，稻田深处草虫鸣。

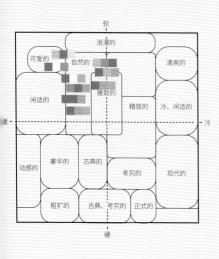

露褐

宋朝重文，崇尚淡雅、质朴的色彩风格，褐色成为流行色，因此印染工匠研发出名目繁多的褐色。元末明初的文学家、史学家陶宗仪在《南村辍耕录》中描述了露褐的调色方法："凡调合服饰器用颜色者……露褐，用粉入少土黄檀子合。"

露褐给人一种成熟、稳重的感觉。露褐与同色系搭配可以体现温暖、低调的气质，相对于春夏季节来说，秋冬季节更适合使用这种颜色。

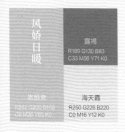

风娇日暖

露褐
R189 G130 B83
C33 M56 Y71 K0

密腮黄
R242 G200 B103
C9 M26 Y65 K0

海天霞
R250 G226 B220
C0 M16 Y12 K0

澄沙汰砾

芸黄
R210 G163 B108
C23 M41 Y61 K0

扶光
R240 G194 B162
C7 M31 Y36 K0

露褐
R189 G130 B83
C33 M56 Y71 K0

一室生春

扶光
R240 G194 B162
C7 M31 Y36 K0

露褐
R189 G130 B83
C33 M56 Y71 K0

荷茎绿
R146 G181 B140
C49 M19 Y52 K0

和气致祥

半见
R255 G251 B199
C3 M1 Y30 K0

露褐
R189 G130 B83
C33 M56 Y71 K0

檀唇
R218 G158 B140
C18 M46 Y41 K0

根生土长

露褐
R189 G130 B83
C33 M56 Y71 K0

芸黄
R210 G163 B108
C23 M41 Y61 K0

黄粱
R192 G179 B149
C31 M29 Y43 K0

阳煦山立

半见
R255 G251 B199
C3 M1 Y30 K0

露褐
R189 G130 B83
C33 M56 Y71 K0

石蜜
R212 G191 B137
C22 M26 Y51 K0

膏腴之地

露褐
R189 G130 B83
C33 M56 Y71 K0

缃色
R166 G127 B115
C42 M55 Y52 K0

黄粱
R192 G179 B149
C31 M29 Y43 K0

秋风萧瑟

黄粱
R192 G179 B149
C31 M29 Y43 K0

露褐
R189 G130 B83
C33 M56 Y71 K0

石蜜
R212 G191 B137
C22 M26 Y51 K0

桑榆暮景

黄粱
R192 G179 B149
C31 M29 Y43 K0

露褐
R189 G130 B83
C33 M56 Y71 K0

春辰
R169 G190 B123
C42 M17 Y59 K0

C 42

M 52

Y 63

K 0

R 168

G 132

B 98

B / 8

色彩特征：朴素。

驼色是一种如骆驼毛颜色一般的浅棕色，属于大地色，与沙漠的颜色基调相同，但比沙漠的颜色更深。

元·陈孚居庸叠翠

断崖万仞如削铁，鸟飞不渡苔石裂。

嵯岈枯木无碧柯，六月不阴飘急雪。

塞沙茫茫出关道，骆驼夜吼黄云老。

征鸿一声起长空，风吹草低山月小。

驼色

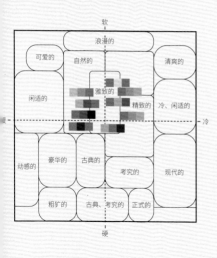

驼 色

当人身处沙漠中时，通常有一种绝境求生的感觉。而沙漠中的一匹骆驼，就像那末日中的"诺亚方舟"，让人感受到生的希望。驼色延续了这一感受，给人一种温暖、安全的感觉。

驼色温婉低调，具有淳朴的风味，可作为底色、基调色，适用于想要体现乡土气息的设计。透过驼色，我们仿佛能看到一支在浩瀚沙漠中前行的驼队，听到远处传来一串悠扬深远的驼铃声……

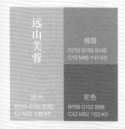

远山芙蓉

檀唇
R218 G156 B140
C18 M46 Y41 K0

扶光
R240 G194 B152
C7 M31 Y36 K0

驼色
R168 G132 B98
C42 M52 Y63 K0

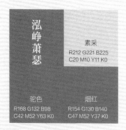

泓峥萧瑟

素采
R212 G221 B225
C20 M10 Y11 K0

驼色
R168 G132 B98
C42 M52 Y63 K0

烟红
R154 G130 B140
C47 M52 Y37 K0

秋风萧瑟

灰
R147 G162 B169
C49 M32 Y30 K0

驼色
R168 G132 B98
C42 M52 Y63 K0

银鼠灰
R172 G184 B190
C38 M24 Y22 K0

乡土气息

吉金
R137 G109 B71
C53 M59 Y78 K7

石蜜
R212 G161 B137
C22 M26 Y51 K0

驼色
R168 G132 B98
C42 M52 Y63 K0

栖冲业简

灰
R147 G162 B169
C49 M32 Y30 K0

驼色
R168 G132 B98
C42 M52 Y63 K0

黄粱
R192 G179 B149
C31 M29 Y43 K0

兰心蕙质

银鼠灰
R172 G184 B190
C38 M24 Y22 K0

驼色
R168 G132 B98
C42 M52 Y63 K0

吉金
R137 G109 B71
C53 M59 Y78 K7

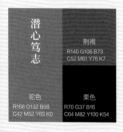

潜心笃志

荆褐
R140 G106 B73
C52 M61 Y76 K7

驼色
R168 G132 B98
C42 M52 Y63 K0

栗色
R70 G37 B16
C64 M82 Y100 K54

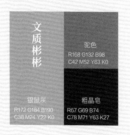

文质彬彬

驼色
R168 G132 B98
C42 M52 Y63 K0

银鼠灰
R172 G184 B190
C38 M24 Y22 K0

粗晶皂
R67 G69 B74
C78 M71 Y63 K27

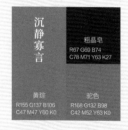

沉静寡言

粗晶皂
R67 G69 B74
C78 M71 Y63 K27

黄琮
R155 G137 B106
C47 M47 Y60 K0

驼色
R168 G132 B98
C42 M52 Y63 K0

C 52

M 61

Y 76

K 7

R 140

G 106

B 73

B / 9

荆褐

色彩特征：朴素。

荆褐比传统棕色稍浅，是一种与沙土颜色相似的褐色。陶宗仪在《南村辍耕录》写像诀中记录了荆褐的调制方法：「荆褐，用粉入槐花、螺青、土黄标合。」

I

宋·赵汝回《峨眉山廨》

褐衣蔬食苦吟身，肌骨虽清鬓雪新。栗里未营三亩宅，桃源已过一年春。也知官职难痴望，化得妻儿不许贫。别写新诗寄乡友，峨眉山下独闲人。

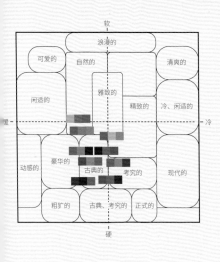

荆 褐

荆褐作为一种褐色，同露褐一样受到各阶层人士的喜爱，在宋代风行一时。当时的宋仁宗十分重视服饰颜色的等级之分，因此一度下令规定士庶、妇女等不能穿着褐色衣物。

荆褐低调、朴素，与同色系或自然的颜色（如绿色、蓝色）搭配能够展现出自然的风采，给人以宁静致远的感受。

驿寄梅花

檀
R179 G109 B97
C37 M66 Y58 K0

黄鹊
R192 G179 B149
C31 M29 Y43 K0

荆褐
R140 G106 B73
C52 M61 Y76 K7

山阳笛声

露褐
R189 G130 B83
C33 M56 Y71 K0

荆褐
R140 G106 B73
C52 M61 Y76 K7

黄琮
R155 G137 B106
C47 M47 Y60 K0

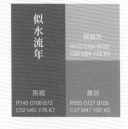

似水流年

银鼠灰
R172 G184 B190
C38 M24 Y22 K0

荆褐
R140 G106 B73
C52 M61 Y76 K7

黄琮
R155 G137 B106
C47 M47 Y60 K0

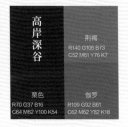

高岸深谷

荆褐
R140 G106 B73
C52 M61 Y76 K7

栗色
R70 G37 B16
C64 M82 Y100 K54

伽罗
R109 G92 B61
C62 M62 Y82 K18

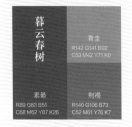

暮云春树

青圭
R142 G141 B92
C53 M42 Y71 K0

素綦
R89 G83 B51
C68 M62 Y87 K26

荆褐
R140 G106 B73
C52 M61 Y76 K7

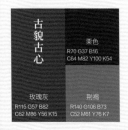

乡土气息

黄琮
R155 G137 B106
C47 M47 Y60 K0

荆褐
R140 G106 B73
C52 M61 Y76 K7

粗晶皂
R67 G69 B74
C78 M71 Y63 K27

古貌古心

栗色
R70 G37 B16
C64 M82 Y100 K54

玫瑰灰
R115 G57 B82
C62 M86 Y56 K15

荆褐
R140 G106 B73
C52 M61 Y76 K7

沉雄古逸

驼色
R168 G132 B98
C42 M52 Y63 K0

荆褐
R140 G106 B73
C52 M61 Y76 K7

栗色
R70 G37 B16
C64 M82 Y100 K54

诗礼人家

荆褐
R140 G106 B73
C52 M61 Y76 K7

伽罗
R109 G92 B61
C62 M62 Y82 K18

龙葵紫
R49 G47 B58
C82 M79 Y65 K42

C 55
M 72
Y 100
K 23

R 120
G 76
B 34

B/10

色彩特征：暗沉。

棕黑是一种深棕色，通常流露出深沉、自然之意。

棕黑

唐·韦应物寄庐山棕衣居士

兀兀山行无处归，山中猛虎识棕衣。

俗客欲寻应不遇，云溪道士见犹稀。

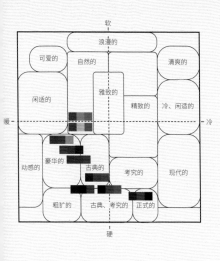

棕 黑

现存的古建筑大都用到了棕黑色，如山西应县木塔、苏州寒山寺等。透过这些棕黑色的古建筑，我们仿佛能闻到穿越千年的木香。

棕黑如大地般给人一种沉稳、安全的感觉，能够像大地承载万物一样衬托出其他颜色，因此常作为基调色使用。

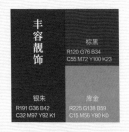

丰容靓饰

棕黑
R120 G76 B34
C55 M72 Y100 K23

银朱
R191 G36 B42
C32 M97 Y92 K1

库金
R225 G138 B59
C15 M56 Y80 K0

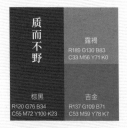

质而不野

露褐
R189 G130 B83
C33 M56 Y71 K0

棕黑
R120 G76 B34
C55 M72 Y100 K23

吉金
R137 G109 B71
C53 M59 Y78 K7

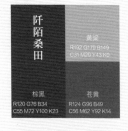

阡陌桑田

黄斝
R192 G170 B149
C31 M29 Y43 K0

棕黑
R120 G76 B34
C55 M72 Y100 K23

苍黄
R124 G96 B49
C56 M62 Y92 K14

丹楹刻桷

银朱
R191 G36 B42
C32 M97 Y92 K1

棕黑
R120 G76 B34
C55 M72 Y100 K23

栗色
R70 G37 B16
C64 M82 Y100 K54

红袖添香

银朱
R191 G36 B42
C32 M97 Y92 K1

龙战
R94 G66 B32
C62 M71 Y98 K35

棕黑
R120 G76 B34
C55 M72 Y100 K23

雅量高致

棕黑
R120 G76 B34
C55 M72 Y100 K23

龙睛鱼紫
R77 G33 B69
C75 M96 Y56 K30

素馨
R89 G83 B51
C68 M62 Y87 K26

沉博绝丽

玄色
R55 G7 B8
C67 M96 Y93 K65

爵头
R99 G18 B22
C54 M99 Y98 K43

棕黑
R120 G76 B34
C55 M72 Y100 K23

垂绅正笏

棕黑
R120 G76 B34
C55 M72 Y100 K23

玄色
R55 G7 B8
C67 M96 Y93 K65

伽罗
R109 G92 B61
C62 M62 Y82 K18

沉渐刚克

棕黑
R120 G76 B34
C55 M72 Y100 K23

龙葵紫
R49 G47 B59
C82 M79 Y65 K42

漆黑
R22 G24 B35
C90 M87 Y71 K61

C 62
M 71
Y 98
K 35

R 94
G 66
B 32

色彩特征：暗沉。

龙战是青黄两种颜色的混合色，出自易经的坤卦第六爻：『龙战于野，其血玄黄。』高亨注：『二龙搏斗于野，流血染泥土，成青黄混合之色。』可见，龙战之色由玄黄的血浸染土地而成。

龙战

明·董其昌赠刘梦胥黄门

中垒声名重夕郎，十年江海又班行。
金锥抗疏千秋论，玉尺量才万丈光。
辽左羽书飞赤白，甘陵龙战洒玄黄。
忧天亦有群公疏，共道时艰倚召方。

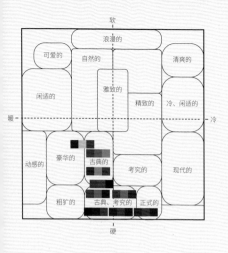

龙 战

"龙战"一词给人的画面感很强。试想两条龙斗得昏天黑地，不分伯仲，天空电闪雷鸣，以致鲜血染红了土地。与其相关的词语有"龙战玄黄"，现常用来比喻战争激烈。

龙战色能够使人感受到大气磅礴、气吞山河之势，粗犷且刚健。在设计中使用龙战色能表达出坚毅的感觉，如龙战色的实木大桌。

朴实无华

苍黄
R124 G96 B49
C56 M62 Y92 K14

龙战
R94 G66 B32
C62 M71 Y98 K35

露褐
R189 G130 B83
C33 M56 Y71 K0

龙战玄黄

鲍色
R240 G194 B57
C11 M26 Y82 K0

麒麟竭
R76 G30 B26
C61 M88 Y87 K53

龙战
R94 G66 B32
C62 M71 Y98 K35

怀质抱真

驼色
R168 G132 B98
C42 M52 Y63 K0

青灰
R43 G50 B61
C85 M78 Y64 K40

龙战
R94 G66 B32
C62 M71 Y98 K35

古典传统

棕黑
R120 G76 B34
C55 M72 Y100 K23

龙战
R94 G66 B32
C62 M71 Y98 K35

漆黑
R22 G24 B35
C90 M87 Y71 K61

高山仰止

荆褐
R140 G106 B73
C52 M61 Y76 K7

龙战
R94 G66 B32
C62 M71 Y98 K35

煤黑
R30 G39 B50
C89 M82 Y67 K49

高风亮节

荆褐
R140 G106 B73
C52 M61 Y76 K7

龙战
R94 G66 B32
C62 M71 Y98 K35

青灰
R43 G50 B61
C85 M78 Y64 K40

纵横驰骋

爵头
R99 G18 B22
C54 M99 Y98 K43

漆黑
R22 G24 B35
C90 M87 Y71 K61

龙战
R94 G66 B32
C62 M71 Y98 K35

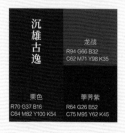

沉雄古逸

龙战
R94 G66 B32
C62 M71 Y98 K35

栗色
R70 G37 B16
C64 M82 Y100 K54

荸荠紫
R64 G26 B52
C75 M95 Y62 K45

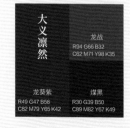

大义凛然

龙战
R94 G66 B32
C62 M71 Y98 K35

龙葵紫
R49 G47 B58
C82 M79 Y65 K42

煤黑
R30 G39 B50
C89 M82 Y67 K49

C **64**

M **82**

Y **100**

K **54**

R 70

G 37

B 16

B/12

栗色

色彩特征：暗沉。

栗色即如板栗壳颜色一般的暗棕色，早在唐代就作为色彩名词使用了。元末高明在《琵琶记》第十出中写道：『……栗色、燕色、兔黄、真白……』

I

宋·李兼山居苦

地僻尘心远，台高纵目赊。
鹭明烟际渚，鸟篆雨余沙。
橡栗骈秋实，鸡冠媚晚花。
断无车马客，来问野人家。

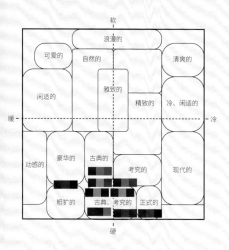

栗 色

金秋到来，天气转凉，棕调的栗色能给人带来温暖之意。此外，栗色还有一种霸气的感觉，传说曹植之马紫骍就是这种颜色。

栗色色深而不无趣、不呆板，比较粗犷且有力量，应用于家居设计中能营造出古朴、深沉的氛围。

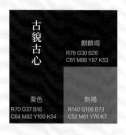

古貌古心

麒麟竭
R76 G30 B26
C81 M88 Y87 K53

栗色
R70 G37 B16
C64 M82 Y100 K54

荆褐
R140 G106 B73
C52 M61 Y76 K7

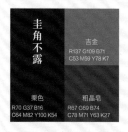

圭角不露

吉金
R137 G109 B71
C53 M59 Y78 K7

栗色
R70 G37 B16
C64 M82 Y100 K54

粗晶皂
R67 G69 B74
C78 M71 Y63 K27

无名之朴

黄琮
R155 G137 B106
C47 M47 Y60 K0

栗色
R70 G37 B16
C64 M82 Y100 K54

龙战
R94 G66 B32
C62 M71 Y98 K35

百折不挠

荆褐
R140 G106 B73
C52 M61 Y76 K7

栗色
R70 G37 B16
C64 M82 Y100 K54

䵎
R93 G81 B60
C66 M64 Y78 K25

大雅君子

黄琮
R155 G137 B106
C47 M47 Y60 K0

栗色
R70 G37 B16
C64 M82 Y100 K54

煤黑
R30 G39 B50
C89 M82 Y67 K49

匠心独运

粗晶皂
R67 G69 B74
C78 M71 Y63 K27

栗色
R70 G37 B16
C64 M82 Y100 K54

龙葵紫
R49 G47 B58
C82 M79 Y65 K42

古典阳刚

胭脂虫
R168 G30 B50
C41 M100 Y85 K6

栗色
R70 G37 B16
C64 M82 Y100 K54

漆黑
R22 G24 B35
C90 M87 Y71 K61

文川武乡

黄琮
R155 G137 B106
C47 M47 Y60 K0

漆黑
R22 G24 B35
C90 M87 Y71 K61

栗色
R70 G37 B16
C64 M82 Y100 K54

雄深雅健

粗晶皂
R67 G69 B74
C78 M71 Y63 K27

栗色
R70 G37 B16
C64 M82 Y100 K54

漆黑
R22 G24 B35
C90 M87 Y71 K61

C

印象 | 国色

黄色系

明黄　　　绷色　　　松花　　　黄白游　　　半见　　　黄

/　　　　　/　　　　　/　　　　　/　　　　　/　　　　　/

石蜜　　黄琮　　吉金　　苍黄　　伽罗　　黧

/　　　　/　　　　/　　　　/　　　　/　　　　/

C
6

M
15

Y
87

K
0

R 255

G 222

B 18

C / 1

明黄

色彩特征：鲜艳。

明黄即正黄色、太阳之色，该颜色提炼自植物。古时可用来染制黄色的原材料有郁金、荩草、栀子、姜金和槐米等。

I

宋·李处全《临江仙》

畴昔方壶游戏地，群仙步履相从。
明黄衫子御西风。
佩环金错落，羽葆翠璁珑。
骑鹄翩然归去路，吹箫横度青峰。
夜深河汉冷秋容。
前驱香十里，飘堕月轮东。

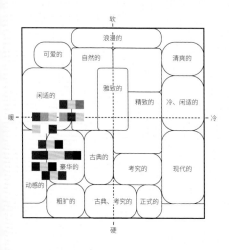

明 黄

　　中国古代对黄色极为推崇。黄色象征土地，同时又可以代表太阳，且"黄"与"皇"同音，故而黄色一直被视为君权的象征。古时一般只有皇帝可以使用明黄，其他皇室成员使用杏黄，而老百姓则不被允许使用黄色。

　　明黄十分明亮、鲜艳，如同正午的太阳一样光芒四射。在室内设计中，大胆尝试使用明黄，能够增强整体设计的活力和艺术气息，但明黄更适用于服饰设计中。

膏粱锦绣

杏黄
R244 G161 B53
C6 M47 Y82 K0

品红
R207 G0 B94
C15 M100 Y38 K0

明黄
R255 G222 B16
C6 M15 Y87 K0

金枝玉叶

明黄
R255 G222 B16
C6 M15 Y87 K0

品红
R207 G0 B94
C15 M100 Y38 K0

青葱
R25 G142 B59
C82 M29 Y100 K0

迫云逐电

精白
R255 G255 B255
C0 M0 Y0 K0

明黄
R255 G222 B16
C6 M15 Y87 K0

延维
R74 G75 B157
C82 M77 Y8 K0

姹紫嫣红

明黄
R255 G222 B16
C6 M15 Y87 K0

青莲
R110 G49 B142
C71 M92 Y9 K0

品红
R207 G0 B94
C15 M100 Y38 K0

活龙鲜健

延维
R74 G75 B157
C82 M77 Y8 K0

吉黄
R244 G161 B53
C6 M47 Y62 K0

明黄
R255 G222 B16
C6 M15 Y87 K0

飞燕游龙

青黛
R69 G70 B94
C80 M76 Y52 K15

品红
R207 G0 B94
C15 M100 Y38 K0

明黄
R255 G222 B16
C6 M15 Y87 K0

画阁朱楼

银朱
R191 G36 B42
C32 M97 Y92 K1

明黄
R255 G222 B16
C6 M15 Y87 K0

漆黑
R22 G24 B35
C90 M87 Y71 K61

佩金带紫

明黄
R255 G222 B16
C6 M15 Y87 K0

品红
R207 G0 B94
C15 M100 Y38 K0

漆黑
R22 G24 B35
C90 M87 Y71 K61

九五至尊

明黄
R255 G222 B16
C6 M15 Y87 K0

青莲
R110 G49 B142
C71 M92 Y9 K0

漆黑
R22 G24 B35
C90 M87 Y71 K61

C 11
M 28
Y 82
K 0

R 240
G 194
B 57

缃色

色彩特征：鲜艳。

缃色即浅黄色。许慎所著的《说文解字中记载：「缃，帛浅黄色也。」康熙字典中解释，缃如桑叶初生之色。

I

宋·陈与义咏水仙花五韵

仙人缃色装，缟衣以裼之。
青悦纷委地，独立东风时。
吹香洞庭暖，弄影清昼迟。
寂寂篱落阴，亭亭与予期。
谁知园中客，能赋会真诗。

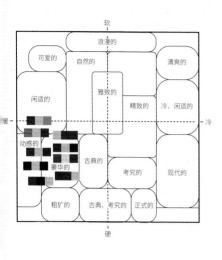

缃 色

《陌上桑》中写道："缃绮为下裙，紫绮为上襦。"这里的"缃绮"是指浅黄色的丝织品，另有"缃苞"是指浅黄色的苞，"缃裙"是指浅黄色的裙子。古时缃色常被用作"品质佳"的代名词，如《广志》中描述岭南杨桃为"皮肥细，缃色"，《茶经》中形容上品好茶为"其色缃也，其馨也"。

无论是用来形容丝帛、书卷，还是用来形容茶，缃色也如这些物品一般富有韵味。缃色拥有成熟、充实的韵味，适用于需要表现成熟气质的穿搭。

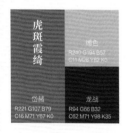

虎斑霞绮

缃色
R240 G194 B57
C11 M28 Y82 K0

岱赭
R221 G107 B79
C16 M71 Y67 K0

龙战
R94 G66 B32
C62 M71 Y98 K35

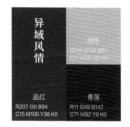

异域风情

缃色
R240 G194 B57
C11 M28 Y82 K0

品红
R207 G0 B94
C15 M100 Y38 K0

青莲
R11 G49 B142
C71 M92 Y9 K0

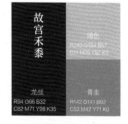

故宫禾黍

缃色
R240 G194 B57
C11 M28 Y82 K0

龙战
R94 G66 B32
C62 M71 Y98 K35

青圭
R142 G141 B92
C53 M42 Y71 K0

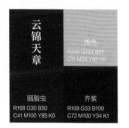

云锦天章

缃色
R240 G194 B57
C11 M28 Y82 K0

胭脂虫
R168 G30 B50
C41 M100 Y85 K6

齐紫
R108 G33 B109
C72 M100 Y34 K1

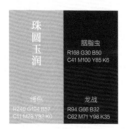

珠圆玉润

胭脂虫
R168 G30 B50
C41 M100 Y85 K6

缃色
R240 G194 B57
C11 M28 Y82 K0

龙战
R94 G66 B32
C62 M71 Y98 K35

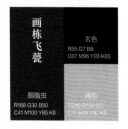

绫罗绸缎

青莲
R11 G49 B142
C71 M92 Y9 K0

玫瑰紫
R137 G30 B82
C55 M100 Y53 K9

缃色
R240 G194 B57
C11 M28 Y82 K0

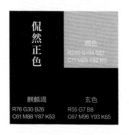

画栋飞甍

玄色
R55 G7 B8
C67 M96 Y93 K65

胭脂虫
R168 G30 B50
C41 M100 Y85 K6

缃色
R240 G194 B57
C11 M28 Y82 K0

侃然正色

缃色
R240 G194 B57
C11 M28 Y82 K0

麒麟竭
R76 G30 B26
C61 M88 Y87 K53

玄色
R55 G7 B8
C67 M96 Y93 K65

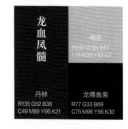

龙血凤髓

缃色
R240 G194 B57
C11 M28 Y82 K0

丹秫
R135 G52 B36
C49 M89 Y96 K21

龙睛鱼紫
R77 G33 B69
C75 M96 Y56 K30

C 6

M 7

Y 64

K 0

R 255

G 238

B 111

C/3

松花

色彩特征：明亮。

松花是指松树花粉的颜色，即泛有绿意的浅黄色。松花早期作为中药被记载于新修本草：「松花名松黄，拂取似蒲黄。正尔酒服轻身，疗病云胜皮、叶及脂。」

唐·李白酬殷明佐见赠五云裘歌（节选）

I

轻如松花落金粉，浓似苔锦含碧滋。
远山积翠横海岛，残霞飞丹映江草。
凝毫采掇花露容，几年功成夺天造。
故人赠我我不违，著令山水含清晖。

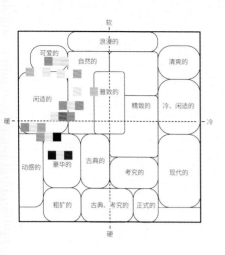

松花

历史上有一种被称为"薛涛笺"的松花色的纸，这种笺原先只用于写诗，后来逐渐用于写信。古时松花色也常应用在服饰设计中，如《红楼梦》中有些人物便常着松花色衣裳。

松花色给人一种春天的感觉，洋溢着青春气息，适用于年轻、时髦主题的设计，能够为设计作品增添活泼气息。

阳和启蛰

半见
R255 G251 B199
C3 M1 Y30 K0

鹅鸭黄
R243 G200 B103
C9 M25 Y65 K0

松花
R255 G238 B111
C6 M7 Y64 K0

蓝天白云

精白
R255 G255 B255
C0 M0 Y0 K0

松花
R255 G238 B111
C6 M7 Y64 K0

云门
R182 G210 B226
C41 M6 Y12 K0

春意盎然

精白
R255 G255 B255
C0 M0 Y0 K0

松花
R255 G238 B111
C6 M7 Y64 K0

芽绿
R150 G194 B78
C42 M10 Y82 K0

杏脸桃腮

松花
R255 G238 B111
C6 M7 Y64 K0

退红
R233 G157 B150
C10 M49 Y34 K0

海天霞
R250 G226 B220
C0 M16 Y12 K0

和颜悦色

松花
R255 G238 B111
C6 M7 Y64 K0

杏黄
R244 G161 B53
C6 M47 Y82 K0

霁色
R98 G079 B198
C63 M17 Y23 K0

莺声燕语

龙膏烛
R22 G130 B167
C16 M61 Y14 K0

松花
R255 G238 B111
C6 M7 Y64 K0

雾色
R98 G179 B198
C63 M17 Y23 K0

梦笔生花

松花
R255 G238 B111
C6 M7 Y64 K0

杏黄
R244 G161 B53
C6 M47 Y82 K0

鹦翠绿
R98 G190 B157
C62 M0 Y48 K0

福寿康宁

松花
R255 G238 B111
C6 M7 Y64 K0

胭脂虫
R168 G30 B50
C41 M100 Y85 K6

延维
R74 G75 B157
C82 M77 Y8 K0

清新俊逸

松花
R255 G238 B111
C6 M7 Y64 K0

青翠
R83 G183 B111
C67 M7 Y71 K0

藏蓝
R59 G46 B126
C91 M96 Y23 K0

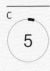

C
5

M
2

Y
50

K
0

R 255

G 247

B 153

C / 4

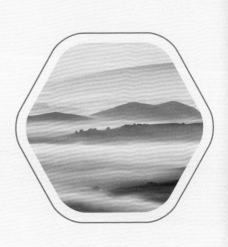

黄白游

色彩特征：明亮。

黄白游是指淡黄色，介于黄色和白色之间。汤显祖在有友人怜予乏劝为黄山白岳之游中写道：『欲识金银气，多从黄白游。一生痴绝处，无梦到徽州。』其中『黄白』描写的是山岳之景，指徽州境内的黄山和白岳（齐云山），而『黄』与『白』又让人联想到徽商所创造的财富（古代金银是财富的象征）。

清·屈大均送人返徽州

黄山白岳梦魂间，之子乘秋一杖还。

洗研莫污飞瀑水，濯缨吾拟向潺湲。

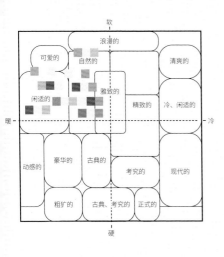

黄 白 游

　　黄白游，一则游于黄白山水之间，二则游于金银富贵之中，故而黄白游这种颜色也富有梦幻、自由的气息。

　　黄白游给人一种轻松、轻快的感觉，适合与同样明亮、轻盈的颜色（如嫩绿色、嫩红色、嫩蓝色等）搭配，可以很好地表达出天真烂漫、天马行空的感觉。

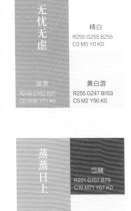

无忧无虑

精白
R255 G255 B255
C0 M0 Y0 K0

溢黄
R248 G183 B81
C5 M36 Y72 K0

黄白游
R255 G247 B153
C5 M2 Y50 K0

天真烂漫

黄白游
R255 G247 B153
C5 M2 Y50 K0

退红
R233 G157 B150
C10 M49 Y34 K0

云门
R162 G210 B226
C41 M8 Y12 K0

青春洋溢

精白
R255 G255 B255
C0 M0 Y0 K0

黄白游
R255 G247 B153
C5 M2 Y50 K0

豆青
R126 G183 B126
C56 M14 Y61 K0

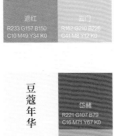

蒸蒸日上

岱赭
R221 G107 B79
C16 M71 Y67 K0

嫩鹅黄
R242 G200 B103
C9 M26 Y65 K0

黄白游
R255 G247 B153
C5 M2 Y50 K0

豆蔻年华

岱赭
R221 G107 B79
C16 M71 Y67 K0

黄白游
R255 G247 B153
C5 M2 Y50 K0

豆青
R126 G183 B126
C56 M14 Y61 K0

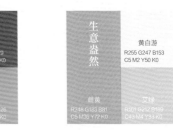

生意盎然

黄白游
R255 G247 B153
C5 M2 Y50 K0

雌黄
R248 G183 B81
C5 M36 Y72 K0

艾绿
R161 G212 B169
C43 M4 Y33 K0

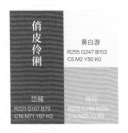

俏皮伶俐

黄白游
R255 G247 B153
C5 M2 Y50 K0

岱赭
R221 G107 B79
C16 M71 Y67 K0

昌容
R220 G199 B225
C16 M26 Y2 K0

花红柳绿

黄白游
R255 G247 B153
C5 M2 Y50 K0

岱赭
R221 G107 B79
C16 M71 Y67 K0

青翠
R63 G183 B111
C67 M7 Y71 K0

翩翩少年

黄白游
R255 G247 B153
C5 M2 Y50 K0

铜绿
R81 G152 B134
C71 M26 Y53 K0

窃蓝
R136 G171 B218
C52 M28 Y4 K0

R 255

G 251

B 199

C / 5

半见

色彩特征：明亮。

半见是一种较亮但饱和度不高的淡黄色，比黄白游更接近于白色。史游在急就章中介绍了汉代各种丝织物的颜色，其中就有『郁金半见缃白』的表述。

I

宋·刘敞城楼望水

远水全无地，高城略近天。
龙吟忽半见，虹饮竞相鲜。
鱼鳖争乘渚，儿童狭济川。
秋风只昨日，物意已萧然。

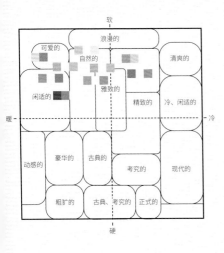

软

浪漫的

可爱的

自然的

清爽的

闲适的

雅致的

精致的

冷、闲适的

暖　　　　　　　　　　　　　　冷

动感的

豪华的　古典的

考究的

现代的

粗犷的

古典、考究的　正式的

硬

半 见

　　半见从字面上来理解是见着一半、若隐若现的意思，通过名称可知它是一种不张扬的颜色。生活中与半见较为接近的应是初生柳梢的颜色。

　　半见有年轻的寓意，有春光之景初生之意，能够让人心生愉悦。作为一种柔嫩、淡雅的黄色，半见搭配范围比较广，可塑造性强，与其他或深或浅的颜色都能较好地搭配，总体上可以表现出比较平和的感觉。

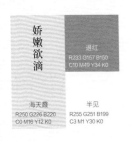

娇嫩欲滴

退红
R233 G157 B150
C10 M49 Y34 K0

海天霞
R250 G226 B220
C0 M16 Y12 K0

半见
R255 G251 B199
C3 M1 Y30 K0

活泼开朗

半见
R255 G251 B199
C3 M1 Y30 K0

娇酡翼
R242 G200 B193
C0 M28 Y65 K0

青粲
R195 G217 B73
C33 M5 Y79 K0

如梦似幻

半见
R255 G251 B199
C3 M1 Y30 K0

缃叶
R249 G211 B97
C2 M25 Y2 K0

月白
R214 G236 B240
C20 M2 Y7 K0

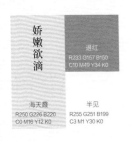

云蔚霞起

半见
R255 G251 B199
C3 M1 Y30 K0

赪蚁黄
R242 G200 B103
C0 M28 Y65 K0

云门
R162 G210 B226
C41 M8 Y12 K0

款语温言

半见
R255 G251 B199
C3 M1 Y30 K0

黄粱
R192 G179 B149
C31 M29 Y43 K0

芸黄
R210 G163 B108
C23 M41 Y81 K0

清微淡远

秘色
R187 G188 B147
C33 M23 Y47 K0

半见
R255 G251 B199
C3 M1 Y30 K0

素采
R212 G221 B225
C20 M10 Y11 K0

芙蓉如面

退红
R233 G157 B150
C10 M49 Y34 K0

檀
R179 G109 B97
C37 M66 Y58 K0

半见
R255 G251 B199
C3 M1 Y30 K0

良苗怀新

半见
R255 G251 B199
C3 M1 Y30 K0

缃黄
R248 G183 B81
C5 M35 Y72 K0

青翠
R83 G183 B111
C67 M7 Y71 K0

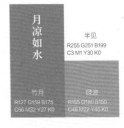

月凉如水

半见
R255 G251 B199
C3 M1 Y30 K0

竹月
R127 G159 B175
C56 M32 Y27 K0

绿波
R155 G180 B150
C46 M22 Y45 K0

C
31

M
29

Y
43

K
0

R 192

G 179

B 149

C/6

色彩特征：朴素。

黄粱本意是指黍子去了壳所得的果实，呈带有一点绿调的暗绿黄，黄粱色近似于植物根部和植物凋败时的颜色，竹编草席的颜色与这种颜色接近。

|

南宋·陆游雨中作

湖曲雨凄凄，茆檐触额低。
衡门元少客，穷巷况多泥。
解渴黄粱粥，尝新白苣齑。
吾生真自足，不恨老锄犁。

黄粱

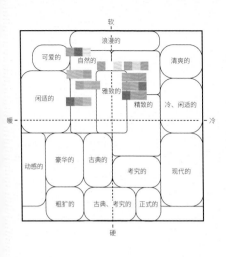

黄　粱

　　关于黄粱耳熟能详的典故即"黄粱一梦"，这个故事出自沈既济的《枕中记》。故事讲的是一个穷困的读书人卢生枕着一个奇异的枕头入睡后，做了一场享尽一生荣华富贵的好梦，醒来的时候黄粱还在锅里煮着。现在"黄粱一梦"多用于比喻虚幻不实的事和欲望的破灭犹如一梦，因此黄粱也有一种繁华幻灭后归于平静的朴素感。

　　黄粱这种颜色给人以归隐山林般的感受，可作为基调色，与大地色、绿色等自然色搭配，可以增强闲适气息。

远山芙蓉
黄粱
R192 G179 B149
C31 M29 Y43 K0
露褐
R189 G130 B83
C33 M56 Y71 K0
扶光
R240 G194 B162
C7 M31 Y36 K0

黄粱美梦
扶光
R240 G194 B162
C7 M31 Y36 K0
黢㦬䨄
R242 G200 B103
C9 M26 Y63 K0
黄粱
R192 G179 B149
C31 M29 Y43 K0

无名之朴
半见
R255 G251 B199
C3 M1 Y30 K0
黄粱
R192 G179 B149
C31 M29 Y43 K0
素采
R212 G221 B225
C20 M10 Y11 K0

钗荆裙布
扶光
R240 G194 B162
C7 M31 Y36 K0
黄粱
R192 G179 B149
C31 M29 Y43 K0
石蜜
R212 G191 B137
C22 M26 Y51 K0

春露秋霜
黄粱
R192 G179 B149
C31 M29 Y43 K0
露褐
R189 G130 B83
C33 M56 Y71 K0
荷茎绿
R146 G181 B140
C49 M19 Y52 K0

春水绿波
缥色
R186 G223 B200
C28 M6 Y27 K0
黄粱
R192 G179 B149
C31 M29 Y43 K0
绿波
R155 G180 B150
C46 M22 Y45 K0

霞姿月韵
露褐
R189 G130 B83
C33 M56 Y71 K0
黄粱
R192 G179 B149
C31 M29 Y43 K0
海天霞
R250 G226 B220
C0 M16 Y12 K0

闲云野鹤
黄粱
R192 G179 B149
C31 M29 Y43 K0
春辰
R169 G190 B123
C42 M17 Y60 K0
荷茎绿
R146 G181 B140
C49 M19 Y52 K0

退隐山林
春辰
R169 G190 B123
C42 M17 Y60 K0
黄粱
R192 G179 B149
C31 M29 Y43 K0
青圭
R142 G141 B92
C53 M42 Y71 K0

C 22
M 26
Y 51
K 0

R 212
G 191
B 137

C/7

石蜜

色彩特征：朴素。

石蜜是冰糖的别名，呈灰黄色。石蜜是由甘蔗汁熬制而成的固体原始蔗糖。张澍辑所著的凉州异物志中记载：「石蜜非石类，假石之名也。实乃甘蔗汁煎而暴之，凝如石而体甚轻，故谓之石蜜。」

唐·李贺南园十三首·其十一

长峦谷口倚嵇家，白昼千峰老翠华。

自腰膝鞋收石蜜，手牵苔絮长莼花。

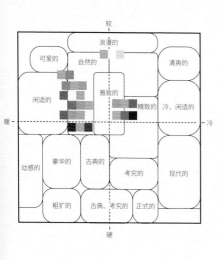

石　蜜

　　石蜜是一种可以代表天地的颜色。徐大椿所著的《神农本草经百种录》中记载："石蜜，野蜂于崖间石隙中采花所作也……蜜者，采百花之精华而成者也。"

　　石蜜具有田园风情的韵味，与大地色、绿色、蓝色搭配能够表达宁静恬淡、朴素自然的感觉。在室内设计中多用石蜜这种颜色能够彰显高雅的气质与品位。

一团和气
芸黄
R210 G163 B108
C23 M41 Y61 K0
石蜜
R212 G191 B137
C22 M26 Y51 K0
半见
R255 G251 B199
C3 M1 Y30 K0

和蔼可亲
半见
R255 G251 B199
C3 M1 Y30 K0
露褐
R189 G130 B83
C33 M56 Y71 K0
石蜜
R212 G191 B137
C22 M26 Y51 K0

神闲气定
半见
R255 G251 B199
C3 M1 Y30 K0
石蜜
R212 G191 B137
C22 M26 Y51 K0
素采
R212 G221 B225
C20 M10 Y11 K0

和气致祥
黄粱
R192 G179 B149
C31 M29 Y43 K0
库金
R225 G138 B59
C15 M56 Y80 K0
石蜜
R212 G191 B137
C22 M26 Y51 K0

温文尔雅
石蜜
R212 G191 B137
C22 M26 Y51 K0
芸黄
R189 G130 B83
C33 M56 Y71 K0
黄粱
R192 G179 B149
C31 M29 Y43 K0

松萝共倚
石蜜
R212 G191 B137
C22 M26 Y51 K0
黄粱
R192 G179 B149
C31 M29 Y43 K0
风入松
R131 G136 B77
C57 M43 Y81 K1

古色古香
石蜜
R212 G191 B137
C22 M26 Y51 K0
棕黑
R120 G76 B34
C55 M72 Y100 K23
苍黄
R124 G96 B49
C56 M62 Y92 K14

岩居川观
黄粱
R192 G179 B149
C31 M29 Y43 K0
露褐
R189 G130 B83
C33 M56 Y71 K0
石蜜
R212 G191 B137
C22 M26 Y51 K0

壶里乾坤
青圭
R142 G141 B92
C53 M42 Y71 K0
石蜜
R212 G191 B137
C22 M26 Y51 K0
粗晶皂
R67 G69 B74
C78 M71 Y63 K27

C 47

M 47

Y 60

K 0

R 155

G 137

B 106

C / 8

黄琮

色彩特征：朴素。

黄琮为灰土色。黄琮本指祭地用的一种礼器，原料为青黄色或黄色的玉，与大地的颜色接近。

南宋·陆游寓怀·其二（节选）

苍璧与黄琮，初非俗所贵。

粲然荐缫藉，可对越天地。

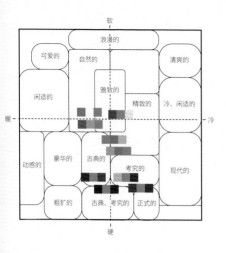

黄琮

黄琮作为祭地礼器是"六器"之一。《周礼·春官·大宗伯》中记载："以苍璧礼天，以黄琮礼地……"古人认为天圆地方，所以黄琮被制成方形。

黄琮这种颜色比较沉闷，可与其他灰调的颜色搭配，能表现淡雅、宁静的气质，在家居设计中使用黄琮可以增添古朴气息。

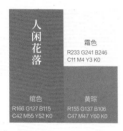

人闲花落

霜色
R233 G241 B246
C11 M4 Y3 K0

缟色
R166 G127 B115
C42 M55 Y52 K0

黄琮
R155 G137 B106
C47 M47 Y60 K0

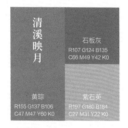

清溪映月

石板灰
R107 G124 B135
C66 M49 Y42 K0

黄琮
R155 G137 B106
C47 M47 Y60 K0

紫石英
R197 G180 B184
C27 M31 Y22 K0

宁静致远

石板灰
R107 G124 B135
C66 M49 Y42 K0

灰
R147 G162 B169
C49 M32 Y30 K0

黄琮
R155 G137 B106
C47 M47 Y60 K0

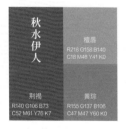

秋水伊人

檀唇
R218 G158 B140
C18 M48 Y41 K0

荆褐
R140 G106 B73
C52 M61 Y76 K7

黄琮
R155 G137 B106
C47 M47 Y60 K0

泉水出露

黄琮
R155 G137 B106
C47 M47 Y60 K0

伽罗
R109 G92 B61
C62 M62 Y82 K18

素采
R212 G221 B225
C20 M10 Y11 K0

知书达理

黄琮
R155 G137 B106
C47 M47 Y60 K0

银鼠灰
R172 G184 B190
C38 M24 Y22 K0

粗晶皂
R67 G69 B74
C78 M71 Y63 K27

福如山岳

黄琮
R155 G137 B106
C47 M47 Y60 K0

龙战
R94 G66 B32
C62 M71 Y98 K35

黳
R93 G81 B60
C66 M64 Y78 K25

安若泰山

黄琮
R155 G137 B106
C47 M47 Y60 K0

灯草灰
R54 G53 B50
C78 M73 Y73 K45

玄青
R61 G59 B79
C82 M79 Y57 K25

诗礼人家

黄琮
R155 G137 B106
C47 M47 Y60 K0

青雀头黛
R53 G78 B107
C86 M72 Y47 K8

漆黑
R22 G24 B35
C90 M87 Y71 K61

C 53

M 59

Y 78

K 7

R 137

G 109

B 71

C / 9

吉金

色彩特征：朴素。

吉金是指鼎彝等祭器，呈土金色。

在汉代以前，『金』往往指的就是青铜器。青铜器刚打造出来时其实是金色的，只不过风化生锈后变为现在看到的铜绿色。

｜

清·龚自珍·己亥杂诗·其二百八十

昭代恩光日月高，丞彝十器比球刀。吉金打本千行在，敬拓思文冠所遭。

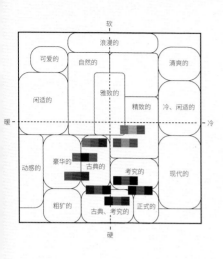

吉 金

古代以祭祀为吉礼，以青铜为"金"，故称铜铸的祭器为吉金。作为祭祀礼器，吉金在古代是礼法的象征。

吉金代表美好与吉祥。同历经千年的青铜器一样，吉金这种颜色也古韵十足，适用于传统气息浓厚的设计，如古风设计、富有文化气息的设计等。

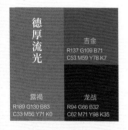

德厚流光

吉金
R137 G109 B71
C53 M59 Y78 K7

露褐
R189 G130 B83
C33 M56 Y71 K0

龙战
R94 G66 B32
C62 M71 Y98 K35

桃花流水

殷紫
R74 G10 B18
C60 M99 Y91 K56

檀
R179 G109 B97
C37 M66 Y58 K0

吉金
R137 G109 B71
C53 M59 Y78 K7

羽扇纶巾

银鼠灰
R172 G184 B190
C38 M24 Y22 K0

驼色
R168 G132 B98
C42 M52 Y63 K0

吉金
R137 G109 B71
C53 M59 Y78 K7

吊古寻幽

吉金
R137 G109 B71
C53 M59 Y78 K7

麒麟竭
R76 G30 B26
C61 M88 Y87 K53

栗色
R70 G37 B19
C64 M82 Y100 K54

精意覃思

紫扇贝
R135 G90 B114
C57 M72 Y44 K1

吉金
R137 G109 B71
C53 M59 Y78 K7

松绿
R40 G72 B82
C87 M69 Y60 K24

玉树临风

灰
R147 G162 B169
C49 M32 Y30 K0

荆褐
R140 G106 B73
C52 M61 Y78 K7

吉金
R137 G109 B71
C53 M59 Y78 K7

精雕细刻

吉金
R137 G109 B71
C53 M59 Y78 K7

麒麟竭
R76 G30 B26
C61 M88 Y87 K53

煤黑
R30 G39 B50
C89 M82 Y67 K49

暗香疏影

吉金
R137 G109 B71
C53 M59 Y78 K7

玫瑰灰
R115 G57 B82
C62 M86 Y56 K15

殷紫
R74 G10 B18
C60 M99 Y91 K56

海枯石烂

吉金
R137 G109 B71
C53 M59 Y78 K7

栗色
R70 G37 B19
C64 M82 Y100 K54

粗晶皂
R67 G69 B74
C78 M71 Y63 K27

C
56

M
62

Y
92

K
14

R 124

G 96

B 49

C/10

苍黄

色彩特征：暗沉。

苍指青色，黄指黄色，苍黄则介于青色和黄色之间，有时也指黄而发青的颜色或暗黄色。

|

元·许谦《冯公岭（节选）

层峦叠嶂危相倚，乱石飘风涌秋水。

寒松荒草间苍黄，照眼峥嵘三十里。

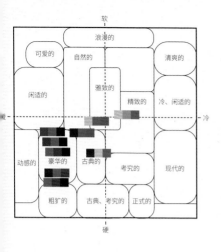

苍 黄

苍黄能够让人联想到秋天萧瑟之景，有一种凄凉之感，由此引申出沧海桑田之意，孔稚珪在《北山移文》中写道："终始参差，苍黄翻覆。"

苍黄若使用不当会显得比较老气，一般多作为基调色使用，可搭配一种较亮的单色来增强对比效果。

侯门如海

苍黄
R124 G96 B49
C56 M62 Y92 K14

爵头
R99 G18 B22
C54 M99 Y98 K43

玫瑰灰
R115 G57 B82
C62 M86 Y56 K15

庄严宝相

苍黄
R124 G96 B49
C56 M62 Y92 K14

爵头
R99 G18 B22
C54 M99 Y98 K43

伽罗
R109 G92 B61
C62 M62 Y82 K18

连阡累陌

苍黄
R124 G96 B49
C56 M62 Y92 K14

石蜜
R212 G191 B137
C22 M26 Y51 K0

伽罗
R109 G92 B61
C62 M62 Y82 K18

浓妆艳抹

苍黄
R124 G96 B49
C56 M62 Y92 K14

胭脂虫
R168 G30 B50
C41 M100 Y85 K5

殷紫
R74 G10 B18
C60 M99 Y91 K56

风华绝代

苍黄
R124 G96 B49
C56 M62 Y92 K14

银朱
R191 G36 B42
C32 M97 Y92 K1

殷紫
R74 G10 B18
C60 M99 Y91 K56

鸡犬桑麻

青圭
R142 G141 B92
C53 M42 Y71 K0

石蜜
R212 G191 B137
C22 M26 Y51 K0

苍黄
R124 G96 B49
C56 M62 Y92 K14

汉官威仪

胭脂虫
R168 G30 B50
C41 M100 Y85 K5

苍黄
R124 G96 B49
C56 M62 Y92 K14

漆黑
R22 G24 B35
C90 M87 Y71 K61

丰容靓饰

玫瑰灰
R115 G57 B82
C62 M86 Y56 K15

苍黄
R124 G96 B49
C56 M62 Y92 K14

殷紫
R74 G10 B18
C60 M99 Y91 K56

击钟陈鼎

褐色
R240 G194 B57
C11 M28 Y93 K0

麒麟竭
R76 G30 B26
C61 M88 Y87 K53

苍黄
R124 G96 B49
C56 M62 Y92 K14

C 62
M 62
Y 82
K 18

R 109
G 92
B 61

C/11

伽罗

色彩特征：暗沉。

伽罗是指奇楠沉香的颜色，为棕灰色。奇楠为梵语的音译，又作伽罗、伽蓝等，在唐代经文中多作「多伽罗」，伽罗色之名由此而来。

唐·实叉难陀译华严经

菩提心者，如黑沉香，能熏法界，悉周遍故。

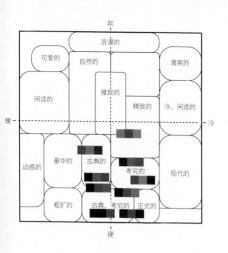

伽 罗

　　因为来源与沉香有关，所以伽罗这种颜色仿佛被一圈木香笼罩着，带有一种脱离凡尘的静谧感。

　　伽罗古色古香且带有幽玄之感，适用于茶空间、书房等场所的设计。

落叶知秋

吉金
R137 G109 B71
C53 M59 Y78 K7

麒麟竭
R72 G49 B48
C69 M78 Y73 K44

伽罗
R109 G92 B61
C62 M62 Y82 K18

暗香疏影

缟色
R166 G127 B115
C42 M55 Y52 K0

伽罗
R109 G92 B61
C62 M62 Y82 K18

三公子
R102 G61 B116
C73 M87 Y35 K1

三茶六礼

伽罗
R109 G92 B61
C62 M62 Y82 K18

驼色
R168 G132 B98
C42 M52 Y63 K0

青圭
R142 G141 B92
C53 M42 Y71 K0

秉节持重

伽罗
R109 G92 B61
C62 M62 Y82 K18

栗色
R70 G37 B19
C64 M82 Y100 K54

荆褐
R140 G106 B73
C52 M61 Y76 K7

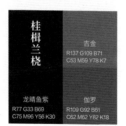

桂楫兰桡

吉金
R137 G109 B71
C53 M59 Y78 K7

龙睛鱼紫
R77 G33 B69
C75 M96 Y56 K30

伽罗
R109 G92 B61
C62 M62 Y82 K18

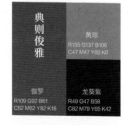

典则俊雅

黄琮
R155 G137 B106
C47 M47 Y60 K0

伽罗
R109 G92 B61
C62 M62 Y82 K18

龙葵紫
R49 G47 B58
C82 M79 Y65 K42

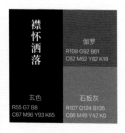

襟怀洒落

伽罗
R109 G92 B61
C62 M62 Y82 K18

玄色
R55 G7 B8
C67 M96 Y93 K65

石板灰
R107 G124 B135
C66 M49 Y42 K0

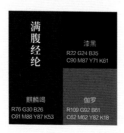

满腹经纶

漆黑
R22 G24 B35
C90 M87 Y71 K61

麒麟竭
R76 G30 B26
C61 M88 Y87 K53

伽罗
R109 G92 B61
C62 M62 Y82 K18

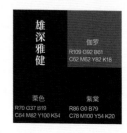

雄深雅健

伽罗
R109 G92 B61
C62 M62 Y82 K18

栗色
R70 G37 B19
C64 M82 Y100 K54

紫棠
R86 G0 B79
C78 M100 Y54 K20

C 66

M 64

Y 78

K 25

R 93

G 81

B 60

C/12

犂

色彩特征：暗沉。

犂是一种黑中带黄的颜色，源自动物身体上的颜色，如犂黄（黄鹂）、犂牛（毛色黑中带黄的牛）。

唐·元稹青云驿（节选）

才及青云驿，忽遇蓬蒿妻。

延我开荜户，凿窦宛如圭。

逡巡吏来谒，头白颜色犂。

馈食频叫噪，假器仍乞醢。

向时延我者，共舍藿与藜。

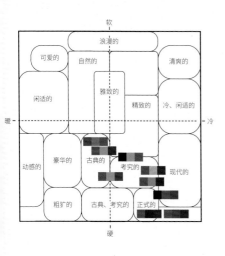

黧

古代有"黧黑"一词，其中"黧"与"黑"同义，多用于形容人的肤色。中医多用"黧黑"一词形容面色不佳的人，以作为相关疾病的诊断依据。

黧这种颜色沉稳、有格调，与同明度的颜色搭配能够表现不凡的气度和丰富的内涵。将黧与深蓝色等颜色一起运用到男士西装设计中，比黑色西装更能彰显气质。

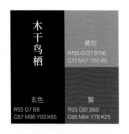

木干鸟栖

黄琮
R155 G137 B106
C47 M47 Y60 K0

玄色
R55 G7 B8
C67 M96 Y93 K65

黧
R93 G81 B60
C66 M64 Y78 K25

庄庄其士

黄琮
R155 G137 B106
C47 M47 Y60 K0

黧
R93 G81 B60
C66 M64 Y78 K25

玄青
R61 G59 B79
C82 M79 Y57 K25

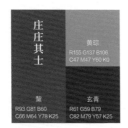

青堂瓦舍

灰
R147 G162 B169
C49 M32 Y30 K0

黧
R93 G81 B60
C66 M64 Y78 K25

龙葵紫
R49 G47 B58
C82 M79 Y65 K42

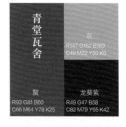

蕴涵沉香

荆褐
R140 G106 B73
C52 M61 Y76 K7

玫瑰灰
R115 G57 B82
C62 M86 Y56 K15

黧
R93 G81 B60
C66 M64 Y78 K25

山谷之士

黄琮
R155 G137 B106
C47 M47 Y60 K0

黧
R93 G81 B60
C66 M64 Y78 K25

龙葵紫
R49 G47 B58
C82 M79 Y65 K42

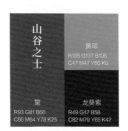

书香门第

石板灰
R107 G124 B135
C66 M49 Y42 K0

黧
R93 G81 B60
C66 M64 Y78 K25

煤黑
R30 G39 B50
C89 M82 Y67 K49

沉雄古逸

麒麟竭
R76 G30 B26
C61 M88 Y87 K53

黧
R93 G81 B60
C66 M64 Y78 K25

龙葵紫
R49 G47 B58
C82 M79 Y65 K42

盥耳山栖

黧
R93 G81 B60
C66 M64 Y78 K25

漆黑
R22 G24 B35
C90 M87 Y71 K61

龙战
R94 G66 B32
C62 M71 Y98 K35

青砖黛瓦

粗晶皂
R67 G69 B74
C78 M71 Y63 K27

黧
R93 G81 B60
C66 M64 Y78 K25

青灰
R43 G50 B61
C85 M78 Y64 K40

D

国色
印象

黄绿色系

鹦哥绿　　水龙吟　　芽绿　　青粲　　艾背绿　　秘

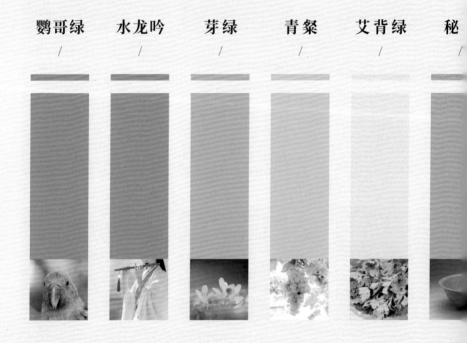

辰　　　　青圭　　　风入松　　　绞衣　　　　素縩　　　　千岁茶

C

68

M

18

Y

99

K

0

R

91

G

166

B

51

D / 1

鹦哥绿

色彩特征：鲜艳。

鹦哥绿源于鹦鹉身上的绿色，后来指翠绿色、碧绿色的洮河石（洮河中的一种石砚料种），也指一种颜色微透明或半透明的翡翠，像鹦鹉毛色一样明艳。

I

唐·来鹄鹦鹉

色白还应及雪衣，嘴红毛绿语仍奇。

年年锁在金笼里，何似陇山闲处飞。

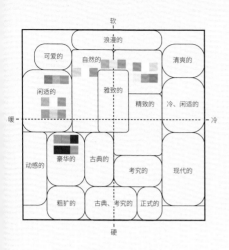

鹦哥绿

鹦哥绿色泽艳丽，广泛应用于瓷器中。《中国古陶瓷图典》中记载："鹦哥绿釉又称哥绿，清代康熙年间瓷器上的一种低温装饰釉。"

鹦哥绿这种颜色比较亮丽，但不会过于浓重，适合作为装饰色、点缀色使用，若大面积使用会过于亮眼。

琪花瑶草

雌黄
R248 G183 B81
C5 M36 Y72 K0

龙膏烛
R222 G130 B167
C16 M61 Y14 K0

鹦哥绿
R91 G166 B51
C68 M18 Y99 K0

草长莺飞

精白
R255 G255 B255
C0 M0 Y0 K0

明黄
R255 G222 B18
C6 M15 Y87 K0

鹦哥绿
R91 G166 B51
C68 M18 Y99 K0

笑青吟翠

精白
R255 G255 B255
C0 M0 Y0 K0

鹦哥绿
R91 G166 B51
C68 M18 Y99 K0

淡翠绿
R198 G223 B200
C28 M5 Y27 K0

春光明媚

明黄
R255 G222 B18
C6 M15 Y87 K0

杏黄
R244 G161 B53
C6 M47 Y82 K0

鹦哥绿
R91 G166 B51
C68 M18 Y99 K0

寸草春晖

半见
R255 G251 B199
C3 M1 Y30 K0

雌黄
R248 G183 B81
C5 M36 Y72 K0

鹦哥绿
R91 G166 B51
C68 M18 Y99 K0

春意阑珊

鹦哥绿
R91 G166 B51
C68 M18 Y99 K0

艾背绿
R223 G236 B213
C17 M3 Y22 K0

青葱
R25 G142 B59
C82 M29 Y100 K0

莺啼燕语

鹦哥绿
R91 G166 B51
C68 M18 Y99 K0

杏黄
R244 G161 B53
C6 M47 Y82 K0

玫瑰紫
R137 G30 B82
C55 M100 Y53 K9

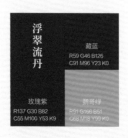

浮翠流丹

藏蓝
R59 G46 B126
C91 M96 Y23 K0

玫瑰紫
R137 G30 B82
C55 M100 Y53 K9

鹦哥绿
R91 G166 B51
C68 M18 Y99 K0

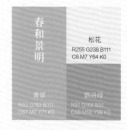

春和景明

松花
R255 G238 B111
C6 M7 Y64 K0

青縠
R83 G183 B111
C67 M7 Y71 K0

鹦哥绿
R91 G166 B51
C68 M18 Y99 K0

C
57

M
23

Y
98

K
0

R 132

G 167

B 41

水龙吟

色彩特征：鲜艳。

水龙吟为翠竹一样的绿色。古人以龙吟来比喻悠扬的笛声，而龙与水密不可分，故为水龙吟，并以此为词牌名。竹笛声起，有竹林风起，龙潜碧波之意境，所谓"耳目相通"，故而水龙吟用于指代翠色。

Ⅰ

宋·苏轼水龙吟·次韵章质夫杨花词（节选）

似花还似非花，也无人惜从教坠。抛家傍路，思量却是，无情有思。萦损柔肠，困酣娇眼，欲开还闭。梦随风万里，寻郎去处，又还被、莺呼起。

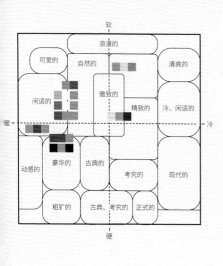

水龙吟

如果与二十四节气相联系，水龙吟便是小满时植物被雨水洗过的绿色。相比春天的嫩绿色，夏季映入眼帘的绿色更深一些，这种绿色就是水龙吟。

水龙吟稍暗，是一种有深意的颜色，在设计中使用会突出亮点，但不会过于张扬，可以彰显个性。

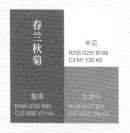

春兰秋菊

半见
R255 G251 B199
C3 M1 Y30 K0

露褐
R189 G130 B83
C33 M56 Y71 K0

水龙吟
R132 G167 B41
C57 M23 Y98 K0

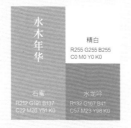

水木年华

精白
R255 G255 B255
C0 M0 Y0 K0

石青
R212 G121 B137
C22 M26 Y51 K0

水龙吟
R132 G167 B41
C57 M23 Y98 K0

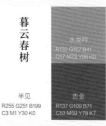

暮云春树

水龙吟
R132 G167 B41
C57 M23 Y98 K0

半见
R255 G251 B199
C3 M1 Y30 K0

吉金
R137 G109 B71
C53 M59 Y78 K7

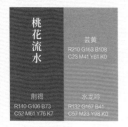

桃花流水

芸黄
R210 G163 B108
C23 M41 Y61 K0

荆褐
R140 G106 B73
C52 M61 Y76 K7

水龙吟
R132 G167 B41
C57 M23 Y98 K0

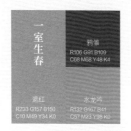

一室生春

鸦雏
R106 G91 B109
C68 M68 Y48 K4

退红
R233 G157 B150
C10 M49 Y34 K0

水龙吟
R132 G167 B41
C57 M23 Y98 K0

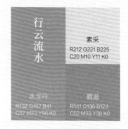

行云流水

素采
R212 G221 B225
C20 M10 Y11 K0

水龙吟
R132 G167 B41
C57 M23 Y98 K0

碧滋
R141 G156 B123
C52 M33 Y56 K0

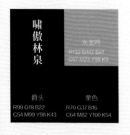

啸傲林泉

水龙吟
R132 G167 B41
C57 M23 Y98 K0

爵头
R99 G18 B22
C54 M99 Y98 K43

紫色
R70 G37 B16
C64 M82 Y100 K54

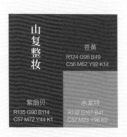

山复整妆

苍黄
R124 G96 B49
C56 M62 Y92 K14

紫扇贝
R135 G90 B114
C57 M72 Y44 K1

水龙吟
R132 G167 B41
C57 M23 Y98 K0

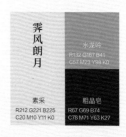

霁风朗月

水龙吟
R132 G167 B41
C57 M23 Y98 K0

素采
R212 G221 B225
C20 M10 Y11 K0

粗晶皂
R67 G69 B74
C78 M71 Y63 K27

C 49
M 10
Y 82
K 0

R 150
G 194
B 78

D / 3

芽绿

色彩特征：明亮。

芽绿即植物嫩芽时期的颜色。植物嫩芽叶绿素较少，因此呈嫩绿色。春天的新芽也常被称作新绿，这种颜色充满春意。

南宋·陆游正月六日作（节选）

山坡梅花常恨晚，一夕开尽如雪谷。篱边已放桃深红，庭下顿长萱芽绿。

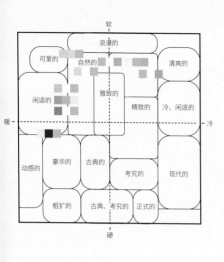

芽绿

张镃在《煎白云茶二首》中写道："嫩芽初见绿蒙茸。"可见采摘茶叶最好在嫩芽刚显现一些绿色的时候。芽绿作为一种颜色，也如新芽一般展现出盎然的生机。

芽绿明亮、纯洁，富有生命气息与活力，让人联想到绿意盎然的春天。在室内摆放芽绿色的物品能够使人心情愉悦。

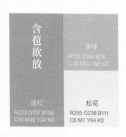

含苞欲放

芽绿
R150 G194 B78
C49 M10 Y82 K0

退红
R233 G157 B150
C10 M49 Y34 K0

松花
R255 G238 B111
C6 M7 Y64 K0

阳春白雪

精白
R255 G255 B255
C0 M0 Y0 K0

明黄
R255 G222 B16
C4 M13 Y87 K0

芽绿
R150 G194 B78
C49 M10 Y82 K0

含苞吐萼

半见
R255 G251 B199
C3 M1 Y30 K0

芽绿
R150 G194 B78
C49 M10 Y82 K0

豆青
R126 G183 B126
C56 M14 Y50 K0

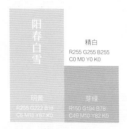

桃李春风

半见
R255 G251 B199
C3 M1 Y30 K0

龙膏烛
R222 G130 B167
C16 M61 Y14 K0

芽绿
R150 G194 B78
C49 M10 Y82 K0

桂子飘香

半见
R255 G251 B199
C3 M1 Y30 K0

嫩鹅黄
R242 G200 B103
C9 M26 Y65 K0

芽绿
R150 G194 B78
C49 M10 Y82 K0

葱蔚润润

芽绿
R150 G194 B78
C49 M10 Y82 K0

艾背绿
R223 G236 B213
C17 M3 Y22 K0

青翠
R83 G183 B111
C67 M7 Y71 K0

火树琪花

胭脂虫
R168 G30 B50
C41 M100 Y85 K6

松花
R255 G238 B111
C6 M7 Y64 K0

芽绿
R150 G194 B78
C49 M10 Y82 K0

春光乍泄

明黄
R255 G222 B16
C4 M13 Y87 K0

青襟
R198 G217 B78
C35 M5 Y79 K0

芽绿
R150 G194 B78
C49 M10 Y82 K0

朗月清风

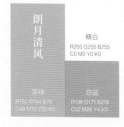

精白
R255 G255 B255
C0 M0 Y0 K0

芽绿
R150 G194 B78
C49 M10 Y82 K0

奇蓝
R136 G171 B218
C52 M26 Y4 K0

C 33
M 5
Y 79
K 0

R 195
G 217
B 78

D/4

青粲

色彩特征：明亮。

青粲指淡绿色，也就是碧粳米的颜色。王粲所著的《七释》中记载：「乃有西旅游梁，御宿青粲，瓜州红颜，参糅相半，软滑膏润，入口流散。」其中青粲就指的是碧粳米。

宋·杨万里谢张子仪尚书寄

天雄附子北果十包

I

今古交情市道同，转头立地马牛风。

如何听履星晨客，犹念孤舟养笠翁。

馈药双童芬玉雪，解包百果粲青红。

看渠即上三能去，大小昆陵说两公。

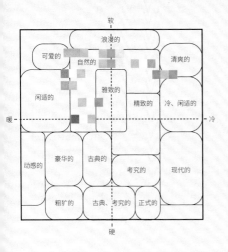

青粲

谢墉所著的《食味杂咏》中记载："粒细长，微带绿色，炊时有香。"可见，青粲是微绿色的。

青粲这种颜色非常清新，能让人联想到田野、阳光，给人以舒畅、自由的感觉。青粲色与其他象征青春的颜色搭配，可以营造出健康活泼、顽强生长的氛围。

向阳花木

扶光
R240 G191 B162
C7 M31 Y36 K0

鹅鹚黄
R242 G200 B103
C9 M26 Y65 K0

青粲
R195 G217 B78
C33 M5 Y79 K0

桃红柳绿

半见
R255 G251 B199
C3 M1 Y30 K0

退红
R233 G157 B150
C10 M49 Y34 K0

青粲
R195 G217 B78
C33 M5 Y79 K0

山眉水眼

精白
R255 G255 B255
C0 M0 Y0 K0

青粲
R195 G217 B78
C33 M5 Y79 K0

翡翠绿
R98 G190 B157
C62 M6 Y48 K0

草长莺飞

青粲
R195 G217 B78
C33 M5 Y79 K0

雌黄
R248 G183 B81
C5 M36 Y72 K0

半见
R255 G251 B199
C3 M1 Y30 K0

春水绿波

半见
R255 G251 B199
C3 M1 Y30 K0

青粲
R195 G217 B78
C33 M5 Y79 K0

绿波
R155 G180 B150
C46 M22 Y45 K0

天朗气清

翡翠绿
R98 G190 B157
C62 M6 Y48 K0

青粲
R195 G217 B78
C33 M5 Y79 K0

月白
R214 G236 B240
C20 M2 Y7 K0

芬芳馥郁

半见
R255 G251 B199
C3 M1 Y30 K0

露褐
R189 G130 B83
C33 M56 Y71 K0

青粲
R195 G217 B78
C33 M5 Y79 K0

活龙鲜健

青翠
R83 G183 B111
C67 M7 Y71 K0

青粲
R195 G217 B78
C33 M5 Y79 K0

松花
R255 G238 B111
C6 M7 Y64 K0

青春洋溢

青粲
R195 G217 B78
C33 M5 Y79 K0

窃蓝
R136 G171 B218
C52 M28 Y4 K0

霁色
R98 G179 B198
C63 M17 Y23 K0

C 17

M 3

Y 22

K 0

R 223

G 236

B 213

D / 5

艾背绿

色彩特征：明亮。

艾背绿是指艾草背面的颜色，为淡绿色，比艾草正面的颜色更浅。

宋·张舜民句（节选）

老来辛苦须自烹，且勿娉婷腕如玉。

香为桃蕊色如曲，蟹眼松声浮艾绿。

黄雀知时节，清江足稻粱。

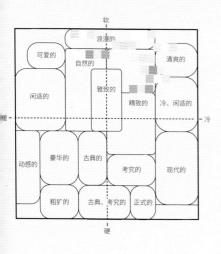

艾背绿

艾背绿给人一种清凉、清新的感觉，如清风拂面。

淡雅、素净的艾背绿与同样淡雅的颜色搭配，可以呈现出素雅、灵动的视觉效果，这种颜色适用于简单、自然风格的室内设计中。

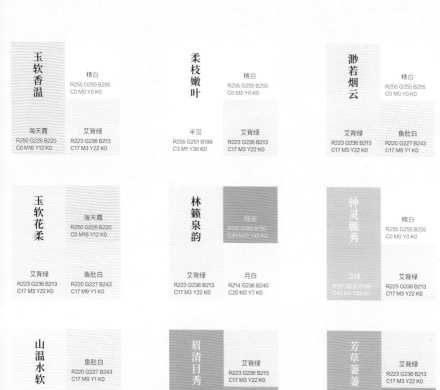

玉软香温

精白
R255 G255 B255
C0 M0 Y0 K0

海天霞
R250 G226 B220
C0 M16 Y12 K0

艾背绿
R223 G236 B213
C17 M3 Y22 K0

柔枝嫩叶

精白
R255 G255 B255
C0 M0 Y0 K0

半见
R255 G251 B199
C3 M1 Y30 K0

艾背绿
R223 G236 B213
C17 M3 Y22 K0

渺若烟云

精白
R255 G255 B255
C0 M0 Y0 K0

艾背绿
R223 G236 B213
C17 M3 Y22 K0

鱼肚白
R220 G227 B243
C17 M9 Y1 K0

玉软花柔

海天霞
R250 G226 B220
C0 M16 Y12 K0

艾背绿
R223 G236 B213
C17 M3 Y22 K0

鱼肚白
R220 G227 B243
C17 M9 Y1 K0

林籁泉韵

绿波
R155 G180 B150
C46 M22 Y45 K0

艾背绿
R223 G236 B213
C17 M3 Y22 K0

月白
R214 G236 B240
C20 M2 Y7 K0

钟灵毓秀

精白
R255 G255 B255
C0 M0 Y0 K0

艾绿
R161 G212 B189
C43 M4 Y33 K0

艾背绿
R223 G236 B213
C17 M3 Y22 K0

山温水软

鱼肚白
R220 G227 B243
C17 M9 Y1 K0

浅紫藤
R241 G236 B243
C7 M9 Y3 K0

艾背绿
R223 G236 B213
C17 M3 Y22 K0

眉清目秀

艾背绿
R223 G236 B213
C17 M3 Y22 K0

黄粱
R192 G179 B149
C31 M29 Y43 K0

垩色
R187 G188 B147
C33 M23 Y47 K0

芳草萋萋

艾背绿
R223 G236 B213
C17 M3 Y22 K0

芽绿
R150 G194 B78
C49 M10 Y82 K0

青翠
R63 G183 B111
C67 M7 Y71 K0

C
33

M
23

Y
47

K
0

R
187

G
188

B
147

秘色

色彩特征：朴素。

秘色为青绿色，源于越窑秘色瓷，晚唐之后成为高档青瓷器的代称。秘色一词较早出现在晚唐陆龟蒙所著的秘色越器中，现在学界认为《秘色》的意思是"保密的釉料配方"。

唐·徐夤贡余秘色茶盏

捩翠融青瑞色新，陶成先得贡吾君。

功剜明月染春水，轻旋薄冰盛绿云。

古镜破苔当席上，嫩荷涵露别江渍。

中山竹叶醅初发，多病那堪中十分。

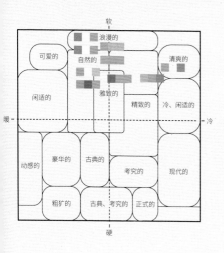

软
浪漫的
可爱的
自然的
清爽的
雅致的
闲适的
精致的
冷、闲适的
暖 — 冷
动感的 豪华的 古典的
考究的 现代的
粗犷的 古典、考究的 正式的
硬

秘 色

　　1987年4月，陕西省扶风县法门寺地下的唐代佛塔地宫中出土了多件精美的瓷器，相关文献记载"瓷秘色椀（碗）七口，内二口银棱，瓷秘色盘子、叠（碟）子共六枚"。至此，秘色瓷得以重现人间。秘色瓷犹如春水碧波，明净透亮，有水波荡漾之感，不像陶瓷，而像玉器。

　　秘色非常素净，能够净化人的心灵，与其他绿色搭配可以展现自然的气息。

亭亭玉立

半见
R255 G251 B199
C3 M1 Y30 K0

退红
R233 G157 B150
C10 M49 Y34 K0

秘色
R187 G188 B147
C33 M23 Y47 K0

霞姿月韵

半见
R255 G251 B199
C3 M1 Y30 K0

芸黄
R210 G163 B108
C23 M41 Y61 K0

秘色
R187 G188 B147
C33 M23 Y47 K0

担风袖月

霜色
R233 G241 B246
C11 M4 Y3 K0

秘色
R187 G188 B147
C33 M23 Y47 K0

东方既白
R139 G163 B199
C51 M32 Y13 K0

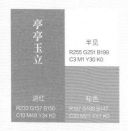

悠然自得

薰鹅黄
R242 G200 B103
C6 M26 Y65 K0

秘色
R187 G188 B147
C33 M23 Y47 K0

扶光
R240 G194 B162
C7 M31 Y36 K0

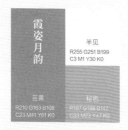

神闲气定

秘色
R187 G188 B147
C33 M23 Y47 K0

扶光
R240 G194 B162
C7 M31 Y36 K0

灰
R147 G162 B169
C49 M32 Y30 K0

晓风残月

半见
R255 G251 B199
C3 M1 Y30 K0

秘色
R187 G188 B147
C33 M23 Y47 K0

艾绿
R161 G212 B189
C43 M4 Y33 K0

心宽意适

露褐
R189 G130 B83
C33 M56 Y71 K0

黄粱
R182 G179 B149
C31 M29 Y43 K0

秘色
R187 G188 B147
C33 M23 Y47 K0

优游卒岁

秘色
R187 G188 B147
C33 M23 Y47 K0

石蜜
R212 G194 B137
C22 M26 Y51 K0

春辰
R169 G190 B123
C42 M17 Y60 K0

山间林下

春辰
R169 G190 B123
C42 M17 Y60 K0

黄琮
R155 G137 B106
C47 M47 Y60 K0

秘色
R187 G188 B147
C33 M23 Y47 K0

C 42
M 17
Y 60
K 0

R 169
G 190
B 123

D/7

春辰

色彩特征：朴素。

古人认为不同时期的星辰颜色也不同。《史记·天官书中记载："辰星之色：春，青黄；夏，赤白；秋，青白；而岁熟；冬，黄而不明。"因而辰星指青黄色，是春天星辰的颜色。

I

清·弘历过济南杂诗叠旧作韵·其一

济城重过又春辰，老幼迎銮意最亲。
巡狩宁缘适一已，驰驱亦复廑多人。

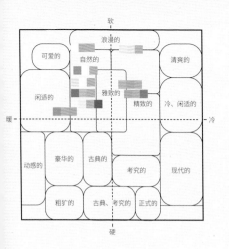

春 辰

古人崇尚自然，认为凡事皆有征兆，早在尧时期就设有司天官。《天官书》中就有关于春天星象的记载，说春天星辰是青黄色的，如果星色变化，就预示着会有风灾。

春辰这种颜色美好且纯粹，富有童趣，明度、饱和度适中，给人一种安静、祥和的感觉。

风轻日暖

半见
R255 G251 B199
C3 M1 Y30 K0

芸黄
R210 G163 B108
C23 M41 Y61 K0

春辰
R169 G190 B123
C42 M17 Y60 K0

悠然自得

稊色
R187 G188 B117
C33 M23 Y47 K0

半见
R255 G251 B199
C3 M1 Y30 K0

春辰
R169 G190 B123
C42 M17 Y60 K0

林下清风

黄粱
R192 G179 B149
C31 M29 Y43 K0

石蜜
R212 G191 B137
C22 M26 Y51 K0

春辰
R169 G190 B123
C42 M17 Y60 K0

盈盈秋水

海天霞
R250 G226 B220
C0 M16 Y12 K0

鱼肚白
R220 G227 B243
C17 M9 Y1 K0

春辰
R169 G190 B123
C42 M17 Y60 K0

小家碧玉

半见
R255 G251 B199
C3 M1 Y30 K0

海天霞
R250 G226 B220
C0 M16 Y12 K0

春辰
R169 G190 B123
C42 M17 Y60 K0

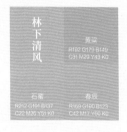

水木清华

春辰
R169 G190 B123
C42 M17 Y60 K0

黄粱
R192 G179 B149
C31 M29 Y43 K0

菁圭
R142 G141 B92
C53 M42 Y71 K0

芙蓉如面

拂光
R240 G194 B162
C7 M31 Y36 K0

露褐
R189 G130 B83
C33 M56 Y71 K0

春辰
R169 G190 B123
C42 M17 Y60 K0

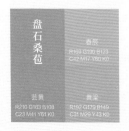

盘石桑苞

春辰
R169 G190 B123
C42 M17 Y60 K0

芸黄
R210 G163 B108
C23 M41 Y61 K0

黄粱
R192 G179 B149
C31 M29 Y43 K0

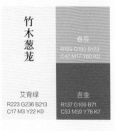

竹木葱茏

春辰
R169 G190 B123
C42 M17 Y60 K0

艾背绿
R223 G236 B213
C17 M3 Y22 K0

吉金
R137 G109 B71
C53 M59 Y78 K7

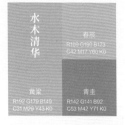

C 53

M 42

Y 71

K 0

R 142

G 141

B 92

青圭

色彩特征：朴素。

青圭源自古代以青玉制成的礼器，为灰绿色。青圭是『六器』之一，为古代帝王或诸侯于朝聘、祭祀、丧葬时所用，也作『青珪』。

I

南北朝·谢朓齐雩祭乐歌·歌青帝

营翼日，鸟殷宵。凝冰泮，玄蛰昭。景阳阳，风习习。女夷歌，东皇集。奠春酒，秉青珪。命田祖，渥群黎。

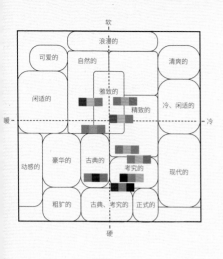

青圭

青圭作为一种礼器，呈上尖下方的形态。如今出土的青圭文物大多颜色暗沉，或许是历经千年淘洗的缘故。

青圭比较暗，可与一些亮色搭配，能突出亮点。由于青圭是一种颇具古色古香的颜色，因此与同灰度、同深度的其他颜色搭配可以增强传统气息，适用于茶室、书画室等装饰设计中。

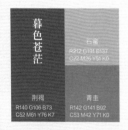

暮色苍茫

石蜜
R212 G191 B137
C22 M26 Y51 K0

荆褐
R140 G106 B73
C52 M61 Y76 K7

青圭
R142 G141 B92
C53 M42 Y71 K0

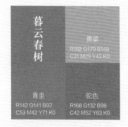

暮云春树

黄粱
R192 G179 B149
C31 M29 Y43 K0

青圭
R142 G141 B92
C53 M42 Y71 K0

驼色
R168 G132 B98
C42 M52 Y63 K0

水石清华

银鼠灰
R172 G184 B190
C38 M24 Y22 K0

青圭
R142 G141 B92
C53 M42 Y71 K0

石板灰
R107 G124 B135
C66 M49 Y42 K0

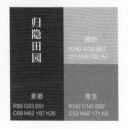

归隐田园

绷色
R240 G194 B57
C11 M26 Y82 K0

素綦
R89 G83 B51
C68 M62 Y87 K26

青圭
R142 G141 B92
C53 M42 Y71 K0

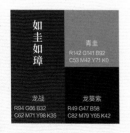

沉鱼落雁

檀脣
R218 G158 B140
C18 M46 Y41 K0

黄琮
R155 G137 B106
C47 M47 Y60 K0

青圭
R142 G141 B92
C53 M42 Y71 K0

诗礼人家

银鼠灰
R172 G184 B190
C38 M24 Y22 K0

烟红
R154 G130 B140
C47 M52 Y37 K0

青圭
R142 G141 B92
C53 M42 Y71 K0

如圭如璋

青圭
R142 G141 B92
C53 M42 Y71 K0

龙战
R94 G66 B32
C62 M71 Y98 K35

龙葵紫
R49 G47 B58
C82 M79 Y65 K42

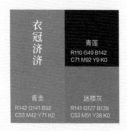

衣冠济济

青莲
R110 G49 B142
C71 M92 Y9 K0

青圭
R142 G141 B92
C53 M42 Y71 K0

迷楼灰
R141 G127 B138
C53 M51 Y38 K0

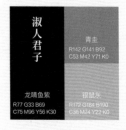

淑人君子

青圭
R142 G141 B92
C53 M42 Y71 K0

龙睛鱼紫
R77 G33 B69
C75 M96 Y56 K30

银鼠灰
R172 G184 B190
C38 M24 Y22 K0

C 57

M 43

Y 81

K 1

R 131

G 136

B 77

D/9

风入松

色彩特征：朴素。

风入松是指像茂盛的松树颜色一样的绿色，名称源自词牌名。

I

宋·晏几道风入松·柳阴庭院杏梢墙

柳阴庭院杏梢墙。依旧巫阳。凤箫已远青楼在，水沈谁、复暖前香。临镜舞鸾离照，倚筝飞雁辞行。

坠鞭人意目凄凉。泪眼回肠。断云残雨当年事，到如今、几处难忘。两袖晓风花陌，一帘夜月兰堂。

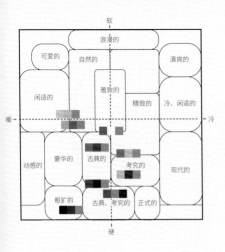

风入松

风入松给人以清风拂绿整片松林的清凉与空灵之感，古代以此为名的词曲大都具有这样的意境之美。

风入松这种颜色让人仿佛能闻到松树林的味道，自然气息十足。

鸡犬桑麻

黄缣
R192 G179 B149
C31 M29 Y43 K0

缃色
R240 G194 B57
C11 M26 Y82 K0

风入松
R131 G136 B77
C57 M43 Y81 K1

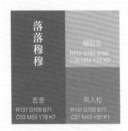

落落穆穆

银鼠灰
R172 G181 B190
C38 M24 Y22 K0

吉金
R137 G109 B71
C53 M59 Y78 K7

风入松
R131 G136 B77
C57 M43 Y81 K1

神清骨秀

霜色
R233 G241 B246
C11 M4 Y3 K0

鸦雏
R106 G91 B109
C68 M68 Y48 K4

风入松
R131 G136 B77
C57 M43 Y81 K1

泥土芬芳

龙战
R94 G66 B32
C62 M71 Y98 K35

荆褐
R140 G106 B73
C52 M61 Y76 K7

风入松
R131 G136 B77
C57 M43 Y81 K1

大家闺秀

鸦雏
R106 G91 B109
C68 M68 Y48 K4

退红
R233 G157 B150
C10 M49 Y34 K0

风入松
R131 G136 B77
C57 M43 Y81 K1

两袖清风

灯草灰
R54 G53 B50
C78 M73 Y73 K45

银鼠灰
R172 G184 B190
C38 M24 Y22 K0

风入松
R131 G136 B77
C57 M43 Y81 K1

焚香列鼎

胭脂虫
R168 G30 B50
C41 M100 Y85 K6

玄色
R55 G7 B8
C67 M96 Y93 K65

风入松
R131 G136 B77
C57 M43 Y81 K1

云锦天章

爵头
R99 G18 B22
C54 M99 Y98 K43

黛紫
R87 G66 B102
C76 M82 Y46 K8

风入松
R131 G136 B77
C57 M43 Y81 K1

三茶六礼

风入松
R131 G136 B77
C57 M43 Y81 K1

黧
R93 G81 B60
C66 M64 Y78 K25

煤黑
R30 G39 B50
C89 M82 Y67 K49

D/10

绞衣

色彩特征：暗沉。

古时『绞』作形容词，指苍黄色。
礼记·玉藻中有关于『麛裘青犴袖，
绞衣以裼之』的注解：『绞，苍黄之色
也。』其中的绞衣即苍黄色的衣衫。

唐·皮日休 襄州春游

信马腾腾触处行，
春风相引与诗情。
等闲遇事成歌咏，
取次冲筵隐姓名。
映柳认人多错误，
透花窥鸟最分明。
岑牟单绞何曾著，
莫道猖狂似祢衡。

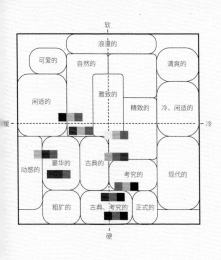

绞 衣

《后汉书·文苑传下·祢衡》中记载："诸史过者，皆令脱其故衣，更著岑牟单绞之服。"其中"单绞"意指苍黄色的单衣。

绞衣这种颜色较沉闷，与较鲜艳的颜色搭配，可以缓解艳丽感，增强稳重感，与亮绿色搭配可以呈现出自然、舒适的气息。

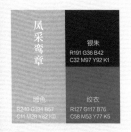

凤采鸾章

银朱
R191 G36 B42
C32 M97 Y92 K1

缃色
R240 G194 B57
C11 M28 Y82 K0

绞衣
R127 G117 B76
C58 M53 Y77 K5

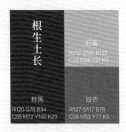

根生土长

石黄
R212 G191 B137
C22 M26 Y51 K0

棕黑
R120 G76 B34
C55 M72 Y100 K23

绞衣
R127 G117 B76
C58 M53 Y77 K5

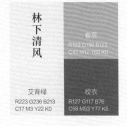

林下清风

春辰
R169 G190 B123
C42 M17 Y60 K0

艾背绿
R223 G236 B213
C17 M3 Y22 K0

绞衣
R127 G117 B76
C58 M53 Y77 K5

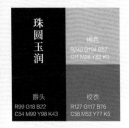

珠圆玉润

驷色
R240 G194 B57
C11 M28 Y82 K0

爵头
R99 G18 B22
C54 M99 Y98 K43

绞衣
R127 G117 B76
C58 M53 Y77 K5

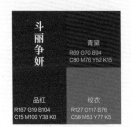

斗丽争妍

青黛
R69 G70 B94
C80 M76 Y52 K15

品红
R167 G19 B104
C15 M100 Y38 K0

绞衣
R127 G117 B76
C58 M53 Y77 K5

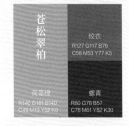

苍松翠柏

绞衣
R127 G117 B76
C58 M53 Y77 K5

荷茎绿
R146 G181 B140
C49 M19 Y52 K0

螺青
R60 G78 B57
C78 M61 Y82 K30

庄庄其士

绞衣
R127 G117 B76
C58 M53 Y77 K5

黛紫
R87 G66 B102
C76 M82 Y46 K8

漆黑
R22 G24 B35
C90 M87 Y71 K61

沉雄古逸

绞衣
R127 G117 B76
C58 M53 Y77 K5

栗色
R70 G37 B16
C64 M82 Y100 K54

煤黑
R30 G39 B50
C89 M82 Y67 K49

有匪君子

银鼠灰
R172 G184 B190
C38 M24 Y22 K0

绞衣
R127 G117 B76
C58 M53 Y77 K5

漆黑
R22 G24 B35
C90 M87 Y71 K61

D/11

素慕

色彩特征：暗沉。

素慕是指青黑色。康熙字典中对『慕』的解释为『郑康成云：「青黑曰慕。」王肃云：「慕，赤黑色。」』可见『慕』带有黑色调。

宋·项安世道山梅开最迟作
四绝句·其二

走下青泥湿素慕，竹篱苔径有横枝。
疏花数点凄凉甚，已甚樱桃似雪时。

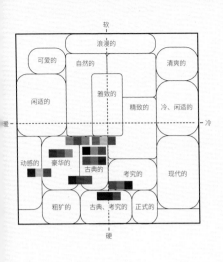

素慕

在甲骨文中，慕上部的"其"是一只鞋子的形象，下部的"糸"是丝状，指古人系鞋的带子。据此分析，素慕可能源于当时鞋子的颜色（黑色）。

素慕很深，与浅色搭配可以突出重点且不无趣。素慕与同样暗沉的颜色搭配可以表达出一种庄严、威严的感觉。

粉妆素裹

素慕
R89 G83 B51
C68 M62 Y87 K26

紫梅
R187 G122 B140
C33 M61 Y33 K0

缥色
R166 G127 B115
C42 M55 Y52 K0

红藕香残

素慕
R89 G83 B51
C68 M62 Y87 K26

丹林
R135 G52 B36
C49 M89 Y96 K21

驼色
R188 G132 B98
C42 M52 Y63 K0

古色古香

秘色
R187 G188 B147
C33 M23 Y47 K0

荆褐
R140 G106 B73
C52 M61 Y76 K7

素慕
R89 G83 B51
C68 M62 Y87 K26

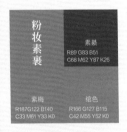

紫绶金章

褐色
R240 G194 B57
C11 M28 Y82 K0

龙睛鱼紫
R77 G33 B69
C75 M96 Y56 K30

素慕
R89 G83 B51
C68 M62 Y87 K26

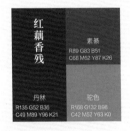

云锦天章

棕黑
R120 G76 B34
C55 M72 Y100 K23

龙睛鱼紫
R77 G33 B69
C75 M96 Y56 K30

素慕
R89 G83 B51
C68 M62 Y87 K26

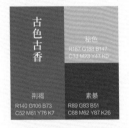

精雕细刻

吉金
R137 G109 B71
C53 M59 Y78 K7

素慕
R89 G83 B51
C68 M62 Y87 K26

灯草灰
R54 G53 B50
C78 M73 Y73 K45

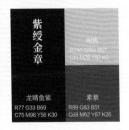

碧瓦朱甍

爵头
R99 G18 B22
C54 M99 Y98 K43

栗色
R70 G37 B16
C64 M82 Y100 K54

素慕
R89 G83 B51
C68 M62 Y87 K26

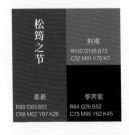

松筠之节

荆褐
R140 G106 B73
C52 M61 Y76 K7

素慕
R89 G83 B51
C68 M62 Y87 K26

荸荠紫
R64 G26 B52
C75 M95 Y62 K45

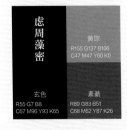

虑周藻密

黄琮
R155 G137 B106
C47 M47 Y60 K0

玄色
R55 G7 B8
C67 M96 Y93 K65

素慕
R89 G83 B51
C68 M62 Y87 K26

C 72
M 61
Y 82
K 28

R 77
G 81
B 57

D/12

千岁茶

色彩特征：暗沉。

千岁茶是指老茶叶所呈现的墨绿色。

清·高鹗茶

瓦铫煮春雪，淡香生古瓷。
晴窗分乳后，寒夜客来时。
漱齿浓消酒，浇胸清入诗。
樵青与孤鹤，风味尔偏宜。

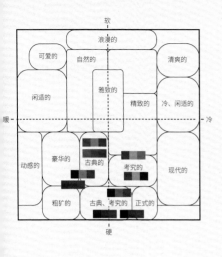

千岁茶

"以老为贵"的茶有普洱茶、黑茶、白茶等。周亮工在《闽茶曲》中写道:"雨前虽好但嫌新,火气难除莫近唇。藏得深红三倍价,家家卖弄隔年陈。"千岁茶是时间沉淀下来的"陈韵",是时间和空间的载体,承载着社会的变化和岁月的变迁,其所呈现的颜色富有韵味。

一碗老茶,看世间红尘,品人间百味。千岁茶这种颜色既有陈茶的意蕴,又透露着馥郁芬芳,给人以严肃、安定、凝重之感,适用于庄重、沉稳的设计。

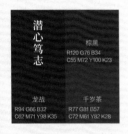

潜心笃志

棕黑
R120 G76 B34
C55 M72 Y100 K23

龙战
R94 G66 B32
C62 M71 Y98 K35

千岁茶
R77 G81 B57
C72 M61 Y82 K28

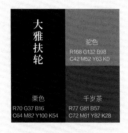

大雅扶轮

驼色
R168 G132 B98
C42 M52 Y63 K0

栗色
R70 G37 B16
C64 M82 Y100 K54

千岁茶
R77 G81 B57
C72 M61 Y82 K28

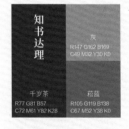

知书达理

灰
R147 G162 B169
C49 M32 Y30 K0

千岁茶
R77 G81 B57
C72 M61 Y82 K28

菘蓝
R105 G119 B138
C67 M52 Y38 K0

雄深雅健

吉金
R137 G109 B71
C53 M59 Y78 K7

龙睛鱼紫
R77 G33 B69
C75 M96 Y56 K30

千岁茶
R77 G81 B57
C72 M61 Y82 K28

怀瑾握瑜

黄琮
R155 G137 B106
C47 M47 Y60 K0

伽罗
R109 G92 B61
C62 M62 Y82 K18

千岁茶
R77 G81 B57
C72 M61 Y82 K28

清雅绝尘

灰
R147 G162 B169
C49 M32 Y30 K0

千岁茶
R77 G81 B57
C72 M61 Y82 K28

龙葵紫
R49 G47 B58
C82 M79 Y65 K42

大雅君子

粗晶皂
R67 G69 B74
C78 M71 Y63 K27

漆黑
R22 G24 B35
C90 M87 Y71 K61

千岁茶
R77 G81 B57
C72 M61 Y82 K28

矜持不苟

伽罗
R109 G92 B61
C62 M62 Y82 K18

吉金
R137 G109 B71
C53 M59 Y78 K7

千岁茶
R77 G81 B57
C72 M61 Y82 K28

静水流深

粗晶皂
R67 G69 B74
C78 M71 Y63 K27

栗色
R70 G37 B16
C64 M82 Y100 K54

千岁茶
R77 G81 B57
C72 M61 Y82 K28

E

印象 | 国色

绿色系

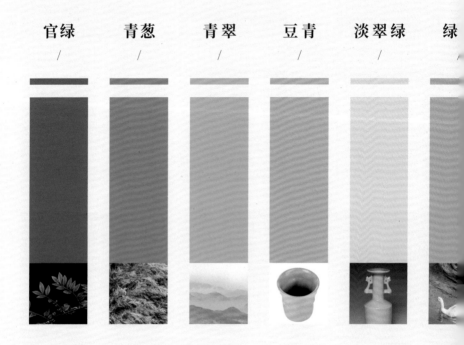

官绿　　青葱　　青翠　　豆青　　淡翠绿　　绿

老绿　　　碧滋　　　苔古　　　莓莓　　　螺青　　　墨绿

C 84
M 47
Y 93
K 10

R 42
G 110
B 63

E / 1

官绿

色彩特征：鲜艳。

官绿即正绿色，色泽鲜明。陶宗仪所著的南村辍耕录·写象秘诀中记载：『官绿，即枝条绿是。』

南宋·陆游遣兴

莫羡朝回带万钉，吾曹要可草堂灵。
风来弱柳摇官绿，云破奇峰涌帝青。
听尽啼莺春欲去，惊回梦蝶醉初醒。
从教俗眼憎疏放，行矣桐江酹客星！

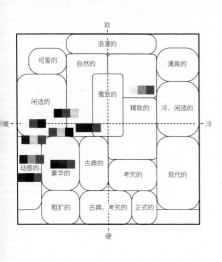

官 绿

官绿是古代缎面服饰的常用色。《西游记》第四十七回中写道："……上套着一件官绿缎子棋盘领的披风。"《布经》中记载了制成官绿的方法："宝石蓝脚地、槐米二十五斤、白矾七斤、广灰。"

官绿这种颜色纯正、鲜艳，与同样鲜艳的颜色搭配会让人感受到无限的生机与活力。官绿作为一种代表健康的颜色，常被用于食品和药品的包装上。

花红柳绿

明黄
R255 G223 B18
C8 M15 Y87 K0

胭脂虫
R168 G30 B50
C41 M100 Y85 K6

官绿
R42 G110 B63
C84 M47 Y93 K10

草长莺飞

官绿
R42 G110 B63
C84 M47 Y93 K10

藏蓝
R59 G46 B126
C91 M96 Y23 K0

明黄
R255 G223 B18
C8 M15 Y87 K0

竹木葱茏

鹦哥绿
R91 G166 B51
C68 M18 Y99 K0

艾背绿
R223 G236 B213
C17 M3 Y22 K0

官绿
R42 G110 B63
C84 M47 Y93 K10

披罗戴翠

杏黄
R244 G161 B53
C8 M47 Y82 K0

玫瑰紫
R137 G30 B82
C55 M100 Y53 K9

官绿
R42 G110 B63
C84 M47 Y93 K10

珠歌翠舞

藏蓝
R59 G46 B126
C91 M96 Y23 K0

胭脂虫
R168 G30 B50
C41 M100 Y85 K6

官绿
R42 G110 B63
C84 M47 Y93 K10

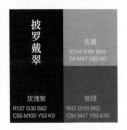

琳琅满目

官绿
R42 G110 B63
C84 M47 Y93 K10

黄白游
R255 G247 B153
C5 M2 Y50 K0

齐紫
R108 G33 B109
C72 M100 Y34 K1

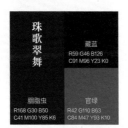

如花似锦

黛紫
R87 G66 B102
C76 M82 Y46 K8

玫瑰紫
R137 G30 B82
C55 M100 Y53 K9

官绿
R42 G110 B63
C84 M47 Y93 K10

朱颜绿鬓

漆黑
R22 G24 B35
C90 M87 Y71 K61

胭脂虫
R168 G30 B50
C41 M100 Y85 K6

官绿
R42 G110 B63
C84 M47 Y93 K10

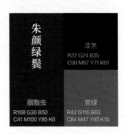

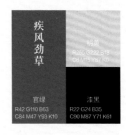

疾风劲草

明黄
R255 G223 B18
C8 M15 Y87 K0

官绿
R42 G110 B63
C84 M47 Y93 K10

漆黑
R22 G24 B35
C90 M87 Y71 K61

C 82
M 29
Y 100
K 0

R 25
G 142
B 59

E / 2

青葱

色彩特征：鲜艳。

青葱是指翠绿色，从字面意思理解，便是葱类植物的颜色。古人常用青葱来形容植物，如韦应物在《游溪》中写道：『缘源不可极，远树但青葱。』

宋·梅尧臣《西禅院竹》

古寺带修冈，青葱万竿玉。
春梢长旧林，夏雨湿新绿。
幽禽啸呼杂，晚照阴晴续。
解带欲忘归，壶觞欢自足。

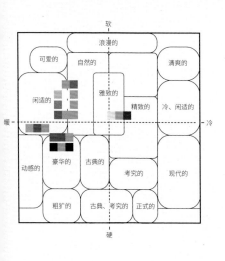

青 葱

青葱借指草木的幼苗，如王安石在《风俗》中写道："干云蔽日之木，起于青葱。"意思是遮天蔽日的参天大树是由青葱的树苗生长而成的。

现如今人们常用"青葱岁月"来形容自己的青春时光。青葱这种颜色具有活力、生命力，与淡色搭配可以产生令人心旷神怡的效果。

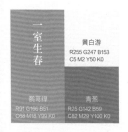

一室生春

黄白游
R255 G247 B153
C5 M2 Y50 K0

鹦哥绿
R91 G166 B51
C68 M18 Y99 K0

青葱
R25 G142 B59
C82 M29 Y100 K0

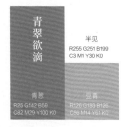

青翠欲滴

半见
R255 G251 B199
C3 M1 Y30 K0

青葱
R25 G142 B59
C82 M29 Y100 K0

豆青
R126 G183 B126
C56 M14 Y61 K0

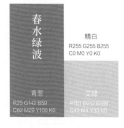

春水绿波

精白
R255 G255 B255
C0 M0 Y0 K0

青葱
R25 G142 B59
C82 M29 Y100 K0

艾绿
R161 G212 B180
C43 M4 Y33 K0

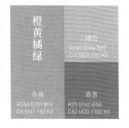

橙黄橘绿

缃色
R240 G194 B57
C11 M28 Y82 K0

杏黄
R244 G161 B53
C6 M47 Y82 K0

青葱
R25 G142 B59
C82 M29 Y100 K0

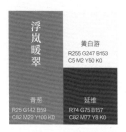

浮岚暖翠

黄白游
R255 G247 B153
C5 M2 Y50 K0

青葱
R25 G142 B59
C82 M29 Y100 K0

延维
R74 G75 B157
C82 M77 Y8 K0

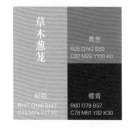

草木葱茏

青葱
R25 G142 B59
C82 M29 Y100 K0

柲色
R187 G188 B147
C33 M23 Y47 K0

螺青
R60 G78 B57
C78 M61 Y82 K30

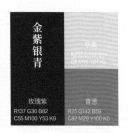

金紫银青

明紫
R255 G222 B149
C6 M15 Y87 K0

玫瑰紫
R137 G30 B82
C55 M100 Y53 K9

青葱
R25 G142 B59
C82 M29 Y100 K0

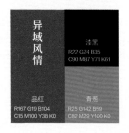

异域风情

漆黑
R22 G24 B35
C90 M87 Y71 K61

品红
R167 G19 B104
C15 M100 Y38 K0

青葱
R25 G142 B59
C82 M29 Y100 K0

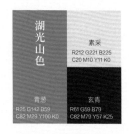

湖光山色

素采
R212 G221 B225
C20 M10 Y11 K0

青葱
R25 G142 B59
C82 M29 Y100 K0

玄青
R61 G59 B79
C82 M79 Y57 K25

C 67
M 7
Y 71
K 0

R 83
G 183
B 111

E / 3

青翠

色彩特征：明亮。

青翠是指鲜绿色，通常用来形容山脉、树木等。「翠」的本义是指一种青色的翠鸟，后引申指青绿色。郦道元在水经注：江水二中写道：「西望很山诸岭，重峰叠秀，青翠相临。」

｜

唐·王维辋川集·斤竹岭

檀栾映空曲，青翠漾涟漪。

暗入商山路，樵人不可知。

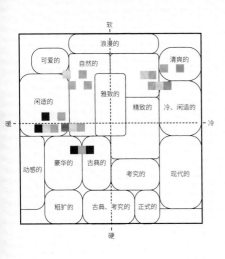

青翠

　　成语"青翠欲滴"形容草木茂盛润泽，颜色浓郁得好像要滴下来一样。雨后山林中树木湿漉漉的叶片的颜色接近青翠色。由于"青翠"二字常用于描绘群山翡翠，因此它也被用来指代青山，如刘长卿在《会稽王处士草堂壁画衡霍诸山》中写道："青翠数千仞，飞来方丈间。"

　　青翠色明亮，充满青春、阳光的气息，与同色系搭配给人一种生机勃勃、明媚的感觉，与红色、黄色、紫色等搭配能营造活跃、愉快的氛围。

赏心悦目

半见
R255 G251 B199
C3 M1 Y30 K0

雌黄
R248 G183 B81
C5 M36 Y72 K0

青翠
R83 G183 B111
C67 M7 Y71 K0

欢欣踊跃

精白
R255 G255 B255
C0 M0 Y0 K0

明黄
R255 G222 B18
C6 M15 Y87 K0

青翠
R83 G183 B111
C67 M7 Y71 K0

麦苗初长

青翠
R195 G217 B78
C33 M5 Y79 K0

半见
R255 G251 B199
C3 M1 Y30 K0

青翠
R83 G183 B111
C67 M7 Y71 K0

怡红快绿

黄白游
R255 G247 B153
C5 M2 Y50 K0

银朱
R191 G36 B42
C32 M97 Y92 K1

青翠
R83 G183 B111
C67 M7 Y71 K0

花光柳影

明黄
R255 G222 B18
C6 M15 Y87 K0

龙膏烛
R222 G130 B167
C16 M61 Y14 K0

青翠
R83 G183 B111
C67 M7 Y71 K0

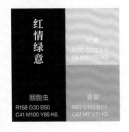

红情绿意

明黄
R255 G222 B18
C6 M15 Y87 K0

胭脂虫
R168 G30 B50
C41 M100 Y85 K6

青翠
R83 G183 B111
C67 M7 Y71 K0

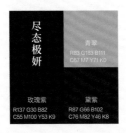

尽态极妍

青翠
R83 G183 B111
C67 M7 Y71 K0

玫瑰紫
R137 G30 B82
C55 M100 Y53 K9

黛紫
R87 G66 B102
C76 M82 Y46 K8

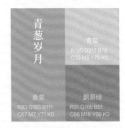

青春洋溢

精白
R255 G255 B255
C0 M0 Y0 K0

青翠
R83 G183 B111
C67 M7 Y71 K0

窃蓝
R136 G171 B218
C52 M28 Y4 K0

青葱岁月

青翠
R195 G217 B78
C33 M5 Y79 K0

青翠
R83 G183 B111
C67 M7 Y71 K0

鹦哥绿
R91 G166 B51
C68 M18 Y99 K0

C 56
M 14
Y 61
K 0

R 126
G 183
B 126

豆青

色彩特征：明亮。

豆青是一种青釉派生的釉色，源于宋代龙泉窑。许之衡所著的《饮流斋说瓷》中记载：「哥窑多作豆绿，弟窑多作豆青，皆滋润宝泽⋯⋯」

I

宋·莫将木兰花·欲谢

眼前欲尽情何限。风外南枝无一半。东君何事莫教开，及至如今都不管。

高楼三弄休吹趣。一片惊人肠欲断。杏花开后莫嫌衰，如豆青时君细看。

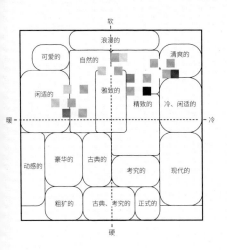

豆 青

虽然豆青釉从南宋到清代均有烧制，但其色有所不同。明代以前接近黄色，而到了清代更接近绿色，颜色匀净，看上去更淡雅、柔和。

豆青看起来比较秀丽，与比较淡雅、清秀的颜色搭配，可以营造出一种浑然天成的感觉。

无忧无虑

半见
R255 G251 B199
C3 M1 Y30 K0

喜葵
R195 G217 B78
C33 M5 Y78 K0

豆青
R126 G183 B126
C56 M14 Y61 K0

清泉叮咚

淡翠绿
R198 G223 B200
C28 M5 Y27 K0

豆青
R126 G183 B126
C56 M14 Y61 K0

精白
R255 G255 B255
C0 M0 Y0 K0

晶莹明澈

精白
R255 G255 B255
C0 M0 Y0 K0

鹅容
R220 G199 B225
C16 M26 Y2 K0

豆青
R126 G183 B126
C56 M14 Y61 K0

和颜悦色

黄白游
R255 G247 B153
C5 M2 Y50 K0

嫩鹅黄
R242 G200 B103
C5 M26 Y65 K0

豆青
R126 G183 B126
C56 M14 Y61 K0

春满人间

半见
R255 G251 B199
C3 M1 Y30 K0

青葱
R25 G142 B59
C82 M29 Y100 K0

豆青
R126 G183 B126
C56 M14 Y61 K0

天朗气清

精白
R255 G255 B255
C0 M0 Y0 K0

豆青
R126 G183 B126
C56 M14 Y61 K0

窃蓝
R136 G171 B218
C52 M28 Y4 K0

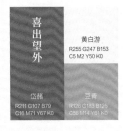

喜出望外

黄白游
R255 G247 B153
C5 M2 Y50 K0

位赭
R211 G107 B79
C16 M71 Y67 K0

豆青
R126 G183 B126
C56 M14 Y61 K0

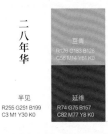

二八年华

半见
R255 G251 B199
C3 M1 Y30 K0

延维
R74 G75 B157
C82 M77 Y8 K0

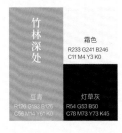

竹林深处

霜色
R233 G241 B246
C11 M4 Y3 K0

豆青
R126 G183 B126
C56 M14 Y61 K0

灯草灰
R54 G53 B50
C78 M73 Y73 K45

C
28

M
5

Y
27

K
0

R 198

G 223

B 200

E / 5

淡翠绿

色彩特征：明亮。

淡翠绿来源于白绿色翡翠。翡翠的颜色有很多种，比较常见的是绿色，其中白绿相融的翡翠的颜色便是淡翠绿。

|

唐·白居易《香山避暑二绝》

六月滩声如猛雨，香山楼北畅师房。

夜深起凭阑干立，满耳潺湲满面凉。

纱巾草履竹疏衣，晚下香山踏翠微。

一路凉风十八里，卧乘篮舆睡中归。

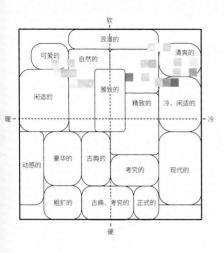

软

浪漫的
可爱的　自然的　清爽的
闲适的　雅致的　精致的　冷、闲适的

暖 ──────────── 冷

动感的　豪华的　古典的　现代的
考究的
粗犷的　古典、考究的　正式的

硬

淡翠绿

　　淡翠绿像竹林中的清风，有清凉之意，让人联想到清泉、春水等美好的事物，能给人带来心旷神怡之感。

　　作为一种"天然去雕饰"的颜色，淡翠绿适合表现清丽感。

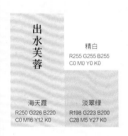

出水芙蓉

精白
R255 G255 B255
C0 M0 Y0 K0

海天霞
R250 G226 B220
C0 M16 Y12 K0

淡翠绿
R198 G223 B200
C28 M5 Y27 K0

冰清玉洁

精白
R255 G255 B255
C0 M0 Y0 K0

淡翠绿
R198 G223 B200
C28 M5 Y27 K0

天缥
R213 G235 B225
C21 M2 Y16 K0

月凉如水

精白
R255 G255 B255
C0 M0 Y0 K0

鱼肚白
R220 G227 B243
C17 M9 Y1 K0

淡翠绿
R198 G223 B200
C28 M5 Y27 K0

雾里看花

素采
R212 G221 B225
C20 M10 Y11 K0

淡藕荷
R244 G235 B238
C5 M10 Y4 K0

淡翠绿
R198 G223 B200
C28 M5 Y27 K0

碧空如洗

淡翠绿
R198 G223 B200
C28 M5 Y27 K0

精白
R255 G255 B255
C0 M0 Y0 K0

艾绿
R161 G212 B169
C43 M4 Y33 K0

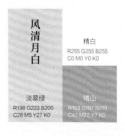

风清月白

精白
R255 G255 B255
C0 M0 Y0 K0

淡翠绿
R198 G223 B200
C28 M5 Y27 K0

晴山
R163 G187 B219
C42 M22 Y7 K0

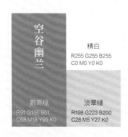

空谷幽兰

精白
R255 G255 B255
C0 M0 Y0 K0

碧罥绿
R91 G166 B51
C68 M18 Y99 K0

淡翠绿
R198 G223 B200
C28 M5 Y27 K0

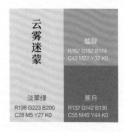

云雾迷蒙

酷碧
R162 G182 B174
C43 M22 Y32 K0

淡翠绿
R198 G223 B200
C28 M5 Y27 K0

蕉月
R132 G142 B136
C55 M40 Y44 K0

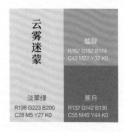

E / 6

绿波

色彩特征：朴素。

绿波源于湖水泛起的波浪的颜色。

湖水中的波浪因光线照射角度的不同而呈现不同的颜色，绿波更接近波浪向光面所呈现的颜色。

魏晋·曹植妾薄命行·其一

携玉手喜同车，比上云阁飞除。
钓台蹇产清虚，池塘灵沼可娱。
仰泛龙舟绿波，俯擢神草枝柯。
想彼宓妃洛河，退咏汉女湘娥。

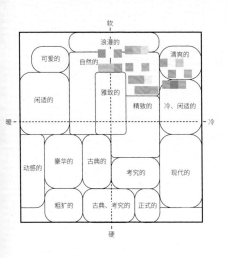

软
浪漫的
可爱的 自然的 清爽的
雅致的
闲适的 精致的 冷、闲适的
暖 ---- 冷
动感的 豪华的 古典的 考究的 现代的
粗犷的 古典、考究的 正式的
硬

绿 波

在古诗文中，绿波通常比喻风吹绿草之状，如纳兰性德在《浪淘沙》中写道："芳草绿波吹不尽，只隔遥山。"夏天的气息，仿佛就融在这绿波中。

绿波这种颜色给人一种宁静、平和的感觉，适用于田园风格的搭配和设计。

软谈丽语

精白
R255 G255 B255
C0 M0 Y0 K0

檀唇
R218 G158 B140
C18 M46 Y41 K0

绿波
R155 G180 B150
C46 M22 Y45 K0

款语温言

杖光
R240 G154 B162
C7 M31 Y36 K0

绿波
R155 G180 B150
C46 M22 Y45 K0

素采
R212 G221 B225
C20 M10 Y11 K0

清和平允

精白
R255 G255 B255
C0 M0 Y0 K0

绿波
R155 G180 B150
C46 M22 Y45 K0

晴山
R163 G187 B219
C42 M22 Y7 K0

闲云野鹤

半见
R255 G251 B199
C3 M1 Y30 K0

绿波
R155 G180 B150
C46 M22 Y45 K0

枨色
R187 G188 B147
C33 M23 Y47 K0

淡泊宁静

绿波
R155 G180 B150
C46 M22 Y45 K0

黄螺
R192 G179 B149
C31 M29 Y43 K0

艾背绿
R223 G236 B213
C17 M3 Y22 K0

春水绿波

霜色
R233 G241 B246
C11 M4 Y3 K0

绿波
R155 G180 B150
C46 M22 Y45 K0

艾绿
R161 G212 B192
C43 M4 Y33 K0

阳煦山立

杖光
R240 G194 B162
C7 M31 Y36 K0

粼粼黄
R242 G200 B103
C9 M25 Y65 K0

绿波
R155 G180 B150
C46 M22 Y45 K0

清心寡欲

蕉月
R132 G142 B136
C55 M40 Y44 K0

绿波
R155 G180 B150
C46 M22 Y45 K0

银鼠灰
R172 G164 B190
C38 M24 Y22 K0

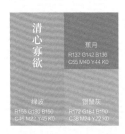

涓涓细流

绿波
R155 G180 B150
C46 M22 Y45 K0

黄螺
R192 G179 B149
C31 M29 Y43 K0

银鼠灰
R172 G164 B190
C38 M24 Y22 K0

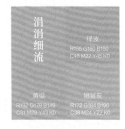

C 49
M 19
Y 52
K 0

R 146
G 181
B 140

E / 7

荷茎绿

色彩特征：朴素。

荷茎绿即夏日荷花茎的颜色，是夏天的代表色之一。相比于荷叶表面的颜色，荷茎绿更深一些。

I

宋·傅察尉治吏隐亭二首·其一

公馀吏隐创新亭，野阔云低叠素屏。
风动荷茎翻偃盖，日摇波影散疏星。
望穿南亩千里绿，坐久西山数点青。
更待晚凉蝉乱噪，与君散策试同听。

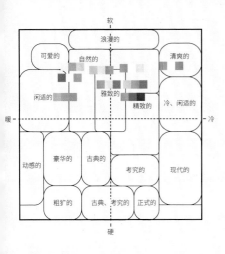

荷茎绿

夏日荷塘中的荷茎绿能使人心情舒畅，正如周邦彦在《苏幕遮 · 燎沉香》中所写："小楫轻舟，梦入芙蓉浦。"

荷茎绿适用于清新、自然的搭配，在家中使用荷茎绿的装饰物可以给人一种闲适、悠然的感觉。

如琬似花

银鼠灰
R172 G184 B190
C38 M24 Y22 K0

扶光
R146 G181 B162
C7 M31 Y36 K0

荷茎绿
R146 G181 B140
C49 M19 Y52 K0

雨后春笋

艾背绿
R223 G236 B213
C17 M3 Y22 K0

莺裳
R195 G217 B78
C33 M5 Y79 K0

荷茎绿
R146 G181 B140
C49 M19 Y52 K0

葱蔚涸涸

精白
R255 G255 B255
C0 M0 Y0 K0

荷茎绿
R146 G181 B140
C49 M19 Y52 K0

天缥
R213 G235 B225
C21 M2 Y16 K0

柔枝嫩叶

荷茎绿
R146 G181 B140
C49 M19 Y52 K0

黄白游
R255 G247 B153
C5 M2 Y50 K0

淡翠绿
R198 G223 B200
C28 M5 Y27 K0

闲情逸致

荷茎绿
R146 G181 B140
C49 M19 Y52 K0

淡翠绿
R198 G223 B200
C28 M5 Y27 K0

蕉月
R132 G142 B136
C55 M40 Y44 K0

山眉水眼

精白
R255 G255 B255
C0 M0 Y0 K0

荷茎绿
R146 G181 B140
C49 M19 Y52 K0

窃蓝
R136 G171 B218
C52 M28 Y4 K0

平湖秋月

半见
R255 G251 B199
C3 M1 Y30 K0

露褐
R189 G130 B83
C33 M56 Y71 K0

荷茎绿
R146 G181 B140
C49 M19 Y52 K0

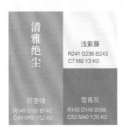

清雅绝尘

浅紫藤
R241 G236 B243
C7 M9 Y3 K0

荷茎绿
R146 G181 B140
C49 M19 Y52 K0

雪青灰
R140 G148 B168
C52 M40 Y26 K0

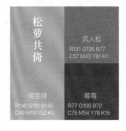

松萝共倚

风入松
R131 G136 B77
C57 M43 Y81 K1

荷茎绿
R146 G181 B140
C49 M19 Y52 K0

莓莓
R77 G100 B72
C75 M54 Y78 K15

C
52

M
33

Y
56

K
0

R 141
G 156
B 123

E / 8

色彩特征：朴素。

碧滋是草木被水浸润之后的颜色，带有一种温润感。钱起在秋馆言怀中写道："蟋蟀已秋思，蕙兰仍碧滋。"

I

唐·李白与贾至舍人于龙兴寺剪落梧桐枝望灉湖

剪落青梧枝，灉湖坐可窥。
雨洗秋山净，林光澹碧滋。
水闲明镜转，云绕画屏移。
千古风流事，名贤共此时。

碧滋

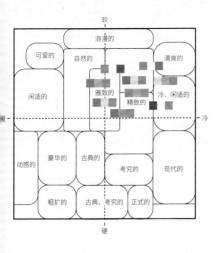

碧 滋

李白在《酬殷明佐见赠五云裘歌》中写道："轻如松花落金粉，浓似苔锦含碧滋。"

碧滋这种颜色比较柔软、温和，能给人带来心灵上的平静，与其他温柔的自然色搭配可以得到儒雅、随和的效果。

宁静致远

黄娑
R192 G179 B149
C31 M29 Y43 K0

碧滋
R141 G156 B123
C52 M33 Y56 K0

灰
R147 G162 B169
C49 M32 Y30 K0

淑人君子

霜色
R233 G241 B246
C11 M4 Y3 K0

碧滋
R141 G156 B123
C52 M33 Y56 K0

空青
R102 G136 B158
C66 M42 Y32 K0

风朗气清

白青
R162 G182 B194
C40 M22 Y21 K0

素采
R212 G221 B225
C20 M10 Y11 K0

碧滋
R141 G156 B123
C52 M33 Y56 K0

温润而泽

素采
R212 G221 B225
C20 M10 Y11 K0

迷楼灰
R141 G127 B138
C53 M51 Y38 K0

碧滋
R141 G156 B123
C52 M33 Y56 K0

清新俊逸

东方既白
R139 G163 B199
C51 M32 Y13 K0

迷楼灰
R141 G127 B138
C53 M51 Y38 K0

碧滋
R141 G156 B123
C52 M33 Y56 K0

绿襄青笠

素采
R212 G221 B225
C20 M10 Y11 K0

黄琮
R155 G137 B106
C47 M47 Y60 K0

碧滋
R141 G156 B123
C52 M33 Y56 K0

归隐南山

银鼠灰
R172 G184 B190
C36 M24 Y22 K0

黄琮
R155 G137 B106
C47 M47 Y60 K0

碧滋
R141 G156 B123
C52 M33 Y56 K0

优游岁月

霜色
R233 G241 B246
C11 M4 Y3 K0

弱雏
R106 G91 B109
C68 M68 Y48 K4

碧滋
R141 G156 B123
C52 M33 Y56 K0

退隐山林

精白
R255 G255 B255
C0 M0 Y0 K0

碧滋
R141 G156 B123
C52 M33 Y56 K0

勃
R107 G104 B130
C67 M62 Y39 K0

C 61

M 46

Y 61

K 0

R 120

G 129

B 107

E / 9

苔古

色彩特征：朴素。

苔古是灰墨绿色，像古老的青苔的颜色。李世民在过旧宅中写道：「园荒一径新，苔古半阶斜。」

I

唐·尹懋秋夜陪张丞相赵侍御游灉湖二首

熊轼巴陵地，鹢舟湘水浔。
江山与势远，泉石自幽深。
杳霭入天壑，冥茫见道心。
超然无俗事，清宴有空林。
江上饶奇山，嶵罗云水间。
风和树色杂，苔古石文斑。
巴俗将千渡，灉湖凡几湾。
嬉游竟不尽，乘月泛舟还。

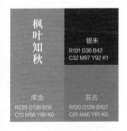

苔 古

青苔生长在幽静、潮湿之地，古诗文中出现的青苔大多为凭怀吊古之载体。苔古这种颜色被赋予了岁月蹉跎、怀古之意。

苔古比较暗沉、朴素，与同色调的颜色搭配可以营造出超脱尘世的氛围。它与一些艳丽的色彩搭配也不会过于艳俗。

枫叶知秋

银朱
R191 G36 B42
C32 M97 Y92 K1

库金
R225 G138 B59
C15 M56 Y80 K0

苔古
R120 G129 B107
C61 M46 Y61 K0

青苔黄叶

石蜜
R212 G191 B137
C22 M26 Y51 K0

青圭
R142 G141 B92
C53 M42 Y71 K0

苔古
R120 G129 B107
C61 M46 Y61 K0

竹烟波月

精白
R255 G255 B255
C0 M0 Y0 K0

苔古
R120 G129 B107
C61 M46 Y61 K0

黝
R107 G104 B130
C67 M62 Y39 K0

幽静雅致

苔古
R120 G129 B107
C61 M46 Y61 K0

紫石英
R197 G180 B184
C27 M31 Y22 K0

缁色
R72 G49 B48
C69 M78 Y73 K44

雨井烟垣

霜色
R233 G241 B246
C11 M4 Y3 K0

伽罗
R109 G92 B61
C62 M62 Y82 K18

苔古
R120 G129 B107
C61 M46 Y61 K0

落月屋梁

缥碧
R162 G182 B174
C43 M22 Y32 K0

苔古
R120 G129 B107
C61 M46 Y61 K0

紫藤灰
R129 G124 B146
C58 M52 Y33 K0

妍姿艳质

麒麟竭
R76 G30 B26
C61 M88 Y87 K53

品红
R167 G19 B104
C15 M100 Y38 K0

苔古
R120 G129 B107
C61 M46 Y61 K0

大家风范

苔古
R120 G129 B107
C61 M46 Y61 K0

石蜜
R212 G191 B137
C22 M26 Y51 K0

龙睛鱼紫
R77 G33 B69
C75 M96 Y56 K30

万古长春

苔古
R120 G129 B107
C61 M46 Y61 K0

青圭
R142 G141 B92
C53 M42 Y71 K0

螺子黛
R19 G57 B62
C92 M71 Y68 K39

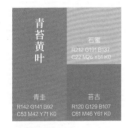

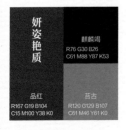
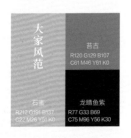
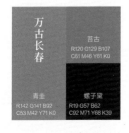

C **75**

M **54**

Y **78**

K **15**

R **77**

G **100**

B **72**

E/10

莓莓

色彩特征：暗沉。

莓莓是指茂盛植被的深绿色。在古诗文中，莓莓形容草木茂盛的样子，常用来描写田园风光。

Ｉ

宋·吕南公莓莓原上田

莓莓原上田，春至早已种。
垲垲樊间圃，蔬好亦培壅。
农家乐地利，倚此拟微倖。
依随节序停，领略儿孙众。
徒耕有欢语，各息无愁梦。
冷看里诸生，焦心望乡贡。

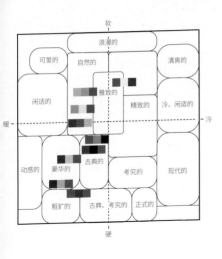

莓 莓

郊外莓莓的田野多为漫无边际的状态。王安石在《别马秘丞》中写道："莓莓郊原青，漠漠风雨黑。"宋祁在《季春八日喜雨答李都官》中写道："莓莓滋野秀，纂纂濯花妍。"可见莓莓具有一股野生韵味。

莓莓这种颜色似乎于沉稳中带着野心，象征顽强的生命力，可以给设计增添几分不羁之感。

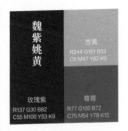

魏紫姚黄

古黄
R244 G161 B53
C8 M47 Y82 K0

玫瑰紫
R137 G30 B82
C55 M100 Y53 K9

莓莓
R77 G100 B72
C75 M54 Y78 K15

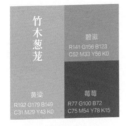

竹木葱茏

碧溢
R141 G156 B123
C52 M33 Y56 K0

黄粱
R192 G179 B149
C31 M29 Y43 K0

莓莓
R77 G100 B72
C75 M54 Y78 K15

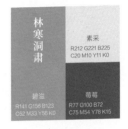

林寒洞肃

素采
R212 G221 B225
C20 M10 Y11 K0

碧溢
R141 G156 B123
C52 M33 Y56 K0

莓莓
R77 G100 B72
C75 M54 Y78 K15

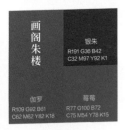

画阁朱楼

银朱
R191 G36 B42
C32 M97 Y92 K1

伽罗
R109 G92 B61
C62 M62 Y82 K18

莓莓
R77 G100 B72
C75 M54 Y78 K15

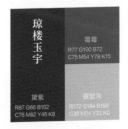

琼楼玉宇

莓莓
R77 G100 B72
C75 M54 Y78 K15

黛紫
R87 G66 B102
C76 M82 Y46 K8

银鼠灰
R172 G184 B190
C38 M24 Y22 K0

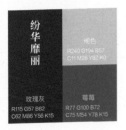

纷华靡丽

缃色
R240 G194 B57
C11 M26 Y92 K0

玫瑰灰
R115 G57 B82
C62 M86 Y56 K15

莓莓
R77 G100 B72
C75 M54 Y78 K15

深宅大院

漆黑
R22 G24 B35
C90 M87 Y71 K61

棕黑
R120 G76 B34
C55 M72 Y100 K23

莓莓
R77 G100 B72
C75 M54 Y78 K15

松筠之节

黄琮
R155 G137 B106
C47 M47 Y60 K0

莓莓
R77 G100 B72
C75 M54 Y78 K15

煤黑
R30 G39 B50
C89 M82 Y67 K49

C **78**

M **61**

Y **82**

K **30**

R **60**

G **78**

B **57**

E/11

螺青

色彩特征：暗沉。

螺青是指一种近乎黑的青色，有雨后蒙蒙山水之感。陆游在《快晴中写道："瓦屋螺青披雾出，锦江鸭绿抱山来。"

I

南宋·陆游《旅游》

本自无心落市朝，不妨随处狎渔樵。
螺青点出暮山色，石绿染成春浦潮。
县驿下时人语闹，寺楼倚处客魂消。
流年不贷君知否？素扇圃圃又可摇。

螺 青

螺青由花青加少许墨调配而成，其效果沉着，多用于绘制早晚景色，宋代院体山水画多用螺青色。《南村辍耕录 · 写山水诀》中记载："画石之妙，用藤黄水侵入墨笔，自然润色。不可多用，多则要滞笔。间用螺青入墨，亦妙。"

螺青沉静、内敛，可表现成熟、优雅的气质，适用于服饰（如领带、丝巾、围巾等）配色。

龙凤呈祥

杏黄
R244 G161 B53
C6 M47 Y82 K0

胭脂虫
R168 G30 B50
C41 M100 Y85 K6

螺青
R60 G78 B57
C78 M61 Y82 K30

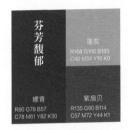

芬芳馥郁

莲灰
R168 G166 B185
C40 M34 Y19 K0

螺青
R60 G78 B57
C78 M61 Y82 K30

紫扇贝
R135 G90 B114
C57 M72 Y44 K1

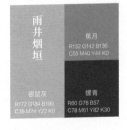

雨井烟垣

蕉月
R132 G142 B136
C55 M40 Y44 K0

鼯鼠灰
R172 G184 B190
C38 M24 Y22 K0

螺青
R60 G78 B57
C78 M61 Y82 K30

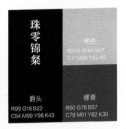

珠零锦粲

缃色
R240 G194 B57
C11 M26 Y82 K0

爵头
R99 G18 B22
C54 M99 Y98 K43

螺青
R60 G78 B57
C78 M61 Y82 K30

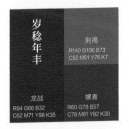

岁稔年丰

荆褐
R140 G106 B73
C52 M61 Y76 K7

龙战
R94 G66 B32
C62 M71 Y98 K35

螺青
R60 G78 B57
C78 M61 Y82 K30

古典格调

银鼠灰
R172 G184 B190
C36 M24 Y22 K0

栗色
R70 G37 B16
C64 M82 Y100 K54

螺青
R60 G78 B57
C78 M61 Y82 K30

飞阁流丹

爵头
R99 G18 B22
C54 M99 Y98 K43

漆黑
R22 G24 B35
C90 M87 Y71 K61

螺青
R60 G78 B57
C78 M61 Y82 K30

衮衣绣裳

棕黑
R120 G76 B34
C55 M72 Y100 K23

龙睛鱼紫
R77 G33 B69
C75 M96 Y56 K0

螺青
R60 G78 B57
C78 M61 Y82 K30

亭台楼阁

吉金
R137 G109 B71
C53 M59 Y78 K7

玄色
R55 G7 B8
C67 M96 Y93 K65

螺青
R60 G78 B57
C78 M61 Y82 K30

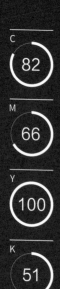

C 82
M 66
Y 100
K 51

R 39
G 54
B 11

E/12

墨绿

色彩特征：暗沉。

墨绿是一种深绿泛黑且有光泽的颜色。南宋楼钥所著的攻媿集中记载：『谓今之茶褐墨绿等服，皆出塞外，自开燕山，始有至东都者。』可见，墨绿在古代服饰中有所体现。

I

宋·苏籀游服者二绝·其一

墨绿螺青金翠耀，鬤讴沾笑泥娱遨。

兹辰傥卜吾髯夜，陶写醉醒双凤嘈。

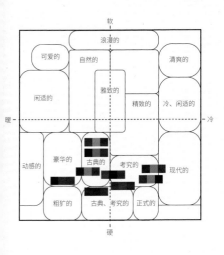

墨 绿

在水墨画中，墨绿由墨色加少量藤黄和花青调和而成。清代以后，墨绿在绘画中主要用于表现深色的山和枝叶，也常用于打底与设色。《梦幻居画学简明》中记载："设色不宜艳，墨绿墨赭，乃得古意……或用墨绿加皴，作春晴景。"

墨绿是一种带有神秘气息的颜色，仿佛从较黑的中心散发出暗暗的绿光，又像森林深处的老树枝。墨绿与深色搭配可以表达出一种沉稳的时髦感，低调而高级。

潜心笃志

吉金
R137 G109 B71
C53 M59 Y78 K7

玄色
R55 G7 B8
C67 M96 Y93 K65

墨绿
R39 G54 B11
C82 M66 Y100 K51

大雅扶轮

黄琮
R155 G137 B106
C47 M47 Y60 K0

墨绿
R39 G54 B11
C82 M66 Y100 K51

龙葵紫
R49 G47 B58
C82 M79 Y65 K42

知书达理

紫藤灰
R129 G124 B146
C58 M52 Y33 K0

荸荠紫
R64 G26 B52
C75 M95 Y62 K45

墨绿
R39 G54 B11
C82 M66 Y100 K51

雄深雅健

漆黑
R22 G24 B35
C90 M87 Y71 K61

龙战
R94 G66 B32
C62 M71 Y98 K35

墨绿
R39 G54 B11
C82 M66 Y100 K51

怀瑾握瑜

石板灰
R107 G124 B135
C66 M49 Y42 K0

栗色
R70 G37 B16
C64 M82 Y100 K54

墨绿
R39 G54 B11
C82 M66 Y100 K51

清雅绝尘

石板灰
R107 G124 B135
C66 M49 Y42 K0

墨绿
R39 G54 B11
C82 M66 Y100 K51

漆黑
R22 G24 B35
C90 M87 Y71 K61

大雅君子

胭脂虫
R168 G30 B50
C41 M100 Y85 K6

漆黑
R22 G24 B35
C90 M87 Y71 K61

墨绿
R39 G54 B11
C82 M66 Y100 K51

矜持不苟

爵头
R99 G18 B22
C54 M99 Y98 K43

栗色
R70 G37 B16
C64 M82 Y100 K54

墨绿
R39 G54 B11
C82 M66 Y100 K51

静水流深

龙战
R94 G66 B32
C62 M71 Y98 K35

墨绿
R39 G54 B11
C82 M66 Y100 K51

龙葵紫
R49 G47 B58
C82 M79 Y65 K42

F

国色印象

蓝绿色系

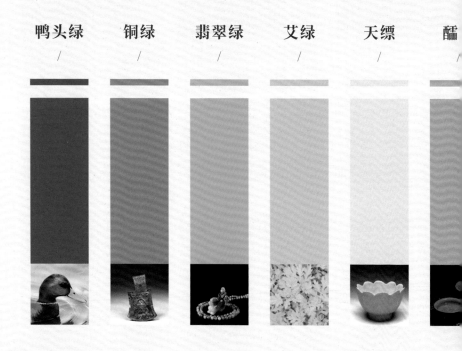

鸭头绿　铜绿　翡翠绿　艾绿　天缥　醽

花绿　　蕉月　　千山翠　　黛绿　　松绿　　螺子黛

/　　　　/　　　　/　　　　/　　　　/　　　　/

C 89

M 50

Y 71

K 10

R 0

G 105

B 90

F / 1

鸭头绿

色彩特征：鲜艳。

鸭头绿即绿头野鸭头上的那一抹绿色，出自李白的《襄阳歌》：『遥看汉水鸭头绿，恰似葡萄初酦醅。』

I

作者不详《中吕·满庭芳》（节选）

疏林暮鸦，聚鱼远浦，落雁寒沙。青山隐隐夕阳下，远水蒹葭。鸭头绿一江浪花，鱼尾红几缕残霞。云帆挂，星河客槎，万里寄天涯。

鸭头绿

软

浪漫的

可爱的 自然的 清爽的

雅致的

闲适的 精致的 冷、闲适的

暖 ----- 冷

动感的 豪华的 古典的 考究的 现代的

粗犷的 古典、考究的 正式的

硬

鸭头绿在诗文中多多用于形容水绿，还被用作词牌名。鸭头绿还是一种绿色砚石的名称，该种砚石颜色温和，质地丰润、细腻，有水波状的纹理。

鸭头绿比较先锋、时尚，与暖色调搭配非常适合运用到现代商业设计中，可以增强动感和先进感。

浮翠流丹

鹅黄
R255 G222 B15
C6 M15 Y87 K0

胭脂虫
R168 G30 B50
C41 M100 Y85 K6

鸭头绿
R0 G105 B90
C89 M50 Y71 K10

橙黄橘绿

黄白游
R255 G247 B153
C5 M2 Y50 K0

杏黄
R244 G161 B53
C6 M47 Y82 K0

鸭头绿
R0 G105 B90
C89 M50 Y71 K10

葱蔚洇润

玄青
R61 G59 B79
C82 M79 Y57 K25

素采
R212 G221 B225
C20 M10 Y11 K0

鸭头绿
R0 G105 B90
C89 M50 Y71 K10

镂金铺翠

鸭头绿
R0 G105 B90
C89 M50 Y71 K10

杏黄
R244 G161 B53
C6 M47 Y82 K0

玫瑰紫
R137 G30 B82
C55 M100 Y53 K9

翠围珠裹

鹅黄
R255 G222 B18
C6 M15 Y87 K0

鸭头绿
R0 G105 B90
C89 M50 Y71 K10

玄青
R61 G59 B79
C82 M79 Y57 K25

林籁泉韵

素采
R212 G221 B225
C20 M10 Y11 K0

鸭头绿
R0 G105 B90
C89 M50 Y71 K10

煤黑
R30 G39 B50
C89 M82 Y67 K49

朱楼翠阁

漆黑
R22 G24 B35
C90 M87 Y71 K61

胭脂虫
R168 G30 B50
C41 M100 Y85 K6

鸭头绿
R0 G105 B90
C89 M50 Y71 K10

莺歌燕语

鸭头绿
R0 G105 B90
C89 M50 Y71 K10

褐色
R240 G191 B57
C11 M28 Y82 K0

漆黑
R22 G24 B35
C90 M87 Y71 K61

林寒洞肃

精白
R255 G255 B255
C0 M0 Y0 K0

鸭头绿
R0 G105 B90
C89 M50 Y71 K10

龙葵紫
R49 G47 B58
C82 M79 Y65 K42

C 71

M 28

Y 53

K 0

R 81

G 152

B 134

F / 2

铜绿

色彩特征：鲜艳。

铜绿即青铜器表面所生成的铜锈的颜色。铜器表面经二氧化碳或醋酸作用后会生成绿色锈衣。

I

宋·杨万里戏笔二首·其一

野菊荒苔各铸钱，金黄铜绿两争妍。

天公支与穷诗客，只买清愁不买田。

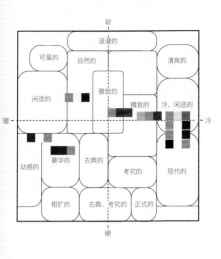

铜　绿

青铜器是经过岁月沉积的器物，铜绿这种颜色似乎也饱经岁月淘洗，仍具有艺术魅力。

铜绿虽然鲜艳，但仍然给人一种清冷的感觉，与浅色、冷色等搭配会呈现一种清冷的效果，适合夏季使用，可以运用到夏季配饰的设计中。

怡红快绿

精白
R255 G255 B255
C0 M0 Y0 K0

胭脂虫
R168 G30 B50
C41 M100 Y85 K6

铜绿
R81 G152 B134
C71 M28 Y53 K0

华星秋月

黄白游
R255 G247 B153
C5 M2 Y50 K0

铜绿
R81 G152 B134
C71 M28 Y53 K0

佛头青
R25 G50 B95
C98 M91 Y47 K13

风清月白

精白
R255 G255 B255
C0 M0 Y0 K0

铜绿
R81 G152 B134
C71 M28 Y53 K0

佛头青
R25 G50 B95
C98 M91 Y47 K13

姹紫嫣红

玫瑰紫
R137 G30 B82
C55 M100 Y53 K9

齐紫
R108 G33 B109
C72 M100 Y34 K1

铜绿
R81 G152 B134
C71 M28 Y53 K0

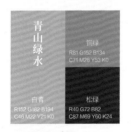

青山绿水

铜绿
R81 G152 B134
C71 M28 Y53 K0

白青
R152 G182 B194
C46 M22 Y21 K0

松绿
R40 G72 B82
C87 M69 Y60 K24

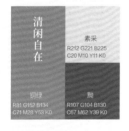

清闲自在

素采
R212 G221 B225
C20 M10 Y11 K0

铜绿
R81 G152 B134
C71 M28 Y53 K0

勋
R107 G104 B130
C67 M62 Y39 K0

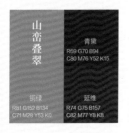

山峦叠翠

青黛
R69 G70 B94
C80 M76 Y52 K15

铜绿
R81 G152 B134
C71 M28 Y53 K0

延维
R74 G75 B157
C82 M77 Y8 K8

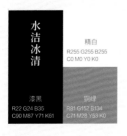

水洁冰清

精白
R255 G255 B255
C0 M0 Y0 K0

漆黑
R22 G24 B35
C90 M87 Y71 K61

铜绿
R81 G152 B134
C71 M28 Y53 K0

水石清华

精白
R255 G255 B255
C0 M0 Y0 K0

铜绿
R81 G152 B134
C71 M28 Y53 K0

龙葵紫
R49 G47 B58
C82 M79 Y65 K42

C 62

M 6

Y 48

K 0

R 98

G 190

B 157

F / 3

翡翠绿

色彩特征：明亮。

翡翠绿源于绿色翡翠的颜色，是半透明的、具有玻璃光泽的亮蓝绿色，与白绿相融的淡翠绿有别，有一种碧波荡漾的感觉。

宋·赵希彭秋蕊香·髻稳冠宜翡翠

髻稳冠宜翡翠。压鬓彩丝金蕊。远山浅蘸秋水。香暖榴裙衬地。

亭亭二八余年纪。恼春意。玉云凝重少尘细。独立花阴宝砌。

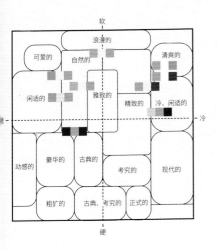

翡翠绿

翡翠绿非常光鲜亮丽，能够吸引观者的视线。翡翠绿与黄色系搭配能营造活泼、阳光的氛围，与冷色系搭配则能表达出明朗的感觉。

桃红柳绿

黄白游
R255 G247 B153
C5 M2 Y50 K0

退红
R233 G157 B150
C10 M49 Y34 K0

翡翠绿
R98 G190 B157
C62 M6 Y48 K0

华星秋月

黄白游
R255 G247 B153
C5 M2 Y50 K0

芽绿
R150 G194 B78
C49 M10 Y82 K0

翡翠绿
R98 G190 B157
C52 M8 Y48 K0

玉润冰清

精白
R255 G255 B255
C0 M0 Y0 K0

翡翠绿
R98 G190 B157
C62 M6 Y48 K0

窃蓝
R136 G171 B218
C52 M28 Y4 K0

风和日丽

黄白游
R255 G247 B153
C5 M2 Y50 K0

雌黄
R248 G184 B81
C5 M38 Y72 K0

翡翠绿
R98 G190 B157
C62 M6 Y48 K0

风华正茂

黄白游
R255 G247 B153
C5 M2 Y50 K0

翡翠绿
R98 G190 B157
C62 M6 Y48 K0

延维
R74 G75 B157
C82 M77 Y8 K0

行云流水

精白
R255 G255 B255
C0 M0 Y0 K0

翡翠绿
R98 G190 B157
C62 M6 Y48 K0

景泰蓝
R0 G78 B162
C94 M74 Y8 K0

风暖日丽

松花
R255 G238 B111
C6 M7 Y64 K0

杏黄
R244 G161 B53
C6 M47 Y82 K0

翡翠绿
R98 G190 B157
C62 M6 Y48 K0

锦衣玉带

翡翠绿
R98 G190 B157
C62 M6 Y48 K0

玫瑰紫
R137 G30 B82
C55 M100 Y53 K9

齐紫
R108 G33 B109
C72 M100 Y34 K1

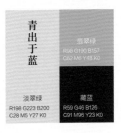

青出于蓝

翡翠绿
R98 G190 B157
C62 M6 Y48 K0

淡翠绿
R198 G223 B200
C28 M5 Y27 K0

藏蓝
R59 G46 B126
C91 M96 Y23 K0

C 43
M 4
Y 33
K 0

R 161
G 212
B 189

F / 4

艾绿

色彩特征：明亮。

艾绿源于艾草的颜色。艾草表面有一层灰白色的绒毛，因此艾绿并非纯绿色，而是带有一点白色。

I

北宋·毛滂踏莎行·天质婵娟

天质婵娟，妆光荡漾。御酥做出花模样。天桃繁杏本妖妍，文鸾彩凤能很傍。艾绿浓香，鹅黄新酿。缘云清切歌声上。夜寒不近绣芙蓉。醉中只觉春相向。

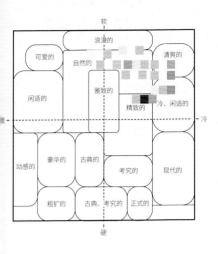

软
浪漫的
可爱的
自然的　清爽的
雅致的
闲适的
精致的　冷、闲适的
软　冷
动感的
豪华的　古典的
考究的
粗犷的　古典、考究的　现代的
正式的
硬

艾　绿

　　由于艾草的功用较大，因此古人为其赋予了诸多美誉。艾绿取自艾草，能给人以清凉之感，仿佛能驱散阴霾。

　　艾绿的风格清新自然，与浅色系搭配，能够打造年轻、灵动、可爱的效果。

柳浪闻莺

半见
R255 G251 B199
C3 M1 Y30 K0

黄白游
R255 G247 B153
C5 M2 Y50 K0

艾绿
R161 G212 B189
C43 M4 Y33 K0

柔枝嫩条

精白
R255 G255 B255
C0 M0 Y0 K0

艾绿
R161 G212 B189
C43 M4 Y33 K0

青霭
R195 G215 B78
C33 M5 Y79 K0

天高气清

精白
R255 G255 B255
C0 M0 Y0 K0

天缥
R213 G235 B225
C21 M2 Y16 K0

艾绿
R161 G212 B189
C43 M4 Y33 K0

绿草如茵

艾背绿
R223 G236 B213
C17 M3 Y22 K0

青翠
R83 G183 B111
C67 M7 Y71 K0

艾绿
R161 G212 B189
C43 M4 Y33 K0

清雅绝尘

精白
R255 G255 B255
C0 M0 Y0 K0

艾绿
R161 G212 B189
C43 M4 Y33 K0

云门
R152 G210 B226
C41 M8 Y12 K0

云淡风轻

精白
R255 G255 B255
C0 M0 Y0 K0

艾绿
R161 G212 B189
C43 M4 Y33 K0

晴山
R163 G187 B219
C42 M22 Y7 K0

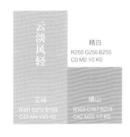

碧空如洗

艾绿
R161 G212 B189
C43 M4 Y33 K0

月白
R214 G236 B240
C20 M2 Y7 K0

窈蓝
R136 G171 B218
C52 M28 Y4 K0

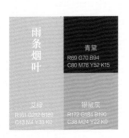

雨条烟叶

青黛
R69 G70 B94
C80 M76 Y52 K15

艾绿
R161 G212 B189
C43 M4 Y33 K0

银鼠灰
R172 G184 B190
C38 M24 Y22 K0

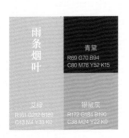

清莹秀澈

精白
R255 G255 B255
C0 M0 Y0 K0

艾绿
R161 G212 B189
C43 M4 Y33 K0

窈蓝
R136 G171 B218
C52 M28 Y4 K0

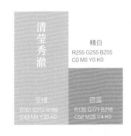

C 21

M 2

Y 16

K 0

R 213

G 235

B 225

F / 5

天缥

色彩特征：明亮。

天缥是指天空淡淡的青白色。
『缥』最初是指青白色的丝织品，后
来指青白色。吴均在与朱元思书中写
道：『水皆缥碧，千丈见底。』

I

清·吴敬梓腊月将之宣城留别
蓬门

余日霜霰零，猎叶声飑飑。
才从真州返，复向宛陵游。
君唱幽兰曲，送我赴轻邮。
篷窗窥天缥，江水真安流。
雪霁艳朱炎，相思登北楼。

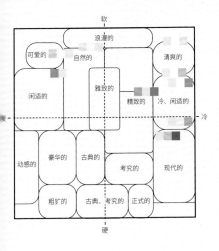

天　缥

　　"缥"在古代常被用来形容酒的颜色。贾思勰所著的《齐民要术》中记载："黍浮，缥色上，便可饮矣。"天缥不如缥色那么绿，而是带有天空的白色与蓝色。

　　天缥隐隐约约，若有若无，与同样梦幻、轻柔、清丽的颜色搭配，可以更突出它的颜色特性。

霞姿月韵

霜色
R233 G241 B246
C11 M4 Y3 K0

海天霞
R250 G226 B220
C0 M16 Y12 K0

天缥
R213 G235 B225
C21 M2 Y16 K0

涓涓细流

浅紫藤
R241 G236 B243
C7 M9 Y3 K0

天缥
R213 G235 B225
C21 M2 Y16 K0

靖山
R163 G187 B219
C42 M22 Y7 K0

飞泉如雪

精白
R255 G255 B255
C0 M0 Y0 K0

天缥
R213 G235 B225
C21 M2 Y16 K0

云门
R162 G210 B225
C41 M8 Y12 K0

小家碧玉

半见
R255 G251 B199
C2 M1 Y26 K0

藕色
R237 G209 B216
C8 M23 Y9 K0

天缥
R213 G235 B225
C21 M2 Y16 K0

清和平允

天缥
R213 G235 B225
C21 M2 Y16 K0

紫石英
R197 G180 B184
C27 M31 Y22 K0

紫药
R155 G142 B169
C46 M46 Y22 K0

月光如水

精白
R255 G255 B255
C0 M0 Y0 K0

天缥
R213 G235 B225
C21 M2 Y16 K0

鱼肚白
R220 G227 B243
C17 M9 Y1 K0

杏雨梨云

天缥
R213 G235 B225
C21 M2 Y16 K0

芸黄
R210 G163 B108
C23 M41 Y61 K0

半见
R255 G251 B199
C2 M1 Y26 K0

淑人君子

云门
R162 G210 B225
C41 M8 Y12 K0

天缥
R213 G235 B225
C21 M2 Y16 K0

菘蓝
R105 G119 B138
C67 M52 Y38 K0

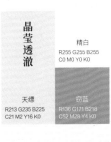

晶莹透澈

精白
R255 G255 B255
C0 M0 Y0 K0

天缥
R213 G235 B225
C21 M2 Y16 K0

窃蓝
R136 G171 B218
C52 M28 Y4 K0

C
43

M
22

Y
32

K
0

R 162

G 182

B 174

F / 6

醽醁

色彩特征：朴素。

醽醁是指古代一种颜色为绿色的美酒，因此醽醁色是指醽醁酒所呈现的绿色。李时珍所著的本草纲目中记载：『酒，红曰醍，绿曰醽，白曰醝。』其中的『醽』便是指『醽』。

I

元·曾瑞醉太平·相邀士夫

相邀士夫，笑引奚奴。涌金门外过西湖，写新诗吊古。苏堤堤上寻芳树，断桥桥畔沾醽醁，孤山山下醉林逋。洒梨花暮雨。

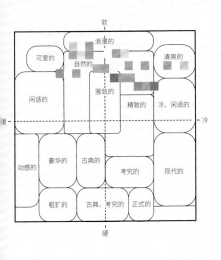

醴 醲

在古代，醴醲酒名声远扬，醴醲色也不负美酒名声，同样带有纯正、厚重之感。

醴醲比较浑浊，给人一种安详、朴素、平淡的感觉，适合用在家居设计中。

蕙质兰心

半见
R255 G251 B199
C21 M2 Y16 K0

藕色
R237 G209 B216
C8 M23 Y9 K0

醴醲
R162 G182 B174
C43 M22 Y32 K0

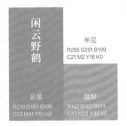

闲云野鹤

半见
R255 G251 B199
C21 M2 Y16 K0

芸黄
R210 G163 B108
C23 M41 Y61 K0

醴醲
R162 G182 B174
C43 M22 Y32 K0

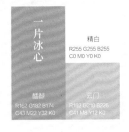

一片冰心

精白
R255 G255 B255
C0 M0 Y0 K0

醴醲
R162 G182 B174
C43 M22 Y32 K0

云门
R192 G210 B226
C41 M8 Y12 K0

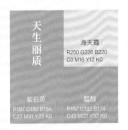

天生丽质

海天霞
R250 G226 B220
C0 M16 Y12 K0

紫石英
R197 G180 B194
C27 M31 Y22 K0

醴醲
R162 G182 B174
C43 M22 Y32 K0

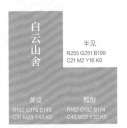

白云山舍

半见
R255 G251 B199
C21 M2 Y16 K0

黄娑
R192 G179 B149
C31 M29 Y43 K0

醴醲
R162 G182 B174
C43 M22 Y32 K0

逍遥自得

醴醲
R162 G182 B174
C43 M22 Y32 K0

半见
R255 G251 B199
C21 M2 Y16 K0

素采
R212 G221 B225
C20 M10 Y11 K0

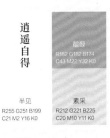

安居乐业

醴醲
R162 G182 B174
C43 M22 Y32 K0

柘黄
R248 G183 B81
C5 M36 Y72 K0

黄白游
R255 G247 B153
C5 M2 Y50 K0

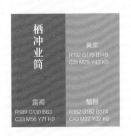

栖冲业简

黄娑
R192 G179 B149
C31 M29 Y43 K0

露褐
R189 G130 B83
C33 M56 Y71 K0

醴醲
R162 G182 B174
C43 M22 Y32 K0

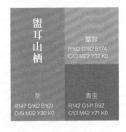

盥耳山栖

醴醲
R162 G182 B174
C43 M22 Y32 K0

灰
R147 G162 B169
C49 M32 Y30 K0

青圭
R142 G141 B92
C53 M42 Y71 K0

C 50
M 23
Y 39
K 0

R 143
G 175
B 161

F / 7

浪花绿

色彩特征：朴素。

浪花绿是指浅绿色。水本来是无色的，因为大量浮游生物的存在，所以水就变成了绿色。

唐·李频送陆肱归吴兴

雪后江上去，风光故国新。
清浑天气晓，绿动浪花春。
劝酒提壶鸟，乘舟震泽人。
谁知沧海月，取桂却来秦。

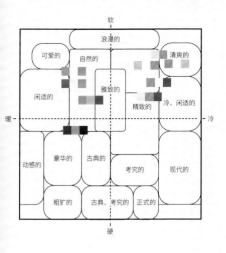

软
浪漫的
可爱的　自然的　　　　　清爽的
雅致的
闲适的　　　　　　　精致的
暖　　　　　　　　　　精致的　冷、闲适的　　冷
动感的　豪华的　古典的　考究的　现代的
粗犷的　古典、考究的　正式的
硬

浪花绿

　　碧海蓝天，清风拂浪，阳光下的海浪呈透明的浪花绿，与天空的蓝色交相辉映。

　　浪花绿自带休闲、散漫的度假气息，让人心生闲适之感，家居设计中使用这种颜色可以使人精神放松。

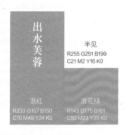

出水芙蓉

半见
R255 G251 B199
C21 M2 Y16 K0

退红
R233 G157 B150
C10 M49 Y34 K0

浪花绿
R143 G175 B161
C50 M23 Y39 K0

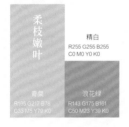

柔枝嫩叶

精白
R255 G255 B255
C0 M0 Y0 K0

青粲
R195 G217 B78
C33 M5 Y79 K0

浪花绿
R143 G175 B161
C50 M23 Y39 K0

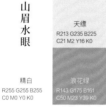

山眉水眼

天缥
R213 G235 B225
C21 M2 Y16 K0

精白
R255 G255 B255
C0 M0 Y0 K0

浪花绿
R143 G175 B161
C50 M23 Y39 K0

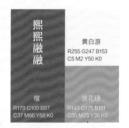

熙熙融融

黄白游
R255 G247 B153
C5 M2 Y50 K0

檀
R179 G109 B97
C37 M66 Y58 K0

浪花绿
R143 G175 B161
C50 M23 Y39 K0

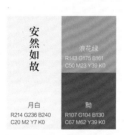

安然如故

浪花绿
R143 G175 B161
C50 M23 Y39 K0

月白
R214 G236 B240
C20 M2 Y7 K0

黝
R107 G104 B130
C67 M62 Y39 K0

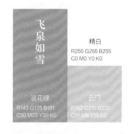

飞泉如雪

精白
R255 G255 B255
C0 M0 Y0 K0

浪花绿
R143 G175 B161
C50 M23 Y39 K0

云门
R162 G210 B226
C41 M8 Y12 K0

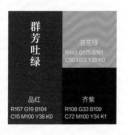

群芳吐绿

浪花绿
R143 G175 B161
C50 M23 Y39 K0

品红
R167 G19 B104
C15 M100 Y38 K0

齐紫
R108 G33 B109
C72 M100 Y34 K1

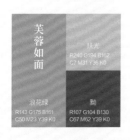

芙蓉如面

抹光
R240 G194 B162
C7 M31 Y36 K0

浪花绿
R143 G175 B161
C50 M23 Y39 K0

黝
R107 G104 B130
C67 M62 Y39 K0

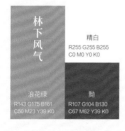

林下风气

精白
R255 G255 B255
C0 M0 Y0 K0

浪花绿
R143 G175 B161
C50 M23 Y39 K0

黝
R107 G104 B130
C67 M62 Y39 K0

C 55

M 40

Y 44

K 0

R 132

G 142

B 136

F / 8

蕉月

色彩特征：朴素。

蕉月是带灰调的暗绿色，指秋天的月光照在芭蕉叶上的颜色，清雅自然。

I

宋·张镃菩萨蛮·芭蕉

风流不把花为主，多情管定烟和雨。潇洒绿衣长，满身无限凉。文笺舒卷处，似索题诗句。莫凭小阑干，月明生夜寒。

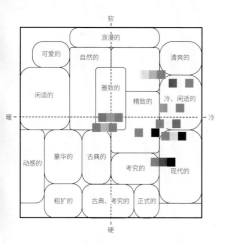

蕉 月

芭蕉与月亮是中国古代文人墨客笔下常见的抒发情感的载体——窗前蕉正绿、月正悬，何人正徘徊？可见，蕉月色是一种带有朦胧愁思的颜色。

蕉月朴素、低调，应用在家居设计中可以增添静谧气息，有助于修身养性，若与较深的颜色搭配能营造出高雅的氛围。

落月无声

白青
R152 G182 B194
C46 M22 Y21 K0

淡翠绿
R198 G223 B200
C28 M5 Y27 K0

蕉月
R132 G142 B136
C55 M40 Y44 K0

水石清华

霜色
R233 G241 B246
C11 M4 Y3 K0

东方既白
R139 G163 B199
C51 M32 Y13 K0

蕉月
R132 G142 B136
C55 M40 Y44 K0

清心寡欲

霜色
R233 G241 B246
C11 M4 Y3 K0

蕉月
R132 G142 B136
C55 M40 Y44 K0

石板灰
R107 G124 B135
C66 M49 Y42 K0

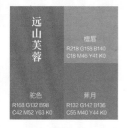

远山芙蓉

檀唇
R218 G158 B140
C18 M46 Y41 K0

驼色
R168 G132 B98
C42 M52 Y63 K0

蕉月
R132 G142 B136
C55 M40 Y44 K0

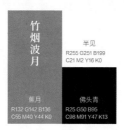

竹烟波月

半见
R255 G251 B199
C21 M2 Y16 K0

蕉月
R132 G142 B136
C55 M40 Y44 K0

佛头青
R25 G50 B95
C98 M91 Y47 K13

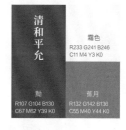

清和平允

霜色
R233 G241 B246
C11 M4 Y3 K0

黝
R107 G104 B130
C67 M62 Y39 K0

蕉月
R132 G142 B136
C55 M40 Y44 K0

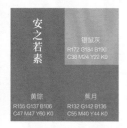

安之若素

银鼠灰
R172 G184 B190
C38 M24 Y22 K0

黄琮
R155 G137 B106
C47 M47 Y60 K0

蕉月
R132 G142 B136
C55 M40 Y44 K0

雅量高致

鸦雏
R106 G91 B109
C68 M68 Y48 K4

蕉月
R132 G142 B136
C55 M40 Y44 K0

漆黑
R22 G24 B35
C90 M87 Y71 K61

格高意远

素采
R212 G221 B225
C20 M10 Y11 K0

蕉月
R132 G142 B136
C55 M40 Y44 K0

佛头青
R25 G50 B95
C98 M91 Y47 K13

C 67

M 48

Y 56

K 1

R 105

G 124

B 114

F / 9

千山翠

色彩特征：朴素。

千山翠这种颜色滋润而不透明，隐露青光如玉。陆龟蒙在《秘色越器》中写道："九秋风露越窑开，夺得千峰翠色来。"意思是越窑釉色就像覆盖山峦的那种郁郁葱葱的翠色。

I

宋·欧阳修《玉楼春》

常忆洛阳风景媚。烟暖风和添酒味。莺啼宴席似留人，花出墙头如有意。

别来已隔千山翠。望断危楼斜日坠。关心只为牡丹红，一片春愁来梦里。

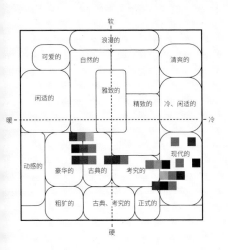

千 山 翠

雨后山峦的颜色就是千山翠，翠而深。王之望在《和尚书李丈六绝》中写道："雨过千山翠色重，群花欲尽絮飞空。"千山翠给人以烟云弥漫、翠色厚重之感。

千山翠适合与一些鲜艳的颜色搭配，既可以保留浓艳程度，又可以增添几分华贵感。

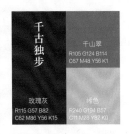

千古独步

千山翠
R105 G124 B114
C67 M48 Y56 K1

玫瑰灰
R115 G57 B82
C62 M86 Y56 K15

缃色
R240 G194 B57
C11 M28 Y82 K0

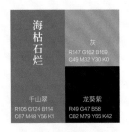

海枯石烂

灰
R147 G162 B169
C49 M32 Y30 K0

千山翠
R105 G124 B114
C67 M48 Y56 K1

龙葵紫
R49 G47 B58
C82 M79 Y65 K42

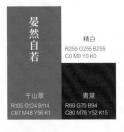

晏然自若

精白
R255 G255 B255
C0 M0 Y0 K0

千山翠
R105 G124 B114
C67 M48 Y56 K1

青黛
R69 G70 B94
C80 M76 Y52 K15

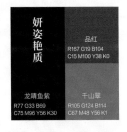

妍姿艳质

品红
R167 G19 B104
C15 M100 Y38 K0

龙睛鱼紫
R77 G33 B69
C75 M96 Y56 K30

千山翠
R105 G124 B114
C67 M48 Y56 K1

风华绝代

品红
R167 G19 B104
C15 M100 Y38 K0

齐紫
R108 G33 B109
C72 M100 Y34 K1

千山翠
R105 G124 B114
C67 M48 Y56 K1

潜心笃志

精白
R255 G255 B255
C0 M0 Y0 K0

千山翠
R105 G124 B114
C67 M48 Y56 K1

青灰
R43 G50 B61
C85 M78 Y64 K40

丹楹刻桷

龙睛鱼紫
R77 G33 B69
C75 M96 Y56 K30

黛紫
R87 G66 B102
C76 M82 Y46 K8

千山翠
R105 G124 B114
C67 M48 Y56 K1

殿堂楼阁

青莲
R110 G49 B142
C71 M92 Y9 K0

素馨
R89 G83 B51
C68 M62 Y87 K26

千山翠
R105 G124 B114
C67 M48 Y56 K1

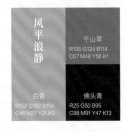

风平浪静

千山翠
R105 G124 B114
C67 M48 Y56 K1

白青
R152 G182 B194
C46 M22 Y21 K0

佛头青
R25 G50 B95
C98 M91 Y47 K13

C 79

M 56

Y 58

K 8

R 66

G 102

B 102

F/10

黛绿

色彩特征：暗沉。

黛绿是一种墨而浓的绿色。『黛』也指古时女性画眉用的颜料。温庭筠在菩萨蛮中写道：『绣帘垂簏籁，眉黛远山绿。』

五代·韦庄调金门

春漏促，金烬暗挑残烛。一夜帘前风撼竹，梦魂相断续。

有个娇娆如玉，夜夜绣屏孤宿，闲抱琵琶寻旧曲，远山眉黛绿。

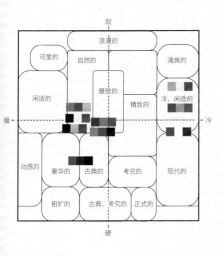

黛 绿

关于"远山眉"名称的由来，一说是因眉形像远山的形状而得名，另一说是因眉色黛绿如望远山而得名。从一些文献来看，后者说法较为普遍，如刘歆在《西京杂记》卷二中写道："文君姣好，眉色如望远山。"

黛绿比较浓重，犹如我们身处深山之间所看到的颜色，与一些对比强烈的色彩一起使用颇具异域风情，充满个性。

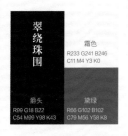

翠绕珠围

霜色
R233 G241 B246
C11 M4 Y3 K0

爵头
R99 G18 B22
C54 M99 Y98 K43

黛绿
R66 G102 B102
C79 M56 Y58 K8

含蓄深婉

莲灰
R168 G166 B185
C40 M34 Y19 K0

黛绿
R66 G102 B102
C79 M56 Y58 K8

黝
R107 G104 B130
C67 M62 Y39 K0

林下清风

月白
R214 G236 B240
C20 M2 Y7 K0

白青
R152 G182 B194
C46 M22 Y21 K0

黛绿
R66 G102 B102
C79 M56 Y58 K8

归隐田园

黛绿
R66 G102 B102
C79 M56 Y58 K8

露褐
R189 G130 B83
C33 M56 Y71 K0

石蜜
R212 G191 B137
C22 M26 Y51 K0

焚香列鼎

黛绿
R66 G102 B102
C79 M56 Y58 K8

青圭
R142 G141 B92
C53 M42 Y71 K0

龙睛鱼紫
R77 G33 B69
C75 M96 Y56 K30

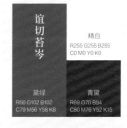

谊切苔岑

精白
R255 G255 B255
C0 M0 Y0 K0

黛绿
R66 G102 B102
C79 M56 Y58 K8

青黛
R69 G70 B94
C80 M76 Y52 K15

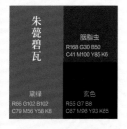

朱甍碧瓦

胭脂虫
R168 G30 B50
C41 M100 Y85 K6

黛绿
R66 G102 B102
C79 M56 Y58 K8

玄色
R55 G7 B8
C67 M96 Y93 K65

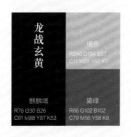

龙战玄黄

褐色
R240 G194 B57
C11 M28 Y82 K0

麒麟竭
R76 G30 B26
C61 M88 Y87 K53

黛绿
R66 G102 B102
C79 M56 Y58 K8

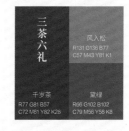

三茶六礼

风入松
R131 G136 B77
C57 M43 Y81 K1

千岁茶
R77 G81 B57
C72 M61 Y82 K28

黛绿
R66 G102 B102
C79 M56 Y58 K8

C 87
M 69
Y 60
K 24

R 40
G 72
B 82

F/11

松绿

色彩特征：暗沉。

松绿是一种深邃的绿色，取自松针的颜色。松绿高雅，在古代受到上层阶级的喜爱。《红楼梦》第四十回介绍了名贵罗纱『软烟罗』只有天青、秋香、松绿、银红四种颜色。

唐·贾岛 谢令狐绹相
公赐衣九事

长江飞鸟外，主簿跨驴归。
逐客寒前夜，元戎予厚衣。
雪来松更绿，霜降月弥辉。
即日调殷鼎，朝分是与非。

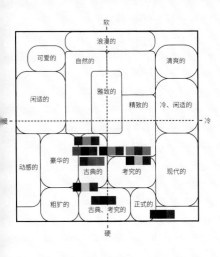

松 绿

松树四季常青、古朴苍劲，受到文人志士的喜爱，被赋予高尚的品格。松绿青苍古朴，沉稳而有内涵。

松绿与红色系、黄色系、紫色系搭配既可以展现民族风情、彰显个性，又可以营造出高贵、庄重的氛围。

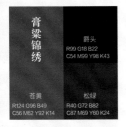

膏粱锦绣

爵头
R99 G18 B22
C54 M99 Y98 K43

苍黄
R124 G96 B49
C56 M62 Y92 K14

松绿
R40 G72 B82
C87 M69 Y60 K24

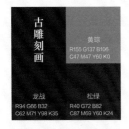

古雕刻画

黄琼
R155 G137 B106
C47 M47 Y60 K0

龙战
R94 G66 B32
C62 M71 Y98 K35

松绿
R40 G72 B82
C87 M69 Y60 K24

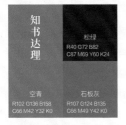

知书达理

松绿
R40 G72 B82
C87 M69 Y60 K24

空青
R102 G136 B158
C66 M42 Y32 K0

石板灰
R107 G124 B135
C66 M49 Y42 K0

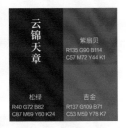

云锦天章

紫扇贝
R135 G90 B114
C57 M72 Y44 K1

松绿
R40 G72 B82
C87 M69 Y60 K24

吉金
R137 G109 B71
C53 M59 Y78 K7

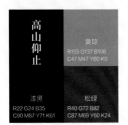

高山仰止

黄琼
R155 G137 B106
C47 M47 Y60 K0

漆黑
R22 G24 B35
C90 M87 Y71 K61

松绿
R40 G72 B82
C87 M69 Y60 K24

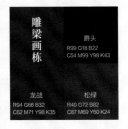

诗礼人家

银鼠灰
R172 G184 B190
C38 M24 Y22 K0

漆黑
R22 G24 B35
C90 M87 Y71 K61

松绿
R40 G72 B82
C87 M69 Y60 K24

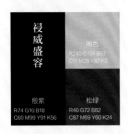

雕梁画栋

爵头
R99 G18 B22
C54 M99 Y98 K43

龙战
R94 G66 B32
C62 M71 Y98 K35

松绿
R40 G72 B82
C87 M69 Y60 K24

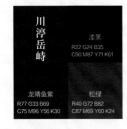

褆威盛容

缃色
R240 G194 B57
C11 M28 Y87 K0

殷紫
R74 G10 B18
C60 M99 Y91 K56

松绿
R40 G72 B82
C87 M69 Y60 K24

川淳岳峙

漆黑
R22 G24 B35
C90 M87 Y71 K61

龙睛鱼紫
R77 G33 B69
C75 M96 Y56 K30

松绿
R40 G72 B82
C87 M69 Y60 K24

C 92
M 71
Y 68
K 39

R 19
G 57
B 62

F/12

螺子黛

色彩特征：暗沉。

螺子黛源于螺壳的颜色。螺子黛又叫螺黛，虽然其原料是螺壳，但螺壳被研磨成粉并加工后的颜色接近青黑色。

I

宋·欧阳修阮郎归·落花

浮水树临池

落花浮水树临池。年前心眼期。见来无事去还思。而今花又飞。

浅螺黛，淡燕脂。闲妆取次宜。隔帘风雨闭门时。此情风月知。

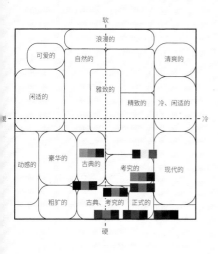

软
浪漫的
可爱的
自然的
清爽的
闲适的
雅致的
精致的
冷、闲适的
爱
冷
动感的
豪华的
古典的
考究的
现代的
粗犷的
古典、考究的
正式的
硬

螺 子 黛

　　古时，由于螺子黛是从波斯引进的，因此价格比较昂贵。在古诗文中，螺子黛也被用来喻指高耸盘旋的青山，如唐寅在《登法华寺山顶》中写道："昔登铜井望法华，嵷巃螺黛浮兼葭。"

　　螺子黛这种颜色幽深且富有魅力，作为底色使用显得高贵大气，与黄色系、紫色系搭配具有古韵。螺子黛用在文化气息浓厚的室内设计中，可以体现典雅的格调与品位。

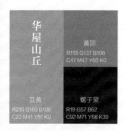

华屋山丘

黄琮
R155 G137 B106
C47 M47 Y60 K0

芸黄
R210 G163 B108
C23 M41 Y61 K0

螺子黛
R19 G57 B62
C92 M71 Y68 K39

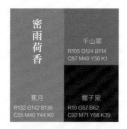

密雨荷香

千山翠
R105 G124 B114
C67 M48 Y56 K1

蕉月
R132 G142 B136
C55 M40 Y44 K0

螺子黛
R19 G57 B62
C92 M71 Y68 K39

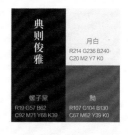

典则俊雅

月白
R214 G236 B240
C20 M2 Y7 K0

螺子黛
R19 G57 B62
C92 M71 Y68 K39

黝
R107 G104 B130
C67 M62 Y39 K0

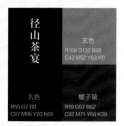

径山茶宴

玄色
R168 G132 B98
C42 M52 Y63 K0

玄色
R55 G7 B8
C67 M96 Y93 K65

螺子黛
R19 G57 B62
C92 M71 Y68 K39

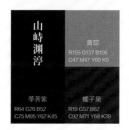

山峙渊渟

黄琮
R155 G137 B106
C47 M47 Y60 K0

荸荠紫
R64 G26 B52
C75 M95 Y62 K45

螺子黛
R19 G57 B62
C92 M71 Y68 K39

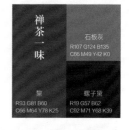

禅茶一味

石板灰
R107 G124 B135
C66 M49 Y42 K0

藜
R93 G81 B60
C66 M64 Y78 K25

螺子黛
R19 G57 B62
C92 M71 Y68 K39

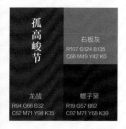

孤高峻节

石板灰
R107 G124 B135
C66 M49 Y42 K0

龙战
R94 G66 B32
C62 M71 Y98 K35

螺子黛
R19 G57 B62
C92 M71 Y68 K39

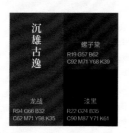

沉雄古逸

螺子黛
R19 G57 B62
C92 M71 Y68 K39

龙战
R94 G66 B32
C62 M71 Y98 K35

漆黑
R22 G24 B35
C90 M87 Y71 K61

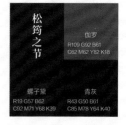

松筠之节

伽罗
R109 G92 B61
C62 M62 Y82 K18

螺子黛
R19 G57 B62
C92 M71 Y68 K39

青灰
R43 G50 B61
C85 M78 Y64 K40

G

印象 | 国色

蓝色系

景泰蓝　　靛青　　雾色　　云门　　月白　　白

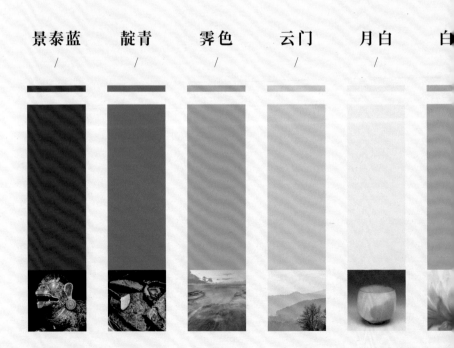

月　　空青　　菘蓝　　青雀头黛　　佛头青　　青灰

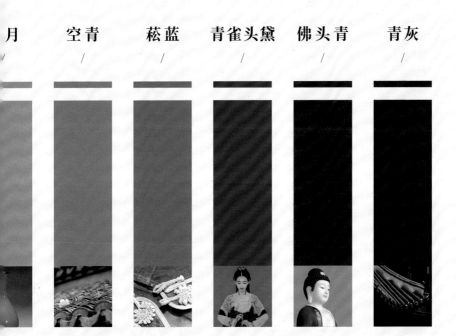

C
94

M
74

Y
8

K
0

R
0

G
78

B
162

G/1

景泰蓝

色彩特征：鲜艳。

景泰蓝源于一种以铜胎为名的金属工艺品（又称铜胎掐丝珐琅）的颜色，鲜艳、亮丽。由于到明代景泰年间这种工艺品的制作技术达到了顶峰，加上其初创时只有蓝色，现使用的珐琅釉也多以蓝色的为主，因此得名景泰蓝。

Ⅰ

清·沈初《西清笔记·纪庶品》时始禁止珐琅作坊，内府珐琅器，亦有付钱局者。

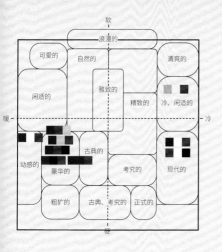

景泰蓝

随着社会的发展，工艺品景泰蓝的制作工艺有了较大幅度的提升，工艺品景泰蓝不再只有一种颜色，而是五彩斑斓的。景泰蓝作为传统工艺品，一直以来受到重视，如今多作为国礼。

景泰蓝这种颜色虽为蓝色，但具有皇家气息。与红色系搭配显得浓艳、华贵，与黄色系搭配变得明亮且引人注目，与白色搭配则又活力十足，适用范围较广。

青金蓝釉

明黄
R255 G222 B18
C6 M16 Y87 K0

胭脂虫
R168 G30 B50
C41 M100 Y85 K6

景泰蓝
R0 G78 B162
C94 M74 Y8 K0

活龙鲜健

精白
R255 G255 B255
C0 M0 Y0 K0

胭脂虫
R168 G30 B50
C41 M100 Y85 K6

景泰蓝
R0 G78 B162
C94 M74 Y8 K0

蓝田生玉

黄白游
R255 G247 B153
C5 M2 Y50 K0

翡翠绿
R38 G190 B157
C82 M6 Y48 K0

景泰蓝
R0 G78 B162
C94 M74 Y8 K0

错彩镂金

景泰蓝
R0 G78 B162
C94 M74 Y8 K0

玫瑰紫
R137 G30 B82
C55 M100 Y53 K9

明黄
R255 G222 B18
C6 M15 Y87 K0

蜀锦吴绫

玫瑰紫
R137 G30 B82
C55 M100 Y53 K9

齐紫
R108 G33 B109
C72 M100 Y34 K1

景泰蓝
R0 G78 B162
C94 M74 Y8 K0

气宇轩昂

精白
R255 G255 B255
C0 M0 Y0 K0

藏蓝
R59 G46 B126
C91 M96 Y23 K0

景泰蓝
R0 G78 B162
C94 M74 Y8 K0

贝阙珠宫

漆黑
R22 G24 B35
C90 M87 Y71 K61

胭脂虫
R168 G30 B50
C41 M100 Y85 K6

景泰蓝
R0 G78 B162
C94 M74 Y8 K0

大义凛然

景泰蓝
R0 G78 B162
C94 M74 Y8 K0

玫瑰紫
R137 G30 B82
C55 M100 Y53 K9

漆黑
R22 G24 B35
C90 M87 Y71 K61

壮志凌云

精白
R255 G255 B255
C0 M0 Y0 K0

景泰蓝
R0 G78 B162
C94 M74 Y8 K0

漆黑
R22 G24 B35
C90 M87 Y71 K61

C 83

M 46

Y 19

K 0

R 23

G 124

B 176

G/2

靛青

色彩特征：鲜艳。

靛青是一种深蓝色天然植物染料。靛青可由蓼蓝、菘蓝、木蓝和马蓝等植物的叶子发酵制成。用靛青来染布，颜色经久不退。

I

宋·王之道归自合肥于四顶山绝湖呈孙仁叔抑之

达岸三时顷，瞻山四顶赊。
乔林知马尾，乱石见獐牙。
水脚浮青靛，湖唇混白沙。
渔人收辖网，归去日西斜。

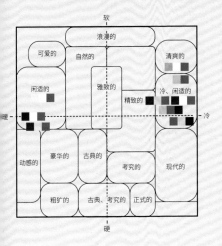

靛青

"青，取之于蓝，而青于蓝"中的"蓝"是指"蓼蓝"，这句话的原意为靛青是从蓼蓝中提取出来的，但是颜色比蓼蓝的颜色更青。

靛青这种颜色充满活力和少年感，与同色系搭配可以表现翩翩公子的气质，与暖色系搭配则具有动感与休闲感。

蓝田日暖

精白
R255 G255 B255
C0 M0 Y0 K0

黄白游
R255 G247 B153
C5 M2 Y50 K0

靛青
R23 G124 B176
C83 M46 Y19 K0

面如冠玉

艾绿
R101 G212 B189
C43 M4 Y33 K0

月白
R214 G236 B240
C20 M2 Y7 K0

靛青
R23 G124 B176
C83 M46 Y19 K0

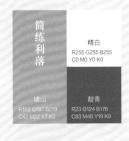

简练利落

精白
R255 G255 B255
C0 M0 Y0 K0

晴山
R163 G187 B219
C42 M22 Y7 K0

靛青
R23 G124 B176
C83 M46 Y19 K0

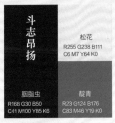

斗志昂扬

松花
R255 G238 B111
C6 M7 Y64 K0

胭脂虫
R168 G30 B50
C41 M100 Y85 K6

靛青
R23 G124 B176
C83 M46 Y19 K0

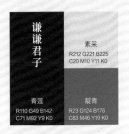

谦谦君子

素采
R212 G221 B225
C20 M10 Y11 K0

青莲
R110 G49 B142
C71 M92 Y9 K0

靛青
R23 G124 B176
C83 M46 Y19 K0

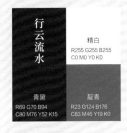

行云流水

精白
R255 G255 B255
C0 M0 Y0 K0

青黛
R69 G70 B94
C80 M76 Y52 K15

靛青
R23 G124 B176
C83 M46 Y19 K0

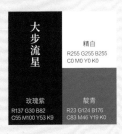

大步流星

精白
R255 G255 B255
C0 M0 Y0 K0

玫瑰紫
R137 G30 B82
C55 M100 Y53 K9

靛青
R23 G124 B176
C83 M46 Y19 K0

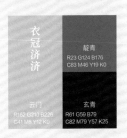

衣冠济济

靛青
R23 G124 B176
C83 M46 Y19 K0

云门
R152 G210 B225
C41 M8 Y12 K0

玄青
R61 G59 B79
C82 M79 Y57 K25

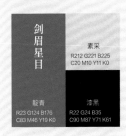

剑眉星目

素采
R212 G221 B225
C20 M10 Y11 K0

靛青
R23 G124 B176
C83 M46 Y19 K0

漆黑
R22 G24 B35
C90 M87 Y71 K61

C
63

M
17

Y
23

K
0

R 98

G 179

B 198

G / 3

霁色

色彩特征：明亮。

『霁』是指雨后或雪后转晴。霁色便是雨后或雪后晴空的颜色，相比于天缥更偏蓝。

唐 · 祖咏 终南望余雪

终南阴岭秀，积雪浮云端。

林表明霁色，城中增暮寒。

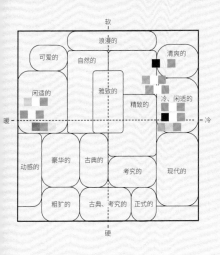

霁 色

　　王勃在《滕王阁序》中写道："云销雨霁，彩彻区明。"雨过天晴，仍有大量水雾弥漫在空中，好似给碧空蒙上了一层薄薄的纱，此时天空呈现的颜色便是霁色。

　　霁色是一种充满童趣的颜色，与红色、橙色、黄色等搭配显得天真烂漫，与蓝色搭配则给人一种天空的感觉，这些配色常用于商品包装设计。

天真烂漫

精白
R255 G255 B255
C0 M0 Y0 K0

朗黄
R255 G222 B78
C6 M15 Y87 K0

霁色
R98 G179 B198
C63 M17 Y23 K0

雨过天晴

精白
R255 G255 B255
C0 M0 Y0 K0

萼绿
R150 G191 B78
C49 M10 Y82 K0

霁色
R98 G179 B198
C63 M17 Y23 K0

云销雨霁

精白
R255 G255 B255
C0 M0 Y0 K0

豆青
R126 G183 B126
C56 M14 Y61 K0

霁色
R98 G179 B198
C63 M17 Y23 K0

云兴霞蔚

半见
R255 G251 B199
C3 M1 Y30 K0

杏黄
R244 G161 B53
C6 M47 Y82 K0

霁色
R98 G179 B198
C63 M17 Y23 K0

青春洋溢

淡翠绿
R198 G223 B200
C28 M5 Y27 K0

翡翠绿
R98 G190 B157
C62 M8 Y48 K0

霁色
R98 G179 B198
C63 M17 Y23 K0

碧空如洗

精白
R255 G255 B255
C0 M0 Y0 K0

菊蓝
R136 G171 B218
C52 M29 Y4 K0

霁色
R98 G179 B198
C63 M17 Y23 K0

妙笔生花

霁色
R98 G179 B198
C63 M17 Y23 K0

龙膏烛
R222 G130 B167
C16 M61 Y14 K0

松花
R255 G238 B111
C6 M7 Y64 K0

飞燕游龙

黄白游
R255 G247 B153
C5 M2 Y50 K0

藏蓝
R59 G46 B126
C91 M96 Y23 K0

霁色
R98 G179 B198
C63 M17 Y23 K0

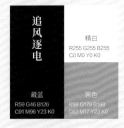

追风逐电

精白
R255 G255 B255
C0 M0 Y0 K0

藏蓝
R59 G46 B126
C91 M96 Y23 K0

霁色
R98 G179 B198
C63 M17 Y23 K0

C
41

M
8

Y
12

K
0

R 162

G 210

B 226

G / 4

云门

色彩特征：明亮。

云门是指纯净的天蓝色，不深也不浅。云门一词有多种释义，从字面意思理解，云门是高耸入云的门，多用于比喻富贵之家；急流的出口通常水气缭绕，水气状如云雾，因此云门也指急流的出口；云门源于前文所指出的情景中天空、流水的颜色。

I

唐·陆龟蒙《新秋月夕，客有自远相寻者，作吴体二首以赠》

风初蓼蓼月午满，杉童左右供余清。
因君一话故山事，忆鹤互应溪声。
云门老僧定未起，白阁道士遄相迎。
日闻羽檄日夜急，掉臂欲归岩下行。
惊闻远客访良夜，扶病起坐纶巾欹。
清谈白绖思悄悄，玉绳银汉光离离。
三吴烟雾且如此，百越琛照来何时。
林端片月落未落，强慰别情害后期。

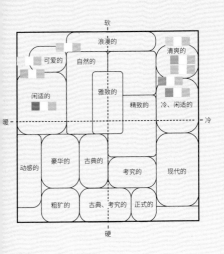

云门

杜甫在《惠义寺送王少尹赴成都》中写道："云门青寂寂，此别惜相从。"这里的云门是指寺庙。总之，云门是一种自带仙气的颜色，仿若云气涌动，有虚无缥缈之感。

云门可以使人心情明亮、开朗，与其他比较梦幻的颜色搭配可以传达出童趣、可爱、干净和纯真等感觉。

彩彻区明

半见
R255 G251 B199
C3 M1 Y30 K0

黄鹂黄
R242 G200 B103
C9 M26 Y65 K0

云门
R162 G210 B226
C41 M8 Y12 K0

风清月白

精白
R255 G255 B255
C0 M0 Y0 K0

淡翠绿
R198 G223 B200
C28 M5 Y27 K0

云门
R162 G210 B226
C41 M8 Y12 K0

冰清玉骨

精白
R255 G255 B255
C0 M0 Y0 K0

豆青
R126 G183 B126
C56 M14 Y61 K0

云门
R162 G210 B226
C41 M8 Y12 K0

身轻如燕

精白
R255 G255 B255
C0 M0 Y0 K0

松花
R255 G238 B111
C6 M7 Y64 K0

云门
R162 G210 B226
C41 M8 Y12 K0

冰清玉润

精白
R255 G255 B255
C0 M0 Y0 K0

艾绿
R161 G212 B189
C43 M4 Y33 K0

云门
R162 G210 B226
C41 M8 Y12 K0

雨过天青

精白
R255 G255 B255
C0 M0 Y0 K0

翡翠绿
R98 G190 B157
C62 M6 Y48 K0

云门
R162 G210 B226
C41 M8 Y12 K0

豆蔻年华

半见
R255 G251 B199
C3 M1 Y30 K0

龙膏烛
R222 G130 B167
C16 M61 Y14 K0

云门
R162 G210 B226
C41 M8 Y12 K0

粉妆玉琢

精白
R255 G255 B255
C0 M0 Y0 K0

藕色
R237 G209 B216
C8 M23 Y9 K0

云门
R162 G210 B226
C41 M8 Y12 K0

天高云淡

精白
R255 G255 B255
C0 M0 Y0 K0

窃蓝
R136 G171 B218
C52 M28 Y4 K0

云门
R162 G210 B226
C41 M8 Y12 K0

C
20

M
2

Y
7

K
0

R 214

G 236

B 240

G/5

月白

色彩特征：明亮。

月白是淡蓝色，也就是月亮的颜色，古人认为月亮的颜色不是纯白色，而是带有一点淡淡的蓝色。《天工开物》中记载：『月白、草白二色，俱靛水微染。』『靛水微染』所得即较浅的蓝色，也就是月白色。

I

元·赵孟頫新秋

夜久不能寐，坐来秋意浓。
露凉催蟋蟀，月白澹芙蓉。
渐觉练衣薄，欲将纨扇慵。

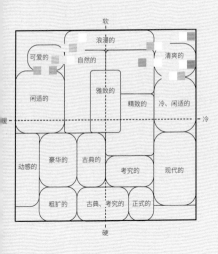

月 白

　　月白色受文人所喜爱，明代高濂在《遵生八笺》中写道："以白色、松花色、月下白色罗纹笺为佳，余色不入清赏。"月白色温柔、素雅、洁净，常用于服饰中，明末妇女"稍长者尚月白"。

　　月白色清淡出尘，十分淡雅，与同样清冷、秀丽的颜色搭配，可以表达出灵动、温柔、梦幻等感觉，适用于儿童用品设计。

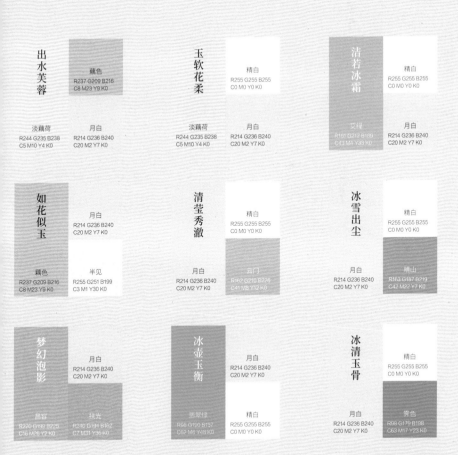

出水芙蓉

藕色
R237 G209 B216
C8 M23 Y9 K0

淡藕荷
R244 G235 B238
C5 M10 Y4 K0

月白
R214 G236 B240
C20 M2 Y7 K0

玉软花柔

精白
R255 G255 B255
C0 M0 Y0 K0

淡藕荷
R244 G235 B238
C5 M10 Y4 K0

月白
R214 G236 B240
C20 M2 Y7 K0

洁若冰霜

精白
R255 G255 B255
C0 M0 Y0 K0

艾绿
R101 G212 B189
C43 M4 Y33 K0

月白
R214 G236 B240
C20 M2 Y7 K0

如花似玉

月白
R214 G236 B240
C20 M2 Y7 K0

藕色
R237 G209 B216
C8 M23 Y9 K0

半见
R255 G251 B199
C3 M1 Y30 K0

清莹秀澈

月白
R214 G236 B240
C20 M2 Y7 K0

云门
R162 G210 B226
C41 M8 Y12 K0

冰雪出尘

精白
R255 G255 B255
C0 M0 Y0 K0

月白
R214 G236 B240
C20 M2 Y7 K0

晴山
R163 G187 B219
C42 M22 Y7 K0

梦幻泡影

月白
R214 G236 B240
C20 M2 Y7 K0

昌�
R220 G199 B225
C16 M26 Y2 K0

扶光
R240 G191 B162
C7 M31 Y36 K0

冰壶玉衡

月白
R214 G236 B240
C20 M2 Y7 K0

翡翠绿
R98 G190 B137
C62 M6 Y48 K0

精白
R255 G255 B255
C0 M0 Y0 K0

冰清玉骨

精白
R255 G255 B255
C0 M0 Y0 K0

月白
R214 G236 B240
C20 M2 Y7 K0

紫色
R98 G179 B198
C63 M17 Y23 K0

C 46
M 22
Y 21
K 0

R 152
G 182
B 194

G/6

白青

色彩特征：朴素。

白青是一种矿石颜料，又名鱼目青、碧青等，呈带有灰调的浅蓝色。范蠡在范子计然中说白青产自弘农、豫章、新淦等地，颜色越青越好。

明·魏学洢核舟记（节选）

舟首尾长约八分有奇，高可二黍许。中轩敞者为舱，箬篷覆之。旁开小窗，左右各四，共八扇。启窗而观，雕栏相望焉。闭之，则右刻「山高月小，水落石出」，左刻「清风徐来，水波不兴」，石青糁之。

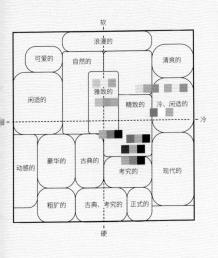

白青

白青在古代是一种常见的绘画颜料，李时珍所著的《本草纲目》中记载："此即石青之属，色深者为石青，淡者为碧青也，今绘彩家亦用。"

白青柔和、沉静，像是烟云缭绕的天空的颜色，多与相似的颜色搭配以体现大家风范、君子风度和书卷气息等。

温文尔雅

莲灰
R168 G166 B185
C40 M34 Y19 K0

扶光
R240 G194 B162
C7 M31 Y38 K0

白青
R152 G182 B194
C46 M22 Y41 K0

大家风范

精白
R255 G255 B255
C0 M0 Y0 K0

迷楼灰
R141 G127 B138
C53 M51 Y38 K0

白青
R152 G182 B194
C46 M22 Y41 K0

文质彬彬

鱼肚白
R220 G227 B243
C17 M9 Y1 K0

白青
R152 G182 B194
C46 M22 Y41 K0

竹月
R127 G159 B175
C56 M32 Y27 K0

清和平允

鱼肚白
R220 G227 B243
C17 M9 Y1 K0

昌谷
R220 G199 B225
C16 M26 Y2 K0

白青
R152 G182 B194
C46 M22 Y41 K0

雅量高致

迷楼灰
R141 G127 B138
C53 M51 Y38 K0

白青
R152 G182 B194
C46 M22 Y41 K0

灯草灰
R54 G53 B50
C78 M73 Y73 K45

丽句清词

白青
R152 G182 B194
C46 M22 Y41 K0

素采
R212 G221 B225
C20 M10 Y11 K0

碧蕊
R141 G156 B123
C52 M33 Y56 K0

涉笔成雅

白青
R152 G182 B194
C46 M22 Y41 K0

黛紫
R87 G66 B102
C76 M82 Y46 K8

龙葵紫
R49 G47 B58
C82 M79 Y65 K42

大雅君子

蕉月
R132 G142 B136
C55 M40 Y44 K0

白青
R152 G182 B194
C46 M22 Y41 K0

灯草灰
R54 G53 B50
C78 M73 Y73 K45

如圭如璋

白青
R152 G182 B194
C46 M22 Y41 K0

石板灰
R107 G124 B135
C66 M49 Y42 K0

龙葵紫
R49 G47 B58
C82 M79 Y65 K42

C 56

M 32

Y 27

K 0

R 127

G 159

B 175

G/7

竹月

色彩特征：朴素。

竹月是一种植物染料，多用于丝绸颜料中，比白青稍深，呈带灰调的蓝色。

I

宋·王安石次韵张子野竹林寺二首·其二

京岘城南隐映深，两牛鸣地得禅林。
风泉隔屋撞哀玉，竹月缘阶贴碎金。
藻井仰窥尘漠漠，青灯对宿夜沈沈。
扁舟过客十年事，一梦此山愁至今。

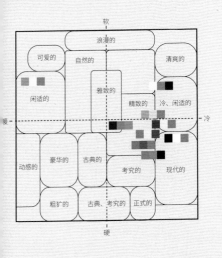

竹 月

　　竹林月色，寂寥清幽，这种意境正如张籍在《奉和舍人叔直省时思琴》中所描述的"竹月泛凉影，萱露滴幽丛"。

　　竹月有安闲、静谧之感，带有浓厚的文艺与清冷气息，与其他蓝色系的颜色搭配能彰显风度。

梨花带雨

半见
R255 G251 B199
C3 M1 Y30 K0

绿波
R155 G180 B150
C46 M22 Y45 K0

竹月
R127 G159 B175
C56 M32 Y27 K0

霜月满天

霜色
R233 G241 B246
C11 M4 Y3 K0

鸦雏
R106 G91 B109
C68 M68 Y48 K4

竹月
R127 G159 B175
C56 M32 Y27 K0

谦谦君子

鱼肚白
R220 G227 B243
C17 M9 Y1 K0

晴山
R163 G187 B219
C42 M22 Y7 K0

竹月
R127 G159 B175
C56 M32 Y27 K0

风度翩翩

半见
R255 G251 B199
C3 M1 Y30 K0

龙葵紫
R49 G47 B58
C82 M79 Y65 K42

竹月
R127 G159 B175
C56 M32 Y27 K0

知书达理

菘蓝
R105 G119 B138
C67 M52 Y38 K0

雪青灰
R140 G148 B168
C52 M40 Y26 K0

竹月
R127 G159 B175
C56 M32 Y27 K0

高人雅士

霜色
R233 G241 B246
C11 M4 Y3 K0

竹月
R127 G159 B175
C56 M32 Y27 K0

鴡
R107 G104 B130
C67 M62 Y39 K0

典则俊雅

竹月
R127 G159 B175
C56 M32 Y27 K0

青莲
R110 G49 B142
C71 M92 Y9 K0

莲灰
R168 G166 B185
C40 M34 Y19 K0

停云落月

精白
R255 G255 B255
C0 M0 Y0 K0

淀蓝
R22 G24 B33
C90 M87 Y71 K61

竹月
R127 G159 B175
C56 M32 Y27 K0

松筠之节

东方既白
R139 G163 B199
C51 M32 Y13 K0

竹月
R127 G159 B175
C56 M32 Y27 K0

青灰
R43 G50 B61
C85 M78 Y64 K40

C 66

M 42

Y 32

K 0

R 102

G 136

B 158

G/8

空青

色彩特征：朴素。

空青与铜伴生，呈灰蓝色，是一种传统绘画颜料。刘向所著的别录中记载：『空青生益州山谷及越巂山有铜处，铜精熏则生空青，其腹中空。』

明·宋杞赵彦徽画

远山入空青，老树擎寸碧。
近山接平坡，凿凿见白石。
两山尽处歧路平，松林漠漠烟如织。
清溪疑自天目来，鸥鹭飞起无纤埃。
有人曳杖过溪去，渡头古屋谁为开？
玉堂学士画家趣，萧洒文孙传笔意。
风尘满眼何处避，安得向此山中住。

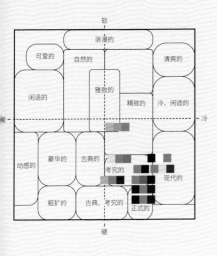

空青

空青作为一种绘画颜料，常被用于绘制山色。张彦远在《历代名画记·论画体工用拓写》中写道："山不待空青而翠，凤不待五色而綷。"

空青这种颜色看起来非常大气，有理性与智慧的寓意，应用于家居设计中能增强整体空间的休闲感。

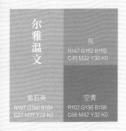

尔雅温文

灰
R147 G162 B169
C49 M32 Y30 K0

紫石英
R197 G180 B184
C27 M31 Y22 K0

空青
R102 G136 B158
C66 M42 Y32 K0

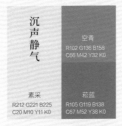

沉声静气

空青
R102 G136 B158
C66 M42 Y32 K0

素采
R212 G221 B225
C20 M10 Y11 K0

菘蓝
R105 G119 B138
C67 M52 Y38 K0

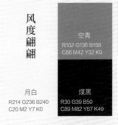

风度翩翩

空青
R102 G136 B158
C66 M42 Y32 K0

月白
R214 G236 B240
C20 M2 Y7 K0

煤黑
R30 G39 B50
C89 M82 Y67 K49

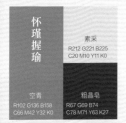

怀瑾握瑜

素采
R212 G221 B225
C20 M10 Y11 K0

空青
R102 G136 B158
C66 M42 Y32 K0

粗晶皂
R67 G69 B74
C78 M71 Y63 K27

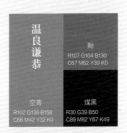

温良谦恭

勠
R107 G104 B130
C67 M62 Y39 K0

空青
R102 G136 B158
C66 M42 Y32 K0

煤黑
R30 G39 B50
C89 M82 Y67 K49

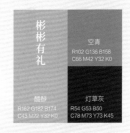

彬彬有礼

空青
R102 G136 B158
C66 M42 Y32 K0

醋醂
R162 G162 B174
C43 M22 Y32 K0

灯草灰
R54 G53 B50
C78 M73 Y73 K45

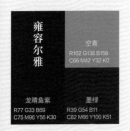

雍容尔雅

空青
R102 G136 B158
C66 M42 Y32 K0

龙睛鱼紫
R77 G33 B69
C75 M96 Y56 K30

墨绿
R39 G54 B11
C82 M66 Y100 K51

德厚流光

空青
R102 G136 B158
C66 M42 Y32 K0

荸荠紫
R64 G26 B52
C75 M95 Y62 K45

龙葵紫
R49 G47 B58
C82 M79 Y65 K42

高风亮节

精白
R255 G255 B255
C0 M0 Y0 K0

煤黑
R30 G39 B50
C89 M82 Y67 K49

空青
R102 G136 B158
C66 M42 Y32 K0

C 67
M 52
Y 38
K 0

R 105
G 119
B 138

G / 9

菘蓝

色彩特征：朴素。

菘蓝为深灰蓝色，是从菘蓝叶上提取的一种蓝色染料，这种颜色自然又鲜艳。

|

唐·白居易《忆江南》

江南好，风景旧曾谙。日出江花红胜火，春来江水绿如蓝，能不忆江南？

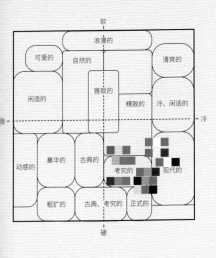

菘 蓝

古代用菘蓝做染料，秦汉以前人们主要以浸揉的方式直接染色：将菘蓝叶与织物一起揉搓，或将蓝汁揉出，再将织物浸泡其中，辅以草木灰浸染。后来发展出扎染工艺。扎染工艺以白族工艺为甚，菘蓝便是其染布的主要原料。

菘蓝这种颜色具有娴静、温和、理性的气质，与其他蓝色系搭配，效果融洽又具有美感。在室内设计中大面积使用菘蓝色会增强空间的静谧感，但过度使用则会显得沉闷。

风流蕴藉

紫藤灰
R129 G124 B146
C58 M52 Y33 K0

晴山
R163 G187 B219
C42 M22 Y7 K0

菘蓝
R105 G119 B138
C67 M52 Y38 K0

襟怀坦白

精白
R255 G255 B255
C0 M0 Y0 K0

石板灰
R107 G124 B135
C66 M49 Y42 K0

菘蓝
R105 G119 B138
C67 M52 Y38 K0

礼贤下士

霜色
R233 G241 B246
C11 M4 Y3 K0

菘蓝
R105 G119 B138
C67 M52 Y38 K0

青黛
R69 G70 B94
C80 M76 Y52 K15

抱朴含真

蕉月
R132 G142 B136
C55 M40 Y44 K0

粗晶皂
R67 G69 B74
C78 M71 Y63 K27

菘蓝
R105 G119 B138
C67 M52 Y38 K0

满腹经纶

素采
R212 G221 B225
C20 M10 Y11 K0

驹
R107 G104 B130
C67 M62 Y39 K0

菘蓝
R105 G119 B138
C67 M52 Y38 K0

不同流俗

精白
R255 G255 B255
C0 M0 Y0 K0

菘蓝
R105 G119 B138
C67 M52 Y38 K0

煤黑
R30 G39 B50
C89 M82 Y67 K49

静水流深

灰
R147 G162 B169
C49 M32 Y30 K0

青灰
R43 G50 B61
C85 M78 Y64 K40

菘蓝
R105 G119 B138
C67 M52 Y38 K0

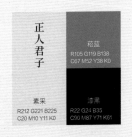

正人君子

菘蓝
R105 G119 B138
C67 M52 Y38 K0

素采
R212 G221 B225
C20 M10 Y11 K0

漆黑
R22 G24 B35
C90 M87 Y71 K61

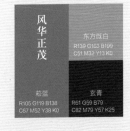

风华正茂

东方既白
R139 G163 B199
C51 M32 Y13 K0

菘蓝
R105 G119 B138
C67 M52 Y38 K0

玄青
R61 G59 B79
C82 M79 Y57 K25

C 86

M 72

Y 47

K 8

R 53

G 78

B 107

G/10

青雀头黛

色彩特征：暗沉。

青雀头黛是指一种叫「鹡鸰」的鸟头部的颜色，为深灰蓝色。青雀头黛也是一种深灰色的画眉颜料，与螺子黛相比，颜色偏灰。

宋·夏竦鹧鸪天·镇日无心扫黛眉

镇日无心扫黛眉。临行愁见理征衣。尊前只恐伤郎意，阁泪汪汪不敢垂。

停宝马，捧瑶卮。相斟相劝忍分离。不如饮待奴先醉，图得不知郎去时。

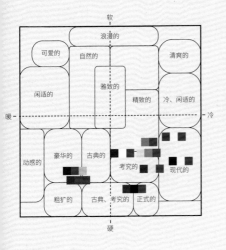

青雀头黛

作为一种画眉颜料，青雀头黛在南北朝时由西域传入中原，多为宫女所用。《太平御览》中记载："河西王沮渠蒙逊，献青雀头黛百斤。"可见当时的青雀头黛在宫中颇受青睐，后来随着螺子黛传入宫中，青雀头黛才逐渐"失宠"。

青雀头黛这种颜色虽然深沉，但不沉闷，具有魅惑力。青雀头黛与暖色调搭配，具有异域风情和个性化特征，与冷色调搭配，则显得比较理性、文雅，可以作为底色使用。

富丽堂皇

青雀头黛
R53 G78 B107
C86 M72 Y47 K8

爵头
R99 G18 B22
C54 M99 Y98 K43

阙色
R240 G191 B57
C11 M28 Y82 K0

不矜而庄

紫藤灰
R129 G124 B146
C58 M52 Y33 K0

霜色
R233 G241 B246
C11 M4 Y3 K0

青雀头黛
R53 G78 B107
C86 M72 Y47 K8

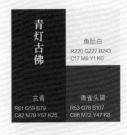

青灯古佛

鱼肚白
R220 G227 B243
C17 M9 Y1 K0

玄青
R61 G59 B79
C82 M79 Y57 K25

青雀头黛
R53 G78 B107
C86 M72 Y47 K8

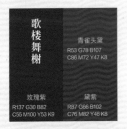

歌楼舞榭

青雀头黛
R53 G78 B107
C86 M72 Y47 K8

玫瑰紫
R137 G30 B82
C55 M100 Y53 K9

黛紫
R87 G66 B102
C76 M82 Y46 K8

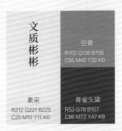

文质彬彬

空青
R102 G136 B158
C66 M42 Y32 K0

素采
R212 G221 B225
C20 M10 Y11 K0

青雀头黛
R53 G78 B107
C86 M72 Y47 K8

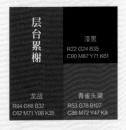

衣冠济济

霜色
R233 G241 B246
C11 M4 Y3 K0

荸荠紫
R64 G26 B52
C75 M95 Y62 K45

青雀头黛
R53 G78 B107
C86 M72 Y47 K8

层台累榭

漆黑
R22 G24 B35
C90 M87 Y71 K61

龙战
R94 G66 B32
C62 M71 Y96 K35

青雀头黛
R53 G78 B107
C86 M72 Y47 K8

济济彬彬

霜色
R233 G241 B246
C11 M4 Y3 K0

黛紫
R87 G66 B102
C76 M82 Y46 K8

青雀头黛
R53 G78 B107
C86 M72 Y47 K8

笔歌墨舞

精白
R255 G255 B255
C0 M0 Y0 K0

龙葵紫
R49 G47 B58
C82 M79 Y65 K42

青雀头黛
R53 G78 B107
C86 M72 Y47 K8

G/11

佛头青

色彩特征：暗沉。

佛头青蓝中透紫，传说佛发为这种青色，所以得名，后多用以形容山峦的颜色。

宋·林逋《西湖》

混元神巧本无形，匠出西湖作画屏。
春水净于僧眼碧，晚山浓似佛头青。
栾栌粉堵摇鱼影，兰杜烟丛阁鹭翎。
往往鸣榔与横笛，细风斜雨不堪听。

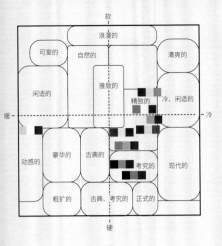

佛　头　青

佛头青常被用于绘画中，邹一桂所著的《小山画谱》中记载："取佛头青捣碎，去石屑，乳细。用胶取标，即梅花片也。其中心为二青，染花最佳，其下为大青，人物大像用。"

佛头青常与石子青配合使用，青花瓷就可以用这种颜色为青料，颜色幽青深翠，色散不收。佛头青略显深沉，可与稍浅的同色系颜色搭配使用。

明堂正道

精白
R255 G255 B255
C0 M0 Y0 K0

明黄
R255 G222 B16
C0 M15 Y87 K0

佛头青
R25 G50 B95
C98 M91 Y47 K13

雨过天青

东方既白
R139 G163 B199
C51 M32 Y13 K0

天缥
R213 G235 B225
C21 M2 Y16 K0

佛头青
R25 G50 B95
C98 M91 Y47 K13

高凤峻节

素采
R212 G221 B225
C20 M10 Y11 K0

佛头青
R25 G50 B95
C98 M91 Y47 K13

延维
R74 G75 B157
C82 M77 Y8 K0

孚尹明达

素采
R212 G221 B225
C20 M10 Y11 K0

佛头青
R25 G50 B95
C98 M91 Y47 K13

蕉月
R132 G142 B136
C55 M40 Y44 K0

惊才风逸

东方既白
R139 G163 B199
C51 M32 Y13 K0

紫藤灰
R129 G124 B146
C58 M52 Y33 K0

佛头青
R25 G50 B95
C98 M91 Y47 K13

闲人雅室

霜色
R233 G241 B246
C11 M4 Y3 K0

石板灰
R107 G124 B135
C66 M49 Y42 K0

佛头青
R25 G50 B95
C98 M91 Y47 K13

庙堂之量

素采
R212 G221 B225
C20 M10 Y11 K0

龙战
R94 G66 B32
C62 M71 Y98 K35

佛头青
R25 G50 B95
C98 M91 Y47 K13

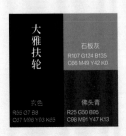

大雅扶轮

石板灰
R107 G124 B135
C66 M49 Y42 K0

玄色
R55 G7 B8
C67 M98 Y93 K65

佛头青
R25 G50 B95
C98 M91 Y47 K13

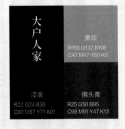

大户人家

黄琮
R155 G137 B106
C47 M47 Y60 K0

漆黑
R22 G24 B35
C90 M87 Y71 K61

佛头青
R25 G50 B95
C98 M91 Y47 K13

C 85
M 78
Y 64
K 40

R 43
G 50
B 61

G/12

青灰

色彩特征：暗沉。

青灰是一种含有杂质的石墨，呈青黑色，常用来刷外墙面或搪炉子，也可做颜料。

宋·梅尧臣绝句五首·其一

莳田青仄博弈局，岛树墨栒烟雨图。

已去杨州百余里，回头还隔几重湖。

青 灰

青灰常见于建筑材料，如青灰瓦。青灰瓦可能在西周前就已经出现，到秦朝时期，秦砖以颜色青灰、质地坚硬等特点风行一时。

青灰与一些深沉的颜色搭配显得十分有格调且庄重，与浅蓝色搭配又可以表现出都市感，适用于有质感的设计。

古雕刻画
驼色
R168 G132 B98
C42 M52 Y63 K0

煤黑
R30 G39 B50
C89 M82 Y67 K49

青灰
R43 G50 B61
C85 M78 Y64 K40

研精致思
粗晶皂
R67 G69 B74
C78 M71 Y63 K27

银鼠灰
R172 G184 B190
C38 M24 Y22 K0

青灰
R43 G50 B61
C85 M78 Y64 K40

海天一色
鱼肚白
R220 G227 B243
C17 M9 Y1 K0

青灰
R43 G50 B61
C85 M78 Y64 K40

钧蓝
R136 G171 B218
C52 M28 Y4 K0

古貌古心
猩头
R99 G18 B22
C54 M99 Y98 K43

黛
R93 G81 B60
C66 M64 Y78 K25

青灰
R43 G50 B61
C85 M78 Y64 K40

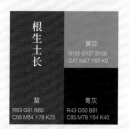

根生土长
黄琮
R155 G137 B106
C47 M47 Y60 K0

黛
R93 G81 B60
C66 M64 Y78 K25

青灰
R43 G50 B61
C85 M78 Y64 K40

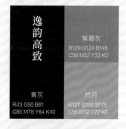

逸韵高致
紫藤灰
R129 G124 B146
C58 M52 Y33 K0

青灰
R43 G50 B61
C85 M78 Y64 K40

竹月
R127 G159 B175
C58 M32 Y27 K0

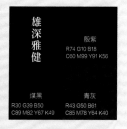

雄深雅健
殷紫
R74 G10 B18
C60 M99 Y91 K56

煤黑
R30 G39 B50
C89 M82 Y67 K49

青灰
R43 G50 B61
C85 M78 Y64 K40

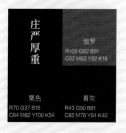

庄严厚重
伽罗
R109 G92 B61
C62 M62 Y82 K18

栗色
R70 G37 B16
C64 M82 Y100 K54

青灰
R43 G50 B61
C85 M78 Y64 K40

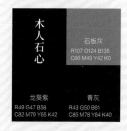

木人石心
石板灰
R107 G124 B135
C66 M49 Y42 K0

龙葵紫
R49 G47 B58
C82 M79 Y65 K42

青灰
R43 G50 B61
C85 M78 Y64 K40

H

印象 | 国色

蓝紫色系

藏蓝　　延维　　窈蓝　　晴山　　鱼肚白　　东方

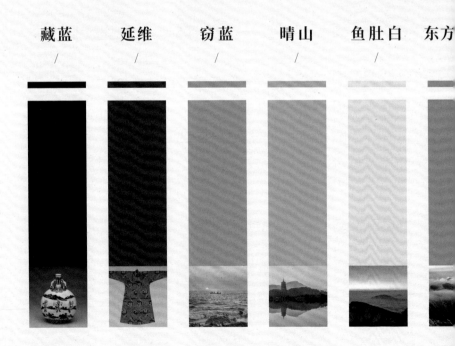

青灰　　紫藤灰　　黝　　　青黛　　玄青　　龙葵紫

C 91

M 96

Y 23

K 0

R 59

G 46

B 126

H/1

藏蓝

色彩特征：鲜艳。

藏蓝是指蓝中略带红的颜色。

I

宋·黄庭坚《诉衷情·小桃灼灼柳鬖鬖》

小桃灼灼柳鬖鬖，春色满江南。雨晴风暖烟淡，天气正醺酣。

山泼黛，水挼蓝，翠相搀。歌楼酒旆，故故招人，权典青衫。

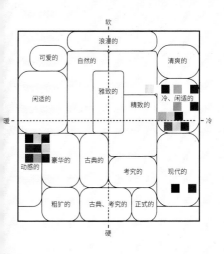

藏　蓝

　　唐朝佛教盛行，壁画与唐卡相继出现，它们工艺精美、色泽艳丽、所用颜料独特，其中唐卡在制作时使用了大量的藏蓝。因为藏蓝与宗教有渊源，所以它带有神秘色彩。

　　藏蓝介于蓝色和黑色之间，既有蓝色的沉静、安宁，又有黑色的神秘、成熟与端庄，可用于比较庄重的场合。

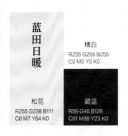

蓝田日暖

精白
R255 G255 B255
C0 M0 Y0 K0

松花
R255 G238 B111
C6 M7 Y64 K0

藏蓝
R59 G46 B126
C91 M96 Y23 K0

山明水秀

精白
R255 G255 B255
C0 M0 Y0 K0

翡翠绿
R98 G190 B157
C62 M5 Y48 K0

藏蓝
R59 G46 B126
C91 M96 Y23 K0

青蓝冰水

精白
R255 G255 B255
C0 M0 Y0 K0

霁色
R98 G179 B199
C63 M17 Y20 K0

藏蓝
R59 G46 B126
C91 M96 Y23 K0

凤阁龙楼

杏黄
R244 G181 B53
C6 M47 Y82 K0

胭脂虫
R168 G30 B50
C41 M100 Y85 K6

藏蓝
R59 G46 B126
C91 M96 Y23 K0

蓝堆翠岫

素采
R212 G221 B225
C20 M10 Y11 K0

鸭头绿
R0 G105 B90
C89 M50 Y71 K10

藏蓝
R59 G46 B126
C91 M96 Y23 K0

水木明瑟

淡翠绿
R198 G223 B200
C28 M5 Y27 K0

翡翠绿
R98 G190 B157
C62 M6 Y48 K0

藏蓝
R59 G46 B126
C91 M96 Y23 K0

飞燕游龙

藏蓝
R59 G46 B126
C91 M96 Y23 K0

胭脂虫
R168 G30 B50
C41 M100 Y85 K6

明黄
R255 G222 B19
C6 M15 Y87 K0

活龙鲜健

明黄
R255 G222 B19
C6 M15 Y87 K0

漆黑
R22 G24 B35
C90 M87 Y71 K61

藏蓝
R59 G46 B126
C91 M96 Y23 K0

蓝桥春雪

精白
R255 G255 B255
C0 M0 Y0 K0

漆黑
R22 G24 B35
C90 M87 Y71 K61

藏蓝
R59 G46 B126
C91 M96 Y23 K0

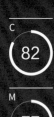

C 82

M 77

Y 8

K 0

R 74
G 75
B 157

延维

色彩特征：鲜艳。

延维是指一种接近蓝色的紫色。

延维原指古代传说中的神兽，又叫委蛇。《山海经》中记载：「有神焉，人首蛇身，长如辕，左右有首，衣紫衣，冠旃冠，名曰延维。」

I

南宋·刘宰《试郭生笔》

金华山中仙，委蛇霜雪明。
君于何处得，束缚封官城。
大白真若辱，脱帽甘沉冥。
世有扬子云，犹堪草玄经。

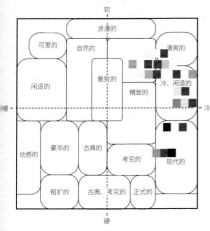

软

浪漫的

可爱的　自然的　清爽的

闲适的　雅致的　冷、闲适的

精致的

暖　　　　　　　　　　　　　　冷

动感的　豪华的　古典的

考究的

粗犷的　古典、考究的　正式的　现代的

硬

延　维

作为一种神兽，延维更为人熟知的名字还是委蛇。《庄子·达生》中记载："委蛇，其大如毂，其长如辕，紫衣而朱冠。"这里便说到委蛇穿着"紫衣"、戴着"朱冠"。因为委蛇的身体盘旋曲折，所以后世常用"委蛇"一词来形容道路、山脉、河流等弯弯曲曲延绵不绝的样子，以及敷衍、应付等。

延维这种颜色有理性与希望的寓意，与白色、蓝色搭配可以表现出精英气息，与淡黄色搭配显得很有活力。

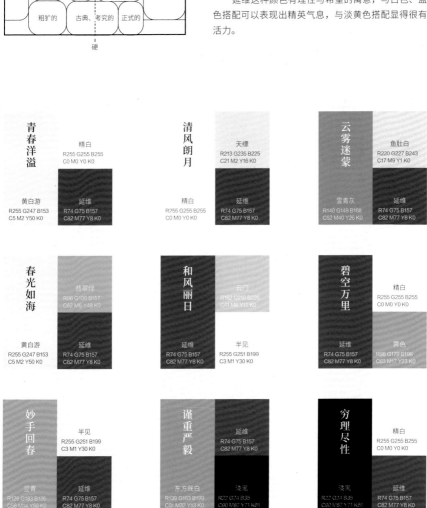

青春洋溢

精白
R255 G255 B255
C0 M0 Y0 K0

黄白游
R255 G247 B153
C5 M2 Y50 K0

延维
R74 G75 B157
C82 M77 Y8 K0

清风朗月

天缥
R213 G235 B225
C21 M2 Y16 K0

精白
R255 G255 B255
C0 M0 Y0 K0

延维
R74 G75 B157
C82 M77 Y8 K0

云雾迷蒙

鱼肚白
R220 G227 B243
C17 M9 Y1 K0

雪青灰
R140 G148 B168
C52 M40 Y26 K0

延维
R74 G75 B157
C82 M77 Y8 K0

春光如海

翡翠绿
R98 G190 B157
C62 M6 Y48 K0

黄白游
R255 G247 B153
C5 M2 Y50 K0

延维
R74 G75 B157
C82 M77 Y8 K0

和风丽日

云门
R162 G210 B226
C41 M8 Y12 K0

延维
R74 G75 B157
C82 M77 Y8 K0

半见
R255 G251 B199
C3 M1 Y30 K0

碧空万里

精白
R255 G255 B255
C0 M0 Y0 K0

延维
R74 G75 B157
C82 M77 Y8 K0

霁色
R98 G179 B198
C63 M17 Y23 K0

妙手回春

半见
R255 G251 B199
C3 M1 Y30 K0

豆青
R126 G183 B126
C56 M14 Y50 K0

延维
R74 G75 B157
C82 M77 Y8 K0

谨重严毅

延维
R74 G75 B157
C82 M77 Y8 K0

东方既白
R139 G163 B199
C51 M32 Y13 K0

淡墨
R22 G24 B35
C90 M87 Y71 K61

穷理尽性

精白
R255 G255 B255
C0 M0 Y0 K0

淡墨
R22 G24 B35
C90 M87 Y71 K61

延维
R74 G75 B157
C82 M77 Y8 K0

C 52

M 28

Y 4

K 0

R 136

G 171

B 218

H/3

窃蓝

色彩特征：明亮。

窃蓝即浅蓝色，出自《尔雅·释鸟》："春扈�，夏扈窃玄，秋扈窃蓝，冬扈窃黄。"

I

唐·贾岛 雨后宿刘司马池上

蓝溪秋漱玉，此地涨清澄。
芦苇声兼雨，芰荷香绕灯。
岸头秦古道，亭面汉荒陵。
静想泉根本，幽崖落几层。

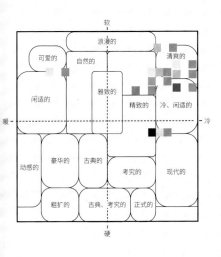

窃 蓝

秋季天高云淡，天空呈现的是一片浅蓝色，因此窃蓝更适用于形容秋天天空的颜色。

提及窃蓝，便有秋高气爽之意。窃蓝与白色、其他蓝色、绿色等搭配，可以营造出明朗、舒畅的氛围，既有自然气息，又充满活力。

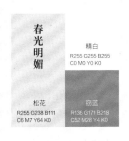

春光明媚

精白
R255 G255 B255
C0 M0 Y0 K0

松花
R255 G238 B111
C6 M7 Y64 K0

窃蓝
R136 G171 B218
C52 M28 Y4 K0

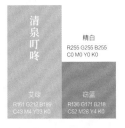

清泉叮咚

精白
R255 G255 B255
C0 M0 Y0 K0

艾绿
R161 G212 B189
C43 M4 Y33 K0

窃蓝
R136 G171 B218
C52 M28 Y4 K0

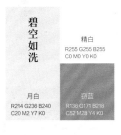

碧空如洗

精白
R255 G255 B255
C0 M0 Y0 K0

月白
R214 G236 B240
C20 M2 Y7 K0

窃蓝
R136 G171 B218
C52 M28 Y4 K0

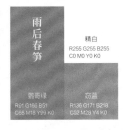

雨后春笋

精白
R255 G255 B255
C0 M0 Y0 K0

鹦哥绿
R91 G166 B51
C68 M18 Y99 K0

窃蓝
R136 G171 B218
C52 M28 Y4 K0

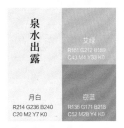

泉水出露

艾绿
R161 G212 B189
C43 M4 Y33 K0

月白
R214 G236 B240
C20 M2 Y7 K0

窃蓝
R136 G171 B218
C52 M28 Y4 K0

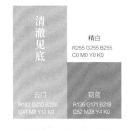

清澈见底

精白
R255 G255 B255
C0 M0 Y0 K0

云门
R162 G210 B226
C41 M8 Y12 K0

窃蓝
R136 G171 B218
C52 M28 Y4 K0

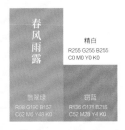

春风雨露

精白
R255 G255 B255
C0 M0 Y0 K0

翡翠绿
R98 G190 B157
C62 M5 Y48 K0

窃蓝
R136 G171 B218
C52 M28 Y4 K0

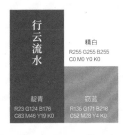

行云流水

精白
R255 G255 B255
C0 M0 Y0 K0

靛青
R23 G124 B176
C83 M46 Y19 K0

窃蓝
R136 G171 B218
C52 M28 Y4 K0

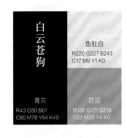

白云苍狗

鱼肚白
R220 G227 B243
C17 M9 Y1 K0

青灰
R43 G50 B61
C85 M78 Y64 K40

窃蓝
R136 G171 B218
C52 M28 Y4 K0

C
42

M
22

Y
7

K
0

R 163

G 187

B 219

H/4

晴山

色彩特征：明亮。

晴山即雨过天晴、雨雾散去后山际所呈现的温柔的蓝色。李鹰在《溪陂中写道：『晴山如黛水如蓝，波净天澄翠满潭。』这里清楚地描述了晴山的颜色。

I

唐·李忱《幸华严寺》

云散晴山几万重，烟收春色更冲融。
帐殿出空登碧汉，避川俯望色蓝笼。
林光入户低韶景，岭气通宵展雾风。
今日追游何所似，莫惭汉武赏汾中。

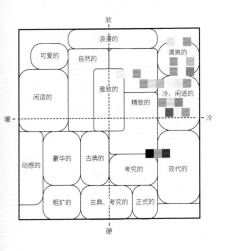

晴 山

雨后放晴，山峦滴翠，总有别样的趣味。陆游看到"晴山滴翠水接蓝"（出自《渔父》）的美景便乘舟起行；雨后鸟啼，诗仙李白便"看花饮美酒，听鸟临晴山"（出自《饯校书叔云》）。

晴山色给人一种清冷、清白的感觉，适用于营造宁静、安谧、清新的氛围。与浅蓝色、白色搭配，可以还原出清水、蓝天的既视感。

浮云朝露

半见
R255 G251 B199
C3 M1 Y30 K0

浅紫藤
R241 G236 B243
C7 M9 Y3 K0

晴山
R163 G187 B219
C42 M22 Y7 K0

清莹秀澈

精白
R255 G255 B255
C0 M0 Y0 K0

天缥
R213 G235 B225
C21 M2 Y16 K0

晴山
R163 G187 B219
C42 M22 Y7 K0

风清月皎

精白
R255 G255 B255
C0 M0 Y0 K0

晴山
R163 G187 B219
C42 M22 Y7 K0

东方既白
R139 G163 B199
C51 M32 Y13 K0

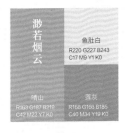

渺若烟云

鱼肚白
R220 G227 B243
C17 M9 Y1 K0

晴山
R163 G187 B219
C42 M22 Y7 K0

莲灰
R168 G166 B185
C40 M34 Y19 K0

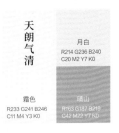

天朗气清

月白
R214 G236 B240
C20 M2 Y7 K0

霜色
R233 G241 B246
C11 M4 Y3 K0

晴山
R163 G187 B219
C42 M22 Y7 K0

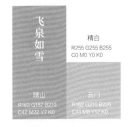

飞泉如雪

精白
R255 G255 B255
C0 M0 Y0 K0

晴山
R163 G187 B219
C42 M22 Y7 K0

云门
R162 G210 B226
C41 M8 Y12 K0

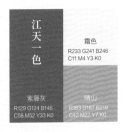

江天一色

霜色
R233 G241 B246
C11 M4 Y3 K0

紫藤灰
R129 G124 B146
C58 M52 Y33 K0

晴山
R163 G187 B219
C42 M22 Y7 K0

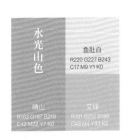

水光山色

鱼肚白
R220 G227 B243
C17 M9 Y1 K0

晴山
R163 G187 B219
C42 M22 Y7 K0

艾绿
R181 G212 B189
C43 M4 Y33 K0

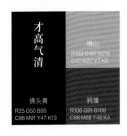

才高气清

晴山
R163 G187 B219
C42 M22 Y7 K0

佛头青
R25 G50 B95
C98 M91 Y47 K13

鸦雏
R106 G91 B109
C68 M68 Y48 K4

C 17

M 9

Y 1

K 0

R 220

G 227

B 243

H / 5

鱼肚白

色彩特征：明亮。

鱼肚白是以淡蓝色为主、略带红色的颜色，因近似于鱼腹部的颜色而得名，多用于形容拂晓的天色。

宋·舒岳祥题存思庵壁

香饭炊鱼白，新醅擘蟹黄。
秋风元不恶，乡思自难忘。
田水闲无用，山云薄有光。
篆畦消息好，一路木樨香。

鱼 肚 白

鱼肚白是一种古代常用的染料的颜色，多用于服饰中。陈康祺所著的《郎潜纪闻》中记载："鱼肚白，金陵市语，染名也。"除此之外，古人也用鱼肚白来形容一些玉和瓷器的颜色。

鱼肚白这种颜色非常浅，有如梦似幻、浪漫的感觉，在设计中运用这种颜色可以表现出文静、温婉、柔和的气质。

霞姿月韵

鱼肚白
R220 G227 B243
C17 M9 Y1 K0

紫石英
R197 G180 B184
C27 M31 Y22 K0

霜色
R233 G241 B246
C11 M4 Y3 K0

晨光熹微

精白
R255 G255 B255
C0 M0 Y0 K0

半见
R255 G251 B199
C3 M1 Y30 K0

鱼肚白
R220 G227 B243
C17 M9 Y1 K0

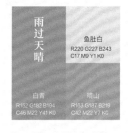

雨过天晴

鱼肚白
R220 G227 B243
C17 M9 Y1 K0

白青
R152 G182 B194
C46 M22 Y41 K0

晴山
R163 G187 B219
C42 M22 Y7 K0

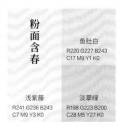

粉面含春

鱼肚白
R220 G227 B243
C17 M9 Y1 K0

浅紫藤
R241 G236 B243
C7 M9 Y3 K0

淡翠绿
R198 G223 B200
C28 M5 Y27 K0

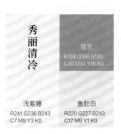

秀丽清冷

莲灰
R168 G166 B185
C40 M34 Y19 K0

浅紫藤
R241 G236 B243
C7 M9 Y3 K0

鱼肚白
R220 G227 B243
C17 M9 Y1 K0

云雾迷蒙

莲灰
R168 G166 B185
C40 M34 Y19 K0

紫藤灰
R129 G124 B146
C58 M52 Y33 K0

鱼肚白
R220 G227 B243
C17 M9 Y1 K0

杏脸桃腮

扶光
R246 G194 B162
C7 M31 Y36 K0

藕色
R237 G209 B216
C8 M23 Y9 K0

鱼肚白
R220 G227 B243
C17 M9 Y1 K0

渺渺茫茫

鱼肚白
R220 G227 B243
C17 M9 Y1 K0

莲灰
R168 G166 B185
C40 M34 Y19 K0

东方既白
R135 G163 B199
C51 M32 Y13 K0

风起云涌

鱼肚白
R220 G227 B243
C17 M9 Y1 K0

玄青
R61 G59 B79
C82 M79 Y57 K25

空青
R102 G136 B158
C66 M42 Y32 K0

C 51
M 32
Y 13
K 0

R 139
G 163
B 199

H/6

东方既白

色彩特征：朴素。

东方既白是黎明太阳跃出地平线时，天空蓝蒙蒙还透着点白的颜色。该词出自苏东坡所著的前赤壁赋：『客喜而笑，洗盏更酌。肴核既尽，杯盘狼籍。相与枕藉乎舟中，不知东方之既白。』

I

清·伊麟春兴·其二

晏起窗既白，疏帘透朝晖。
茶沸石唇响，鸟鸣檐角飞。
扶杖出门去，看山偶忘归。
流水清见底，落花香软泥。
翩翩新燕子，春社来不违。

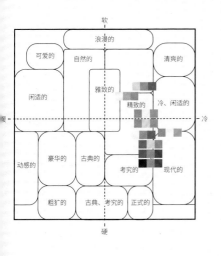

东方既白

日出东方，光线四射，天地交接处逐渐变亮，呈现白蒙蒙的色彩，正如释函是在《观音大士赞》中所写的："望东方之既白兮，犹濛濛其复晦。"

东方既白这种颜色充满闲适之感，与其他蓝色搭配适合表现柔和、绅士等气质，应用于家居设计中可以呈现出安谧、淡雅的空间感。

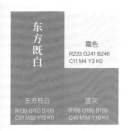

东方既白

霜色
R233 G241 B246
C11 M4 Y3 K0

东方既白
R139 G163 B199
C51 M32 Y13 K0

莲灰
R168 G166 B185
C40 M34 Y19 K0

云树之思

东方既白
R139 G163 B199
C51 M32 Y13 K0

淡翠绿
R198 G223 B200
C28 M5 Y27 K0

石板灰
R107 G124 B135
C66 M49 Y42 K0

如履春冰

霜色
R233 G241 B246
C11 M4 Y3 K0

东方既白
R139 G163 B199
C51 M32 Y13 K0

白青
R152 G182 B194
C46 M22 Y41 K0

东方欲晓

紫石英
R197 G180 B184
C27 M31 Y22 K0

浅紫藤
R241 G236 B243
C7 M9 Y3 K0

东方既白
R139 G163 B199
C51 M32 Y13 K0

种玉蓝田

东方既白
R139 G163 B199
C51 M32 Y13 K0

霜色
R233 G241 B246
C11 M4 Y3 K0

石板灰
R107 G124 B135
C66 M49 Y42 K0

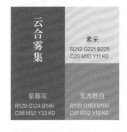

云合雾集

素采
R212 G221 B225
C20 M10 Y11 K0

紫藤灰
R129 G124 B146
C58 M52 Y33 K0

东方既白
R139 G163 B199
C51 M32 Y13 K0

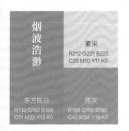

烟波浩渺

素采
R212 G221 B225
C20 M10 Y11 K0

东方既白
R139 G163 B199
C51 M32 Y13 K0

莲灰
R168 G166 B185
C40 M34 Y19 K0

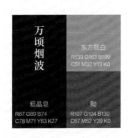

万顷烟波

东方既白
R139 G163 B199
C51 M32 Y13 K0

粗晶皂
R67 G69 B74
C78 M71 Y63 K27

黝
R107 G104 B130
C67 M62 Y39 K0

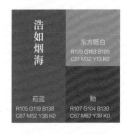

浩如烟海

东方既白
R139 G163 B199
C51 M32 Y13 K0

菘蓝
R105 G119 B138
C67 M52 Y38 K0

黝
R107 G104 B130
C67 M62 Y39 K0

C 52

M 40

Y 26

K 0

R 140

G 148

B 168

H/7

雪青灰

色彩特征：朴素。

雪青灰是一种带有灰调的浅蓝紫色，像是蒙上一层灰色的雪青色，故名雪青灰。

宋·钟辰翁齐天乐（寿谢丞）（节选）

南墙槐竹风摇翠。欢声为谁吹起。水秀龟神，松清鹤健，人在蓬壶深处。金猊喷雾。睹鬓雪青归，脸霞红驻。一点寿星，分明光照梅花树。

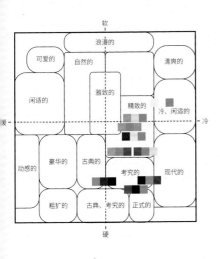

雪青灰

雪青灰这种颜色给人的感受正如其名，它仿佛冬日的大雪和冷风，寂静而寒冷。

雪青灰比较素雅，床上用品可以选用这种颜色，一般不会与室内其他颜色的装饰设计产生冲突感。

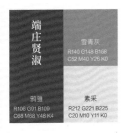

端庄贤淑

雪青灰
R140 G148 B168
C52 M40 Y26 K0

鸦雏
R106 G91 B109
C68 M68 Y48 K4

素采
R212 G221 B225
C20 M10 Y11 K0

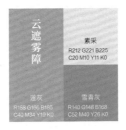

云遮雾障

素采
R212 G221 B225
C20 M10 Y11 K0

莲灰
R168 G166 B185
C40 M34 Y19 K0

雪青灰
R140 G148 B168
C52 M40 Y26 K0

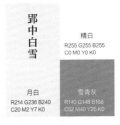

郢中白雪

精白
R255 G255 B255
C0 M0 Y0 K0

月白
R214 G236 B240
C20 M2 Y7 K0

雪青灰
R140 G148 B168
C52 M40 Y26 K0

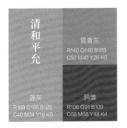

清和平允

雪青灰
R140 G148 B168
C52 M40 Y26 K0

莲灰
R168 G166 B185
C40 M34 Y19 K0

鸦雏
R106 G91 B109
C68 M68 Y48 K4

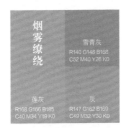

烟雾缭绕

雪青灰
R140 G148 B168
C52 M40 Y26 K0

莲灰
R168 G166 B185
C40 M34 Y19 K0

灰
R147 G162 B169
C49 M32 Y30 K0

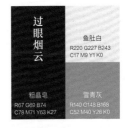

过眼烟云

鱼肚白
R220 G227 B243
C17 M9 Y1 K0

粗晶皂
R67 G69 B74
C78 M71 Y63 K27

雪青灰
R140 G148 B168
C52 M40 Y26 K0

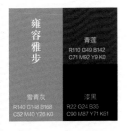

雍容雅步

青莲
R110 G49 B142
C71 M92 Y9 K0

雪青灰
R140 G148 B168
C52 M40 Y26 K0

漆黑
R22 G24 B35
C90 M87 Y71 K61

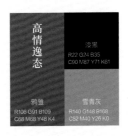

高情逸态

漆黑
R22 G24 B35
C90 M87 Y71 K61

鸦雏
R106 G91 B109
C68 M68 Y48 K4

雪青灰
R140 G148 B168
C52 M40 Y26 K0

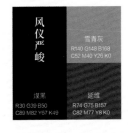

风仪严峻

雪青灰
R140 G148 B168
C52 M40 Y26 K0

煤黑
R30 G39 B50
C89 M82 Y67 K49

延维
R74 G75 B157
C82 M77 Y8 K0

C 58
M 52
Y 33
K 0

R 129
G 124
B 146

H/8

紫藤灰

色彩特征：朴素。

紫藤灰是紫藤干瘪后呈现的紫灰色。紫藤是一种藤本植物，花朵呈由浅至深的紫色。张翊所著的《花经》中记载：『紫藤缘木而上，条蔓纤结，与树连理……仲春开花，披垂摇曳，宛如璎珞坐卧其下，浑可忘世。』开花时节，紫藤如瀑布般垂于架下，故有『紫藤萝瀑布』的美称。

〈新藤〉

唐·李德裕忆平泉杂咏·忆

遥闻碧潭上，春晚紫藤开。

水似晨霞照，林疑彩凤来。

清香凝岛屿，繁艳映莓苔。

金谷如相并，应将锦帐回。

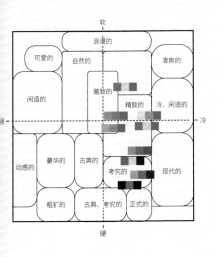

紫藤灰

春风吹尽紫藤花，风干的紫藤花呈紫灰色，春天也就此过去。

紫藤灰与其他紫色、灰色等搭配能营造出"雅"的氛围，适用于家居设计、服装设计等。

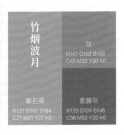

竹烟波月

灰
R147 G162 B169
C49 M32 Y30 K0

紫石英
R197 G180 B184
C27 M31 Y22 K0

紫藤灰
R129 G124 B146
C58 M52 Y33 K0

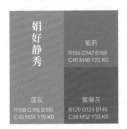

娟好静秀

紫药
R155 G142 B169
C46 M46 Y22 K0

莲灰
R168 G166 B185
C40 M34 Y19 K0

紫藤灰
R129 G124 B146
C58 M52 Y33 K0

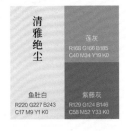

清雅绝尘

莲灰
R168 G166 B185
C40 M34 Y19 K0

鱼肚白
R220 G227 B243
C17 M9 Y1 K0

紫藤灰
R129 G124 B146
C58 M52 Y33 K0

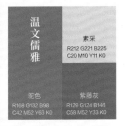

温文儒雅

素采
R212 G221 B225
C20 M10 Y11 K0

驼色
R168 G132 B98
C42 M52 Y63 K0

紫藤灰
R129 G124 B146
C58 M52 Y33 K0

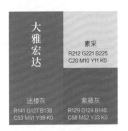

大雅宏达

素采
R212 G221 B225
C20 M10 Y11 K0

迷楼灰
R141 G127 B138
C53 M51 Y38 K0

紫藤灰
R129 G124 B146
C58 M52 Y33 K0

喉清韵雅

紫藤灰
R129 G124 B146
C58 M52 Y33 K0

莲灰
R168 G166 B185
C40 M34 Y19 K0

鞠
R107 G104 B130
C67 M62 Y39 K0

雍容尔雅

紫藤灰
R129 G124 B146
C58 M52 Y33 K0

龙睛鱼紫
R77 G33 B69
C75 M96 Y56 K30

煤黑
R30 G39 B50
C89 M82 Y67 K49

雅量高致

紫藤灰
R129 G124 B146
C58 M52 Y33 K0

白青
R152 G182 B191
C46 M22 Y41 K0

粗晶皂
R67 G69 B74
C78 M71 Y63 K27

雅人韵士

素采
R212 G221 B225
C20 M10 Y11 K0

紫藤灰
R129 G124 B146
C58 M52 Y33 K0

玄青
R61 G59 B79
C82 M79 Y57 K25

C 67

M 62

Y 39

K 0

R 107

G 104

B 130

H / 9

黝

色彩特征：朴素。

黝为微青黑色，常被用来描述自然景色。作为动词，黝还有变黑的意思。

I

宋·陈师道和苏公洞庭春色（节选）

东坡酒中仙，醉墨粲星斗。
诗成以属我，千金须弊帚。
何曾樽俎间，著客面黝黝。
定须笑美人，蘸甲不濡口。

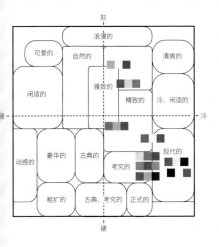

黝

在古代，黝这种颜色常出现于宗教祭祀等活动用品上。《周礼·春官·守祧》中写道："其祧则守祧黝垩之。"意为宗祠祖庙以黑白两种颜色的土涂抹。《周礼·地官·牧人》中写道："阴祀，用黝牲毛之。"意为祭拜土地用黑色皮毛的牲口。

黝沉稳、低调且有典雅的气质，与蓝灰色搭配可表现时髦感、高级感，能营造出理性、平静、现代的氛围。

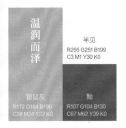

温润而泽

半见
R255 G251 B199
C3 M1 Y30 K0

银鼠灰
R172 G184 B190
C38 M24 Y22 K0

黝
R107 G104 B130
C67 M62 Y39 K0

雨条烟叶

淡翠绿
R198 G223 B200
C28 M5 Y27 K0

黝
R107 G104 B130
C67 M62 Y39 K0

青葱
R25 G142 B59
C82 M29 Y100 K0

平心静气

霜色
R233 G241 B246
C11 M4 Y3 K0

菘蓝
R105 G119 B138
C67 M52 Y38 K0

黝
R107 G104 B130
C67 M62 Y39 K0

温柔敦厚

银鼠灰
R172 G184 B190
C38 M24 Y22 K0

迷楼灰
R141 G127 B138
C53 M51 Y38 K0

黝
R107 G104 B130
C67 M62 Y39 K0

陶冶情操

空青
R102 G136 B158
C66 M42 Y32 K0

素采
R212 G221 B225
C20 M10 Y11 K0

黝
R107 G104 B130
C67 M62 Y39 K0

虚怀若谷

浅紫藤
R241 G236 B243
C7 M9 Y3 K0

黝
R107 G104 B130
C67 M62 Y39 K0

灯草灰
R54 G53 B50
C78 M73 Y73 K45

淑人君子

黝
R107 G104 B130
C67 M62 Y39 K0

雪青灰
R140 G148 B168
C52 M40 Y26 K0

竹月
R127 G159 B175
C56 M32 Y27 K0

大雅君子

银鼠灰
R172 G184 B190
C38 M24 Y22 K0

黝
R107 G104 B130
C67 M62 Y39 K0

玄青
R61 G59 B79
C82 M79 Y57 K25

乌衣门第

精白
R255 G255 B255
C0 M0 Y0 K0

煤黑
R30 G39 B50
C89 M82 Y67 K49

黝
R107 G104 B130
C67 M62 Y39 K0

C 80
M 76
Y 52
K 15

R 69
G 70
B 94

H/10

青黛

色彩特征：暗沉。

青黛是一种青黑色的颜料，古时女子多用它来画眉。古文中也常用其形容美人，如李白在对酒中写道：『青黛画眉红锦靴。』

I

唐·岑参感遇

北山有芳杜，靡靡花正发。未及得采之，秋风忽吹杀。君不见拂云百丈青松柯，纵使秋风无奈何。四时常作青黛色，可怜杜花不相识。

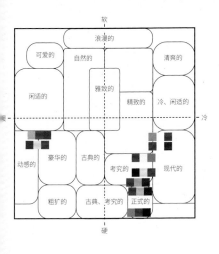

青黛

青黛作为中药时，是由马蓝、木蓝、蓼蓝、菘蓝等的茎、叶经加工制成的粉末状物。从原料可知，青黛色源于蓝色。

青黛与灰色系搭配可营造出平静的氛围，体现理性、深沉等气质；与红色、黄色等艳丽的颜色搭配又可以表现出跃动感、华丽感。

时通运泰

青黛
R69 G70 B94
C80 M76 Y52 K15

杏黄
R244 G161 B53
C6 M47 Y82 K0

胭脂虫
R168 G30 B50
C41 M100 Y85 K6

白云青舍

精白
R255 G255 B255
C0 M0 Y0 K0

蕉月
R132 G142 B136
C55 M40 Y44 K0

青黛
R69 G70 B94
C80 M76 Y52 K15

避嚣习静

精白
R255 G255 B255
C0 M0 Y0 K0

青黛
R69 G70 B94
C80 M76 Y52 K15

龙葵紫
R49 G47 B58
C82 M79 Y65 K42

龙章凤姿

明黄
R255 G222 B18
C6 M19 Y87 K0

胭脂虫
R168 G30 B50
C41 M100 Y85 K6

青黛
R69 G70 B94
C80 M76 Y52 K15

青鞋布袜

灰
R147 G162 B169
C49 M32 Y30 K0

青黛
R69 G70 B94
C80 M76 Y52 K15

龙葵紫
R49 G47 B58
C82 M79 Y65 K42

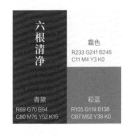

六根清净

霜色
R233 G241 B246
C11 M4 Y3 K0

青黛
R69 G70 B94
C80 M76 Y52 K15

菘蓝
R105 G119 B138
C67 M52 Y38 K0

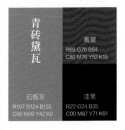

青砖黛瓦

青黛
R69 G70 B94
C80 M76 Y52 K15

石板灰
R107 G124 B135
C66 M49 Y42 K0

漆黑
R22 G24 B35
C90 M87 Y71 K61

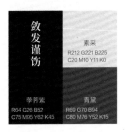

敛发谨饬

素采
R212 G221 B225
C20 M10 Y11 K0

荸荠紫
R64 G26 B52
C75 M95 Y62 K45

青黛
R69 G70 B94
C80 M76 Y52 K15

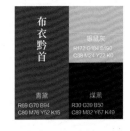

布衣黔首

银鼠灰
R172 G184 B190
C38 M24 Y22 K0

青黛
R69 G70 B94
C80 M76 Y52 K15

煤黑
R30 G39 B50
C89 M82 Y67 K49

C 82
M 79
Y 57
K 25

R 61
G 59
B 79

H/11

玄青

色彩特征：暗沉。

玄色黑中带红，青色为近乎黑的蓝色，故玄青是带有蓝、红的黑色，偏紫。直接用土靛做还原染色，反复染色多次后，黑中隐约有紫色，便可得到玄青色。

明·罗伦水心书院次容彦昭

游子来何之，来之水心亭。
同流混清浊，高思入玄青。
病菊东篱醉，幽兰陋室馨。
石齐频入梦，经纬两冥冥。

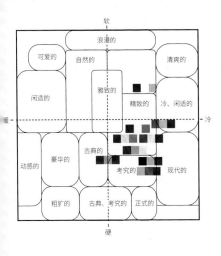

玄青

有一种昆虫叫地胆，因其颜色为胆色而得名，这种颜色就是玄青色。

玄青幽玄、高深，在室内设计中使用玄青色，可以表现出玄静的空间感。在服装设计中，玄青色与灰色、蓝色、白色等搭配会显得十分干净、整洁。

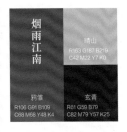

烟雨江南

晴山
R163 G187 B219
C42 M22 Y7 K0

鸦雏
R106 G91 B109
C68 M68 Y48 K4

玄青
R61 G59 B79
C82 M79 Y57 K25

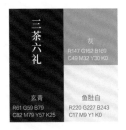

三茶六礼

灰
R147 G162 B169
C49 M32 Y30 K0

玄青
R61 G59 B79
C82 M79 Y57 K25

鱼肚白
R220 G227 B243
C17 M9 Y1 K0

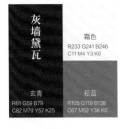

灰墙黛瓦

霜色
R233 G241 B246
C11 M4 Y3 K0

玄青
R61 G59 B79
C82 M79 Y57 K25

菘蓝
R105 G119 B138
C67 M52 Y38 K0

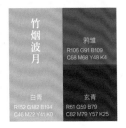

竹烟波月

鸦雏
R106 G91 B109
C68 M68 Y48 K4

白青
R152 G182 B194
C46 M22 Y41 K0

玄青
R61 G59 B79
C82 M79 Y57 K25

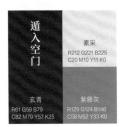

遁入空门

素采
R212 G221 B225
C20 M10 Y11 K0

玄青
R61 G59 B79
C82 M79 Y57 K25

紫藤灰
R129 G124 B146
C58 M52 Y33 K0

山雨欲来

精白
R255 G255 B255
C0 M0 Y0 K0

玄青
R61 G59 B79
C82 M79 Y57 K25

鹳翠绿
R98 G190 B157
C62 M6 Y49 K0

晨参暮礼

灰
R147 G162 B169
C49 M32 Y30 K0

龙战
R94 G66 B32
C62 M71 Y98 K35

玄青
R61 G59 B79
C82 M79 Y57 K25

眉黛青颦

鱼肚白
R220 G227 B243
C17 M9 Y1 K0

青雀头黛
R53 G78 B107
C86 M72 Y47 K8

玄青
R61 G59 B79
C82 M79 Y57 K25

鬓丝禅榻

银鼠灰
R172 G184 B190
C38 M24 Y22 K0

漆黑
R22 G24 B35
C90 M87 Y71 K61

玄青
R61 G59 B79
C82 M79 Y57 K25

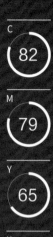

C 82
M 79
Y 65
K 42

R 49
G 47
B 58

H/12

龙葵紫

色彩特征：暗沉。

龙葵紫即黑紫色，是龙葵浆果的颜色。龙葵是一种植物，花朵呈淡紫色或白色，茎呈绿色或紫色，果实呈球形，果实完全成熟后颜色变为黑紫色。

宋·贾似道〈黑紫〉

黑紫生来似茄皮，腿脚兼黄赤肚皮。钳若生来紫黑色，早秋赢到雪花飞。

龙葵紫

龙葵可全株入药，具有散瘀消肿、清热解毒的功效。《唐本草》中记载："龙葵，所在有之，即关、河间谓之苦菜者。叶圆，花白，子若牛李子，生青熟黑。但堪煮食，不任生啖。"其中"生青熟黑"便是形容龙葵未成熟和成熟时期的颜色。

龙葵紫十分暗沉，严肃且庄重，与其他暗色调搭配，能表达出一种古典传统、洗尽铅华的感觉，也可作为底色，突出其他颜色的亮点与华丽感。

古貌古心

黄琮
R155 G137 B106
C47 M47 Y60 K0

翿
R93 G81 B60
C66 M64 Y78 K25

龙葵紫
R49 G47 B58
C82 M79 Y65 K42

焚香顶礼

龙战
R94 G66 B32
C62 M71 Y98 K35

龙葵紫
R49 G47 B58
C82 M79 Y65 K42

青圭
R142 G141 B92
C53 M42 Y71 K0

明堂正道

素采
R212 G221 B225
C20 M10 Y11 K0

粗晶皂
R67 G69 B74
C78 M71 Y63 K27

龙葵紫
R49 G47 B58
C82 M79 Y65 K42

晨钟暮鼓

棕黑
R120 G76 B34
C55 M72 Y100 K23

龙葵紫
R49 G47 B58
C82 M79 Y65 K42

漆黑
R22 G24 B35
C90 M87 Y71 K61

长斋礼佛

驼色
R168 G132 B98
C42 M52 Y63 K0

龙葵紫
R49 G47 B58
C82 M79 Y65 K42

栗色
R70 G37 B16
C64 M82 Y100 K54

古寺青灯

石板灰
R107 G124 B135
C66 M49 Y42 K0

龙葵紫
R49 G47 B58
C82 M79 Y65 K42

缃色
R72 G49 B48
C69 M78 Y73 K44

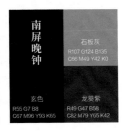

南屏晚钟

石板灰
R107 G124 B135
C66 M49 Y42 K0

玄色
R55 G7 B8
C67 M96 Y93 K65

龙葵紫
R49 G47 B58
C82 M79 Y65 K42

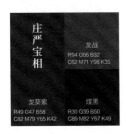

庄严宝相

龙战
R94 G66 B32
C62 M71 Y98 K35

龙葵紫
R49 G47 B58
C82 M79 Y65 K42

煤黑
R30 G39 B50
C89 M82 Y67 K49

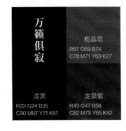

万籁俱寂

粗晶皂
R67 G69 B74
C78 M71 Y63 K27

漆黑
R22 G24 B35
C90 M87 Y71 K61

龙葵紫
R49 G47 B58
C82 M79 Y65 K42

软
浪漫的
可爱的
自然的
清爽的
雅致的
闲适的
精致的
冷、闲适的
爱
冷
古典的
动感的
豪华的
考究的
现代的
粗犷的
古典、考究的
正式的
硬

国色
印象

紫色系

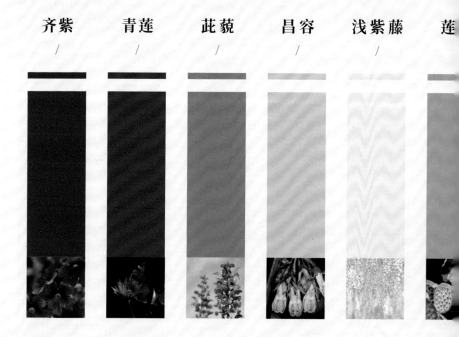

齐紫　　青莲　　芣蕧　　昌容　　浅紫藤　　莲

茆　　迷楼灰　　鸦雏　　黛紫　　龙睛鱼紫　　荸荠紫

C 72

M 100

Y 34

K 1

R 108
G 33
B 109

齐紫

色彩特征：鲜艳。

齐紫也称帝王紫，是一种鲜艳、纯正的紫色。据说古时齐桓公喜欢紫色，《韩非子·外储说左上》中记载：『齐王好衣紫，齐人皆好也。』齐国五素不得一紫。齐王患紫贵。』后来齐紫被引申比喻上行下效。

明·杨慎春郊得紫字张惟信同赋（节选）

园翘丰绿荑，水叶牵玄沚。
百琲佳丽人，千金游冶子。
飞盖杂英前，行筵芳树底。
广幕耀周缇，袨服矜齐紫。
野隰被华丹，林籁和宫徵。
徙倚非送归，踌躇因望美。

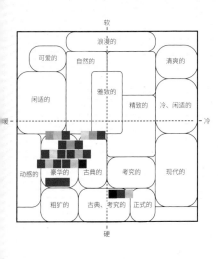

齐 紫

　　齐国地处海边，专家推测当时的齐紫取自海边难以捕捞的骨螺。骨螺稀少而昂贵，所以当时紫色染料堪比黄金。后来，人们发现更常见的植物可做紫色染料，就放弃了用骨螺提取紫色。

　　齐紫明亮、鲜艳，有一种华丽的感觉，应用于服装设计中可以展现华美、高贵的质感。齐紫也适用于商品包装设计，但在家居设计中大面积使用齐紫会显得过于鲜艳。

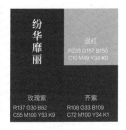

纷华靡丽

退红
R233 G157 B150
C10 M49 Y34 K0

玫瑰紫
R137 G30 B82
C55 M100 Y53 K9

齐紫
R108 G33 B109
C72 M100 Y34 K1

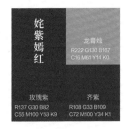

姹紫嫣红

龙膏烛
R222 G130 B167
C16 M61 Y14 K0

玫瑰紫
R137 G30 B82
C55 M100 Y53 K9

齐紫
R108 G33 B109
C72 M100 Y34 K1

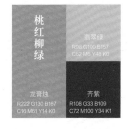

桃红柳绿

缥碧绿
R98 G199 B157
C62 M5 Y48 K0

龙膏烛
R222 G130 B167
C16 M61 Y14 K0

齐紫
R108 G33 B109
C72 M100 Y34 K1

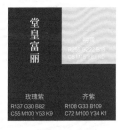

堂皇富丽

闰绿
R255 G222 B15
C6 M14 Y34 K0

玫瑰紫
R137 G30 B82
C55 M100 Y53 K9

齐紫
R108 G33 B109
C72 M100 Y34 K1

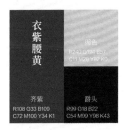

衣紫腰黄

褐色
R240 G194 B57
C11 M26 Y82 K0

齐紫
R108 G33 B109
C72 M100 Y34 K1

爵头
R99 G18 B22
C54 M99 Y98 K43

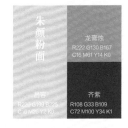

朱颜粉面

龙膏烛
R222 G130 B167
C16 M61 Y14 K0

爵容
R228 G199 B225
C10 M26 Y2 K0

齐紫
R108 G33 B109
C72 M100 Y34 K1

丰姿冶丽

齐紫
R108 G33 B109
C72 M100 Y34 K1

玫瑰紫
R137 G30 B82
C55 M100 Y53 K9

胭脂虫
R168 G30 B50
C41 M100 Y85 K6

群芳吐绿

青翠
R83 G163 B111
C67 M7 Y71 K0

玫瑰紫
R137 G30 B82
C55 M100 Y53 K9

齐紫
R108 G33 B109
C72 M100 Y34 K1

风华绝代

齐紫
R108 G33 B109
C72 M100 Y34 K1

漆黑
R22 G24 B35
C90 M87 Y71 K61

银鼠灰
R177 G184 B190
C38 M24 Y22 K0

C
71

M
92

Y
9

K
0

R
110

G
49

B
142

青莲

色彩特征：鲜艳。

青莲是一种浅紫色，偏蓝，源于青莲花色。南朝梁元帝在玄览赋中写道：『紫绀之堂临水，青莲之台带风。』

I

宋·苏轼同王胜之游蒋山（节选）

欲款南朝寺，同登北郭船。朱门收画戟，绀宇出青莲。夹路苍髯古，迎人翠麓偏。

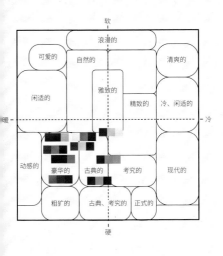

青莲

在古代，青莲是高洁、神圣的象征，受到文人雅士的喜爱，如诗仙李白以"青莲居士"自称。刘长卿在《戏赠干越尼子歌》中写道："亭亭独立青莲下，忍草禅枝绕精舍。"这里的"青莲"代指佛寺。

青莲这种颜色虽鲜艳但不俗、不媚，别有一番雅致风味，与红色系搭配能够营造出充满魅力的华丽氛围，适用于华服和配饰设计。

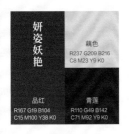

妍姿妖艳

藕色
R237 G209 B216
C8 M23 Y9 K0

品红
R167 G19 B104
C15 M100 Y38 K0

青莲
R110 G49 B142
C71 M92 Y9 K0

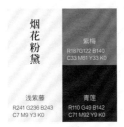

烟花粉黛

紫梅
R187 G122 B140
C33 M61 Y33 K0

浅紫藤
R241 G236 B243
C7 M9 Y3 K0

青莲
R110 G49 B142
C71 M92 Y9 K0

仙姿佚貌

丹皮
R220 G199 B225
C16 M25 Y2 K0

青莲
R110 G49 B142
C71 M92 Y9 K0

浅紫藤
R241 G236 B243
C7 M9 Y3 K0

浓妆艳质

品红
R167 G19 B104
C15 M100 Y38 K0

岱赭
R221 G107 B79
C16 M71 Y67 K0

青莲
R110 G49 B142
C71 M92 Y9 K0

万紫千红

茈藐
R166 G126 B183
C43 M57 Y5 K0

品红
R167 G19 B104
C15 M100 Y38 K0

青莲
R110 G49 B142
C71 M92 Y9 K0

风流蕴藉

竹月
R127 G159 B175
C56 M32 Y27 K0

青莲
R110 G49 B142
C71 M92 Y9 K0

东方既白
R139 G163 B199
C51 M32 Y13 K0

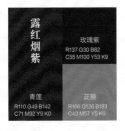

露红烟紫

玫瑰紫
R137 G30 B82
C55 M100 Y53 K9

青莲
R110 G49 B142
C71 M92 Y9 K0

茈藐
R166 G126 B183
C43 M57 Y5 K0

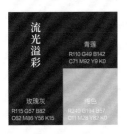

流光溢彩

青莲
R110 G49 B142
C71 M92 Y9 K0

玫瑰灰
R115 G57 B82
C62 M86 Y56 K15

褐色
R240 G194 B57
C11 M28 Y82 K0

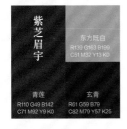

紫芝眉宇

东方既白
R139 G163 B199
C51 M32 Y13 K0

青莲
R110 G49 B142
C71 M92 Y9 K0

玄青
R61 G59 B79
C82 M79 Y57 K25

C 43

M 57

Y 5

K 0

R 166

G 126

B 183

茈蘽

色彩特征：明亮。

茈蘽是从蘽茈中提取的颜色。蘽
是一种根皮呈紫色的植物，在古时
多叫茈草或紫草。《山海经》中写道：『北
五十里曰劳山，多茈草。』注：『一名
茈蓌，中染紫也。』

战国时期·屈原《九歌·少司命
（节选）

秋兰兮麋芜，罗生兮堂下；；
绿叶兮素华，芳菲菲兮袭予；；
夫人自有兮美子，荪何以兮愁苦；
秋兰兮青青，绿叶兮紫茎。

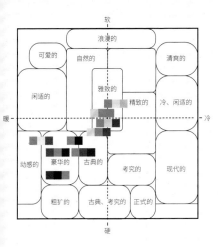

茈藐

藐茈是十分常见的紫色染料，其根部含有紫色素。用明矾做媒介染色，可以得到紫色。用藐茈做原料后，紫色才在坊间流传开来，成为比较大众的颜色。

茈藐这种颜色很柔美，介于艳丽与淡雅之间，若与鲜艳的颜色搭配则显娇艳，若与浅色搭配则显柔美，应用范围广，适合年轻人使用。

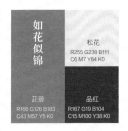

如花似锦

松花
R255 G238 B111
C6 M7 Y64 K0

茈藐
R166 G126 B183
C43 M57 Y5 K0

品红
R167 G19 B104
C15 M100 Y38 K0

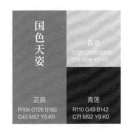

国色天姿

昌容
R20 G199 B225
C16 M26 Y2 K0

茈藐
R166 G126 B183
C43 M57 Y5 K0

青莲
R110 G49 B142
C71 M92 Y9 K0

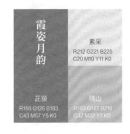

霞姿月韵

素采
R212 G221 B225
C20 M10 Y11 K0

茈藐
R166 G126 B183
C43 M57 Y5 K0

靖山
R163 G187 B219
C42 M22 Y7 K0

桃夭李艳

茈藐
R166 G126 B183
C43 M57 Y5 K0

品红
R167 G19 B104
C15 M100 Y38 K0

荸荠紫
R64 G26 B52
C75 M95 Y62 K45

风姿绰约

茈藐
R166 G126 B183
C43 M57 Y5 K0

藕色
R237 G209 B216
C8 M23 Y9 K0

青莲
R110 G49 B142
C71 M92 Y9 K0

锦瑟年华

茈藐
R166 G126 B183
C43 M57 Y5 K0

昌容
R220 G199 B225
C16 M26 Y2 K0

紫藤灰
R129 G124 B146
C58 M52 Y33 K0

浓妆艳抹

漆黑
R22 G24 B35
C90 M87 Y71 K61

玫瑰紫
R137 G30 B82
C55 M100 Y53 K9

茈藐
R166 G126 B183
C43 M57 Y5 K0

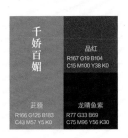

千娇百媚

品红
R167 G19 B104
C15 M100 Y38 K0

茈藐
R166 G126 B183
C43 M57 Y5 K0

龙睛鱼紫
R77 G33 B69
C75 M96 Y56 K30

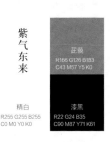

紫气东来

茈藐
R166 G126 B183
C43 M57 Y5 K0

精白
R255 G255 B255
C0 M0 Y0 K0

漆黑
R22 G24 B35
C90 M87 Y71 K61

C
16

M
26

Y
2

K
0

R
220

G
199

B
225

昌　容

色彩特征：明亮。

昌容是指淡紫色，是传说中云中紫草的颜色。太平广记中记载商王之女昌容在常山修道，经常采紫草卖给染工，得到的钱用来救济贫病者，且来无影去无踪，昌容作为紫草颜色的代名词由此而来。

Ⅰ

明·刘基游仙九首·其五

晨登女床山，西北望昆仑。
楼台似霄汉，金碧气魂魂。
素女三千人，灼若扶桑暾。
鸾笙引凤舞，云旆随霓幡。
老童发清歌，昌容戏紫鹍。
神荼献丹桃，洪崖开玉尊。
蜚廉漫崔巍，建章空千门。

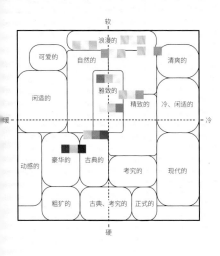

昌 容

　　商王之女昌容修道的故事具有浓烈的传奇色彩，作为一种颜色，昌容也给人以仙气飘飘之感。

　　昌容这种颜色甜美、梦幻，与粉色、浅蓝色、灰色等颜色搭配或浪漫或充满童趣，适用于女性或儿童用品设计。

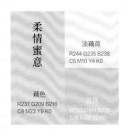

柔情蜜意

淡藕荷
R244 G235 B238
C5 M10 Y4 K0

藕色
R237 G209 B216
C8 M23 Y9 K0

昌容
R220 G199 B225
C16 M26 Y2 K0

香甜软糯

淡藕荷
R244 G235 B238
C5 M10 Y4 K0

退红
R233 G157 B150
C10 M49 Y34 K0

昌容
R220 G199 B225
C16 M26 Y2 K0

眉目如画

霜色
R233 G241 B246
C11 M4 Y3 K0

昌容
R220 G199 B225
C16 M26 Y2 K0

东方既白
R130 G163 B199
C51 M32 Y13 K0

含情脉脉

昌容
R220 G199 B225
C16 M26 Y2 K0

紫梅
R187 G122 B140
C33 M61 Y33 K0

淡藕荷
R244 G235 B238
C5 M10 Y4 K0

楚楚动人

浅紫藤
R241 G236 B243
C7 M9 Y3 K0

藕色
R237 G209 B216
C8 M23 Y9 K0

昌容
R220 G199 B225
C16 M26 Y2 K0

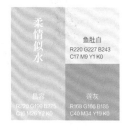

柔情似水

鱼肚白
R220 G227 B243
C17 M9 Y1 K0

昌容
R220 G199 B225
C16 M26 Y2 K0

莲灰
R168 G166 B185
C40 M34 Y19 K0

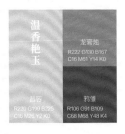

温香艳玉

龙膏烛
R222 G130 B167
C16 M61 Y14 K0

昌容
R220 G199 B225
C16 M26 Y2 K0

鸦雏
R106 G91 B109
C68 M68 Y48 K4

妍姿妖艳

昌容
R220 G199 B225
C16 M26 Y2 K0

品红
R167 G19 B104
C15 M100 Y38 K0

青莲
R110 G49 B142
C71 M92 Y9 K0

柔情媚态

昌容
R220 G199 B225
C16 M26 Y2 K0

淡藕荷
R244 G235 B238
C5 M10 Y4 K0

迷楼灰
R141 G127 B138
C53 M51 Y38 K0

C 7

M 9

Y 3

K 0

R 241

G 236

B 243

浅紫藤

色彩特征：朴素。

浅紫藤是指紫藤花的花瓣中靠近茎的部分的颜色，为浅紫色。

I

唐·李白紫藤树

紫藤挂云木，花蔓宜阳春。

密叶隐歌鸟，香风留美人。

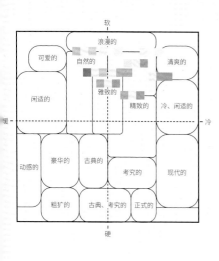

软

浪漫的

可爱的 · 自然的 · 清爽的

闲适的 · 雅致的 · 精致的 · 冷·闲适的

暖 ─ ─ ─ ─ ─ ─ ─ ─ ─ ─ 冷

动感的 · 豪华的 · 古典的 · 考究的 · 现代的

粗犷的 · 古典·考究的 · 正式的

硬

浅 紫 藤

　　张弼在《偶题》中写道："空濛山色晴还雨，缭绕溪流曲又斜。短杖微吟过桥去，东风满路紫藤花。"绿荫下的紫藤花在春风中摇曳生姿，如同被春风吹动的风铃，故浅紫藤给人一种风铃般清脆的感觉。

　　在搭配上，浅紫藤可与浅色系搭配来突出其清淡、细腻的特性。浅紫藤适用于面向儿童、女性的商品包装，在家具配件中使用浅紫藤也能营造清新自然的氛围。

温情蜜意

半见
R255 G251 B199
C3 M1 Y30 K0

浅紫藤
R241 G236 B243
C7 M9 Y3 K0

月白
R214 G236 B240
C20 M2 Y7 K0

清辞丽句

浅紫藤
R241 G236 B243
C7 M9 Y3 K0

白青
R152 G182 B194
C46 M22 Y41 K0

莲灰
R168 G166 B185
C40 M34 Y19 K0

双瞳剪水

霜色
R233 G241 B246
C11 M4 Y3 K0

浅紫藤
R241 G236 B243
C7 M9 Y3 K0

月白
R214 G236 B240
C20 M2 Y7 K0

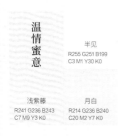

甜美多汁

浅紫藤
R241 G236 B243
C7 M9 Y3 K0

淮蹄黄
R242 G200 B103
C9 M26 Y65 K0

藕色
R237 G209 B216
C8 M23 Y9 K0

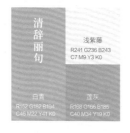

端庄贤淑

浅紫藤
R241 G236 B243
C7 M9 Y3 K0

紫石英
R197 G180 B184
C27 M31 Y22 K0

莲灰
R168 G166 B185
C40 M34 Y19 K0

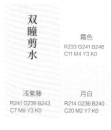

如梦似幻

浅紫藤
R241 G236 B243
C7 M9 Y3 K0

天缥
R213 G235 B225
C21 M2 Y16 K0

东方既白
R139 G163 B199
C51 M32 Y13 K0

烟视媚行

浅紫藤
R241 G236 B243
C7 M9 Y3 K0

紫梅
R187 G122 B140
C33 M61 Y33 K0

昌容
R220 G199 B225
C16 M26 Y2 K0

酒酽花浓

银鼠灰
R172 G184 B190
C38 M24 Y22 K0

浅紫藤
R241 G236 B243
C7 M9 Y3 K0

秘色
R187 G198 B147
C33 M23 Y47 K0

清丽俊逸

莲灰
R168 G166 B185
C40 M34 Y19 K0

浅紫藤
R241 G236 B243
C7 M9 Y3 K0

东方既白
R139 G163 B199
C51 M32 Y13 K0

C 40

M 34

Y 19

K 0

R 168

G 166

B 185

莲灰

色彩特征：明亮。

莲灰是指偏灰的紫莲花的颜色。有的紫色莲花带灰色调，呈暗紫灰色，莲灰色由此而来。

Ⅰ

唐·崔橹《残莲花》

倚风无力减香时，涵露如啼卧翠池。

金谷楼前马嵬下，世间殊色一般悲。

不耐高风怕冷烟，瘦红欹委倒青莲。

无人解把无尘袖，盛取残香尽日怜。

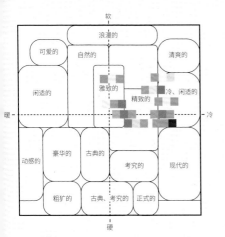

莲 灰

除了紫莲花，其他有代表性的莲灰色植物是某些特定品种的樱花，如山樱、吉野樱。冰心在《樱花赞》中写道："山樱和吉野樱不像桃花那样地白中透红，也不像梨花那样地白中透绿，它是莲灰色的。"在大众认知中，樱花多是浅粉色或白色的，这里山樱和吉野樱的颜色被准确地描绘了出来。

莲灰带有安谧、幽静、深沉的基调，适用于室内设计，能给人带来平静的感觉，有助于修身养性。

芙蓉如面

淡藕荷
R244 G235 B238
C5 M10 Y4 K0

檀唇
R218 G158 B140
C18 M46 Y41 K0

莲灰
R168 G166 B185
C40 M34 Y19 K0

婀容修态

浅紫藤
R241 G236 B243
C7 M9 Y3 K0

莲灰
R168 G166 B185
C40 M34 Y19 K0

东方既白
R139 G163 B199
C51 M32 Y13 K0

出尘不染

霜色
R233 G241 B246
C11 M4 Y3 K0

莲灰
R168 G166 B185
C40 M34 Y19 K0

素采
R212 G221 B225
C20 M10 Y11 K0

大家闺秀

莲灰
R168 G166 B185
C40 M34 Y19 K0

淡藕荷
R244 G235 B238
C5 M10 Y4 K0

烟红
R154 G130 B140
C47 M52 Y37 K0

秀外慧中

烟红
R154 G130 B140
C47 M52 Y37 K0

莲灰
R168 G166 B185
C40 M34 Y19 K0

东方既白
R139 G163 B199
C51 M32 Y13 K0

雅人清致

鱼肚白
R220 G227 B243
C17 M9 Y1 K0

莲灰
R168 G166 B185
C40 M34 Y19 K0

紫藤灰
R129 G124 B146
C58 M52 Y33 K0

端庄大方

迷楼灰
R141 G127 B138
C53 M51 Y38 K0

紫石英
R197 G180 B184
C27 M31 Y22 K0

莲灰
R168 G166 B185
C40 M34 Y19 K0

含蓄内秀

素采
R212 G221 B225
C20 M10 Y11 K0

迷楼灰
R141 G127 B138
C53 M51 Y38 K0

莲灰
R168 G166 B185
C40 M34 Y19 K0

修身立节

灰
R147 G162 B169
C49 M32 Y30 K0

莲灰
R168 G166 B185
C40 M34 Y19 K0

粗晶皂
R67 G69 B74
C78 M71 Y63 K27

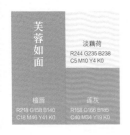

C 46

M 46

Y 22

K 0

R 155
G 142
B 169

色彩特征：朴素。

紫芀源于紫色的莲子，紫芀亦作
『紫的』。南朝宋鲍照在沃《芙蓉赋》中写
道：『青房兮规接，紫的兮圆罗。』

紫 芀

唐·李绅新楼诗二十首·重
台莲

绿荷舒卷凉风晓，红萼开萦紫芀重。
游女汉皋争笑脸，二妃湘浦并愁容。
自含秋露贞姿结，不竞春妖冶态秾。
终恐玉京仙子识，却将归种碧池峰。

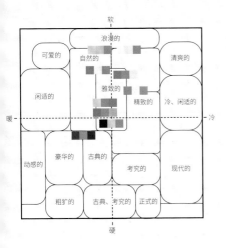

紫苃

莲花夏季在荷塘中盛开，花心也随之长大。暑期过去，花瓣慢慢凋零，只剩下莲蓬玉立在荷塘中，结下莲子。紫苃初生，娇嫩细腻，成熟后颜色偏白。

紫苃虽略显朴素，但与粉色、红色等搭配可表现优雅、柔美的特点，与蓝色、绿色等搭配可表现清冷的特点。

人面桃花

扶光
R240 G194 B162
C7 M31 Y36 K0

藕色
R237 G209 B216
C8 M23 Y9 K0

紫苃
R155 G142 B169
C46 M46 Y22 K0

娇嫩欲滴

天缥
R213 G235 B225
C21 M2 Y16 K0

淡藕荷
R244 G235 B238
C5 M10 Y4 K0

紫苃
R155 G142 B169
C46 M46 Y22 K0

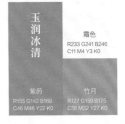

玉润冰清

霜色
R233 G241 B246
C11 M4 Y3 K0

紫苃
R155 G142 B169
C46 M46 Y22 K0

竹月
R127 G159 B175
C56 M32 Y27 K0

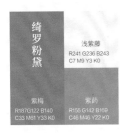

绮罗粉黛

浅紫藤
R241 G236 B243
C7 M9 Y3 K0

紫梅
R187 G122 B140
C33 M61 Y33 K0

紫苃
R155 G142 B169
C46 M46 Y22 K0

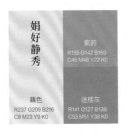

娟好静秀

紫苃
R155 G142 B169
C46 M46 Y22 K0

藕色
R237 G209 B216
C8 M23 Y9 K0

迷楼灰
R141 G127 B138
C53 M51 Y38 K0

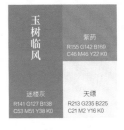

玉树临风

紫苃
R155 G142 B169
C46 M46 Y22 K0

迷楼灰
R141 G127 B138
C53 M51 Y38 K0

天缥
R213 G235 B225
C21 M2 Y16 K0

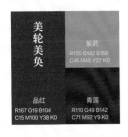

美轮美奂

紫苃
R155 G142 B169
C46 M46 Y22 K0

品红
R167 G19 B104
C15 M100 Y38 K0

青莲
R110 G49 B142
C71 M92 Y9 K0

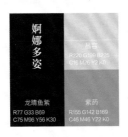

婀娜多姿

晶蓝
R220 G199 B235
C16 M26 Y2 K0

龙睛鱼紫
R77 G33 B69
C75 M96 Y56 K30

紫苃
R155 G142 B169
C46 M46 Y22 K0

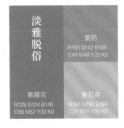

淡雅脱俗

紫苃
R155 G142 B169
C46 M46 Y22 K0

紫藤灰
R129 G124 B146
C58 M52 Y33 K0

紫石英
R197 G180 B184
C27 M31 Y22 K0

C 53

M 51

Y 38

K 0

R 141

G 127

B 138

迷楼灰

色彩特征：朴素。

迷楼灰是指迷楼烧尽后灰烬的颜色，略带紫调。迷楼是隋炀帝的寻乐之所，曹勋在隋堤柳中写道：「神器朱所托，化作迷楼灰。」

唐·杜牧扬州三首（节选）

炀帝雷塘土，迷藏有旧楼。
谁家唱水调，明月满扬州。
骏马宜闲出，千金好旧游。
喧阗醉年少，半脱紫茸裘。
秋风放萤苑，春草斗鸡台。
金络擎雕去，鸾环拾翠来。
……
拖轴诚为壮，豪华不可名。
自是荒淫罪，何妨作帝京。

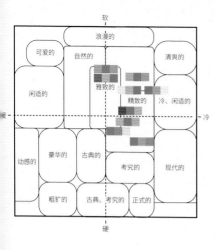

软

浪漫的

可爱的　自然的　　清爽的

闲适的　　雅致的

　　　　　精致的　冷、闲适的

暖　　　　　　　　　　　　冷

动感的　豪华的　古典的

粗犷的　古典的　考究的　现代的

古典、考究的　正式的

硬

迷楼灰

迷楼是隋炀帝在扬州建造的行宫，金碧辉煌，幽房曲室，"工巧之极，自古无有也"。后唐太宗率军入城，看到迷楼后说："此皆民膏血所为也！"于是放火烧了它，据说迷楼火烧数月不灭，最终化为灰烬。

迷楼灰沉静、内敛，有繁华褪去、洗尽铅华之感。与其他朴素的颜色搭配似乎能让人闻到淡淡的香气。

初发芙蓉

紫石英
R197 G180 B184
C27 M31 Y22 K0

檀
R179 G109 B97
C37 M66 Y58 K0

迷楼灰
R141 G127 B138
C53 M51 Y38 K0

淡扫蛾眉

紫药
R155 G142 B169
C46 M46 Y22 K0

迷楼灰
R141 G127 B138
C53 M51 Y38 K0

素采
R212 G221 B225
C20 M10 Y11 K0

水木清华

银鼠灰
R172 G184 B190
C38 M24 Y22 K0

鱼肚白
R220 G227 B243
C17 M9 Y1 K0

迷楼灰
R141 G127 B138
C53 M51 Y38 K0

并蒂芙蓉

迷楼灰
R141 G127 B138
C53 M51 Y38 K0

莲灰
R168 G166 B185
C40 M34 Y19 K0

檀唇
R218 G158 B140
C18 M48 Y41 K0

衣香鬓影

迷楼灰
R141 G127 B138
C53 M51 Y38 K0

紫石英
R197 G180 B184
C27 M31 Y22 K0

白青
R152 G182 B184
C46 M22 Y41 K0

清雅绝尘

莲灰
R168 G166 B185
C40 M34 Y19 K0

迷楼灰
R141 G127 B138
C53 M51 Y38 K0

鱼肚白
R220 G227 B243
C17 M9 Y1 K0

暗香疏影

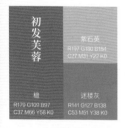

迷楼灰
R141 G127 B138
C53 M51 Y38 K0

紫扇贝
R135 G90 B114
C57 M72 Y44 K1

银鼠灰
R172 G184 B190
C38 M24 Y22 K0

洞幽察微

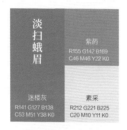

迷楼灰
R141 G127 B138
C53 M51 Y38 K0

黄粱
R192 G179 B148
C31 M29 Y43 K0

东方既白
R139 G163 B199
C51 M32 Y13 K0

格高意远

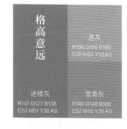

莲灰
R168 G166 B185
C40 M34 Y19 K0

迷楼灰
R141 G127 B138
C53 M51 Y38 K0

雪青灰
R140 G148 B168
C52 M40 Y26 K0

C

68

M

68

Y

48

K

4

R
106

G
91

B
109

鸦雏

色彩特征：朴素。

鸦雏是指小乌鸦羽毛的颜色，并非黑色，多用于形容女子鬓发。南朝梁江淹在《西洲曲》中写道：『单衫杏子红，双鬓鸦雏色。』

Ⅰ

清·曹家达《梅花四章·其四》

西洲鬓影鸦雏色，欲采寒花寄江北。
伯劳飞时郎不归，高天海水空相忆。
塞笛梅花归梦迟，知妾江南肠断时。

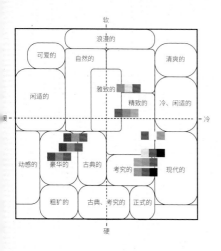

软
浪漫的
可爱的　自然的　清爽的
雅致的
闲适的　精致的　冷、闲适的
暖　冷
动感的　豪华的　古典的　考究的　现代的
粗犷的　古典、考究的　正式的
硬

鸦　雏

传说乌鸦本来拥有一身靓丽的羽毛，后来被大火烧焦，羽毛变为暗黑色。在唐代以前，乌鸦是吉祥的象征，唐代以后乌鸦才逐渐有昭示不详的寓意。唐段成式所著的《酉阳杂俎》中记载："乌鸣地上无好音。人临行，乌鸣而前行，多喜。此旧占所不载。"

鸦雏这种颜色有种灰蒙蒙的感觉，略显含蓄，与蓝色、灰色搭配能营造出文雅的氛围，与艳丽的色彩搭配则能表达出惊艳、魅惑之感。

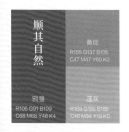

顺其自然

黄琮
R155 G137 B106
C47 M47 Y60 K0

鸦雏
R106 G91 B109
C68 M68 Y48 K4

莲灰
R168 G166 B185
C40 M34 Y19 K0

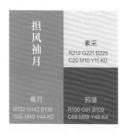

担凤袖月

素采
R212 G221 B225
C20 M10 Y11 K0

蕉月
R132 G142 B136
C55 M40 Y44 K0

鸦雏
R106 G91 B109
C68 M68 Y48 K4

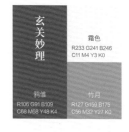

玄关妙理

霜色
R233 G241 B246
C11 M4 Y3 K0

鸦雏
R106 G91 B109
C68 M68 Y48 K4

竹月
R127 G159 B175
C56 M32 Y27 K0

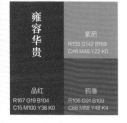

雍容华贵

紫药
R155 G142 B169
C46 M46 Y22 K0

品红
R167 G19 B104
C15 M100 Y38 K0

鸦雏
R106 G91 B109
C68 M68 Y48 K4

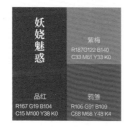

妖娆魅惑

紫梅
R187 G122 B140
C33 M61 Y33 K0

品红
R167 G19 B104
C15 M100 Y38 K0

鸦雏
R106 G91 B109
C68 M68 Y48 K4

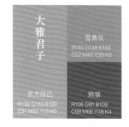

大雅君子

雪青灰
R140 G148 B168
C52 M40 Y26 K0

东方既白
R139 G163 B199
C51 M32 Y13 K0

鸦雏
R106 G91 B109
C68 M68 Y48 K4

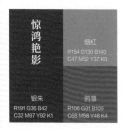

惊鸿艳影

烟红
R154 G130 B140
C47 M52 Y37 K0

银朱
R191 G36 B42
C32 M97 Y92 K1

鸦雏
R106 G91 B109
C68 M68 Y48 K4

清雅绝尘

鸦雏
R106 G91 B109
C68 M68 Y48 K4

素采
R212 G221 B225
C20 M10 Y11 K0

漆黑
R22 G24 B35
C90 M87 Y71 K61

大雅脱俗

鸦雏
R106 G91 B109
C68 M68 Y48 K4

雪青灰
R140 G148 B168
C52 M40 Y26 K0

漆黑
R22 G24 B35
C90 M87 Y71 K61

C 76
M 82
Y 46
K 8

R 87
G 66
B 102

黛紫

色彩特征：暗沉。

黛紫即深紫色，给人以幽静、神秘的感觉。

I

清·纳兰性德《采桑子·土花曾染湘娥黛》

土花曾染湘娥黛，铅泪难消。清韵谁敲，不是犀椎是凤翘。

只应长伴端溪紫，割取秋潮。鹦鹉偷教，方响前头见玉萧。

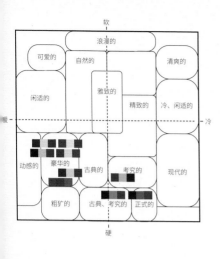

黛 紫

摄影领域有个词叫"带密度"，是指天气晴朗的情况下，傍晚天空还未全黑的状态，此时天空的颜色近似黛紫。

黛紫与鲜艳的颜色搭配会给人一种绮丽的感觉，而与暗沉的颜色搭配则可以营造出古典、庄重的氛围。黛紫适用于酒楼、餐厅等室内设计。

魏紫姚黄

朗黄
R255 G222 B18
C6 M15 Y87 K0

玫瑰紫
R137 G30 B82
C55 M100 Y53 K9

黛紫
R87 G66 B102
C76 M82 Y46 K8

美艳绝伦

素采
R212 G221 B225
C20 M10 Y11 K0

品红
R167 G19 B104
C15 M100 Y38 K0

黛紫
R87 G66 B102
C76 M82 Y46 K8

青堂瓦舍

白青
R152 G182 B194
C46 M22 Y41 K0

黛紫
R87 G66 B102
C76 M82 Y46 K8

龙葵紫
R49 G47 B58
C82 M79 Y65 K42

柔情媚态

藕色
R237 G209 B216
C8 M23 Y9 K0

黛紫
R87 G66 B102
C76 M82 Y46 K8

品红
R167 G19 B104
C15 M100 Y38 K0

娇艳如花

黛紫
R87 G66 B102
C76 M82 Y46 K8

品红
R167 G19 B104
C15 M100 Y38 K0

紫扇贝
R135 G90 B114
C57 M72 Y44 K1

红粉青楼

艾绿
R181 G212 B180
C43 M4 Y33 K0

玫瑰紫
R137 G30 B82
C55 M100 Y53 K9

黛紫
R87 G66 B102
C76 M82 Y46 K8

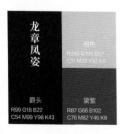

龙章凤姿

缃色
R240 G194 B57
C11 M29 Y81 K0

爵头
R99 G18 B22
C54 M99 Y98 K43

黛紫
R87 G66 B102
C76 M82 Y46 K8

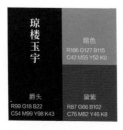

琼楼玉宇

缟色
R166 G127 B115
C42 M55 Y52 K0

爵头
R99 G18 B22
C54 M99 Y98 K43

黛紫
R87 G66 B102
C76 M82 Y46 K8

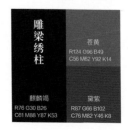

雕梁绣柱

苍黄
R124 G96 B49
C56 M62 Y92 K14

麒麟竭
R76 G30 B26
C61 M88 Y87 K53

黛紫
R87 G66 B102
C76 M82 Y46 K8

C 75
M 96
Y 56
K 30

R 77
G 33
B 69

龙睛鱼紫

色彩特征：暗沉。

龙睛鱼紫与栗紫色相似，颜色较深，源自一些紫色品种的龙睛鱼。龙睛鱼其实就是现在常见的金鱼，因眼睛高凸似龙的眼睛而得名。

I

唐·李白酬中都小吏携斗酒双鱼于逆旅见赠

鲁酒若琥珀，汶鱼紫锦鳞。
山东豪吏有俊气，手携此物赠远人。
意气相倾两相顾，斗酒双鱼表情素。
双鳃呀呷鳍鬣张，跋剌银盘欲飞去。
呼儿拂几霜刃挥，红肌花落白雪霏。
为君下箸一餐饱，醉著金鞍上马归。

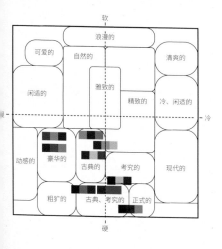

龙睛鱼紫

　　龙睛鱼通常作为观赏鱼养殖，但一般家中所养的龙睛鱼均为橙黄色品种，而非紫色品种。龙睛鱼刚出生时通体黑色，长大后才会变色，其中紫色品种有紫龙睛、紫白龙睛和紫蝶尾龙睛鱼等。

　　龙睛鱼紫较为浓重，具有奢侈性、装饰性，与冷色系搭配显得风雅、时髦，与暖色系搭配显得古典、精美。

绮罗粉黛

紫梅
R187 G122 B140
C33 M61 Y33 K0

玫瑰灰
R115 G57 B82
C62 M86 Y56 K15

龙睛鱼紫
R77 G33 B69
C75 M96 Y56 K30

袭衣绣裳

龙睛鱼紫
R77 G33 B69
C75 M96 Y56 K30

缃色
R166 G127 B115
C42 M55 Y52 K0

荆褐
R140 G106 B73
C52 M61 Y76 K7

三茶六礼

青圭
R142 G141 B92
C53 M42 Y71 K0

龙睛鱼紫
R77 G33 B69
C75 M96 Y56 K30

银鼠灰
R172 G184 B190
C38 M24 Y22 K0

雍容华贵

石蕾
R212 G191 B137
C22 M26 Y51 K0

龙睛鱼紫
R77 G33 B69
C75 M96 Y56 K30

玫瑰灰
R115 G57 B82
C62 M86 Y56 K15

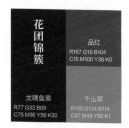

花团锦簇

品红
R167 G19 B104
C15 M100 Y38 K0

龙睛鱼紫
R77 G33 B69
C75 M96 Y56 K30

千山翠
R105 G124 B114
C67 M48 Y56 K1

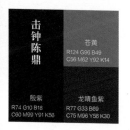

英姿飒爽

银鼠灰
R172 G184 B190
C38 M24 Y22 K0

漆黑
R22 G24 B35
C90 M87 Y71 K61

龙睛鱼紫
R77 G33 B69
C75 M96 Y56 K30

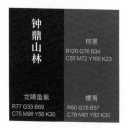

击钟陈鼎

苍黄
R124 G96 B49
C56 M62 Y92 K14

殷紫
R74 G10 B18
C60 M99 Y91 K56

龙睛鱼紫
R77 G33 B69
C75 M96 Y56 K30

钟鼎山林

棕黑
R120 G76 B34
C55 M72 Y100 K23

龙睛鱼紫
R77 G33 B69
C75 M96 Y56 K30

螺青
R60 G78 B57
C78 M61 Y82 K30

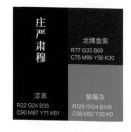

庄严肃穆

龙睛鱼紫
R77 G33 B69
C75 M96 Y56 K30

漆黑
R22 G24 B35
C90 M87 Y71 K61

紫藦灰
R129 G124 B146
C58 M52 Y33 K0

C 75
M 95
Y 62
K 45

R 64
G 26
B 52

荸荠紫

色彩特征：暗沉。

荸荠紫源自荸荠的外壳，为油亮的深紫色，同时带一点红调。

I

清·彭孙贻《荸荠》

登俎非佳果，能消亦爽咽。
温中疑内热，利物可融坚。
齿颊含宫脆，污泥涤滓鲜。
盘飧逢酒渴，遇尔遂泠然。

莼荠紫

有首童谣这样唱道："莼荠红、莼荠紫，莼荠有皮，皮上有泥。洗掉莼荠皮上的泥，削去莼荠外面的皮，莼荠没了皮和泥，干干净净吃莼荠。"莼荠味道清爽、甘凉，有"地下雪梨"之称，颇受小孩子喜欢。

莼荠紫近似于黑色，因红紫色调而有浓艳的感觉，与其他暗沉的颜色搭配能营造庄重、高贵的氛围，也可以作为底色使用，以衬托亮色，既不会喧宾夺主又显奢华。

左上角色彩坐标图标签：
软 / 浪漫的 / 可爱的 / 自然的 / 清爽的 / 闲适的 / 雅致的 / 精致的 / 冷、闲适的 / 冷 / 动感的 / 豪华的 / 古典的 / 考究的 / 现代的 / 粗犷的 / 古典、考究的 / 正式的 / 硬

妍姿妖艳

莼荠紫
R64 G26 B52
C75 M95 Y62 K45

芘荍
R166 G126 B183
C43 M57 Y5 K0

品红
R167 G19 B104
C15 M100 Y38 K0

格高意远

素采
R212 G221 B225
C20 M10 Y11 K0

雪青灰
R140 G148 B168
C52 M40 Y26 K0

莼荠紫
R64 G26 B52
C75 M95 Y62 K45

别具一格

精白
R255 G255 B255
C0 M0 Y0 K0

千山翠
R105 G124 B114
C67 M48 Y56 K1

莼荠紫
R64 G26 B52
C75 M95 Y62 K45

物穆无穷

莼荠紫
R64 G26 B52
C75 M95 Y62 K45

紫扇贝
R135 G90 B114
C57 M72 Y44 K1

素綦
R89 G83 B51
C68 M62 Y87 K26

匠心独运

黄琮
R155 G137 B106
C47 M47 Y60 K0

莼荠紫
R64 G26 B52
C75 M95 Y62 K45

青灰
R43 G50 B61
C85 M78 Y64 K40

精意覃思

精白
R255 G255 B255
C0 M0 Y0 K0

莼荠紫
R64 G26 B52
C75 M95 Y62 K45

勬
R107 G104 B130
C67 M62 Y39 K0

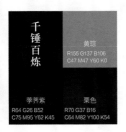

千锤百炼

黄琮
R155 G137 B106
C47 M47 Y60 K0

莼荠紫
R64 G26 B52
C75 M95 Y62 K45

栗色
R70 G37 B16
C64 M82 Y100 K54

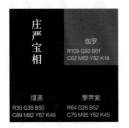

庄严宝相

伽罗
R109 G92 B61
C62 M62 Y82 K18

煤黑
R30 G39 B50
C89 M82 Y67 K49

莼荠紫
R64 G26 B52
C75 M95 Y62 K45

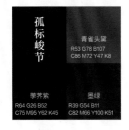

孤标峻节

青雀头黛
R53 G78 B107
C86 M72 Y47 K8

莼荠紫
R64 G26 B52
C75 M95 Y62 K45

墨绿
R39 G54 B11
C82 M66 Y100 K51

J

印象 | 国色

紫红色系

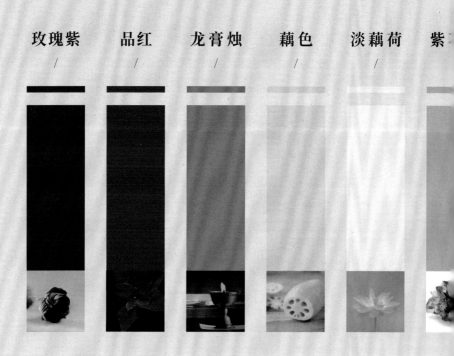

玫瑰紫　　品红　　龙膏烛　　藕色　　淡藕荷　　紫

梅　　　烟红　　　紫扇贝　　　玫瑰灰　　　殷紫　　　缁色

/　　　　/　　　　　/　　　　　/　　　　　/

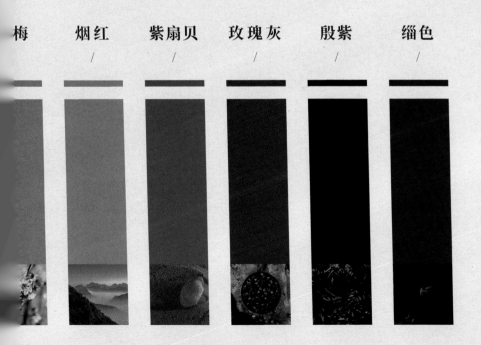

C 55
M 100
Y 53
K 9

R 137
G 30
B 82

J / 1

玫瑰紫

色彩特征：鲜艳。

玫瑰紫是指紫玫瑰的颜色，为紫红色。『扬州画舫录·卷一』中记载：『紫有大紫、玫瑰紫、茄花紫，即古之油紫，北紫之属。』

五代·李珣南乡子（节选）

红豆蔻，紫玫瑰，谢娘家接越王台。一曲乡歌齐抚掌，堪游赏，酒酌螺杯流水上。

山果熟，水花香，家家风景有池塘。木兰舟上珠帘卷，歌声远，椰子酒倾鹦鹉盏。

玫 瑰 紫

《景德镇陶录》中记载"均釉"有玫瑰紫、海棠红、茄花紫、梅一青等十种。馆藏的宋代玫瑰紫釉尊，釉色如晚霞般柔和典雅。

玫瑰紫鲜艳、充满热情，是一种比较"性感"的颜色，与其他明亮、鲜艳的颜色搭配能营造出华丽、美艳的氛围，非常吸引眼球。

上方软，下方硬，左方暖，右方冷。

浪漫的 可爱的 自然的 清爽的 闲适的 雅致的 精致的 冷、闲适的 动感的 豪华的 古典的 讲究的 现代的 粗犷的 古典、讲究的 正式的

婀娜多姿

藕色
R237 G209 B216
C8 M23 Y9 K0

玫瑰紫
R137 G30 B82
C55 M100 Y53 K9

黛紫
R87 G66 B102
C76 M82 Y46 K8

五光十色

官绿
R42 G110 B63
C84 M47 Y93 K10

玫瑰紫
R137 G30 B82
C55 M100 Y53 K9

明黄
R255 G222 B18
C6 M15 Y37 K0

高官显爵

明黄
R255 G222 B18
C6 M15 Y67 K0

玫瑰紫
R137 G30 B82
C55 M100 Y53 K9

景泰蓝
R0 G78 B162
C94 M74 Y8 K0

黄旗紫盖

杏黄
R244 G161 B53
C6 M47 Y82 K0

玫瑰紫
R137 G30 B82
C55 M100 Y53 K9

齐紫
R108 G33 B109
C72 M100 Y34 K1

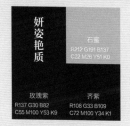

妍姿艳质

石蜜
R212 G191 B137
C22 M26 Y51 K0

玫瑰紫
R137 G30 B82
C55 M100 Y53 K9

齐紫
R108 G33 B109
C72 M100 Y34 K1

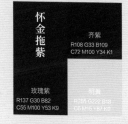

怀金拖紫

齐紫
R108 G33 B109
C72 M100 Y34 K1

玫瑰紫
R137 G30 B82
C55 M100 Y53 K9

明黄
R255 G222 B18
C6 M15 Y87 K0

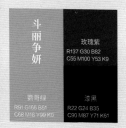

斗丽争妍

玫瑰紫
R137 G30 B82
C55 M100 Y53 K9

鹦哥绿
R91 G155 B51
C68 M18 Y99 K0

漆黑
R22 G24 B35
C90 M87 Y71 K61

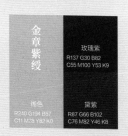

金章紫绶

玫瑰紫
R137 G30 B82
C55 M100 Y53 K9

褐色
R240 G194 B57
C11 M28 Y82 K0

黛紫
R87 G66 B102
C76 M82 Y46 K8

传爵袭紫

齐紫
R108 G33 B109
C72 M100 Y34 K1

玫瑰紫
R137 G30 B82
C55 M100 Y53 K9

鸭头绿
R0 G105 B90
C89 M50 Y71 K10

C

15

M

100

Y

38

K
0

R 167

G 19

B 104

J / 2

品红

色彩特征：鲜艳。

品红色又称洋红色，是一种比大红色略浅的紫调红色。品红本是一种有金属光泽的棕红色晶体，溶于水和醇，通常需要密封保存，在化学实验中通常用来鉴定氧化性气体。后来人们从煤焦油染料中得到了品红色染料，自此便使用这种染料来染色。

I

清·缪公恩《洋红》

谁碾朱砂拥菊丛，丹葩和露绽西风。一从番舶来中土，赢得扶桑晓日红。

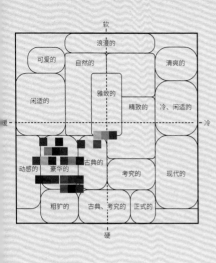

品 红

　　品红于清朝末期由外国传入我国，因此也叫洋红色。姚衡所著的《寒秀草堂笔记》卷四中记载："漳州印泥，海内无不称誉，其研工实甲于他处，他贵不在朱也，八宝洋红之名，特以之欺瞽俗耳。"

　　品红比玫瑰紫更为亮眼，是一种激烈、张扬的颜色，具有魅惑性、攻击性。因其过于吸引眼球，所以在日常生活中常作为小面积的装饰性色彩使用。

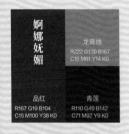

婀娜妩媚

龙膏烛
R222 G130 B167
C16 M61 Y14 K0

品红
R167 G19 B104
C15 M100 Y38 K0

青莲
R110 G49 B142
C71 M92 Y9 K0

端庄秀丽

紫药
R155 G142 B169
C46 M46 Y22 K0

紫石英
R197 G180 B184
C27 M31 Y22 K0

品红
R167 G19 B104
C15 M100 Y38 K0

桃夭柳媚

豆青
R128 G183 B128
C56 M14 Y61 K0

品红
R167 G19 B104
C15 M100 Y38 K0

青莲
R110 G49 B142
C71 M92 Y9 K0

逞娇斗媚

明黄
R255 G222 B10
C8 M15 Y87 K0

品红
R167 G19 B104
C15 M100 Y38 K0

齐紫
R108 G33 B109
C72 M100 Y34 K1

华冠丽服

藕色
R237 G209 B216
C8 M23 Y9 K0

品红
R167 G19 B104
C15 M100 Y38 K0

鸦雏
R106 G91 B109
C68 M68 Y48 K4

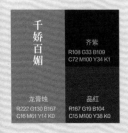

衣锦夜游

品红
R167 G19 B104
C15 M100 Y38 K0

鸦雏
R106 G91 B109
C68 M68 Y48 K4

青黛
R69 G70 B94
C80 M76 Y52 K15

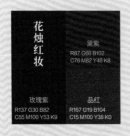

千娇百媚

齐紫
R108 G33 B109
C72 M100 Y34 K1

龙膏烛
R222 G130 B167
C16 M61 Y14 K0

品红
R167 G19 B104
C15 M100 Y38 K0

花烛红妆

黛紫
R87 G66 B102
C76 M82 Y46 K8

玫瑰紫
R137 G30 B82
C55 M100 Y53 K9

品红
R167 G19 B104
C15 M100 Y38 K0

珠零锦粲

漆黑
R22 G24 B35
C90 M87 Y71 K61

鸦雏
R106 G91 B109
C68 M68 Y48 K4

品红
R167 G19 B104
C15 M100 Y38 K0

R 222
G 130
B 167

J / 3

龙膏烛

色彩特征：明亮。

龙膏烛这种颜色为淡紫粉色，源自龙膏烛火的颜色。龙膏即传说中龙的脂膏，用作蜡烛燃烧后烛火呈淡紫色。王嘉所著的拾遗记·方丈山中记载："以龙膏为灯，光耀百里，烟色丹紫。"后来，龙膏慢慢成了蜡烛的代称，张鉴在冬青馆古宫词中写道："点尽龙膏玉漏催，衰蝉落叶总酸辛。"

I

北宋·毛滂剔银灯·同公素赋，侑歌者以七急拍七拜劝酒

帘下风光自足。春到席间屏曲。瑶瓮酥融，羽觞蚁闹，花映酃湖寒绿。又何似、红国翠簇。泪罗愁独。

聚散悲欢箭速。不易一杯相属。频剔银灯，别听牙板，尚有龙膏堪续。罗熏绣馥。锦瑟畔、低迷醉玉。

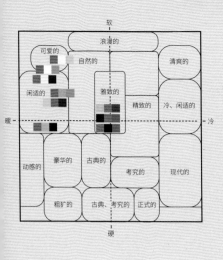

龙膏烛

在古代，能燃起紫色烛火的龙膏烛被人们视为祥瑞之物，如今的龙膏烛色也有紫气东来的吉祥寓意。

龙膏烛这种颜色比较梦幻，与紫色系、红色系等搭配显得娇媚，与蓝色、黄色、绿色等搭配则显得十分甜美，适用于主打可爱风、女性向的商品包装设计。

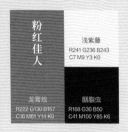

粉红佳人

浅紫藤
R241 G236 B243
C7 M9 Y3 K0

龙膏烛
R222 G130 B167
C16 M61 Y14 K0

胭脂虫
R168 G30 B50
C41 M100 Y85 K6

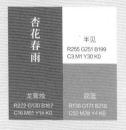

杏花春雨

半见
R255 G251 B199
C3 M1 Y30 K0

龙膏烛
R222 G130 B167
C16 M61 Y14 K0

窃蓝
R136 G171 B218
C52 M28 Y4 K0

天真烂漫

黄白游
R255 G247 B153
C5 M2 Y50 K0

龙膏烛
R222 G130 B167
C16 M61 Y14 K0

云门
R162 G210 B226
C41 M8 Y12 K0

橙黄橘绿

雌黄
R248 G183 B91
C5 M36 Y72 K0

龙膏烛
R222 G130 B167
C16 M61 Y14 K0

鹦哥绿
R91 G165 B51
C68 M18 Y99 K0

光彩陆离

龙膏烛
R222 G130 B167
C16 M61 Y14 K0

黄栗
R195 G217 B78
C33 M5 Y79 K0

延维
R74 G75 B157
C82 M77 Y8 K0

匀红点翠

翡翠绿
R98 G190 B157
C62 M6 Y48 K0

龙膏烛
R222 G130 B167
C16 M61 Y14 K0

齐紫
R108 G33 B109
C72 M100 Y34 K1

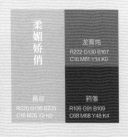

柔媚娇俏

龙膏烛
R222 G130 B167
C16 M61 Y14 K0

昌容
R220 G199 B225
C16 M26 Y2 K0

鸦雏
R106 G91 B109
C68 M68 Y48 K4

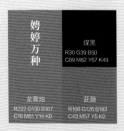

娉婷万种

煤黑
R30 G39 B50
C89 M82 Y67 K49

龙膏烛
R222 G130 B167
C16 M61 Y14 K0

茈藐
R166 G126 B183
C43 M57 Y5 K0

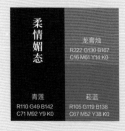

柔情媚态

龙膏烛
R222 G130 B167
C16 M61 Y14 K0

青莲
R110 G49 B142
C71 M92 Y9 K0

菘蓝
R105 G119 B138
C67 M52 Y38 K0

C 8

M 23

Y 9

K 0

R 237

G 209

B 216

J / 4

藕色

色彩特征：明亮。

藕色是指嫩藕的颜色，浅灰而微粉。

宋·李清照《一剪梅·红藕香残玉簟秋》

红藕香残玉簟秋，轻解罗裳，独上兰舟。云中谁寄锦书来？雁字回时，月满西楼。

花自飘零水自流。一种相思，两处闲愁。此情无计可消除。才下眉头，却上心头。

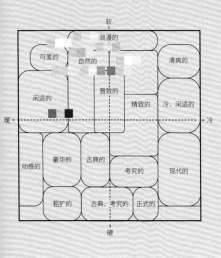

藕 色

陈志岁在《咏荷》中写道："身处污泥未染泥，白茎埋地没人知。"人们通常认为莲藕的颜色是洁净的白色，其实不然，白色只是与淤泥对比之下所产生的色彩感知偏差。通过仔细观察可知，莲藕其实是浅灰粉色的，不似灰色那么灰暗，也不似粉色那么娇嫩。

藕色柔软、甜美，适合与柔嫩的浅色搭配。

如花似玉

精白
R255 G255 B255
C0 M0 Y0 K0

藕色
R237 G209 B216
C8 M23 Y9 K0

黄白游
R255 G247 B153
C5 M2 Y50 K0

玉软花柔

状光
R240 G194 B162
C7 M31 Y36 K0

藕色
R237 G209 B216
C8 M23 Y9 K0

天缥
R213 G235 B225
C21 M2 Y16 K0

软玉温香

淡翠绿
R198 G223 B200
C28 M5 Y27 K0

藕色
R237 G209 B216
C8 M23 Y9 K0

海天霞
R250 G226 B220
C0 M16 Y12 K0

桃腮粉脸

海天霞
R250 G226 B220
C0 M16 Y12 K0

藕色
R237 G209 B216
C8 M23 Y9 K0

浅紫藤
R241 G236 B243
C7 M9 Y3 K0

红粉青蛾

淡藕荷
R244 G235 B238
C5 M10 Y4 K0

藕色
R237 G209 B216
C8 M23 Y9 K0

福醺
R162 G182 B174
C43 M22 Y32 K0

梦笔生花

半见
R255 G251 B199
C3 M1 Y30 K0

藕色
R237 G209 B216
C8 M23 Y9 K0

月白
R214 G236 B240
C20 M2 Y7 K0

粉妆玉砌

海天霞
R250 G226 B220
C0 M16 Y12 K0

藕色
R237 G209 B216
C8 M23 Y9 K0

昌容
R220 G199 B225
C18 M26 Y2 K0

傅粉施朱

藕色
R237 G209 B216
C8 M23 Y9 K0

芘薇
R166 G126 B183
C43 M57 Y5 K0

品红
R167 G19 B104
C15 M100 Y38 K0

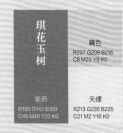

琪花玉树

藕色
R237 G209 B216
C8 M23 Y9 K0

紫苟
R155 G142 B169
C46 M46 Y22 K0

天缥
R213 G235 B225
C21 M2 Y16 K0

C 5
M 10
Y 4
K 0

R 244
G 235
B 238

J / 5

淡藕荷

色彩特征：明亮。

淡藕荷是指带有一点粉红色的浅
紫色，也就是荷花（莲花）花瓣浅色
部分的颜色。

I

宋·李清照如梦令·常记溪亭
日暮

常记溪亭日暮，沉醉不知归路。兴
尽晚回舟，误入藕花深处。争渡，
争渡，惊起一滩鸥鹭。

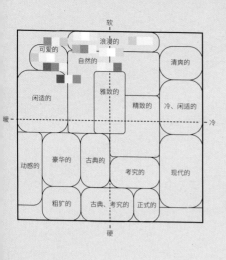

淡藕荷

荷花"出淤泥而不染，濯清涟而不妖"受到人们的喜爱，素有"凌波仙子"的美称，故而淡藕荷也是天生丽质的美人的代表色之一。

淡藕荷非常清淡，给人一种梦幻、柔和的感觉，与浅暖色系搭配显得很甜美，与浅冷色系搭配又显得十分清新、灵动，适用于可爱风格的商品包装设计。

朱颜粉面

淡藕荷
R244 G235 B238
C5 M10 Y4 K0

退红
R233 G157 B150
C10 M49 Y34 K0

藕色
R237 G209 B216
C8 M23 Y9 K0

玉骨冰肌

精白
R255 G255 B255
C0 M0 Y0 K0

淡藕荷
R244 G235 B238
C5 M10 Y4 K0

淡翠绿
R198 G223 B200
C28 M5 Y27 K0

冰清玉洁

精白
R255 G255 B255
C0 M0 Y0 K0

淡藕荷
R244 G235 B238
C5 M10 Y4 K0

鱼肚白
R220 G227 B243
C17 M9 Y1 K0

软谈丽语

淡藕荷
R244 G235 B238
C5 M10 Y4 K0

藕色
R237 G209 B216
C8 M23 Y9 K0

半见
R255 G251 B199
C3 M1 Y30 K0

袅袅婷婷

檀唇
R218 G158 B140
C18 M46 Y41 K0

扶光
R240 G194 B162
C7 M31 Y36 K0

淡藕荷
R244 G235 B238
C5 M10 Y4 K0

楚楚动人

淡藕荷
R244 G235 B238
C5 M10 Y4 K0

藕色
R237 G209 B216
C8 M23 Y9 K0

月白
R214 G236 B240
C20 M2 Y7 K0

绮罗粉黛

檀唇
R218 G158 B140
C18 M46 Y41 K0

绾色
R166 G127 B115
C42 M55 Y52 K0

淡藕荷
R244 G235 B238
C5 M10 Y4 K0

粉面朱唇

淡藕荷
R244 G235 B238
C5 M10 Y4 K0

檀
R179 G109 B97
C37 M66 Y58 K0

莲莱
R168 G166 B185
C40 M34 Y19 K0

粉白黛绿

天缥
R213 G235 B225
C21 M2 Y16 K0

淡藕荷
R244 G235 B238
C5 M10 Y4 K0

紫茢
R155 G142 B169
C46 M46 Y22 K0

C 27

M 31

Y 22

K 0

R 197

G 180

B 184

J / 6

紫石英

色彩特征：朴素。

紫石英这种颜色是指紫色石英中颜色较淡部分的颜色、哑光、偏暗。

本草衍义中记载：「紫石英，明澈如水精，其色紫而不匀。」

I

唐·韩愈晚春二首·其一

草树知春不久归，百般红紫斗芳菲。

杨花榆荚无才思，惟解漫天作雪飞。

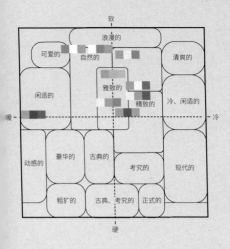

紫石英

魏晋时期，求仙问道之风盛行，不少人追求炼丹之术，其中的五石散中便有紫石英。《岭表录异》中记载："陇州山中多紫石英，其色谈紫，其质莹澈，随其大小皆五棱……"

紫石英这种颜色有点浑浊，因而显得朴素、文雅，与其他朴素的颜色搭配可以营造出淡泊、宁静的氛围，用在家居设计中有助于缓解焦虑的心情。

玉软花柔

半见
R255 G251 B199
C3 M1 Y30 K0

芸黄
R210 G163 B108
C23 M41 Y81 K0

紫石英
R197 G180 B184
C27 M31 Y22 K0

绮罗粉黛

扶光
R240 G194 B162
C7 M31 Y36 K0

紫石英
R197 G180 B184
C27 M31 Y22 K0

昌容
R220 G199 B225
C16 M26 Y2 K0

蕙心兰质

霜色
R233 G241 B246
C11 M4 Y3 K0

紫石英
R197 G180 B184
C27 M31 Y22 K0

紫莸
R155 G142 B169
C46 M46 Y22 K0

诗情画意

浅紫藤
R241 G236 B243
C7 M9 Y3 K0

紫石英
R197 G180 B184
C27 M31 Y22 K0

东方既白
R139 G163 B199
C51 M32 Y13 K0

大家风范

紫石英
R197 G180 B184
C27 M31 Y22 K0

浅紫藤
R241 G236 B243
C7 M9 Y3 K0

灰
R147 G162 B169
C49 M32 Y30 K0

花好月圆

东方既白
R139 G163 B199
C51 M32 Y13 K0

半见
R255 G251 B199
C3 M1 Y30 K0

紫石英
R197 G180 B184
C27 M31 Y22 K0

软谈丽语

楂
R179 G109 B97
C37 M66 Y58 K0

紫石英
R197 G180 B184
C27 M31 Y22 K0

驼色
R168 G132 B98
C42 M52 Y63 K0

滴粉搓酥

紫石英
R197 G180 B184
C27 M31 Y22 K0

浅紫藤
R241 G236 B243
C7 M9 Y3 K0

烟红
R154 G130 B140
C47 M52 Y37 K0

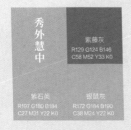

秀外慧中

紫藤灰
R129 G124 B146
C58 M52 Y33 K0

紫石英
R197 G180 B184
C27 M31 Y22 K0

银鼠灰
R172 G184 B190
C38 M24 Y22 K0

C

33

M

61

Y

33

K

0

R 187

G 122

B 140

J / 7

紫 梅

色彩特征：朴素。

紫梅是指紫色梅花的颜色，偏红色。梅花有紫色、红色、粉色、黄色等多种颜色。清同治十二年版的安吉县志中记载：『梅溪在州北三十里……溪上常有紫梅盛开……』

I

元·赵雍彰南八咏诗·梅溪
〈春涨〉

玉磬峰头积雪消，紫梅花下水平桥。
喷开石窦山倾倒，怒拍溪门浪动摇。
连岸白沙鸥鸟下，满川红雨鳜鱼跳。
黄流引入星河去，一任乘槎上碧霄。

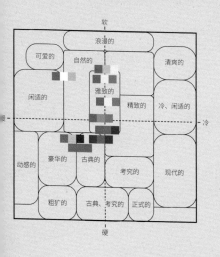

紫 梅

梅花在古人心中有特殊的意义，一般被看作高洁的化身，其"凌寒独自开""只留清气满乾坤"的气质受到众人喜爱，常作为绘画对象。

紫梅这种颜色虽然不是很香艳，但朴素中带着柔美，具有别样的芬芳。紫梅与红色系、紫色系搭配，温柔且具有能量。

袅袅婷婷

精白
R255 G255 B255
C0 M0 Y0 K0

紫梅
R187 G122 B140
C33 M61 Y33 K0

嫩鹅黄
R242 G200 B103
C9 M26 Y65 K0

窈窕淑女

淡藕荷
R244 G235 B238
C5 M10 Y4 K0

紫梅
R187 G122 B140
C33 M61 Y33 K0

紫药
R155 G142 B169
C46 M46 Y22 K0

仙姿佚貌

昌容
R220 G199 B225
C16 M26 Y2 K0

紫梅
R187 G122 B140
C33 M61 Y33 K0

浅紫藤
R241 G236 B243
C7 M9 Y3 K0

柳莺花燕

风入松
R131 G136 B77
C57 M43 Y81 K1

驼色
R168 G132 B98
C42 M52 Y63 K0

紫梅
R187 G122 B140
C33 M61 Y33 K0

柔情蜜意

浅紫藤
R241 G236 B243
C7 M9 Y3 K0

紫梅
R187 G122 B140
C33 M61 Y33 K0

紫药
R155 G142 B169
C46 M46 Y22 K0

芬芳馥郁

檀唇
R218 G158 B140
C18 M46 Y41 K0

紫梅
R187 G122 B140
C33 M61 Y33 K0

紫药
R155 G142 B169
C46 M46 Y22 K0

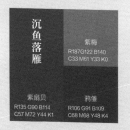

倾国倾城

昌容
R220 G199 B225
C16 M26 Y2 K0

紫梅
R187 G122 B140
C33 M61 Y33 K0

品红
R167 G19 B104
C15 M100 Y38 K0

沉鱼落雁

紫梅
R187 G122 B140
C33 M61 Y33 K0

紫扇贝
R135 G90 B114
C57 M72 Y44 K1

鸦雏
R106 G91 B109
C68 M68 Y48 K4

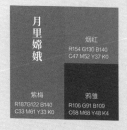

月里嫦娥

烟红
R154 G130 B140
C47 M52 Y37 K0

紫梅
R187 G122 B140
C33 M61 Y33 K0

鸦雏
R106 G91 B109
C68 M68 Y48 K4

C

47

M

52

Y
37

K
0

R 154
G 130
B 140

J / 8

烟红

色彩特征∶朴素。

烟红是指紫烟、红雾的颜色。因为烟带有灰色，所以也可以将烟红色理解为灰红色。高斯得在《三丽人行》中写道∶『相公列屋芙蓉城，烟红露绿千娉婷。』

I

唐·张说《清远江峡山寺》

流落经荒处，逍遥此梵宫。
云峰吐月白，石壁淡烟红。
宝塔灵仙涌，悬龛造化功。
天香涵竹气，虚呗引松风。
檐牖飞花入，廊房激水通。
猿鸣知谷静，鱼戏辨江空。
静默将何贵，惟应心境同。

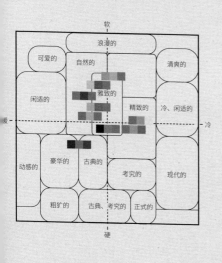

烟 红

宫廷中的侍卫常穿烟红色的衣服，现代生活中与烟红色较为接近的颜色是鞭炮燃烧后产生的烟雾或炮仗碎片的颜色。

烟红有一种辉煌已过的寂静感，古典且优雅，与其他朴素、典雅的颜色搭配可以营造出幽雅的氛围。

温柔娴雅

檀
R179 G109 B97
C37 M66 Y58 K0

扶光
R240 G194 B162
C7 M31 Y36 K0

烟红
R154 G130 B140
C47 M52 Y37 K0

兰姿蕙质

银鼠灰
R172 G184 B190
C38 M24 Y22 K0

檀唇
R218 G158 B140
C18 M46 Y41 K0

烟红
R154 G130 B140
C47 M52 Y37 K0

仪态万方

紫药
R155 G142 B169
C46 M46 Y22 K0

齐紫
R108 G33 B109
C72 M100 Y34 K1

烟红
R154 G130 B140
C47 M52 Y37 K0

楚楚动人

紫梅
R187 G122 B140
C33 M61 Y33 K0

紫石英
R197 G180 B184
C27 M31 Y22 K0

烟红
R154 G130 B140
C47 M52 Y37 K0

天生丽质

紫石英
R197 G180 B184
C27 M31 Y22 K0

绾色
R166 G127 B115
C42 M55 Y52 K0

烟红
R154 G130 B140
C47 M52 Y37 K0

淑质英才

莲灰
R168 G166 B185
C40 M34 Y19 K0

烟红
R154 G130 B140
C47 M52 Y37 K0

素采
R212 G221 B225
C20 M10 Y11 K0

惊鸿艳影

烟红
R154 G130 B140
C47 M52 Y37 K0

银朱
R191 G36 B42
C32 M97 Y92 K1

鸦雏
R106 G91 B109
C68 M68 Y48 K4

质而不俚

仙罗
R109 G92 B61
C62 M62 Y82 K18

驼色
R168 G132 B98
C42 M52 Y63 K0

烟红
R154 G130 B140
C47 M52 Y37 K0

琼林玉质

莲灰
R168 G166 B185
C40 M34 Y19 K0

烟红
R154 G130 B140
C47 M52 Y37 K0

紫藤灰
R129 G124 B146
C58 M52 Y33 K0

C 57

M 72

Y 44

K 1

R 135

G 90

B 114

J / 9

紫扇贝

色彩特征：朴素。

紫扇贝色是指紫扇贝外壳的颜色，为灰紫红色。常见的栉孔扇贝多为浅褐色的，紫扇贝极为罕见。

Ｉ

唐·耿湋《元日早朝》（节选）

九陌朝臣满，三朝候鼓赊。
远珂时接韵，攒炬偶成花。
紫贝为高阙，黄龙建大牙。
参差万戟合，左右八貂斜。

紫扇贝

与其他紫色一样，紫扇贝这种紫色以前常被视为富贵的象征。左思在《三都赋》中写道："紫贝流黄，缥碧素玉。"

紫扇贝有一种圆熟、老练的感觉，无论与什么颜色搭配都显得稳重，适用于主打成熟风格的设计。

丰满华贵

爵头
R99 G18 B22
C54 M99 Y98 K43

紫扇贝
R135 G90 B114
C57 M72 Y44 K1

库金
R225 G138 B59
C15 M56 Y80 K0

流风遗韵

迷楼灰
R141 G127 B138
C53 M51 Y38 K0

紫扇贝
R135 G90 B114
C57 M72 Y44 K1

紫石英
R197 G180 B184
C27 M31 Y22 K0

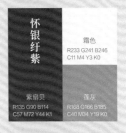

怀银纤紫

霜色
R233 G241 B246
C11 M4 Y3 K0

紫扇贝
R135 G90 B114
C57 M72 Y44 K1

莲灰
R168 G166 B185
C40 M34 Y19 K0

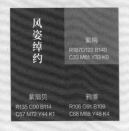

风姿绰约

紫梅
R187 G122 B140
C33 M61 Y33 K0

紫扇贝
R135 G90 B114
C57 M72 Y44 K1

鸦雏
R106 G91 B109
C68 M68 Y48 K4

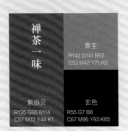

禅茶一味

青圭
R142 G141 B92
C53 M42 Y71 K0

紫扇贝
R135 G90 B114
C57 M72 Y44 K1

玄色
R55 G7 B8
C67 M96 Y93 K65

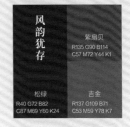

风韵犹存

紫扇贝
R135 G90 B114
C57 M72 Y44 K1

松绿
R40 G72 B82
C87 M69 Y60 K24

吉金
R137 G109 B71
C53 M59 Y78 K7

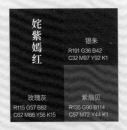

姹紫嫣红

银朱
R191 G36 B42
C32 M97 Y92 K1

玫瑰灰
R115 G57 B82
C62 M86 Y56 K15

紫扇贝
R135 G90 B114
C57 M72 Y44 K1

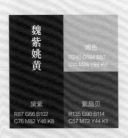

魏紫姚黄

缃色
R240 G194 B57
C11 M26 Y82 K0

黛紫
R87 G66 B102
C76 M82 Y46 K8

紫扇贝
R135 G90 B114
C57 M72 Y44 K1

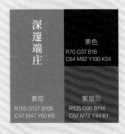

深邃端庄

栗色
R70 G37 B16
C64 M82 Y100 K54

黄琮
R155 G137 B106
C47 M47 Y60 K0

紫扇贝
R135 G90 B114
C57 M72 Y44 K1

C 62

M 86

Y 56

K 15

R 115

G 57

B 82

玫瑰灰

色彩特征：暗沉。

玫瑰灰是由玫瑰紫加一些灰调的颜色构成的，玫瑰灰像是紫色玫瑰被蒙上一层灰纱后所呈现的颜色。

唐·唐彦谦《玫瑰》

麝烛腾清燎，鲛纱覆绿蒙。
宫妆临晓日，锦段落东风。
无力春烟里，多愁暮雨中。
不知何事意，深浅两般红。

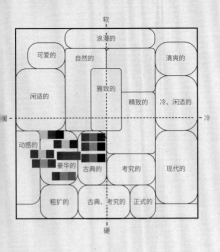

玫 瑰 灰

关于玫瑰灰还有一种解释，即玫瑰的灰烬，这一解释使玫瑰灰给人一种浪漫的感觉。

玫瑰灰与金色系搭配显得很奢华，与红色系、紫色系搭配则显得十分艳丽。在室内设计中大面积使用玫瑰灰会增强奢侈感且不落俗套。

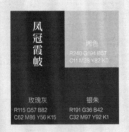

凤冠霞帔

阆色
R240 G194 B57
C11 M28 Y82 K0

玫瑰灰
R115 G57 B82
C62 M86 Y56 K15

银朱
R191 G36 B42
C32 M97 Y92 K1

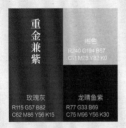

重金兼紫

湘色
R240 G194 B57
C11 M28 Y82 K0

玫瑰灰
R115 G57 B82
C62 M86 Y56 K15

龙睛鱼紫
R77 G33 B69
C75 M96 Y56 K30

金风玉露

千山翠
R105 G124 B114
C67 M48 Y56 K1

玫瑰灰
R115 G57 B82
C62 M86 Y56 K15

苍黄
R124 G96 B49
C56 M62 Y92 K14

端丽冠绝

库金
R225 G138 B59
C15 M56 Y80 K0

玫瑰灰
R115 G57 B82
C62 M86 Y56 K15

龙战
R94 G66 B32
C62 M71 Y98 K35

翩如惊鸿

品红
R167 G19 B104
C15 M100 Y38 K0

玫瑰灰
R115 G57 B82
C62 M86 Y56 K15

黛紫
R87 G66 B102
C76 M82 Y46 K8

风仪严峻

荆褐
R140 G106 B73
C52 M61 Y76 K7

玫瑰灰
R115 G57 B82
C62 M86 Y56 K15

龙睛鱼紫
R77 G33 B69
C75 M96 Y56 K30

瑰姿艳逸

驼色
R168 G132 B98
C42 M52 Y63 K0

玫瑰灰
R115 G57 B82
C62 M86 Y56 K15

玄色
R55 G7 B8
C67 M96 Y93 K65

巫女洛神

吉金
R137 G109 B71
C53 M59 Y78 K7

玫瑰灰
R115 G57 B82
C62 M86 Y56 K15

漆黑
R22 G24 B35
C90 M87 Y71 K61

钿合金钗

玫瑰灰
R115 G57 B82
C62 M86 Y56 K15

阆色
R240 G194 B57
C11 M28 Y82 K0

漆黑
R22 G24 B35
C90 M87 Y71 K61

C 60

M 99

Y 91

K 56

R 74

G 10

B 18

J/11

殷紫

色彩特征：暗沉。

殷紫即偏紫的殷红色，颜色较深、较暗。赵以夫在《大酺·牡丹》中写道："天然花富贵，逞天红殷紫，叠葩重

明·钱榖题画杂花

淡白轻黄各斗奇，嫩红殷紫总芳菲。上林春色原无赖，不断生香惹客衣。

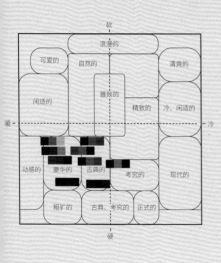

殷 紫

董元恺在《鱼游春水 · 潘园杜鹃》中写道："乱开殷紫猩红，照人心目。"在古文中，殷紫一般与红色一同出现，且多用于形容花色。

殷紫比较凝重，意趣深邃，与暖色系搭配显得古典，与深色搭配显得低调、深沉。

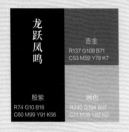

龙跃凤鸣

吉金
R137 G109 B71
C53 M59 Y78 K7

殷紫
R74 G10 B18
C60 M99 Y91 K56

缃色
R240 G194 B57
C11 M28 Y82 K0

华冠丽服

丹林
R135 G52 B36
C49 M89 Y96 K21

龙战
R94 G66 B32
C62 M71 Y98 K35

殷紫
R74 G10 B18
C60 M99 Y91 K56

书香门第

吉金
R137 G109 B71
C53 M59 Y78 K7

黧
R93 G81 B60
C66 M64 Y78 K25

殷紫
R74 G10 B18
C60 M99 Y91 K56

琼姿花貌

玫瑰灰
R115 G57 B82
C62 M86 Y56 K15

殷紫
R74 G10 B18
C60 M99 Y91 K56

库金
R225 G138 B59
C15 M56 Y80 K0

指顾从容

苍黄
R124 G96 B49
C56 M62 Y92 K14

殷紫
R74 G10 B18
C60 M99 Y91 K56

棕黑
R120 G76 B34
C55 M72 Y100 K23

诗礼人家

吉金
R137 G109 B71
C53 M59 Y78 K7

殷紫
R74 G10 B18
C60 M99 Y91 K56

素慕
R89 G83 B51
C68 M62 Y87 K26

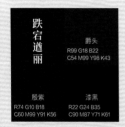

跌宕遒丽

爵头
R99 G18 B22
C54 M99 Y98 K43

殷紫
R74 G10 B18
C60 M99 Y91 K56

漆黑
R22 G24 B35
C90 M87 Y71 K61

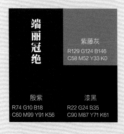

端丽冠绝

紫藤灰
R129 G124 B146
C58 M52 Y33 K0

殷紫
R74 G10 B18
C60 M99 Y91 K56

漆黑
R22 G24 B35
C90 M87 Y71 K61

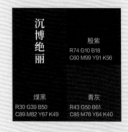

沉博绝丽

殷紫
R74 G10 B18
C60 M99 Y91 K56

煤黑
R30 G39 B50
C89 M82 Y67 K49

青灰
R43 G50 B61
C85 M78 Y64 K40

C 69

M 78

Y 73

K 44

R 72

G 49

B 48

J/12

缁色

色彩特征：暗沉。

缁色近似于黑土地的颜色，并非黑色，带紫红调。《周礼·考工记·钟氏染羽》以朱湛、丹秫，三月而炽之，淳而渍之。三入为纁，五入为緅，七入为缁。」意为用朱湛、丹秫染羽毛七次即成缁色。

先秦·无名氏《诗经·郑风·缁衣》

|

缁衣之宜兮，敝，予又改为兮。适子之馆兮，还，予授子之粲兮。
缁衣之好兮，敝，予又改造兮。适子之馆兮，还，予授子之粲兮。
缁衣之席兮，敝，予又改作兮。适子之馆兮，还，予授子之粲兮。

缁 色

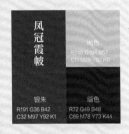

古时缁色主要应用在服饰中。最初道士常穿缁色的衣服，郦道元在《水经注》中就称道家采药之辈为"缁服思玄之士"。汉代以后，僧人常着缁色的衣服，于是僧徒便有了"缁流"的称号。

缁色厚重、沉稳，能够表现出物品（如大衣、毛毯等）的质感。缁色与蓝色搭配可以彰显理性、沉着的气质，与暗沉的颜色搭配则显得十分低调，可以表达出一种高级感。

凤冠霞帔

埿色
R240 G194 B57
C11 M28 Y82 K0

银朱
R191 G36 B42
C32 M97 Y92 K1

缁色
R72 G49 B48
C69 M78 Y73 K44

幽情逸韵

灰
R147 G162 B169
C49 M32 Y30 K0

缁色
R72 G49 B48
C69 M78 Y73 K44

葶荠紫
R64 G26 B52
C75 M95 Y62 K45

两袖清风

月白
R214 G236 B240
C20 M2 Y7 K0

缁色
R72 G49 B48
C69 M78 Y73 K44

玄青
R61 G51 B79
C82 M79 Y57 K25

不矜而庄

黄踪
R155 G137 B106
C47 M47 Y60 K0

殷紫
R74 G10 B18
C60 M99 Y91 K56

缁色
R72 G49 B48
C69 M78 Y73 K44

清正廉洁

石板灰
R107 G124 B135
C66 M49 Y42 K0

缁色
R72 G49 B48
C69 M78 Y73 K44

玄色
R55 G7 B8
C67 M96 Y93 K65

修身慎行

石板灰
R107 G124 B135
C66 M49 Y42 K0

缁色
R72 G49 B48
C69 M78 Y73 K44

佛头青
R25 G50 B95
C98 M91 Y47 K13

古貌古心

龙战
R94 G66 B32
C62 M71 Y98 K35

缁色
R72 G49 B48
C69 M78 Y73 K44

墨绿
R39 G54 B11
C82 M66 Y100 K51

磐石之固

伽罗
R109 G92 B61
C82 M62 Y82 K18

缁色
R72 G49 B48
C69 M78 Y73 K44

漆黑
R22 G24 B35
C90 M87 Y71 K61

铁面无私

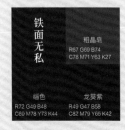

粗晶皂
R67 G69 B74
C78 M71 Y63 K27

缁色
R72 G49 B48
C69 M78 Y73 K44

龙葵紫
R49 G47 B58
C82 M79 Y65 K42

C 0

M 0

Y 0

K 0

R 255

G 255

B 255

K/1

精白

色彩特征：朴素。

精白是指纯粹、纯正的白色，没有一丝杂色，有纯净之意。《史记·天官书中记载：『稍云精白者，其将悍，其士怯。』在形容人时，精白通常是忠心不二的意思。桓宽所著的盐铁论·讼贤中记载：『二公怀精白之心，行忠正之道。』

Ⅰ

唐·岑参《白雪歌送武判官归京》（节选）

北风卷地白草折，胡天八月即飞雪。

忽如一夜春风来，千树万树梨花开。

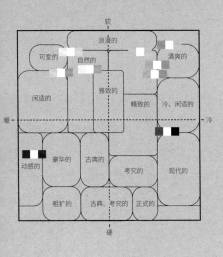

软
浪漫的
可爱的　　自然的　　清爽的
雅致的
闲适的
精致的　冷、闲适的
冷
硬
动感的　豪华的　古典的　考究的　现代的
粗犷的　　古典、考究的　正式的
硬

精　白

　　为了获取精白，古代工匠们通常取材于天然矿石，如方解石、高岭石、白垩土、碳酸钙等。先初步获得原始白色，再经过层层提炼、加工，逐步获取纯度更高的精白。在现代，精白常用于形容食物原料，如大米、面粉。酿酒工艺中的"精白"则是指一种提取过程。

　　精白是一种十分基础和常用的颜色，与大多数颜色都可搭配，有提亮、间隔、增强动感、留白等作用。

粉面含春

精白
R255 G255 B255
C0 M0 Y0 K0

淡藕荷
R244 G235 B238
C5 M10 Y4 K0

淡翠绿
R198 G223 B200
C28 M5 Y27 K0

玉润冰清

精白
R255 G255 B255
C0 M0 Y0 K0

艾绿
R161 G212 B189
C43 M4 Y33 K0

云门
R162 G210 B226
C41 M8 Y12 K0

月凉如水

精白
R255 G255 B255
C0 M0 Y0 K0

窃蓝
R136 G171 B218
C52 M28 Y4 K0

云门
R162 G210 B226
C41 M8 Y12 K0

青春洋溢

精白
R255 G255 B255
C0 M0 Y0 K0

黄白游
R255 G247 B153
C5 M2 Y50 K0

青翠
R83 G183 B111
C67 M7 Y71 K0

春和景明

精白
R255 G255 B255
C0 M0 Y0 K0

明青
R255 G223 B110
C5 M5 Y57 K0

筠色
R98 G179 B198
C63 M17 Y23 K0

清如冰壶

精白
R255 G255 B255
C0 M0 Y0 K0

翠缥绿
R98 G190 B157
C62 M6 Y48 K0

窃蓝
R136 G171 B218
C52 M28 Y4 K0

踏雪寻梅

精白
R255 G255 B255
C0 M0 Y0 K0

胭脂虫
R168 G30 B50
C41 M100 Y85 K6

青黛
R69 G70 B94
C80 M76 Y52 K15

绿草蓝天

精白
R255 G255 B255
C0 M0 Y0 K0

导绿
R150 G194 B78
C19 M10 Y82 K0

窃蓝
R136 G171 B218
C52 M28 Y4 K0

苍翠欲滴

精白
R255 G255 B255
C0 M0 Y0 K0

鸭头绿
R0 G105 B90
C89 M50 Y71 K10

漆黑
R22 G24 B35
C90 M87 Y71 K61

C 11

M 4

Y 3

K 0

R 233

G 241

B 246

K/2

霜色

色彩特征：朴素。

霜色是一种带些许蓝调的白色。冬季气候寒冷，尘世归于静寂，霜色给人的感觉与此意境类似，清冷绝尘。

I

唐·白居易 酬梦得霜夜对月见怀

凄清冬夜景，摇落长年情。
月带新霜色，砧和远雁声。
暖怜炉火近，寒觉被衣轻。
枕上酬佳句，诗成梦不成。

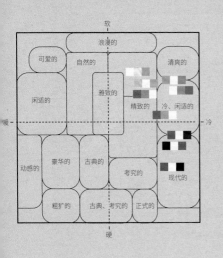

霜色

霜色有一种脱俗的美感。刘禹锡在《望夫山》中写道:"肌肤销尽雪霜色,罗绮点成苔藓斑。"

霜色与蓝色系、灰色系搭配可以营造出宁静、清冷的氛围,适合气质冷淡、平和的人使用。

华星秋月

海天霞
R250 G226 B220
C0 M16 Y12 K0

霜色
R233 G241 B246
C11 M4 Y3 K0

紫石英
R197 G180 B184
C27 M31 Y22 K0

云容月貌

霜色
R233 G241 B246
C11 M4 Y3 K0

昌容
R220 G199 B225
C16 M26 Y2 K0

嵴山
R163 G187 B219
C42 M22 Y7 K0

冰清水冷

霜色
R233 G241 B246
C11 M4 Y3 K0

白青
R152 G182 B194
C46 M22 Y21 K0

东方既白
R139 G163 B199
C51 M32 Y13 K0

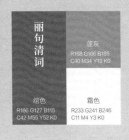

丽句清词

莲灰
R168 G166 B185
C40 M34 Y19 K0

绀色
R166 G127 B115
C42 M55 Y52 K0

霜色
R233 G241 B246
C11 M4 Y3 K0

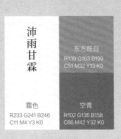

沛雨甘霖

东方既白
R139 G163 B199
C51 M32 Y13 K0

霜色
R233 G241 B246
C11 M4 Y3 K0

空青
R102 G136 B158
C66 M42 Y20 K0

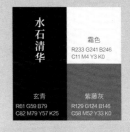

水石清华

霜色
R233 G241 B246
C11 M4 Y3 K0

玄青
R61 G59 B79
C82 M79 Y57 K25

紫藤灰
R129 G124 B146
C58 M52 Y33 K0

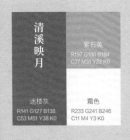

清溪映月

紫石英
R197 G180 B184
C27 M31 Y22 K0

迷楼灰
R141 G127 B138
C53 M51 Y38 K0

霜色
R233 G241 B246
C11 M4 Y3 K0

清风高节

霜色
R233 G241 B246
C11 M4 Y3 K0

紫藤灰
R129 G124 B146
C58 M52 Y33 K0

青雀头黛
R53 G78 B107
C86 M72 Y47 K8

两袖清风

霜色
R233 G241 B246
C11 M4 Y3 K0

石板灰
R107 G124 B135
C66 M49 Y42 K0

龙葵紫
R49 G47 B58
C82 M79 Y65 K42

C 20

M 10

Y 11

K 0

R 212

G 221

B 225

K / 3

素采

色彩特征：朴素。

素采是指白色的光彩，又写作『素彩』。南朝梁沈约在谢敕赐缉葛启中写道：『素采冰华，绨文霜洁，变溽暑于闺合，起凉风于襟袖。』其中的素采一词被诗人用来形容冰霜洁净素雅而又泛着光彩的样子。

唐·喻坦之长安雪后

碧落云收尽，天涯雪霁时。
草开当井地，树折带巢枝。
野渡滋寒麦，高泉涨禁池。
遥分丹阙出，迥对上林宜。
宿片攀檐取，凝花就砌窥。
气凌禽翅束，冻入马蹄危。
北想连沙漠，南思极海涯。
冷光兼素采，向暮朔风吹。

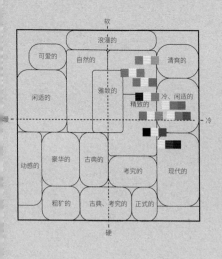

素采

素采一词也被文人墨客用来形容皎洁的月光，如吕温在《道州敬酬何处士怀郡楼月夜之作》中写道："清质悠悠素彩融，长川迥陆合为空。"

素采这种颜色较为清淡，可以中和多种相似色带来的沉闷感，给人以轻快的感觉。

云阶月地

素采
R212 G221 B225
C20 M10 Y11 K0

驼色
R168 G132 B98
C42 M52 Y63 K0

紫藤灰
R129 G124 B146
C58 M52 Y33 K0

涉笔成雅

素采
R212 G221 B225
C20 M10 Y11 K0

迷楼灰
R141 G127 B138
C53 M51 Y38 K0

雪青灰
R140 G148 B168
C52 M40 Y26 K0

清正廉洁

空青
R102 G136 B158
C66 M42 Y32 K0

素采
R212 G221 B225
C20 M10 Y11 K0

黝
R107 G104 B130
C67 M62 Y39 K0

清闲自在

素采
R212 G221 B225
C20 M10 Y11 K0

驼色
R168 G132 B98
C42 M52 Y63 K0

黄琮
R155 G137 B106
C47 M47 Y60 K0

岁朝清供

素采
R212 G221 B225
C20 M10 Y11 K0

青圭
R142 G141 B92
C53 M42 Y71 K0

东方既白
R139 G163 B199
C51 M32 Y13 K0

雅量豁然

素采
R212 G221 B225
C20 M10 Y11 K0

玄青
R61 G59 B79
C82 M79 Y57 K25

蕉月
R132 G142 B136
C55 M40 Y44 K0

雅人清致

空青
R102 G136 B158
C56 M42 Y32 K0

素采
R212 G221 B225
C20 M10 Y11 K0

菘蓝
R105 G119 B138
C67 M52 Y38 K0

清水衙门

延维
R74 G75 B159
C82 M77 Y8 K0

素采
R212 G221 B225
C20 M10 Y11 K0

玄青
R61 G59 B79
C82 M79 Y57 K25

单椒秀泽

素采
R212 G221 B225
C20 M10 Y11 K0

石板灰
R107 G124 B135
C66 M49 Y42 K0

鸭头绿
R0 G105 B90
C89 M50 Y71 K10

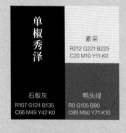

C 38
M 24
Y 22
K 0

R 172
G 184
B 190

K / 4

银鼠灰

色彩特征：朴素。

银鼠灰即银鼠冬季皮毛的颜色。

银鼠夏冬毛色不一，冬季皮毛呈灰白色，银鼠灰便是一种灰白色。

元·张翥送郑喧宣伯赴赤那思山大斡耳朵儒学教授四首·其二

绝漠同文轨，提封振古稀。
犬牙开武帐，元老秉天威。
白马紫驼酒，青貂银鼠衣。
那思山下水，曾睹六龙飞。

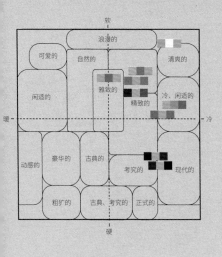

银鼠灰

　　银鼠皮毛御寒效果极佳，常被用来制作冬季服饰。《红楼梦》中的王熙凤就常穿银鼠皮毛所制作的衣服，如王熙凤初见林黛玉时，"外罩五彩刻丝石青银鼠褂"，刘姥姥初见王熙凤时，王熙凤身着"石青刻丝灰鼠披风"。

　　银鼠灰适合冬季使用，给人一种寒冷、萧条、冷清的感觉，不适合与太艳的颜色进行搭配，可与一些比较自然的颜色搭配。银鼠灰与暖色系搭配显得十分温润、舒服，与冷色系搭配则显得过于朴素。

芙蓉出水		
	迷楼灰 R141 G127 B138 C53 M51 Y38 K0	
银鼠灰 R197 G180 B184 C38 M24 Y22 K0	紫石英 R172 G184 B190 C27 M31 Y22 K0	

清和平允		
	东方既白 R139 G163 B199 C51 M32 Y13 K0	
银鼠灰 R172 G184 B190 C38 M24 Y22 K0	紫藤灰 R129 G124 B146 C58 M52 Y33 K0	

烟岚云岫		
	霜色 R233 G241 B246 C11 M4 Y3 K0	
蘸黎 R162 G182 B174 C43 M22 Y27 K0	银鼠灰 R172 G184 B190 C38 M24 Y22 K0	

平湖秋月		
	黄琮 R155 G137 B106 C47 M47 Y60 K0	
石璺 R212 G191 B137 C22 M26 Y51 K0	银鼠灰 R172 G184 B190 C38 M24 Y22 K0	

避嚣习静		
	银鼠灰 R172 G184 B190 C38 M24 Y22 K0	
迷楼灰 R141 G127 B138 C53 M51 Y38 K0	空青 R102 G136 B158 C66 M42 Y32 K0	

海晏河清		
	银鼠灰 R172 G184 B190 C38 M24 Y22 K0	
龙葵紫 R49 G47 B58 C82 M79 Y65 K42	青黛 R69 G70 B94 C80 M76 Y52 K15	

秋高气爽		
	银鼠灰 R172 G184 B190 C38 M24 Y22 K0	
黄琮 R155 G137 B106 C47 M47 Y60 K0	青圭 R142 G141 B92 C53 M42 Y71 K0	

水木萧瑟		
	银鼠灰 R172 G184 B190 C38 M24 Y22 K0	
龙战 R94 G86 B32 C62 M71 Y98 K35	吉金 R137 G109 B71 C53 M59 Y78 K7	

幽情逸韵		
	银鼠灰 R172 G184 B190 C38 M24 Y22 K0	
松绿 R40 G72 B82 C87 M69 Y60 K24	漆黑 R22 G24 B35 C90 M87 Y71 K61	

C 49

M 32

Y 30

K 0

R 147

G 162

B 169

K / 5

灰

色彩特征：朴素。

灰源自物质燃烧后残余物的颜色。在漂色印染工艺发展过程中，灰起着重要的作用，如将丝帛放入灰粉里加水浸泡，可使其更柔软且更易着色。

I

清·纳兰性德梦江南·昏鸦尽

昏鸦尽，小立恨因谁？急雪乍翻香阁絮，轻风吹到胆瓶梅，心字已成灰。

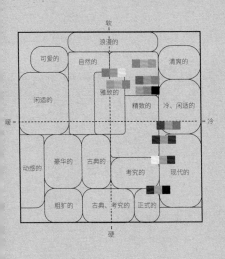

灰

在古诗文中，灰色除了记录事物与色彩，还承载着低沉与混浊不清的情感，如白居易在《卖炭翁》中写道："满面尘灰烟火色。"

灰色朴素、简洁，符合古时文人儒士的审美风格，故成为文人儒士的代表色之一。此外，灰色也是古代建筑的代表色之一，如灰瓦白墙。灰色适合与朴素、自然、平淡、文雅等风格的颜色搭配。

暮云春树		
	黛紫 R92 G170 B149 C31 M29 Y43 K0	
青圭 R142 G141 B92 C53 M42 Y71 K0	灰 R147 G162 B169 C49 M32 Y30 K0	

栖冲业简		
	灰 R147 G162 B169 C49 M32 Y30 K0	
驼色 R168 G132 B98 C42 M52 Y63 K0	素采 R212 G221 B225 C20 M10 Y11 K0	

清交素友		
	灰 R147 G162 B169 C49 M32 Y30 K0	
鱼肚白 R220 G227 B243 C17 M9 Y1 K0	玄青 R61 G59 B79 C82 M79 Y57 K25	

根生土长		
	灰 R147 G162 B169 C49 M32 Y30 K0	
吉金 R137 G109 B71 C53 M59 Y78 K7	黄琮 R155 G137 B106 C47 M47 Y60 K0	

归隐山林		
	银鼠灰 R172 G184 B190 C38 M24 Y22 K0	
灰 R147 G162 B169 C49 M32 Y30 K0	黄琮 R155 G137 B106 C47 M47 Y60 K0	

雨蓑风笠		
	灰 R147 G162 B169 C49 M32 Y30 K0	
千岁茶 R77 G81 B57 C72 M61 Y82 K28	菘蓝 R105 G119 B138 C67 M52 Y38 K0	

禅茶一味		
	青圭 R142 G141 B92 C53 M42 Y71 K0	
灰 R147 G162 B169 C49 M32 Y30 K0	玄色 R55 G7 B8 C67 M96 Y93 K65	

木强敦厚		
	灰 R147 G162 B169 C49 M32 Y30 K0	
龙战 R94 G66 B32 C62 M71 Y98 K35	青黛 R69 G70 B94 C80 M76 Y52 K15	

讷直守信		
	灰 R147 G162 B169 C49 M32 Y30 K0	
玄青 R61 G59 B79 C82 M79 Y57 K25	漆黑 R22 G24 B35 C90 M87 Y71 K61	

C
66

M
49

Y
42

K
0

R 107

G 124

B 135

K / 6

石板灰

色彩特征：朴素。

石板灰即石板的颜色，是一种带有青调的灰色。在自然界中，石板灰的代表生物是石板灰鸽，这种鸽子因毛色呈石板灰色而得名。

唐·皮日休《太湖诗·石板》

I

翠石数百步，如板漂不流。
空疑水妃意，浮出青玉洲。
中若莹龙剑，外唯叠蛇矛。
狂波忽然死，浩气清且浮。
似将翠黛色，抹破太湖秋。
安得三五夕，携酒棹扁舟。
召取月夫人，啸歌于上头。
又恐霄景阔，虚皇拜仙侯。
欲建九锡碑，当立十二楼。
琼文忽然下，石板谁能留。
此事少知者，唯应波上鸥。

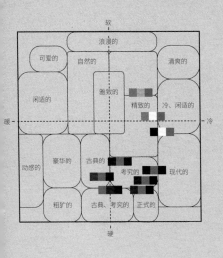

石板灰

石板路在我国古代是高等级的道路。行人车马来来往往，历经岁月磨砺，青苔在石板上滋润生长，石板路的颜色变为石板灰色。

石板灰沉稳且有内涵，与蓝色系搭配能营造出古雅的文化氛围，与绿色系搭配则让人感觉自然、舒适。

青松落色
银鼠灰
R172 G184 B190
C38 M24 Y22 K0

青圭
R142 G141 B92
C53 M42 Y71 K0

石板灰
R107 G124 B135
C66 M49 Y42 K0

万顷烟波
霜色
R233 G241 B246
C11 M4 Y3 K0

蕉月
R132 G142 B136
C55 M40 Y44 K0

石板灰
R107 G124 B135
C66 M49 Y42 K0

彬彬有礼
霜色
R233 G241 B246
C11 M4 Y3 K0

佛头青
R25 G50 B95
C98 M91 Y47 K13

石板灰
R107 G124 B135
C66 M49 Y42 K0

俯拾青紫
石板灰
R107 G124 B135
C66 M49 Y42 K0

龙睛鱼紫
R77 G33 B69
C75 M96 Y56 K30

煤黑
R30 G39 B50
C89 M82 Y67 K49

温文儒雅
石板灰
R107 G124 B135
C66 M49 Y42 K0

黳
R93 G81 B60
C66 M64 Y78 K25

煤黑
R30 G39 B50
C89 M82 Y67 K49

青砖黛瓦
石板灰
R107 G124 B135
C66 M49 Y42 K0

青黛
R69 G70 B94
C80 M76 Y52 K15

漆黑
R22 G24 B35
C90 M87 Y71 K61

典则俊雅
龙战
R94 G66 B32
C62 M71 Y98 K35

石板灰
R107 G124 B135
C66 M49 Y42 K0

龙葵紫
R49 G47 B58
C82 M79 Y65 K42

知书达理
石板灰
R107 G124 B135
C66 M49 Y42 K0

栗色
R70 G37 B16
C64 M82 Y100 K54

佛头青
R25 G50 B95
C98 M91 Y47 K13

知书识礼
石板灰
R107 G124 B135
C66 M49 Y42 K0

玄青
R61 G59 B79
C82 M79 Y57 K25

漆黑
R22 G24 B35
C90 M87 Y71 K61

C 78
M 71
Y 63
K 27

R 67
G 69
B 74

K / 7

粗晶皂

色彩特征：朴素。

粗晶皂是在墨色中加入水调配后经过沉淀结晶而得到的粗制颗粒，颜色为比墨色稍浅的深灰色，俗称『脏色』。

I

宋·杨万里秋山二首·其一

乌臼平生老染工，错将铁皂作猩红。

小枫一夜偷天酒，却倩孤松掩醉容。

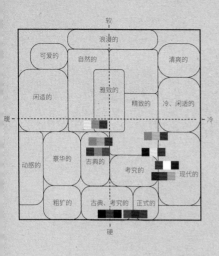

粗　晶　皂

古人称栎实、柞实等植物的果实为皂，这些草本煮汁后可以染色，因颜色为黑色，故皂也代指黑色。粗晶皂这种颜色沉稳、内敛，在国画中经常作为底色使用。

粗晶皂这种颜色适合用在秋冬季节的大衣、围巾上，与白色或其他深色搭配可以运用到男士西装上，能够彰显风度、高级感与时髦感。

曲院风荷

青圭
R142 G141 B92
C53 M42 Y71 K0

素采
R212 G221 B225
C20 M10 Y11 K0

粗晶皂
R67 G69 B74
C78 M71 Y63 K27

蕙心兰质

莲灰
R168 G166 B185
C40 M34 Y19 K0

烟红
R154 G130 B140
C47 M52 Y37 K0

粗晶皂
R67 G69 B74
C78 M71 Y63 K27

清丽俊逸

白青
R152 G182 B194
C46 M22 Y21 K0

迷楼灰
R141 G127 B138
C53 M51 Y38 K0

粗晶皂
R67 G69 B74
C78 M71 Y63 K27

潜心笃志

驼色
R168 G132 B98
C42 M52 Y63 K0

粗晶皂
R67 G69 B74
C78 M71 Y63 K27

黧
R93 G81 B60
C66 M64 Y78 K25

密云不雨

粗晶皂
R67 G69 B74
C78 M71 Y63 K27

青灰
R43 G50 B61
C85 M78 Y64 K40

东方既白
R139 G163 B199
C51 M32 Y19 K0

义正言辞

精白
R255 G255 B255
C0 M0 Y0 K0

粗晶皂
R67 G69 B74
C78 M71 Y63 K27

龙葵紫
R49 G47 B58
C82 M79 Y65 K42

落落穆穆

粗晶皂
R67 G69 B74
C78 M71 Y63 K27

玄色
R55 G7 B8
C67 M96 Y93 K65

漆黑
R22 G24 B35
C90 M87 Y71 K61

竹林深处

螺子黛
R19 G57 B62
C92 M71 Y68 K39

千岁茶
R77 G81 B57
C72 M61 Y82 K28

粗晶皂
R67 G69 B74
C78 M71 Y63 K27

潜踪隐迹

素采
R212 G221 B225
C20 M10 Y11 K0

煤黑
R30 G39 B50
C89 M82 Y67 K49

粗晶皂
R67 G69 B74
C78 M71 Y63 K27

C 78
M 73
Y 73
K 45

R 54
G 53
B 50

K/8

灯草灰

色彩特征：朴素。

灯草灰是灯草燃烧后留下的灰烬的颜色，为黑灰色。灯草是灯芯草的茎髓，可用作油灯的灯芯，灯芯燃烧后便呈黑灰色。

I

明·何吾驺《感灯草》

十尺心为一寸心，荧荧永夜出重阴。
兰膏剔尽还留性，取放虚灵照古今。

灯 草 灰

灯草随处可见，渺小而平凡，在没有电灯的年代，渺小的灯草能给普通人带来温暖与光明。灯草可用来做草席，也可入药，有清心去火的功效。

灯草灰这种颜色较暗，与暗沉的颜色搭配能传达出沉稳、幽玄的感觉，与蓝色系搭配则能传达出文雅、古典的感觉。

虚怀若谷
空青
R102 G136 B158
C66 M42 Y32 K0
灯草灰
R54 G53 B50
C78 M73 Y73 K45
月白
R214 G236 B240
C20 M2 Y7 K0

谦谦君子
东方既白
R139 G163 B199
C51 M32 Y13 K0
石板灰
R107 G124 B135
C66 M49 Y42 K0
灯草灰
R54 G53 B50
C78 M73 Y73 K45

朴讷诚笃
白青
R152 G182 B194
C46 M22 Y21 K0
灰
R147 G162 B169
C49 M32 Y30 K0
灯草灰
R54 G53 B50
C78 M73 Y73 K45

阡陌桑田
千岁茶
R77 G81 B57
C72 M61 Y82 K28
灯草灰
R54 G53 B50
C78 M73 Y73 K45
伽罗
R109 G92 B61
C62 M62 Y82 K18

镜花水月
紫藤灰
R129 G124 B146
C58 M52 Y33 K0
东方既白
R139 G163 B199
C51 M32 Y13 K0
灯草灰
R54 G53 B50
C78 M73 Y73 K45

礼贤下士
灰
R147 G162 B169
C49 M32 Y30 K0
菘蓝
R105 G119 B138
C67 M52 Y38 K0
灯草灰
R54 G53 B50
C78 M73 Y73 K45

泰而不骄
灯草灰
R54 G53 B50
C78 M73 Y73 K45
漆黑
R22 G24 B35
C90 M87 Y71 K61
龙睛鱼紫
R77 G33 B69
C75 M96 Y56 K30

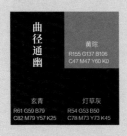

曲径通幽
黄琮
R155 G137 B106
C47 M47 Y60 K0
玄青
R61 G59 B79
C82 M79 Y57 K25
灯草灰
R54 G53 B50
C78 M73 Y73 K45

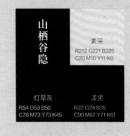

山栖谷隐
素采
R212 G221 B225
C20 M10 Y11 K0
灯草灰
R54 G53 B50
C78 M73 Y73 K45
漆黑
R22 G24 B35
C90 M87 Y71 K61

C 89
M 82
Y 67
K 49

R 30
G 39
B 50

K / 9

煤黑

色彩特征：朴素。

与黑色相比，煤黑色更偏灰、更偏哑光。『煤』也指墨，沈括所著的《梦溪笔谈中记载：『试扫其煤以为墨，黑光如漆，松墨不及也』。一开始人们一般用石涅、石墨、石炭、乌金等表示煤，直到李时珍在本草纲目中首次使用『煤』，之后这一名称才慢慢流行。

I

宋·苏轼种松得徕字（节选）

青松种不生，百株望一枚。
一枚已有余，气压千亩槐。
野人易斗粟，云自鲁徂徕。
鲁人不知贵，万灶飞青煤。

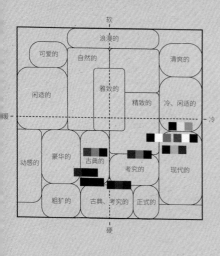

煤　黑

在没有燃气的时期，家家户户煮饭、取暖等都靠煤和木柴，厨房总是有煤黑色的痕迹。

煤黑色结实、厚重，与红色系搭配显得十分华贵，与浅色搭配则显得现代、时尚，可以作为底色使用。

精雕细刻

煤黑
R30 G39 B50
C89 M82 Y67 K49

龙战
R94 G66 B32
C62 M71 Y98 K35

爵头
R99 G18 B22
C54 M99 Y98 K43

飞鸿印雪

霜色
R233 G241 B246
C11 M4 Y3 K0

鸦雏
R106 G91 B109
C68 M68 Y48 K4

煤黑
R30 G39 B50
C89 M82 Y67 K49

谦恭下士

素采
R212 G221 B225
C20 M10 Y11 K0

煤黑
R30 G39 B50
C89 M82 Y67 K49

竹月
R127 G159 B175
C56 M32 Y27 K0

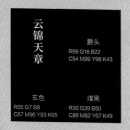

云锦天章

爵头
R99 G18 B22
C54 M99 Y98 K43

玄色
R55 G7 B8
C67 M96 Y93 K65

煤黑
R30 G39 B50
C89 M82 Y67 K49

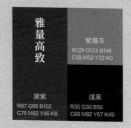

雅量高致

紫藤灰
R129 G124 B146
C58 M52 Y33 K0

黛紫
R87 G66 B102
C76 M82 Y46 K8

煤黑
R30 G39 B50
C89 M82 Y67 K49

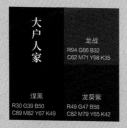

矜才使气

霜色
R233 G241 B246
C11 M4 Y3 K0

煤黑
R30 G39 B50
C89 M82 Y67 K49

紫藤灰
R129 G124 B146
C58 M52 Y33 K0

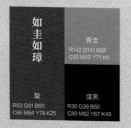

大户人家

龙战
R94 G66 B32
C62 M71 Y98 K35

煤黑
R30 G39 B50
C89 M82 Y67 K49

龙葵紫
R49 G47 B58
C82 M79 Y65 K42

如圭如璋

青圭
R142 G141 B92
C53 M42 Y71 K0

黧
R93 G81 B60
C66 M64 Y78 K25

煤黑
R30 G39 B50
C89 M82 Y67 K49

深藏若虚

银鼠灰
R172 G184 B190
C36 M24 Y22 K0

煤黑
R30 G39 B50
C89 M82 Y67 K49

青黛
R69 G70 B94
C80 M76 Y52 K15

C 90

M 87

Y 71

K 61

R 22

G 24

B 35

K/10

漆 黑

色彩特征：朴素。

漆黑色是一种较纯正的黑色，常用于形容非常暗、没有光亮。古代有一种漆器工艺，色彩覆盖力强，没有一点亮光，故而引申出漆黑的说法。

南宋·陆游夜坐闻湖中渔歌

少年嗜书谒目力，老去观书涩如棘。
短檠油尽固自佳，坐守一窗如漆黑。
渔歌袅袅起三更，哀而不怨非凡声。
明星已高声未已，疑是湖中隐君子。

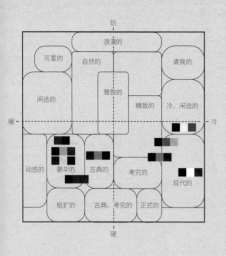

漆 黑

漆黑多用于形容环境没有光亮，如孙樵在《祭梓潼神君文》中写道："满眼漆黑，索途不得。"

漆黑色是一种基础色，流行于很多领域，仿佛深不可测，因而具有压迫感与神秘感，能营造出高级、时髦的氛围。目前流行的极简风设计多用漆黑色和白色。

凤协鸾和

漆黑
R22 G24 B35
C90 M87 Y71 K61

胭脂虫
R168 G30 B50
C41 M100 Y85 K6

明黄
R255 G222 B18
C5 M13 Y87 K0

玉树临风

藏蓝
R59 G46 B126
C91 M96 Y23 K0

漆黑
R22 G24 B35
C90 M87 Y71 K61

明黄
R255 G222 B18
C5 M13 Y87 K0

浓翠蔽日

月白
R214 G236 B240
C20 M2 Y7 K0

漆黑
R22 G24 B35
C90 M87 Y71 K61

鸭头绿
R0 G105 B90
C89 M50 Y71 K10

贝阙珠宫

杏黄
R244 G161 B53
C6 M47 Y82 K0

漆黑
R22 G24 B35
C90 M87 Y71 K61

胭脂虫
R168 G30 B50
C41 M100 Y85 K6

安如泰山

驼色
R168 G132 B98
C42 M52 Y63 K0

栗色
R70 G37 B16
C64 M82 Y100 K54

漆黑
R22 G24 B35
C90 M87 Y71 K61

功成不居

精白
R255 G255 B255
C0 M0 Y0 K0

漆黑
R22 G24 B35
C90 M87 Y71 K61

玄青
R61 G59 B79
C82 M79 Y57 K25

朱颜绿鬓

胭脂虫
R168 G30 B50
C41 M100 Y85 K6

漆黑
R22 G24 B35
C90 M87 Y71 K61

墨绿
R39 G54 B11
C82 M66 Y100 K51

雄深雅健

迷楼灰
R141 G127 B138
C53 M51 Y38 K0

漆黑
R22 G24 B35
C90 M87 Y71 K61

龙葵紫
R49 G47 B58
C82 M79 Y65 K42

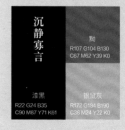

沉静寡言

黝
R107 G104 B130
C67 M62 Y39 K0

漆黑
R22 G24 B35
C90 M87 Y71 K61

银鼠灰
R172 G194 B190
C38 M24 Y22 K0

附录
中国传统色系统一览表

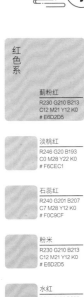

红色系

蓟粉红
R230 G210 B213
C12 M21 Y12 K0
E6D2D5

彤管
R226 G162 B172
C13 M46 Y22 K0
E2A2AC

粉红
R225 G179 B167
C0 M41 Y28 K0
FFB3A7

榴子红
R241 G144 B140
C6 M56 Y36 K0
F1908C

丹
R255 G78 B32
C0 M82 Y85 K0
FF4E20

淡桃红
R246 G20 B193
C0 M28 Y22 K0
F6CEC1

颊红
R238 G170 B156
C8 M43 Y33 K0
EEAA9C

桃红
R240 G173 B160
C7 M42 Y32 K0
F0ADA0

嫣红
R239 G122 B130
C7 M66 Y36 K0
EF7A82

彤
R228 G82 B55
C12 M81 Y79 K0
E45237

石蕊红
R240 G201 B207
C7 M28 Y12 K0
F0C9CF

草珠红
R248 G235 B230
C1 M11 Y9 K0
F8EBE6

鼠鼻红
R227 G180 B184
C13 M37 Y20 K0
E3B4B8

轻红
R229 G115 B130
C12 M68 Y35 K0
E54382

苹果红
R241 G86 B66
C4 M80 Y71 K0
F15642

粉米
R230 G210 B213
C12 M21 Y12 K0
E6D2D5

淡藤萝紫
R242 G231 B229
C6 M11 Y9 K0
F2E7E5

合欢红
R240 G161 B168
C6 M48 Y23 K0
E99EA4

淡茜红
R231 G124 B142
C11 M64 Y30 K0
E77C8E

曲红
R240 G90 B70
C5 M78 Y68 K0
F05A46

水红
R241 G196 B205
C6 M31 Y11 K0
F1C4CD

无花果红
R239 G175 B173
C7 M41 Y24 K0
EFAFAD

芍药耕红
R235 G160 B179
C9 M48 Y16 K0
EBA0B3

海棠红
R219 G90 B107
C17 M78 Y45 K0
DB5A6B

火红
R255 G54 B81
C0 M91 Y55 K0
FF2D51

银红
R231 G202 B211
C11 M26 Y11 K0
E7CAD3

舌红
R241 G151 B144
C6 M53 Y35 K0
F19790

粉团花红
R236 G155 B173
C9 M51 Y18 K0
EC9BAD

银红
R227 G84 B82
C13 M80 Y61 K0
E35452

暗曙红
R238 G39 B70
C6 M93 Y64 K0
EE2746

芝兰紫
R233 G204 B211
C10 M25 Y11 K0
E9CCD3

淡罂粟红
R230 G210 B213
C12 M21 Y12 K0
EEA08C

杨妃
R240 G145 B160
C6 M56 Y23 K0
F091A0

艳红
R237 G90 B101
C7 M78 Y49 K0
ED5A65

谷鞘红
R241 G118 B102
C5 M67 Y53 K0
F17666

桃天
R246 G190 B200
C3 M35 Y12 K0
F6BEC8

檀唇
R218 G158 B140
C18 M46 Y41 K0
DA9E8C

十样锦
R244 G171 B172
C4 M44 Y23 K0
F4ABAC

淡蕊香红
R238 G72 B102
C7 M84 Y44 K0
EE4866

朱膘
R243 G104 B56
C4 M73 Y77 K0
F36838

姜红
R238 G184 B195
C7 M37 Y14 K0
EEB8C3

如梦令
R221 G187 B153
C17 M31 Y40 K0
DDBB99

牡丹粉红
R238 G162 B164
C7 M47 Y26 K0
EEA2A4

草茉莉红
R239 G71 B93
C6 M85 Y51 K0
EF475D

朱红
R225 G76 B0
C0 M83 Y93 K0
FF4C00

晶红
R238 G166 B183
C7 M46 Y15 K0
EEA6B7

肉红
R246 G186 B176
C4 M37 Y25 K0
F6BAB0

退红
R233 G157 B150
C10 M49 Y34 K0
E99D96

茶花红
R238 G63 B77
C6 M87 Y61 K0
EE3F4D

朱砂
R255 G70 B31
C0 M85 Y85 K0
FF461F

夕岚
R227 G173 B185
C13 M40 Y17 K0
E3ADB9

亮红
R244 G175 B167
C4 M42 Y28 K0
F4AFA7

红梅
R235 G154 B154
C9 M51 Y30 K0
EB9A9A

石竹红
R238 G72 B99
C7 M84 Y47 K0
EE4863

黄丹
R234 G85 B20
C9 M80 Y95 K0
EA5514

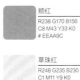

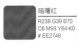

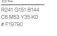

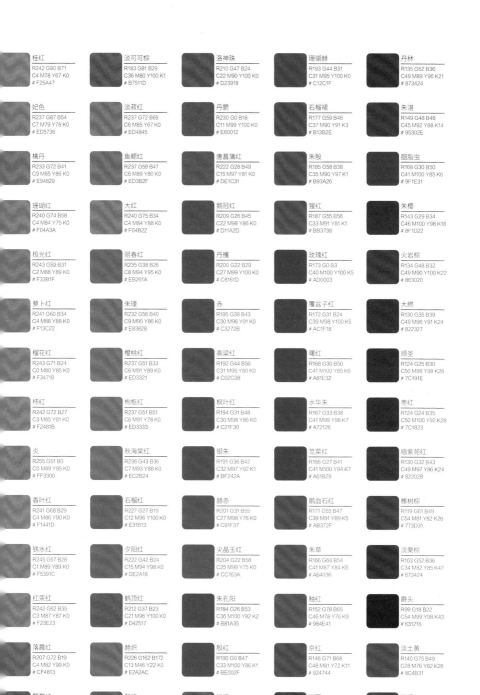

桂红
R242 G90 B71
C4 M78 Y67 K0
F25A47

淡可可棕
R183 G81 B29
C36 M80 Y100 K1
B7511D

洛神珠
R210 G47 B24
C22 M90 Y100 K0
D23918

珊瑚赫
R193 G44 B31
C31 M95 Y100 K0
C12C1F

丹秫
R135 G52 B36
C49 M89 Y96 K21
873424

妃色
R237 G87 B54
C7 M79 Y78 K0
ED5736

淡菽红
R237 G72 B69
C6 M85 Y67 K0
ED4845

丹罽
R230 G0 B18
C11 M99 Y100 K0
E60012

石榴裙
R177 G59 B46
C37 M90 Y91 K3
B13B2E

朱湛
R149 G48 B46
C45 M92 Y88 K14
95302E

橘丹
R233 G72 B41
C9 M85 Y86 K0
E94829

鱼鳃红
R237 G59 B47
C6 M89 Y80 K0
ED3B2F

唐菖蒲红
R222 G28 B49
C15 M97 Y81 K0
DE1C31

朱殷
R185 G58 B38
C35 M90 Y97 K1
B93A26

胭脂虫
R168 G30 B50
C41 M100 Y85 K6
9F1E31

珊瑚红
R240 G74 B58
C4 M84 Y75 K0
F04A3A

大红
R240 G75 B34
C4 M84 Y88 K0
F04B22

鹅冠红
R209 G26 B45
C22 M98 Y86 K0
D11A2D

猩红
R187 G55 B56
C33 M91 Y81 K1
BB3738

朱樱
R143 G29 B34
C46 M100 Y98 K18
8F1D22

极光红
R243 G59 B31
C2 M88 Y89 K0
F33B1F

丽春红
R235 G38 B26
C8 M94 Y95 K0
EB261A

丹雘
R200 G22 B29
C27 M99 Y100 K0
C8161D

玫瑰红
R173 G0 B3
C40 M100 Y100 K5
AD0003

火岩棕
R134 G48 B32
C49 M90 Y100 K22
863020

萝卜红
R241 G60 B34
C4 M88 Y88 K0
F13C22

朱瑾
R232 G56 B40
C9 M90 Y86 K0
E83828

赤
R195 G39 B43
C30 M96 Y91 K0
C3272B

覆盆子红
R172 G31 B24
C39 M98 Y100 K5
AC1F18

大縿
R130 G35 B39
C49 M96 Y91 K24
822327

榴花红
R243 G71 B24
C0 M80 Y85 K0
F34718

樱桃红
R237 G51 B33
C6 M91 Y89 K0
ED3321

高粱红
R192 G44 B56
C31 M95 Y80 K0
C02C38

曙红
R168 G30 B50
C41 M100 Y85 K6
A81E32

顺圣
R124 G25 B30
C50 M99 Y98 K28
7C191E

柿红
R242 G72 B27
C3 M85 Y91 K0
F2481B

枸杞红
R237 G51 B51
C6 M91 Y78 K0
ED3333

枫叶红
R194 G31 B48
C30 M98 Y86 K0
C21F30

水华朱
R167 G53 B38
C41 M99 Y98 K7
A72126

枣红
R124 G24 B35
C50 M100 Y92 K28
7C1823

炎
R255 G51 B0
C0 M89 Y95 K0
FF3300

秋海棠红
R236 G43 B36
C7 M93 Y88 K0
EC2B24

银朱
R191 G36 B42
C32 M97 Y92 K1
BF242A

苋菜红
R166 G27 B41
C41 M100 Y94 K7
A61B29

暗紫苑红
R130 G32 B43
C49 M97 Y86 K24
82202B

香叶红
R241 G68 B29
C4 M86 Y90 K0
F1441D

石榴红
R227 G27 B19
C12 M96 Y100 K0
E31B13

赫赤
R201 G31 B55
C27 M98 Y78 K0
C91F37

鹅血石红
R171 G55 B47
C39 M91 Y89 K5
AB372F

橡树棕
R119 G61 B49
C54 M81 Y82 K26
773D31

铁水红
R245 G57 B28
C1 M89 Y89 K0
F5391C

夕阳红
R222 G42 B24
C15 M94 Y98 K0
DE2A18

尖晶玉红
R204 G22 B58
C25 M99 Y75 K0
CC163A

朱草
R166 G64 B54
C41 M87 Y84 K6
A64036

淡栗棕
R103 G52 B36
C34 M82 Y85 K47
673424

红汞红
R242 G62 B35
C3 M87 Y87 K0
F23E23

鹤顶红
R212 G37 B23
C21 M96 Y100 K0
D42517

朱孔阳
R184 G26 B53
C36 M100 Y82 K2
B81A35

釉红
R152 G78 B65
C46 M78 Y76 K9
984E41

爵头
R99 G18 B22
C54 M99 Y98 K43
631216

落霞红
R207 G72 B19
C4 M82 Y99 K0
CF4813

艳炽
R226 G162 B172
C13 M46 Y22 K0
E2A2AC

殷红
R190 G0 B47
C33 M100 Y86 K1
BE002F

京红
R146 G71 B68
C48 M81 Y72 K11
924744

淡土黄
R140 G75 B49
C28 M76 Y82 K26
8C4B31

蟹螯红
R177 G75 B40
C18 M80 Y92 K7
B14B28

酡红
R220 G48 B35
C16 M92 Y91 K0
DC3023

绯红
R200 G60 B35
C27 M89 Y97 K0
C83C23

玳瑁
R129 G59 B51
C51 M84 Y82 K21
813B33

椒褐
R114 G69 B58
C57 M76 Y76 K24
72453A

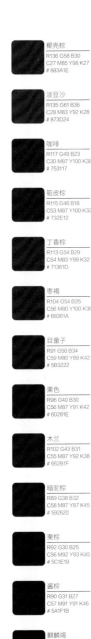
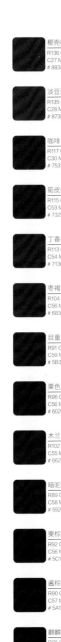
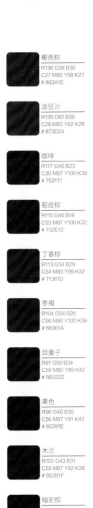

椰壳棕
R136 G58 B30
C27 M85 Y98 K27
883A1E

火山棕
R72 G37 B34
C64 M84 Y81 K51
482522

扶光
R240 G194 B162
C7 M31 Y36 K0
F0C2A2

瓜瓤红
R246 G140 B96
C3 M58 Y60 K0
F68C60

暮色
R223 G113 B64
C15 M68 Y76 K0
DF7140

淡豆沙
R135 G61 B36
C28 M83 Y92 K28
873D24

海报灰
R72 G51 B50
C69 M77 Y73 K43
483332

十样锦
R248 G198 B181
C3 M31 Y26 K0
F8C6B5

配颜
R239 G139 B109
C7 M58 Y53 K0
EF8B6D

光明砂
R204 G93 B32
C25 M75 Y96 K0
CC5D20

咖啡
R117 G49 B23
C30 M87 Y100 K38
753117

玄色
R55 G7 B8
C67 M96 Y93 K65
370708

驿刚
R245 G176 B135
C5 M41 Y46 K0
F5B087

赪霞
R241 G143 B96
C6 M56 Y61 K0
F18F60

琥珀
R202 G105 B36
C26 M70 Y94 K0
CA6924

筍皮棕
R115 G46 B18
C53 M87 Y100 K32
732E12

苍蝇灰
R54 G40 B43
C75 M80 Y73 K52
36282B

朱颜驼
R242 G154 B118
C6 M51 Y51 K0
F29A76

鲑鱼红
R240 G156 B90
C7 M49 Y66 K0
F09C5A

槟榔棕
R193 G21 B10
C31 M71 Y100 K0
C1651A

丁香棕
R113 G54 B29
C54 M83 Y99 K32
71361D

黝黑
R102 G87 B87
C66 M66 Y61 K14
665757

东方色红
R241 G146 B121
C6 M55 Y47 K0
F19279

海螺橙
R240 G148 B93
C7 M53 Y63 K0
F0945D

露褐
R189 G130 B83
C33 M56 Y71 K0
BD8253

枣褐
R104 G54 B26
C56 M80 Y100 K36
68361A

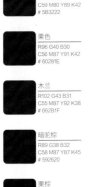
橙色系

弗肯红
R236 G217 B199
C9 M18 Y22 K0
ECD9C7

晨曦红
R234 G137 B88
C10 M58 Y64 K0
EA8958

淡赭
R190 G126 B74
C32 M58 Y75 K0
BE7E4A

旦童子
R91 G50 B34
C59 M80 Y89 K42
5B3222

淡米粉
R251 G238 B226
C2 M9 Y12 K0
FBEEE2

藕荷
R237 G195 B174
C9 M30 Y30 K0
EDC3AE

赪尾
R239 G132 B93
C7 M61 Y61 K0
EF845D

媚蝶
R188 G110 B55
C33 M66 Y85 K
BC6E37

栗色
R96 G40 B30
C56 M87 Y91 K42
60281E

荷花白
R251 G236 B222
C2 M10 Y14 K0
FBECDE

玉粉红
R232 G180 B154
C11 M37 Y37 K0
E8B49A

法螺红
R238 G128 B85
C0 M62 Y66 K0
EE8055

北瓜黄
R252 G150 B35
C0 M58 Y86 K0
FC8C23

木兰
R102 G43 B31
C55 M87 Y92 K38
662B1F

米色
R249 G223 B205
C4 M11 Y23 K0
F9E9CD

地籁
R223 G206 B180
C16 M20 Y31 K0
DFCEB4

缬云
R238 G121 B89
C7 M66 Y61 K0
EE7959

杏黄
R244 G161 B53
C6 M47 Y82 K0
F4A135

暗驼棕
R89 G38 B32
C58 M87 Y87 K45
592620

海天霞
R250 G226 B220
C2 M16 Y12 K0
FAE2DC

赤璋
R225 G193 B153
C15 M28 Y42 K0
E1C199

芙蓉红
R249 G114 B61
C0 M67 Y74 K0
F9723D

密陀僧
R236 G149 B72
C9 M52 Y71 K0
EC954D

栗棕
R92 G30 B25
C56 M92 Y93 K45
5C1E19

初桃粉红
R246 G220 B206
C4 M18 Y18 K0
F6DCCE

蛋壳黄
R248 G194 B135
C4 M31 Y50 K0
F8C387

草莓红
R239 G111 B72
C0 M69 Y70 K0
EF6F48

鹿皮褐
R217 G145 B86
C19 M51 Y68 K
D99156

酱棕
R90 G31 B27
C57 M91 Y91 K46
5A1F1B

介壳淡粉红
R247 G207 B186
C4 M25 Y26 K0
F7CFBA

玫瑰粉
R248 G179 B127
C3 M40 Y51 K0
F8B37F

朱磦
R230 G101 B58
C11 M73 Y78 K0
E6653A

醉瓜肉
R219 G133 B64
C18 M58 Y78 K
DB8540

麒麟竭
R76 G30 B26
C61 M88 Y87 K53
4C1D19

润红
R247 G205 B188
C4 M27 Y24 K0
F7CDBC

淡藏红花
R246 G173 B143
C3 M42 Y41 K0
F6AD8F

岱赭
R221 G107 B79
C16 M71 Y67 K0
DD6B4F

红友
R217 G136 B6
C19 M56 Y80 K
D9883D

豆沙
R72 G30 B28
C63 M88 Y84 K54
481E1C

洋水仙红
R244 G199 B186
C0 M31 Y24 K0
F4C7BA

野蔷薇红
R251 G153 B104
C0 M53 Y57 K0
FB9968

琼琚
R215 G127 B102
C20 M61 Y56 K0
D77F66

橘黄
R255 G137 B5
C0 M59 Y78 K
FF8936

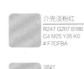
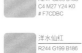
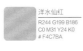
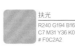

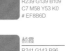
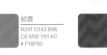
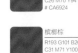
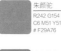

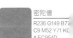
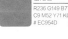
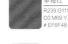
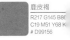
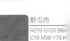
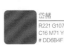
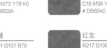

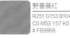
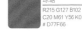

杏红
R255 G104 B49
C0 M58 Y80 K0
FF8C31

金黄
R238 G104 B30
C7 M72 Y90 K0
EE681E

苏枋色
R176 G95 B66
C38 M73 Y78 K1
B05F42

绲纰
R152 G79 B49
C46 M77 Y89 K10
984F31

松鼠灰
R79 G64 B50
C68 M70 Y79 K37
4F4032

橙色
R250 G140 B53
C0 M58 Y80 K0
FA8C35

蕃蒚红
R250 G93 B25
C0 M77 Y89 K0
FA5D19

老僧衣
R164 G95 B68
C43 M71 Y76 K4
A45F44

赭
R156 G83 B51
C45 M76 Y88 K8
9C5333

青骊
R66 G37 B23
C66 M81 Y91 K55
422517

万寿菊黄
R251 G139 B5
C0 M58 Y92 K0
FB8B05

莨荣
R237 G109 B61
C7 M71 Y75 K0
ED6D3D

绀红
R166 G82 B44
C42 M78 Y94 K5
A6522C

岩石棕
R150 G77 B34
C46 M77 Y100 K12
964D22

葭灰
R190 G177 B170
C30 M31 Y30 K0
BEB1AA

菠萝红
R252 G121 B48
C0 M66 Y80 K0
FC7930

铁棕
R216 G89 B22
C18 M78 Y98 K0
D85916

棠梨褐
R149 G90 B66
C48 M71 Y77 K8
955A42

棕红
R155 G68 B0
C45 M82 Y100 K11
9B4400

芦穗灰
R189 G174 B173
C31 M32 Y27 K0
BDAEAD

橘橙
R249 G125 B28
C1 M64 Y88 K0
F97D1C

余烬红
R207 G117 B67
C24 M64 Y76 K0
CF7543

赭色
R149 G85 B57
C47 M74 Y83 K10
955539

赤灵
R149 G64 B36
C46 M85 Y100 K13
954024

珠子褐
R190 G168 B157
C31 M36 Y35 K0
BEA89D

美人蕉橙
R250 G126 B35
C0 M64 Y86 K0
FA7E23

火砖红
R205 G98 B39
C25 M73 Y92 K0
CD6227

淡咖啡
R148 G88 B51
C48 M72 Y8 K10
945833

佛赤
R143 G61 B44
C47 M85 Y90 K16
8F3D2C

养生主
R180 G155 B127
C36 M41 Y50 K0
B49B7F

蟹壳红
R242 G118 B53
C4 M67 Y79 K0
ED797B

驼茸
R171 G92 B38
C40 M73 Y97 K3
AB5C26

檀褐
R148 G86 B53
C47 M73 Y87 K10
945635

杞果棕
R146 G66 B21
C47 M82 Y100 K15
924215

黄埃
R180 G146 B115
C36 M46 Y55 K0
B49273

橘红
R255 G117 B0
C0 M67 Y92 K0
FF7500

棕色
R178 G93 B37
C38 M73 Y98 K2
B25D25

棕
R151 G87 B56
C47 M73 Y84 K9
975738

朱石栗
R129 G73 B44
C52 M76 Y91 K20
81492C

烟色
R168 G137 B115
C41 M49 Y54 K0
A88973

金莲花橙
R248 G107 B29
C1 M72 Y88 K0
F86B1D

秣�
R169 G88 B36
C41 M75 Y98 K4
A95824

荆褐
R144 G108 B74
C52 M61 Y76 K7
8C6A49

紫瓯
R124 G70 B30
C53 M76 Y100 K23
7C461E

驼色
R168 G132 B98
C42 M52 Y63 K0
A88462

陶瓷红
R225 G103 B35
C14 M72 Y90 K0
E16723

黄流
R159 G96 B39
C45 M69 Y98 K6
9F6027

驼褐
R124 G91 B56
C56 M65 Y85 K16
7C5B38

栗壳
R119 G80 B57
C56 M70 Y81 K20
775039

明茶褐
R158 G131 B104
C46 M51 Y60 K0
9E8368

鹿棕
R222 G118 B34
C16 M65 Y91 K0
DE7622

茶色
R179 G92 B68
C37 M75 Y76 K1
B35C44

赭石
R132 G90 B51
C53 M67 Y89 K14
845A33

茶褐
R93 G61 B33
C61 M73 Y94 K37
5D3D21

沉香
R153 G128 B108
C48 M52 Y57 K0
99806C

燕颔红
R252 G99 B21
C0 M75 Y89 K0
FC6315

赤埭
R186 G91 B73
C34 M76 Y71 K0
BA5B49

山鸡褐
R152 G101 B36
C47 M65 Y100 K7
986524

古铜褐
R92 G55 B25
C60 M76 Y100 K40
5C3719

绗
R169 G129 B117
C41 M54 Y51 K0
A98175

金驼
R228 G104 B40
C12 M72 Y87 K0
E46828

缥黄
R186 G81 B64
C34 M80 Y77 K1
BA5140

锡兰绿
R131 G94 B29
C54 M64 Y100 K14
835E1D

麝香褐
R105 G75 B60
C61 M70 Y76 K25
694B3C

绾色
R166 G127 B115
C42 M55 Y52 K0
A67F73

龙睛鱼红
R239 G99 B43
C6 M75 Y84 K0
EF632B

棠梨
R177 G90 B67
C38 M76 Y76 K1
B15A43

棕黑
R124 G75 B0
C54 M72 Y100 K22
7C4B00

橄榄灰
R80 G62 B42
C67 M71 Y86 K39
503E2A

紫磨金
R188 G131 B107
C33 M55 Y56 K0
BC836B

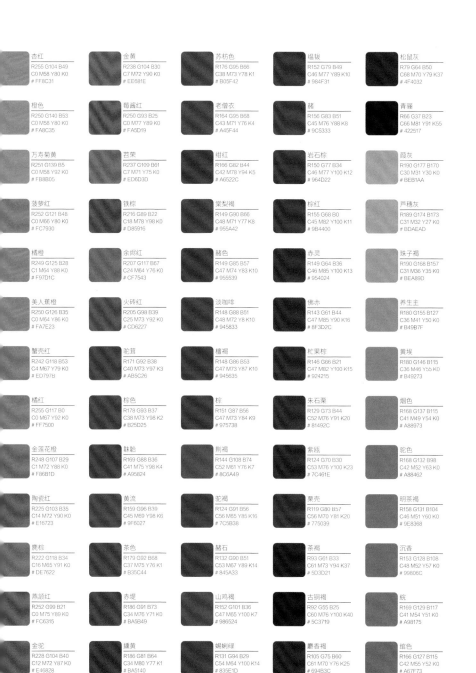

檀 R179 G109 B97 / C37 M66 Y58 K0 / # B36D61
银灰 R145 G128 B114 / C51 M51 Y54 K0 / # 918072
米汤娇 R238 G234 B217 / C9 M8 Y17 K0 / # EEEAD9
枇杷黄 R252 G161 B6 / C2 M47 Y91 K0 / # FCA106
九斤黄 R221 G176 B120 / C18 M36 Y56 K0 / # DDB078

火泥棕 R170 G106 B76 / C31 M66 Y73 K1 / # AA6A4C
瓦灰 R134 G126 B118 / C56 M51 Y51 K0 / # 867E76
淡肉色 R248 G224 B176 / C5 M16 Y36 K0 / # F8E0B0
库金 R225 G138 B59 / C15 M56 Y80 K0 / # E18A3B
芸黄 R210 G163 B108 / C23 M41 Y61 K0 / # D2A36C

鹰背褐 R143 G109 B95 / C52 M61 Y61 K3 / # 8F6D5F
深灰 R129 G119 B110 / C57 M54 Y55 K1 / # ED797B
瓜瓢粉 R249 G203 B139 / C4 M27 Y49 K0 / # F9CB8B
软木黄 R222 G158 B68 / C17 M45 Y78 K0 / # DE9E44
玳瑁黄 R218 G164 B90 / C19 M42 Y69 K0 / # DAA458

赭罗 R154 G102 B85 / C47 M66 Y66 K3 / # 9A6655
雁灰 R128 G118 B110 / C58 M54 Y55 K1 / # 80766E
麦芽糖黄 R249 G210 B125 / C6 M22 Y57 K0 / # F9D27D
凋叶棕 R231 G162 B63 / C13 M44 Y80 K0 / # E7A23F
板房 R219 G156 B94 / C18 M46 Y66 K0 / # DB9C5E

中红灰 R139 G97 B77 / C52 M66 Y71 K8 / # 8B614D
夜灰 R132 G124 B116 / C56 M51 Y54 K0 / # 847C74
肉色 R247 G193 B115 / C6 M31 Y59 K0 / # F7C173
雄黄 R226 G155 B49 / C15 M47 Y85 K0 / # E29B31
茧色 R198 G162 B104 / C28 M39 Y64 K0 / # C6A268

淡铁灰 R91 G66 B58 / C40 M64 Y61 K56 / # 5B423A
长石灰 R54 G52 B51 / C78 M73 Y72 K44 / # 363433
蜜黄 R251 G185 B87 / C3 M36 Y70 K0 / # FBB957
风帆黄 R220 G145 B35 / C18 M51 Y91 K0 / # DC9123
金埒 R190 G148 B87 / C33 M46 Y71 K0 / # BE9457

中灰驼 R96 G61 B48 / C37 M72 Y72 K52 / # 603D30
鹤灰 R27 G64 B53 / C71 M69 Y77 K37 / # 4A4035
雌黄 R248 G183 B81 / C5 M36 Y72 K0 / # F8B751
杏子 R218 G146 B51 / C19 M51 Y85 K0 / # DA9233
蛾黄 R190 G138 B47 / C33 M51 Y91 K0 / # BE8A2F

珠母灰 R100 G72 B61 / C38 M63 Y63 K50 / # 64483D
 黄色系
橙黄 R255 G164 B0 / C0 M46 Y91 K0 / # FFA400
萱草色 R242 G148 B0 / C6 M53 Y94 K0 / # F29400
郁金裙 R208 G134 B53 / C24 M56 Y85 K0 / # D08635

玛瑙灰 R207 G204 B201 / C22 M18 Y19 K0 / # CFCCC9
海参灰 R255 G254 B250 / C69 M64 Y52 K59 / # FFFEFA
榴萼黄 R249 G166 B51 / C3 M45 Y82 K0 / # F9A633
芥黄 R217 G164 B14 / C11 M39 Y100 K2 / # D9A40E
柘黄 R198 G121 B21 / C21 M61 Y99 K0 / # C67915

晓灰 R212 G196 B183 / C20 M24 Y27 K0 / # D4C4B7
象牙白 R255 G254 B248 / C0 M1 Y4 K0 / # FFFEF8
金莺黄 R244 G168 B58 / C6 M43 Y80 K0 / # F4A83A
黄栌 R226 G156 B69 / C15 M47 Y77 K0 / # E29C45
棕黄 R174 G112 B0 / C40 M62 Y100 K0 / # AE7000

淡银灰 R193 G178 B163 / C29 M31 Y34 K0 / # C1B2A3
雪白 R255 G254 B249 / C0 M1 Y3 K0 / # FFFEF9
沙石黄 R229 G183 B81 / C15 M33 Y73 K0 / # E5B751
黄河琉璃 R229 G168 B75 / C14 M41 Y75 K0 / # E5A84B
练色 R255 G251 B231 / C19 M56 Y80 K0 / # FFFBE7

蛛网灰 R183 G160 B145 / C34 M39 Y41 K0 / # B7A091
汉玉白 R248 G244 B237 / C4 M5 Y8 K0 / # F8F4ED
淡橘黄 R251 G164 B20 / C2 M46 Y89 K0 / # FBA414
黄不老 R219 G155 B52 / C19 M46 Y85 K0 / # DB9B34
半见 R255 G251 B199 / C3 M1 Y30 K0 / # FFFBC7

淡玫瑰灰 R184 G148 B133 / C34 M46 Y44 K0 / # B89485
粉白 R251 G242 B227 / C2 M7 Y13 K0 / # FBF2E3
橙皮黄 R252 G161 B4 / C2 M47 Y91 K0 / # FCA104
鞠衣 R211 G162 B55 / C23 M41 Y85 K0 / # D3A237
女贞黄 R247 G238 B173 / C7 M7 Y40 K0 / # F7EEAD

海鸥灰 R154 G136 B120 / C47 M47 Y51 K0 / # 9A8878
凝脂 R247 G207 B186 / C4 M25 Y26 K0 / # F5F2E9
金叶黄 R255 G166 B15 / C0 M45 Y89 K0 / # FFA60F
鹿角棕 R227 G189 B141 / C14 M31 Y47 K0 / # E3BD8D
蜜合 R252 G245 B214 / C3 M5 Y21 K0 / # FCF5D6

乳白 R249 G244 B220 C4 M5 Y18 K0 # F9F4DC	菊蕾白 R233 G221 B182 C10 M13 Y35 K1 # E9DDB6	柠檬黄 R252 G211 B55 C0 M20 Y87 K0 # FCD337	琉璃黄 R240 G200 B0 C12 M25 Y91 K0 # F0C800	琥珀黄 R254 G186 B7 C0 M34 Y93 K0 # FEBA07
蚌肉白 R249 G241 B219 C2 M6 Y18 K0 # F9F1DB	莲子白 R229 G211 B170 C11 M18 Y39 K1 # E5D3AA	佛手黄 R254 G215 B26 C1 M18 Y94 K0 # FED71A	明黄 R255 G222 B18 C6 M15 Y87 K0 # FFDE12	鸡蛋黄 R251 G182 B18 C0 M36 Y93 K0 # FBB612
米黄 R244 G234 B216 C6 M10 Y17 K0 # F4EAD8	葵扇黄 R248 G216 B106 C3 M17 Y69 K0 # F8D86A	大豆黄 R241 G205 B49 C0 M23 Y88 K0 # FBCD31	金 R228 G200 B117 C16 M24 Y60 K0 # E4C875	栀子黄 R235 G177 B13 C3 M36 Y99 K0 # EAAD1A
荔肉白 R242 G230 B206 C7 M11 Y22 K0 # F2E6CE	淡茧黄 R249 G215 B112 C1 M19 Y66 K0 # F9D770	金瓜黄 R252 G210 B23 C0 M20 Y95 K0 # FCD217	浅驼色 R226 G193 B124 C16 M27 Y56 K0 # E2C17C	虎皮黄 R236 G212 B82 C14 M18 Y74 K0 # ECD452
落英淡粉 R249 G232 B208 C4 M12 Y22 K0 # F9E8D0	淡密黄 R249 G211 B103 C1 M21 Y70 K0 # F9D367	藤黄 R254 G209 B16 C0 M21 Y94 K0 # FFD111	郁金 R228 G192 B0 C17 M27 Y93 K0 # E4C000	姜黄 R226 G192 B39 C18 M27 Y87 K0 # E2C027
豆汁黄 R248 G232 B193 C3 M10 Y31 K0 # F8E8C1	茉莉黄 R248 G223 B114 C4 M13 Y67 K0 # F8DF72	素馨黄 R252 G203 B22 C0 M24 Y94 K0 # FCCB16	鹦鹉冠黄 R246 G196 B48 C1 M28 Y89 K0 # F6C430	香蕉黄 R228 G191 B17 C11 M25 Y99 K1 # E4BF11
玉色 R234 G228 B209 C11 M11 Y20 K0 # EAE4D1	麦秆黄 R248 G233 B112 C5 M14 Y68 K1 # F8DF70	炒米黄 R244 G206 B105 C2 M23 Y69 K0 # F4CE69	赤金 R242 G190 B69 C9 M31 Y78 K0 # F2BE45	蒿黄 R223 G194 B67 C14 M22 Y85 K2 # DFC243
骨缥 R235 G227 B299 C11 M11 Y25 K0 # EBE3C7	黄栗留 R254 G220 B94 C5 M17 Y69 K0 # FEDC5E	嫩鹅黄 R242 G200 B103 C9 M26 Y65 K0 # F2C867	甘草黄 R243 G191 B76 C9 M31 Y75 K0 # F3BF4C	太一余粮 R213 G180 B92 C23 M32 Y70 K0 # D5B45C
牙色 R234 G219 B174 C12 M15 Y36 K0 # EADBAE	栀子色 R245 G213 B83 C9 M19 Y73 K0 # F5D553	栀子 R250 G192 B61 C5 M31 Y80 K0 # FAC03D	雅梨黄 R251 G200 B47 C0 M27 Y88 K0 # FBC82F	土黄 R211 G171 B82 C83 M36 Y73 K0 # D3AB52
酪黄 R246 G222 B173 C6 M16 Y37 K0 # F6DEAD	油菜花黄 R251 G218 B65 C2 M16 Y84 K0 # FBDA41	乳鸭黄 R225 G201 B12 C0 M26 Y94 K0 # FFC90C	缃色 R240 G194 B57 C11 M28 Y82 K0 # F0C239	谷黄 R232 G176 B4 C5 M35 Y99 K0 # E8B004
莺儿 R235 G225 B169 C12 M11 Y40 K0 # EBE1A9	秋葵黄 R238 G208 B69 C8 M19 Y84 K1 # EED045	木瓜黄 R249 G193 B22 C0 M30 Y95 K0 # F9C116	浅烙黄 R249 G189 B16 C0 M32 Y95 K0 # F9BD10	石黄 R223 G180 B40 C19 M33 Y88 K0 # DFB428
麲黄 R247 G222 B152 C3 M16 Y50 K0 # F7DE98	硫华黄 R242 G206 B43 C6 M20 Y92 K1 # F2CE2B	向日葵黄 R254 G204 B17 C0 M24 Y94 K0 # FECC11	鹅掌黄 R251 G185 B41 C4 M35 Y84 K0 # FBB929	香色 R213 G178 B16 C24 M32 Y94 K0 # D5B210
香水玫瑰黄 R247 G218 B148 C1 M17 Y50 K0 # F7DA94	柚黄 R241 G202 B23 C6 M22 Y92 K0 # F1CA17	黄连黄 R252 G197 B21 C0 M28 Y94 K0 # FCC515	鼬黄 R252 G183 B10 C0 M35 Y94 K0 # FCB70A	秋香 R209 G175 B31 C26 M33 Y92 K0 # D1AF1F
象牙黄 R240 G214 B149 C5 M19 Y50 K0 # F0D695	缃叶 R236 G212 B82 C14 M18 Y74 K0 # ECD452	金盏黄 R252 G195 B7 C0 M29 Y95 K0 # FCC307	初熟杏黄 R248 G188 B29 C0 M33 Y83 K0 # F8BC31	昏黄 R200 G155 B64 C28 M43 Y82 K0 # C89B40

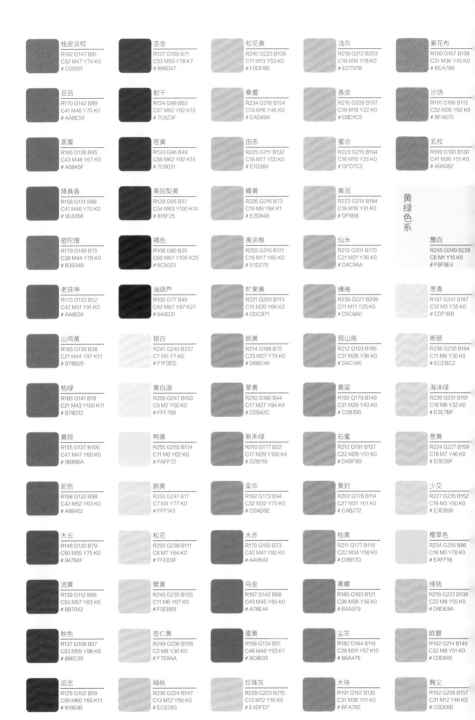

桂皮淡棕 R192 G147 B81 C32 M47 Y74 K0 # C09351	吉金 R137 G109 B71 C53 M59 Y78 K7 # 896D47	松花黄 R240 G223 B139 C11 M13 Y53 K0 # F0DF8B	浅灰 R218 G212 B203 C18 M16 Y18 K0 # ED797B	紫花布 R190 G167 B139 C31 M36 Y45 K0 # BEA78B
巨吕 R170 G142 B89 C41 M46 Y70 K0 # AA8E59	射干 R124 G98 B63 C57 M62 Y82 K13 # 7C623F	桑蕾 R234 G216 B154 C13 M16 Y46 K0 # EAD89A	香皮 R216 G209 B197 C19 M18 Y22 K0 # D8D1C5	沙饧 R191 G166 B112 C32 M36 Y60 K0 # BFA670
蒸粟 R165 G138 B95 C43 M48 Y67 K0 # A58A5F	苍黄 R124 G96 B49 C56 M62 Y92 K14 # 7C6031	田赤 R225 G211 B132 C18 M17 Y55 K0 # E1D384	蜜合 R223 G215 B194 C16 M16 Y25 K0 # DFD7C2	玄校 R169 G160 B130 C41 M36 Y51 K0 # A9A082
降真香 R158 G131 B88 C41 M46 Y70 K0 # 9E8358	莱阳梨黄 R129 G95 B37 C54 M63 Y100 K14 # 815F25	蝶黄 R226 G216 B73 C19 M9 Y84 K1 # E2D849	黄润 R223 G214 B184 C16 M16 Y31 K0 # DF6B8	黄绿色系
密陀僧 R179 G149 B75 C38 M44 Y78 K0 # B3934B	褐色 R108 G80 B35 C60 M67 Y100 K25 # 6C5023	禹余粮 R255 G210 B121 C18 M17 Y60 K0 # E1D279	仙米 R212 G201 B170 C21 M21 Y36 K0 # D4C9AA	鄹白 R246 G249 B228 C6 M1 Y15 K0 # F6F9E4
老茯神 R170 G133 B52 C42 M51 Y91 K0 # AA8534	油葫芦 R100 G77 B49 C62 M67 Y87 K27 # 644D31	杧果黄 R221 G200 B113 C15 M20 Y66 K2 # DDC871	缣缃 R235 G227 B299 C11 M11 Y25 K0 # D5C8A0	葱青 R237 G241 B187 C12 M3 Y35 K0 # EDF1BB
山鸡黄 R183 G139 B38 C21 M44 Y97 K11 # B78B26	银白 R241 G240 B237 C7 M5 Y7 K0 # F1F0ED	姚黄 R214 G188 B70 C23 M27 Y79 K0 # D6BC46	假山南 R212 G193 B166 C21 M26 Y36 K0 # D4C1A6	断肠 R236 G235 B194 C11 M6 Y30 K0 # ECEBC2
枯绿 R183 G141 B18 C21 M43 Y100 K11 # B78D12	黄白游 R255 G247 B153 C5 M2 Y50 K0 # FFF799	草黄 R210 G180 B44 C17 M27 Y94 K4 # D2B42C	黄梁 R192 G179 B149 C31 M29 Y43 K0 # C0B395	海沫绿 R226 G231 B191 C16 M6 Y32 K0 # E2E7BF
黄琮 R155 G137 B106 C47 M47 Y60 K0 # 9B896A	鸭黄 R250 G255 B114 C11 M0 Y62 K0 # FAFF72	新禾绿 R210 G177 B22 C17 M29 Y100 K4 # D2B116	石蜜 R212 G191 B137 C22 M26 Y51 K0 # D4BF89	葱黄 R224 G227 B159 C18 M7 Y46 K0 # E0E39F
驼色 R168 G132 B98 C42 M52 Y63 K0 # A88462	鹅黄 R255 G241 B17 C7 M4 Y77 K0 # FFF143	栾华 R192 G173 B94 C32 M32 Y70 K0 # C0AD5E	黄封 R202 G178 B114 C27 M31 Y61 K0 # CAB272	少艾 R227 G235 B152 C18 M3 Y50 K0 # E3EB98
大云 R148 G120 B79 C50 M55 Y75 K0 # 94784F	松花 R255 G238 B111 C6 M7 Y64 K0 # FFEE6F	大赤 R170 G150 B73 C42 M41 Y80 K0 # AA9649	枯黄 R211 G177 B118 C22 M34 Y58 K0 # D3B17D	樱草色 R234 G255 B86 C18 M0 Y78 K0 # EAFF56
流黄 R139 G112 B66 C53 M57 Y83 K6 # 8B7042	樊黄 R245 G235 B105 C11 M6 Y67 K0 # F5EB69	乌金 R167 G142 B68 C43 M45 Y83 K0 # A78E44	黄螺 R180 G163 B121 C36 M36 Y56 K0 # B4A379	绮钱 R216 G222 B138 C22 M8 Y55 K0 # D8DE8A
秋色 R137 G108 B57 C53 M59 Y88 K8 # 896C39	杏仁黄 R249 G236 B195 C3 M8 Y30 K0 # F7E8AA	蛋黄 R156 G134 B51 C48 M48 Y93 K1 # 9C8633	尘灰 R182 G164 B118 C26 M31 Y57 K10 # B6A476	欧碧 R192 G214 B149 C32 M8 Y51 K0 # C0D695
远志 R129 G102 B59 C56 M60 Y85 K11 # 81663B	绢纨 R236 G224 B147 C13 M12 Y50 K0 # ECE093	珍珠灰 R228 G223 B215 C13 M12 Y16 K0 # E4DFD7	大块 R191 G167 B130 C31 M36 Y51 K0 # BFA782	麴尘 R192 G208 B157 C31 M12 Y46 K0 # C0D09D

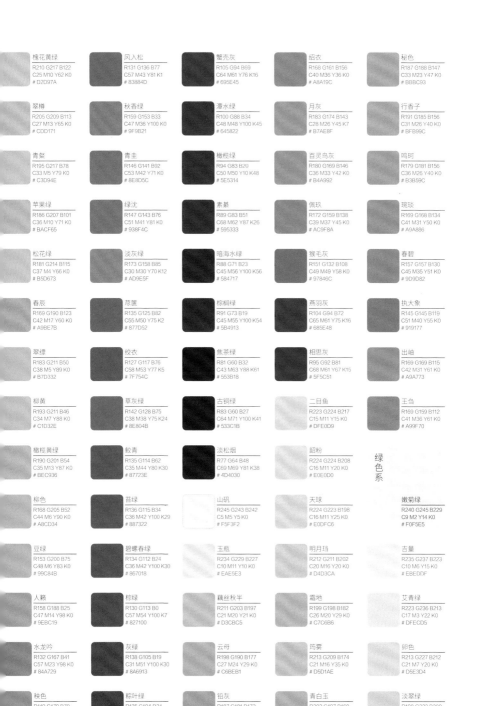

槐花黄绿
R210 G217 B122
C25 M10 Y62 K0
D2D97A

风入松
R131 G136 B77
C57 M43 Y81 K1
83884D

蟹壳灰
R105 G94 B69
C64 M61 Y76 K16
695E45

绍衣
R168 G161 B156
C40 M36 Y36 K0
A8A19C

秘色
R187 G188 B147
C33 M23 Y47 K0
BBBC93

翠樽
R205 G209 B113
C27 M13 Y65 K0
CDD171

秋香绿
R159 G153 B33
C47 M36 Y100 K0
9F9B21

潭水绿
R100 G88 B34
C48 M48 Y100 K45
645822

月灰
R183 G174 B143
C28 M26 Y45 K7
B7AE8F

行香子
R191 G185 B156
C31 M26 Y40 K0
BFB99C

青粲
R195 G217 B78
C33 M5 Y79 K0
C3D94E

青圭
R146 G141 B92
C53 M42 Y71 K0
8E8D5C

橄榄绿
R94 G83 B20
C50 M50 Y10 K48
5E5314

百灵鸟灰
R180 G169 B146
C36 M33 Y42 K0
B4A992

鸣珂
R179 G181 B156
C36 M26 Y40 K0
B3B59C

苹果绿
R186 G207 B101
C36 M10 Y71 K0
BACF65

绿沈
R147 G143 B76
C51 M41 Y81 K0
938F4C

素馨
R89 G83 B51
C68 M62 Y87 K26
595333

佩玖
R172 G159 B138
C39 M37 Y45 K0
AC9F8A

琬琰
R169 G168 B134
C41 M31 Y50 K0
A9A886

松花绿
R181 G214 B115
C37 M4 Y66 K0
B5D673

淡灰绿
R173 G158 B85
C30 M30 Y70 K12
AD9E5F

暗海水绿
R88 G71 B23
C45 M56 Y100 K56
584717

猴毛灰
R151 G132 B108
C49 M49 Y58 K0
97846C

春碧
R157 G157 B130
C45 M35 Y51 K0
9D9D82

春辰
R169 G190 B123
C42 M17 Y60 K0
A9BE7B

荩箧
R135 G125 B82
C55 M50 Y75 K2
877D52

棕榈绿
R91 G73 B19
C45 M55 Y100 K54
5B4913

燕羽灰
R104 G94 B72
C65 M61 Y75 K16
685E48

执大象
R145 G145 B119
C51 M40 Y55 K0
919177

翠缥
R183 G211 B50
C38 M5 Y89 K0
B7D332

绞衣
R127 G117 B76
C58 M53 Y77 K5
7F754C

焦茶绿
R81 G60 B32
C43 M63 Y88 K61
553B18

相思灰
R95 G92 B81
C68 M61 Y67 K15
5F5C51

出岫
R169 G169 B115
C42 M31 Y61 K0
A9A773

柳黄
R193 G211 B46
C34 M7 Y88 K0
C1D32E

草灰绿
R142 G128 B75
C38 M38 Y75 K24
8E804B

古铜绿
R83 G60 B27
C64 M71 Y100 K41
533C1B

二目鱼
R223 G224 B217
C15 M11 Y15 K0
DFE0D9

王刍
R169 G159 B112
C41 M36 Y61 K0
A99F70

橄榄黄绿
R190 G201 B54
C35 M13 Y87 K0
BEC936

较青
R135 G114 B62
C35 M44 Y80 K30
87723E

淡松烟
R77 G64 B48
C69 M69 Y81 K38
4D4030

韶粉
R224 G224 B208
C16 M11 Y20 K0
E0E0D0

绿色系

柳色
R168 G205 B52
C44 M6 Y90 K0
A8CD34

苔绿
R136 G115 B34
C36 M42 Y100 K29
887322

山矾
R245 G243 B242
C5 M5 Y5 K0
F5F3F2

天球
R224 G223 B198
C16 M11 Y25 K0
E0DFC6

嫩菊绿
R240 G245 B229
C9 M2 Y14 K0
F0F5E5

豆绿
R153 G200 B75
C48 M6 Y83 K0
99C84B

碧螺春绿
R134 G112 B24
C36 M42 Y100 K30
867018

玉瓶
R234 G229 B227
C10 M11 Y10 K0
EAE5E3

明月珰
R212 G211 B202
C20 M16 Y20 K0
D4D3CA

吉量
R235 G237 B223
C10 M6 Y15 K0
EBEDDF

人颖
R158 G188 B25
C47 M14 Y98 K0
9EBC19

棕绿
R130 G113 B0
C57 M54 Y100 K7
827100

藕丝秋半
R211 G203 B197
C21 M20 Y21 K0
D3CBC5

霜地
R199 G198 B182
C26 M20 Y29 K0
C7C6B6

艾青绿
R223 G236 B213
C17 M3 Y22 K0
DFECD5

水龙吟
R132 G167 B41
C57 M23 Y98 K0
84A729

绿沈
R138 G105 B19
C31 M51 Y100 K30
8A6913

云母
R198 G190 B177
C27 M24 Y29 K0
C6BEB1

笋雾
R213 G209 B174
C21 M16 Y35 K0
D5D1AE

卵色
R213 G227 B212
C21 M7 Y20 K0
D5E3D4

秧色
R119 G179 B79
C59 M14 Y84 K0
77B34F

棕叶绿
R135 G104 B24
C32 M50 Y100 K31
876818

铅灰
R187 G181 B172
C32 M28 Y30 K0
BBB5AC

青白玉
R202 G197 B160
C26 M21 Y41 K0
CAC5A0

淡翠绿
R198 G223 B200
C28 M5 Y27 K0
C6DFC8

| | | | | | | | | |
|---|---|---|---|---|---|---|---|---|---|

葭灰
R202 G215 B197
C26 M11 Y26 K0
CAD7C5

橄榄石绿
R178 G207 B135
C38 M9 Y57 K0
B2CF87

松柏绿
R33 G166 B17
C76 M14 Y67 K0
21A675

葱倩
R108 G134 B80
C66 M41 Y81 K1
6C8650

鸭头绿
R0 G105 B90
C89 M50 Y71 K1
00695A

姚黄
R208 G222 B170
C25 M7 Y41 K0
D0DEAA

水绿
R140 G194 B105
C52 M8 Y72 K0
8CC269

葱绿
R64 G160 B112
C73 M20 Y68 K0
40A070

漆姑
R93 G131 B81
C71 M41 Y81 K2
5D8351

油绿
R93 G114 B89
C70 M51 Y70 K6
5D7259

竹篁绿
R185 G222 B201
C33 M3 Y28 K0
B9DEC9

豆青
R126 G183 B126
C56 M14 Y61 K0
7EB77E

蛋白质石
R87 G149 B114
C70 M30 Y64 K0
579572

翠微
R76 G128 B69
C76 M41 Y90 K2
4C8045

莓莓
R77 G100 B72
C75 M54 Y78 K1
4D6448

嘉陵水绿
R173 G213 B162
C39 M5 Y46 K0
ADD5A2

芽绿
R150 G194 B78
C49 M10 Y82 K0
96C24E

碧滋
R144 G160 B125
C51 M31 Y56 K0
90A07D

芰荷
R79 G121 B74
C75 M45 Y84 K5
4F794A

瓜皮绿
R58 G95 B52
C80 M54 Y96 K2
3A5F34

山岚
R190 G210 B187
C31 M11 Y31 K0
BED2BB

绿色
R0 G229 B0
C66 M0 Y100 K0
00E500

竹青
R120 G146 B98
C61 M36 Y70 K0
789262

绿沈
R24 G132 B59
C83 M36 Y100 K1
18843B

太师青
R53 G83 B65
C81 M59 Y78 K2
355341

余白
R201 G207 B193
C26 M15 Y25 K0
C9CFC1

草绿
R64 G222 B90
C63 M0 Y80 K0
40DE5A

碧山
R119 G150 B73
C61 M33 Y86 K0
779649

青葱
R25 G142 B59
C82 M29 Y100 K0
198E3B

螺青
R60 G78 B57
C78 M61 Y82 K3
3C4E39

冰台
R190 G202 B183
C31 M16 Y31 K0
BECAB7

青翠
R83 G183 B111
C67 M7 Y71 K0
53B76F

石发
R106 G141 B82
C66 M37 Y81 K0
6A8D52

薄荷绿
R32 G127 B76
C84 M40 Y87 K2
207F4C

田螺绿
R94 G102 B91
C70 M57 Y64 K1
5E665B

冻缥
R190 G194 B179
C31 M20 Y30 K0
BEC2B3

鹦鹉绿
R91 G174 B35
C67 M12 Y100 K0
5BAE23

石绿
R23 G128 B105
C84 M40 Y67 K1
178069

松花绿
R5 G119 B72
C27 M43 Y89 K4
057748

结绿
R85 G95 B77
C72 M58 Y72 K1
555F4D

青古
R179 G189 B169
C36 M21 Y35 K0
B3BDA9

玉髓绿
R65 G179 B73
C71 M6 Y90 K0
41B349

翠绿
R32 G161 B98
C77 M17 Y77 K0
20A162

青青
R79 G111 B70
C75 M50 Y84 K9
4F6F46

白屈菜绿
R72 G91 B77
C76 M58 Y71 K1
485B4D

梅子青
R167 G184 B160
C41 M22 Y40 K0
B9CAC2

鲜绿
R67 G178 B68
C71 M7 Y92 K0
43B244

蝘绿
R60 G149 B102
C76 M27 Y72 K0
3C9566

翠虬
R68 G106 B55
C78 M50 Y96 K13
446A37

墨鳜
R86 G89 B75
C71 M61 Y19 K0
56594B

苍葭
R179 G189 B169
C36 M21 Y35 K0
B3BDA9

宝石绿
R65 G174 B60
C72 M9 Y97 K5
41AE3C

孔雀绿
R34 G148 B83
C79 M26 Y85 K0
229453

官绿
R42 G110 B63
C84 M47 Y93 K10
2A6E3F

绿云
R69 G73 B61
C75 M65 Y75 K3
45493D

兰苕
R168 G183 B140
C41 M22 Y51 K0
A8B78C

葱倩
R14 G184 B58
C74 M0 Y96 K0
0EB83A

宫殿绿
R32 G137 B77
C82 M33 Y88 K0
20894D

荷叶绿
R26 G104 B64
C87 M49 Y90 K13
1A6840

绿灰
R49 G74 B67
C82 M64 Y71 K1
314A43

青玉案
R168 G176 B146
C41 M26 Y45 K0
A8B092

鹦哥绿
R91 G166 B51
C68 M18 Y99 K0
5BA633

菉竹
R105 G142 B106
C66 M36 Y66 K0
B3BDA9

海王绿
R36 G128 B103
C82 M40 Y68 K1
248067

油绿
R37 G61 B36
C84 M64 Y94 K1
253D24

芦苇绿
R183 G208 B122
C36 M9 Y62 K0
B7D07A

青
R83 G185 B141
C66 M7 Y56 K0
53B98D

庭芜绿
R104 G148 B92
C66 M32 Y76 K0
68945C

祖母绿
R23 G111 B88
C86 M47 Y74 K7
176F58

深海绿
R26 G59 B50
C88 M67 Y78 K6
1A3B32

苍绿
R34 G62 B54
C86 M66 Y76 K41
223E36

河豚灰
R57 G55 B51
C76 M72 Y74 K43
393733

葱油绿
R55 G56 B52
C78 M71 Y73 K43
373834

橄榄寄生绿
R43 G49 B44
C81 M72 Y77 K50
2B312C

云杉绿
R21 G35 B27
C87 M74 Y85 K62
15231B

甘蓝绿
R31 G38 B35
C84 M75 Y78 K58
1F2623

荠丛绿
R20 G30 B27
C87 M77 Y81 K64
141E1B

京元
R49 G50 B44
C78 M72 Y77 K49
31322C

茶白
R242 G248 B240
C7 M1 Y9 K0
F2F8F0

皦玉
R235 G238 B232
C10 M5 Y10 K0
EBEEE8

素
R224 G240 B233
C16 M2 Y12 K0
E0F0E9

鸭卵青
R224 G238 B232
C16 M3 Y12 K0
E0EEE8

蟹壳青
R185 G202 B194
C33 M15 Y24 K0
B9CAC2

醅醁
R162 G182 B174
C43 M22 Y32 K0
A2B6AE

绿波
R155 G180 B150
C46 M22 Y45 K0
9BB496

青楸
R129 G163 B128
C56 M27 Y56 K0
81A380

缥碧
R128 G164 B146
C56 M27 Y46 K0
80A492

翠涛
R129 G157 B142
C56 M31 Y26 K0
819D8E

青梅
R119 G138 B119
C61 M41 Y56 K0
778A77

雀梅
R120 G138 B111
C61 M441 Y60 K0
788A6F

苔古
R120 G129 B107
C61 M46 Y61 K0
78816B

不皂
R167 G170 B161
C40 M30 Y35 K0
A7AAA1

溶溶月
R190 G194 B188
C30 M21 Y25 K0
BEC2BC

蕉月
R134 G144 B138
C54 M40 Y44 K0
86908A

垩灰
R115 G124 B123
C63 M49 Y49 K0
737C7B

嫩灰
R116 G120 B122
C55 M40 Y40 K23
74787A

雷雨垂
R122 G123 B120
C60 M51 Y50 K0
7A7B78

锌灰
R122 G115 B116
C60 M55 Y50 K1
7A7374

千山翠
R105 G124 B114
C67 M48 Y56 K1
697C72

翯艳
R95 G118 B106
C70 M50 Y60 K3
5F766A

狼烟灰
R93 G101 B95
C70 M58 Y61 K9
5D655F

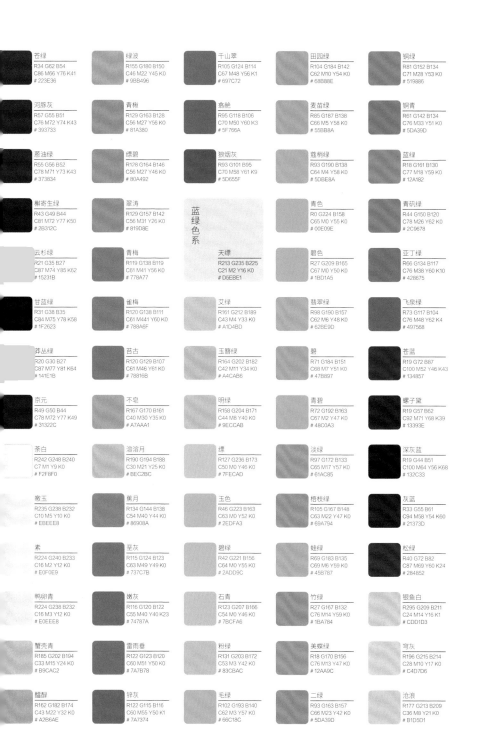

蓝绿色系

天缥
R213 G235 B225
C21 M2 Y16 K0
D5EBE1

艾绿
R161 G212 B189
C43 M4 Y33 K0
A1D4BD

玉簪绿
R164 G202 B182
C42 M11 Y34 K0
A4CAB6

明绿
R158 G204 B171
C44 M8 Y40 K0
9ECCAB

缥
R127 G236 B173
C50 M0 Y40 K0
7FECAD

玉色
R46 G223 B163
C63 M0 Y52 K0
2EDFA3

碧绿
R42 G221 B156
C64 M0 Y55 K0
2ADD9C

石青
R123 G207 B166
C54 M0 Y46 K0
7BCFA6

粉绿
R131 G203 B172
C53 M3 Y42 K0
83CBAC

毛绿
R93 G163 B157
C66 M23 Y42 K0
5DA39D

田园绿
R104 G184 B142
C62 M10 Y54 K0
68B88E

麦苗绿
R85 G187 B138
C66 M5 Y58 K0
55BB8A

蔻梢绿
R93 G190 B138
C64 M4 Y58 K0
5DBE8A

青色
R0 G224 B158
C65 M0 Y55 K0
00E09E

碧色
R27 G209 B165
C67 M0 Y50 K0
1BD1A5

翡翠绿
R98 G190 B157
C62 M6 Y48 K0
62BE9D

碧
R71 G184 B151
C68 M7 Y51 K0
47B897

青碧
R72 G192 B163
C67 M2 Y47 K0
48C0A3

淡绿
R97 G172 B133
C65 M17 Y57 K0
61AC85

梧枝绿
R105 G167 B148
C63 M22 Y47 K0
69A794

蛙绿
R69 G183 B135
C69 M6 Y59 K0
45B787

竹绿
R27 G167 B132
C76 M14 Y59 K0
1BA784

美蝶绿
R18 G170 B156
C76 M13 Y47 K0
12AA9C

二绿
R93 G163 B157
C66 M23 Y42 K0
5DA39D

铜绿
R81 G152 B134
C71 M28 Y53 K0
519886

铜青
R61 G142 B134
C76 M33 Y51 K0
5DA39D

蓝绿
R18 G161 B130
C77 M18 Y59 K0
12A182

青矾绿
R44 G150 B120
C78 M26 Y62 K0
2C9678

亚丁绿
R66 G134 B117
C76 M38 Y60 K10
428675

飞泉绿
R73 G117 B104
C76 M48 Y62 K4
497568

苍蓝
R19 G72 B87
C100 M52 Y46 K43
134857

螺子黛
R19 G57 B62
C92 M71 Y68 K39
13393E

深灰蓝
R19 G44 B51
C100 M64 Y56 K68
132C33

灰蓝
R33 G55 B61
C94 M58 Y54 K60
21373D

松绿
R40 G72 B82
C87 M69 Y60 K24
284852

银鱼白
R295 G209 B211
C24 M14 Y16 K1
CDD1D3

穹灰
R196 G215 B214
C28 M10 Y17 K0
C4D7D6

沧浪
R177 G213 B209
C36 M8 Y21 K0
B1D5D1

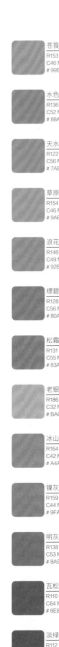

苍葭
R153 G188 B172
C46 M17 Y36 K0
99BCAC

水色
R136 G173 B166
C52 M23 Y36 K0
88ADA6

天水碧
R122 G183 B171
C56 M15 Y38 K0
7AB7AB

草原远绿
R154 G190 B175
C46 M16 Y35 K0
9ABEAF

浪花绿
R146 G179 B165
C49 M21 Y38 K0
92B3A5

缥碧
R128 G164 B146
C56 M27 Y46 K0
80A492

松霜绿
R131 G167 B141
C55 M25 Y49 K0
83A78D

老银
R186 G202 B198
C32 M16 Y22 K0
BACAC6

冰山蓝
R164 G172 B167
C42 M28 Y32 K0
A4ACA7

镍灰
R159 G163 B154
C44 M33 Y38 K0
9FA39A

明灰
R138 G152 B142
C53 M36 Y44 K0
8A988E

瓦松绿
R110 G139 B116
C64 M39 Y58 K0
6E8B74

淡绿灰
R112 G136 B125
C63 M42 Y52 K0
70887D

夏云纹
R97 G113 B114
C65 M40 Y44 K26
617172

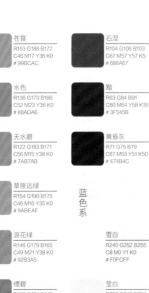

石涅
R104 G106 B103
C67 M57 Y57 K5
686A67

黯
R63 G84 B91
C80 M64 Y58 K16
3F545B

黄昏灰
R71 G75 B79
C67 M53 Y51 K50
474B4C

蓝色系

雪白
R240 G252 B255
C8 M0 Y1 K0
F0FCFF

莹白
R227 G249 B253
C14 M0 Y4 K0
E3F9FD

月白
R214 G236 B240
C20 M2 Y7 K0
D6ECF0

霜色
R233 G241 B246
C11 M4 Y3 K0
E9F1F6

浅云
R234 G238 B241
C10 M6 Y5 K0
EAEEF1

云峰白
R216 G227 B231
C21 M6 Y10 K0
D8E3E7

远天蓝
R208 G223 B230
C25 M6 Y10 K0
D0DFE6

天青
R195 G224 B231
C28 M5 Y11 K0
C3E0E7

海天蓝
R198 G230 B232
C22 M0 Y14 K0
C6E6E8

鱼肚白
R220 G227 B243
C17 M9 Y1 K0
DCE3F3V

素采
R212 G221 B225
C20 M10 Y11 K0
D4DDE1

粉青
R175 G221 B231
C36 M4 Y12 K0
AFDDE7

湖水蓝
R176 G213 B223
C43 M4 Y16 K0
B0D5DF

清水蓝
R147 G213 B229
C57 M0 Y22 K0
93D5DC

云门
R162 G210 B226
C41 M8 Y12 K0
A2D2E2

星郎
R188 G212 B231
C31 M12 Y7 K0
BCD4E7

鸥蓝
R199 G210 B212
C28 M12 Y17 K0
C7D2D4

井天蓝
R195 G215 B223
C32 M8 Y13 K0
C3D7DF

云水蓝
R186 G204 B217
C35 M13 Y13 K0
BACCD9

影青
R189 G203 B210
C31 M16 Y15 K0
BDCBD2

井天
R164 G201 B204
C41 M13 Y21 K0
A4C9CC

西子
R135 G192 B202
C51 M13 Y22 K0
87C0CA

星蓝
R147 G181 B207
C53 M19 Y15 K1
93B5CF

晴山蓝
R143 G178 B201
C55 M20 Y18 K1
8FB2C9

秋波蓝
R138 G188 B209
C59 M12 Y19 K0
8ABCD1

瀑布蓝
R81 G196 B211
C79 M0 Y27 K0
ED797B

碧青
R92 G179 B204
C77 M7 Y24 K0
5CB3CC

蔚青
R112 G243 B255
C48 M0 Y13 K0
70F3FF

碧蓝
R62 G237 B231
C57 M0 Y24 K0
3EEDE7

蓝
R79 G193 B228
C63 M7 Y12 K0
4FC0E4

洞石蓝
R102 G169 B201
C73 M17 Y20 K1
66A9C9

羽扇豆蓝
R97 G154 B195
C66 M33 Y16 K0
619AC3

湛蓝
R0 G152 B222
C77 M30 Y2 K0
0098DE

云山蓝
R47 G144 B185
C91 M24 Y22 K4
2F90B9

钴蓝
R26 G148 B188
C94 M16 Y23 K3
1A94BC

宝石蓝
R36 G134 B185
C94 M32 Y17 K3
2486B9

鸢尾蓝
R21 G139 B184
C95 M25 Y20 K4
158BB8

霁蓝
R33 G127 B175
C81 M44 Y21 K0
217FAF

釉蓝
R23 G129 B181
C96 M34 Y18 K4
1781B5

青冥
R50 G113 B174
C81 M54 Y15 K0
3271AE

柔蓝
R16 G104 B152
C88 M58 Y28 K0
106898

蝶翅蓝
R78 G124 B161
C81 M41 Y24 K8
4E7CA1

靛青
R23 G124 B176
C83 M46 Y19 K0
177CB0

靛蓝
R5 G79 B116
C95 M72 Y43 K4
054F74

安安蓝
R49 G112 B167
C82 M54 Y19 K0
3170A7

品蓝
R43 G115 B175
C82 M52 Y15 K0
2B73AF

潮蓝
R41 G131 B187
C79 M43 Y14 K0
2983BB

天蓝
R22 G119 B179
C98 M43 Y14 K2
1677B3

牵牛花蓝
R17 G119 B176
C98 M42 Y16 K3
1177B0

尼罗蓝
R36 G116 B181
C96 M47 Y11 K1
2474B5

群青
R46 G89 B167
C87 M68 Y8 K0
2E59A7

虹蓝
R33 G119 B184
C99 M44 Y10 K1
2177B8

-316-

景泰蓝 R0 G78 B162 C94 M74 Y8 K0 #004EA2	暗龙胆紫 R34 G32 B46 C87 M86 Y67 K53 #22202E	蜻蜓蓝 R59 G129 B140 C89 M27 Y41 K13 #3B818C	鹄蓝 R28 G41 B56 C100 M77 Y50 K62 #1C2938	竹月 R127 G159 B175 C56 M32 Y27 K0 #7F9FAF
柏林蓝 R18 G107 B174 C100 M52 Y11 K1 #126BAE	霁色 R98 G179 B198 C63 M17 Y23 K0 #62B3C6	石青 R30 G127 B160 C82 M43 Y31 K0 #1E7FA0	钢青 R20 G35 B52 C100 M82 Y51 K64 #142334	虾壳青 R134 G157 B157 C56 M26 Y36 K7 #869D9D
海军蓝 R52 G108 B156 C93 M50 Y21 K6 #346C9C	正青 R108 G168 B175 C61 M23 Y32 K0 #6CA8AF	吐绶蓝 R65 G130 B164 C76 M43 Y23 K0 #4182A4	暗蓝 R16 G31 B48 C100 M84 Y51 K68 #101F30	苍色 R117 G115 B138 C61 M43 Y42 K0 #75878A
捷磁蓝 R18 G101 B154 C100 M53 Y21 K6 #11659A	闪蓝 R124 G171 B177 C64 M18 Y32 K2 #7CABB1	鱼师青 R50 G120 B138 C81 M48 Y42 K0 #32788A	钢蓝 R15 G20 B35 C100 M89 Y54 K79 #0F1423	秋蓝 R125 G146 B159 C58 M38 Y33 K0 #7D929F
飞燕草蓝 R15 G89 B164 C100 M65 Y11 K1 #0F59A4	甸子蓝 R16 G174 B194 C93 M0 Y31 K0 #10AEC2	玉钗蓝 R18 G110 B130 C99 M33 Y38 K21 #126E82	燕颔蓝 R19 G24 B36 C100 M86 Y54 K78 #131824	空青 R102 G136 B158 C66 M42 Y32 K0 #66889E
海涛蓝 R21 G85 B154 C100 M67 Y16 K3 #15559A	孔雀蓝 R14 G176 B201 C92 M0 Y28 K0 #0EB0C9	软翠 R0 G109 B135 C88 M53 Y42 K0 #006D87	花白 R194 G204 B208 C28 M16 Y16 K0 #C2CCD0	墨灰 R115 G136 B150 C62 M43 Y36 K0 #738896
青花蓝 R35 G89 B148 C89 M68 Y23 K0 #235994	海青 R34 G162 B195 C92 M10 Y25 K1 #B0D5DF	碧城 R18 G80 B123 C93 M73 Y38 K2 #12507B	大理石灰 R196 G203 B207 C29 M16 Y17 K1 #C4CBCF	淡蓝灰 R94 G121 B135 C70 M38 Y36 K18 #5E7987
宝蓝 R13 G52 B130 C100 M91 Y27 K0 #0D3482	翠蓝 R30 G158 B179 C94 M11 Y33 K1 #1E9EB3	藏青 R46 G78 B126 C89 M75 Y35 K1 #2E4E7E	月影白 R192 G196 B195 C29 M20 Y21 K0 #C0C4C3	太师青 R84 G118 B137 C73 M51 Y40 K0 #547689
绀宇 R0 G61 B116 C100 M86 Y38 K3 #003D74	天水碧 R90 G164 B174 C66 M24 Y33 K0 #5AA4AE	蓝采和 R6 G67 B111 C98 M81 Y42 K6 #06436F	星灰 R178 G187 B190 C36 M20 Y23 K2 #B2BBBE	鱼尾灰 R94 G97 B109 C71 M62 Y51 K5 #5E616D
绀蓝 R0 G51 B113 C100 M92 Y43 K3 #003371	扁青 R80 G146 B150 C71 M33 Y42 K0 #509296	鹳蓝 R20 G74 B116 C100 M68 Y32 K20 #144A74	银鼠灰 R172 G184 B190 C38 M24 Y22 K0 #ACB8BE	墨色 R80 G97 B109 C76 M61 Y51 K6 #50616D
阴丹士林 R28 G63 B115 C96 M85 Y38 K3 #1C3F73	晚波蓝 R100 G142 B147 C71 M28 Y39 K10 #648E93	佛头青 R25 G50 B95 C98 M91 Y47 K13 #19325F	逍遥游 R178 G191 B195 C36 M21 Y21 K0 #B2BFC3	黛蓝 R63 G79 B101 C82 M71 Y51 K11 #3F4F65
毛青 R42 G62 B99 C92 M82 Y47 K12 #2A3E63	胆矾蓝 R15 G149 B176 C96 M16 Y31 K3 #0F95B0	帝释青 R0 G52 B96 C100 M89 Y49 K13 #003460	月魄 R178 G182 B182 C35 M26 Y25 K0 #B2B6B6	鸦青 R67 G76 B80 C78 M67 Y62 K22 #434C50
琉璃蓝 R34 G64 B106 C94 M83 Y44 K8 #22406A	樫鸟蓝 R20 G145 B168 C96 M18 Y34 K4 #1491A8	花青 R26 G40 B71 C96 M90 Y56 K32 #1A2847	白青 R152 G182 B194 C46 M22 Y21 K0 #98B6C2	瓦罐灰 R71 G72 B76 C76 M69 Y63 K25 #47484C
乌黑 R57 G47 B65 C81 M83 Y61 K36 #392F41	法翠 R16 G139 B150 C81 M34 Y42 K0 #108B96	绀色 R27 G31 B62 C95 M96 Y58 K39 #1B1F3E	青瓷 R154 G167 B177 C46 M31 Y26 K0 #9AA7B1	青灰 R43 G49 B61 C85 M78 Y64 K40 #2B313D

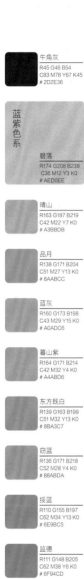
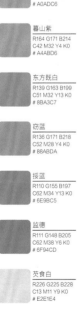
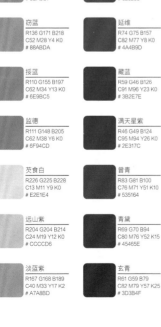

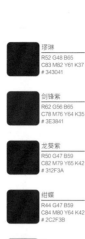
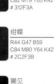
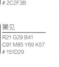
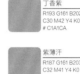

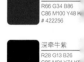

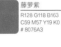
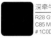

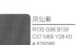
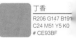
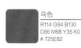
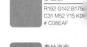

蓝紫色系

牛角灰
R45 G46 B54
C83 M78 Y67 K45
2D2E36

紫苑
R117 G124 B187
C63 M53 Y6 K0
757CBB

琇琳
R52 G48 B65
C83 M82 Y61 K37
343041

昌容
R220 G199 B225
C16 M26 Y2 K0
DCC7E1

紫色
R141 G75 B187
C61 M77 Y0 K0
8D4BBB

碧落
R174 G208 B238
C36 M12 Y3 K0
AED0EE

苍苍
R89 G118 B186
C72 M53 Y6 K0
5976BA

剑锋紫
R62 G56 B65
C78 M76 Y64 K35
3E3841

丁香褐
R211 G179 B206
C21 M35 Y7 K0
D3B3CE

紫祜
R125 G82 B132
C62 M76 Y29 K0
7D5284

螺甸紫
R116 G117 B115
C63 M56 Y25 K0
74759B

龙葵紫
R50 G47 B59
C82 M79 Y65 K42
312F3A

淡牵牛紫
R209 G194 B211
C21 M26 Y9 K0
D1C2D3

拂紫锦
R126 G82 B127
C62 M79 Y33 K0
7E527F

晴山
R163 G187 B219
C42 M22 Y7 K0
A3BBDB

勳
R107 G104 B130
C67 M62 Y39 K0
6B6882

绀蝶
R44 G47 B59
C84 M80 Y64 K42
2C2F3B

风信子
R200 G173 B196
C26 M36 Y12 K0
C8ADC4

桔梗紫
R129 G60 B133
C62 M88 Y20 K0
813C85

品月
R138 G171 B204
C51 M27 Y13 K0
8AABCC

山梗紫
R97 G100 B159
C72 M64 Y17 K0
61649F

獭见
R21 G29 B41
C91 M85 Y69 K57
151D29

丁香紫
R193 G161 B202
C30 M42 Y4 K0
C1A1CA

青莲
R110 G49 B142
C71 M92 Y9 K0
6E318E

蓝灰
R160 G173 B198
C43 M29 Y15 K0
A0ADC6

优昙瑞
R97 G94 B168
C72 M68 Y8 K0
615EA8

瑾瑜
R30 G39 B50
C89 M82 Y67 K49
1E2732

紫薄汗
R187 G161 B203
C32 M41 Y4 K0
BBA1CB

三公子
R102 G61 B116
C73 M87 Y35 K1
663D74

暮山紫
R164 G171 B214
C42 M32 Y4 K0
A4ABD6

宝蓝
R75 G92 B196
C79 M66 Y0 K0
4B5CC4

晶石紫
R31 G32 B64
C94 M96 Y57 K28
1F2040

茄花紫
R185 G154 B199
C34 M44 Y4 K0
B99AC7

齐紫
R108 G33 B109
C72 M100 Y34 K
6C216D

东方既白
R139 G163 B199
C51 M32 Y13 K0
8BA3C7

野菊紫
R82 G92 B136
C79 M74 Y27 K0
525288

野葡萄紫
R48 G47 B75
C88 M87 Y55 K29
302F4B

雪青
R170 G161 B206
C40 M38 Y4 K0
AAA1CE

葡萄紫
R78 G45 B93
C81 M94 Y46 K12
4E2D5D

窃蓝
R136 G171 B218
C52 M28 Y4 K0
88ABDA

延维
R74 G75 B157
C82 M77 Y8 K0
4A4B9D

鲨鱼灰
R53 G51 B60
C81 M77 Y65 K40
35333C

芘薇
R166 G126 B183
C43 M57 Y5 K0
A67EB7

凝夜紫
R66 G34 B86
C86 M100 Y48 K
422256

按蓝
R110 G155 B197
C62 M34 Y13 K0
6E9BC5

藏蓝
R59 G46 B126
C91 M96 Y23 K0
3B2E7E

水牛灰
R47 G47 B53
C82 M77 Y68 K45
2F2F35

藤萝紫
R128 G118 B163
C59 M57 Y19 K0
8076A3

深牵牛紫
R28 G13 B26
C85 M91 Y74 K
1C0D1A

监德
R111 G148 B205
C62 M38 Y6 K0
6F94CD

满天星紫
R46 G49 B124
C95 M94 Y26 K0
2E317C

暗蓝紫
R19 G17 B36
C93 M94 Y69 K61
131124

槿紫
R128 G109 B158
C60 M62 Y19 K0
806D9E

樱花
R228 G184 B213
C13 M36 Y3 K0
E4B8D5

茺食白
R226 G225 B228
C13 M11 Y9 K0
E2E1E4

曾青
R83 G81 B100
C76 M71 Y51 K10
535164

紫色系

东方亮
R237 G236 B246
C9 M8 Y0 K0
EDECF6

凤仙紫
R135 G96 B139
C57 M69 Y28 K0
87608B

丁香
R206 G147 B191
C24 M51 Y5 K0
CE93BF

远山紫
R204 G204 B214
C24 M19 Y12 K0
CCCCD6

青黛
R69 G70 B94
C80 M76 Y52 K15
45465E

乌色
R114 G94 B130
C66 M68 Y35 K0
725E82

萝兰紫
R192 G142 B175
C31 M52 Y15 K0
C08EAF

淡蓝紫
R167 G168 B189
C40 M33 Y17 K2
A7A8BD

玄青
R61 G59 B79
C82 M79 Y57 K25
3D3B4F

银白
R233 G231 B239
C11 M10 Y3 K0
E9E7EF

蕙紫
R129 G92 B148
C60 M71 Y20 K0
815C94

青蛤壳紫
R188 G132 B168
C33 M56 Y17 K0
BC84A8

蓝紫色系

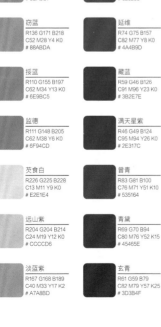
紫色系

紫红色系

木槿
R186 G121 B177
C35 M62 Y6 K0
BA79B1

扁豆紫
R163 G92 B143
C45 M74 Y22 K0
A35C8F

丁香淡紫
R233 G215 B223
C10 M19 Y7 K0
E9D7DF

嫩菱红
R222 G63 B124
C16 M87 Y27 K0
DE3F7C

紫蒲
R166 G85 B157
C45 M77 Y8 K0
A6559D

淡青紫
R224 G200 B209
C14 M25 Y12 K0
E0C8D1

洋葱紫
R168 G69 B107
C43 M85 Y43 K0
A8456B

紫石英
R197 G180 B184
C27 M31 Y22 K0
C5B4B8

玫瑰红
R219 G53 B125
C23 M89 Y24 K0
D2357D

紫府
R153 G93 B127
C49 M72 Y35 K0
995D7F

龙膏烛
R222 G130 B167
C16 M61 Y14 K0
DE82A7

苋菜紫
R155 G30 B100
C50 M99 Y42 K1
9B1E64

莲红
R217 G160 B179
C18 M46 Y18 K0
D9A0B3

菠根红
R209 G60 B116
C23 M88 Y33 K0
D13C74

芋紫
R137 G66 B118
C58 M85 Y34 K0
894276

苏梅
R221 G118 B148
C17 M66 Y24 K0
DD7694

地血
R129 G70 B98
C59 M82 Y49 K6
814662

豇豆紫
R237 G157 B178
C8 M50 Y16 K0
ED9DB2

红跼躅
R184 G53 B112
C36 M90 Y36 K0
B83570

酱紫
R129 G84 B118
C60 M75 Y40 K1
815476

黪紫
R204 G115 B160
C26 M66 Y15 K0
CC73A0

紫酱
R129 G82 B99
C58 M74 Y52 K5
815463

报春红
R236 G138 B164
C9 M58 Y19 K0
EC8AA4

胭脂紫
R176 G67 B111
C40 M86 Y39 K0
B0436F

芥花紫
R152 G54 B128
C51 M91 Y22 K0
983680

菱锰紫
R210 G118 B163
C22 M65 Y14 K0
D276A3

茄色
R99 G63 B76
C66 M80 Y60 K22
633F4C

霞光红
R239 G130 B160
C7 M62 Y19 K0
EF82A0

魏红
R167 G55 B102
C44 M91 Y44 K0
A73766

魏紫
R126 G22 B113
C65 M100 Y30 K0
7E1671

吊钟花红
R206 G94 B138
C24 M76 Y25 K0
CE5E8A

紫灰
R93 G63 B81
C69 M80 Y57 K20
5D3F51

白芨红
R222 G120 B151
C2 M66 Y22 K0
DE7897

绛紫
R140 G67 B86
C53 M84 Y57 K8
8C4356

葛巾紫
R126 G32 B101
C63 M100 Y40 K2
7E2065

琅玕紫
R203 G92 B131
C26 M76 Y29 K0
CB5C83

红藤杖
R146 G129 B135
C51 M51 Y40 K0
928187

淡绛紫
R236 G118 B150
C9 M67 Y22 K0
EC7696

魏紫
R144 G55 B84
C51 M90 Y57 K7
903754

牵牛紫
R104 G23 B82
C69 M100 Y50 K15
681752

樱草紫
R192 G11 B152
C31 M67 Y20 K0
C06F98

芦灰
R133 G109 B114
C57 M60 Y49 K1
856D72

凤仙花红
R234 G114 B147
C10 M69 Y23 K0
EA7293

菜头紫
R149 G28 B72
C49 M100 Y62 K9
951C48

紫棠
R86 G5 B79
C78 M100 Y54 K20
56004F

胭脂水
R185 G90 B137
C35 M76 Y25 K0
B95A89

鼠背灰
R115 G87 B92
C62 M69 Y57 K10
73575C

初荷红
R225 G108 B150
C15 M71 Y19 K0
E16C96

玫瑰紫
R137 G30 B82
C55 M100 Y53 K9
891E52

绀紫
R190 G224 B208
C31 M3 Y24 K0
BEE0D0

龙须红
R204 G85 B149
C26 M78 Y13 K0
CC5595

油紫
R90 G67 B80
C70 M76 Y59 K21
5A4350

莲瓣红
R234 G81 B127
C0 M80 Y27 K0
EA517F

葡萄酒红
R98 G16 B46
C58 M100 Y71 K39
62102E

龙睛鱼紫
R77 G33 B69
C75 M96 Y56 K30
4D2145

电气石红
R195 G86 B145
C31 M78 Y17 K0
C35691

紫诰
R118 G85 B93
C61 M71 Y56 K9
76555D

丹紫红
R210 G86 B140
C23 M79 Y21 K0
D2568C

鹤冠红
R98 G29 B52
C34 M97 Y54 K50
621D34

荸荠紫
R65 G28 B53
C75 M95 Y62 K45
401A34

紫茎屏风
R167 G98 B131
C43 M71 Y33 K0
A76283

马鞭草紫
R237 G227 B231
C8 M13 Y7 K0
EDE3E7

兔眼红
R236 G78 B138
C8 M82 Y19 K0
EC4E8A

斑鸠灰
R72 G41 B54
C71 M86 Y66 K42
482936

豆蔻紫
R173 G101 B152
C41 M70 Y18 K0
AD6598

盈盈
R249 G211 B227
C2 M25 Y2 K0
F9D3E3

月季红
R206 G87 B119
C25 M78 Y37 K0
CE5777

绀紫
R70 G22 B41
C69 M95 Y70 K51
461629

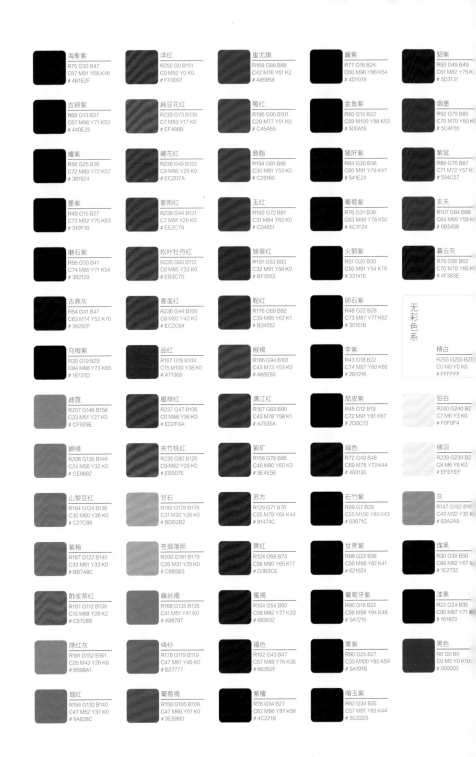

海象紫 R75 G30 B47 C67 M91 Y68 K46 # 4B1E2F	洋红 R255 G0 B151 C0 M92 Y0 K0 # FF0097	蜚尤旗 R168 G88 B88 C42 M76 Y61 K2 # A85858	酱紫 R77 G16 B24 C60 M96 Y86 K54 # 4D1018	貂紫 R93 G49 B49 C61 M82 Y75 K # 5D3131
古铜紫 R68 G13 B37 C67 M98 Y71 K53 # 440E25	扁豆花红 R239 G73 B139 C7 M83 Y17 K0 # EF498B	莓红 R196 G90 B101 C29 M77 Y51 K0 # C45A65	金鱼紫 R80 G10 B22 C59 M100 Y88 K53 # 500A16	烟墨 R92 G79 B85 C70 M70 Y60 K # 5C4F55
檀紫 R56 G25 B36 C72 M89 Y72 K57 # 381924	藏花红 R236 G45 B122 C9 M90 Y25 K0 # EC2D7A	唇脂 R194 G81 B96 C30 M81 Y53 K0 # C25160	猪肝紫 R84 G30 B36 C60 M91 Y79 K47 # 541E24	紫鼠 R89 G76 B87 C71 M72 Y57 K # 594C57
墨紫 R49 G15 B27 C73 M92 Y75 K63 # 310F1B	紫荆红 R238 G44 B121 C7 M91 Y26 K0 # EE2C79	玉红 R192 G72 B81 C31 M84 Y62 K0 # C04851	葡萄紫 R76 G31 B36 C63 M89 Y78 K50 # 4C1F24	玄天 R107 G84 B88 C64 M69 Y59 K # 6B5458
磨石紫 R56 G33 B41 C74 M85 Y71 K54 # 382129	松叶牡丹红 R235 G60 B112 C0 M85 Y33 K0 # EB3C70	锦葵红 R191 G53 B83 C32 M91 Y58 K0 # BF3553	火鹅紫 R51 G20 B30 C50 M91 Y54 K79 # 33141E	暮云灰 R79 G56 B62 C70 M78 Y66 K # 4F383E
古鼎灰 R54 G41 B47 C63 M74 Y52 K70 # 36292F	喜蛋红 R236 G44 B100 C8 M92 Y42 K0 # EC2C64	鞓红 R176 G69 B82 C39 M85 Y62 K1 # B04552	卵石紫 R48 G22 B28 C73 M87 Y77 K62 # 30161B	无彩色系
乌梅紫 R30 G19 B29 C84 M88 Y73 K65 # 1E131D	品红 R167 G19 B104 C15 M100 Y38 K0 # A71368	椒褐 R166 G94 B101 C43 M73 Y53 K0 # A65E65	李紫 R43 G18 B22 C74 M87 Y80 K66 # 2B1216	精白 R255 G255 B25 C0 M0 Y0 K0 # FFFFFF
雌霓 R207 G146 B158 C23 M51 Y27 K0 # CF929E	榲桲红 R237 G47 B106 C0 M88 Y36 K0 # ED2F6A	满江红 R167 G83 B90 C43 M78 Y58 K1 # A7535A	茄皮紫 R45 G12 B19 C72 M91 Y81 K67 # 2D0C13	铅白 R240 G240 B2 C7 M6 Y3 K0 # F0F0F4
缥缘 R206 G136 B146 C24 M56 Y32 K0 # CE8892	夹竹桃红 R235 G80 B126 C9 M82 Y29 K0 # EB507E	紫矿 R158 G78 B86 C46 M80 Y60 K3 # 9E4E56	缁色 R72 G49 B48 C69 M78 Y73 K44 # 483130	缟羽 R239 G239 B2 C8 M6 Y6 K0 # EFEFEF
山黎豆红 R194 G124 B136 C30 M60 Y36 K0 # C27C88	甘石 R189 G178 B178 C31 M30 Y26 K0 # BDB2B2	苏方 R129 G71 B76 C55 M79 Y64 K44 # 81474C	石竹紫 R99 G7 B28 C55 M100 Y89 K43 # 63071C	灰 R147 G162 B16 C49 M32 Y30 k # 93A2A9
紫梅 R187 G122 B140 C33 M61 Y33 K0 # BB7A8C	苍烟落照 R200 G181 B179 C26 M31 Y25 K0 # C8B5B3	霓红 R124 G68 B73 C56 M80 Y65 K17 # D3B3CE	甘蔗紫 R98 G22 B36 C56 M98 Y82 K41 # 621624	煤黑 R30 G39 B50 C89 M82 Y67 # 1E2732
酢浆草红 R197 G112 B139 C15 M68 Y28 K2 # C5708B	藕丝红 R168 G135 B135 C41 M51 Y41 K0 # A88787	蜜褐 R104 G54 B50 C58 M82 Y77 K33 # 683632	葡萄牙紫 R90 G18 B22 C56 M98 Y94 K48 # 5A1216	漆黑 R22 G24 B35 C90 M87 Y71 # 161823
隐红灰 R181 G152 B161 C26 M43 Y26 K6 # B598A1	绛纱 R178 G119 B119 C47 M61 Y46 K0 # B27777	福色 R102 G43 B47 C57 M88 Y76 K36 # 662B2F	栗紫 R90 G25 B27 C35 M100 Y85 K54 # 5A191B	黑色 R0 G0 B0 C0 M0 Y0 K10 # 000000
烟红 R154 G130 B140 C47 M52 Y37 K0 # 9A828C	葡萄褐 R158 G105 B109 C47 M66 Y51 K0 # 9E696D	紫檀 R76 G34 B27 C62 M86 Y87 K56 # 4C221B	暗玉紫 R92 G34 B35 C57 M91 Y83 K44 # 5C2223	

-320-